용자 로봇 디자인웍스 **DX**

Brave Fighter Series Design Works **DX**

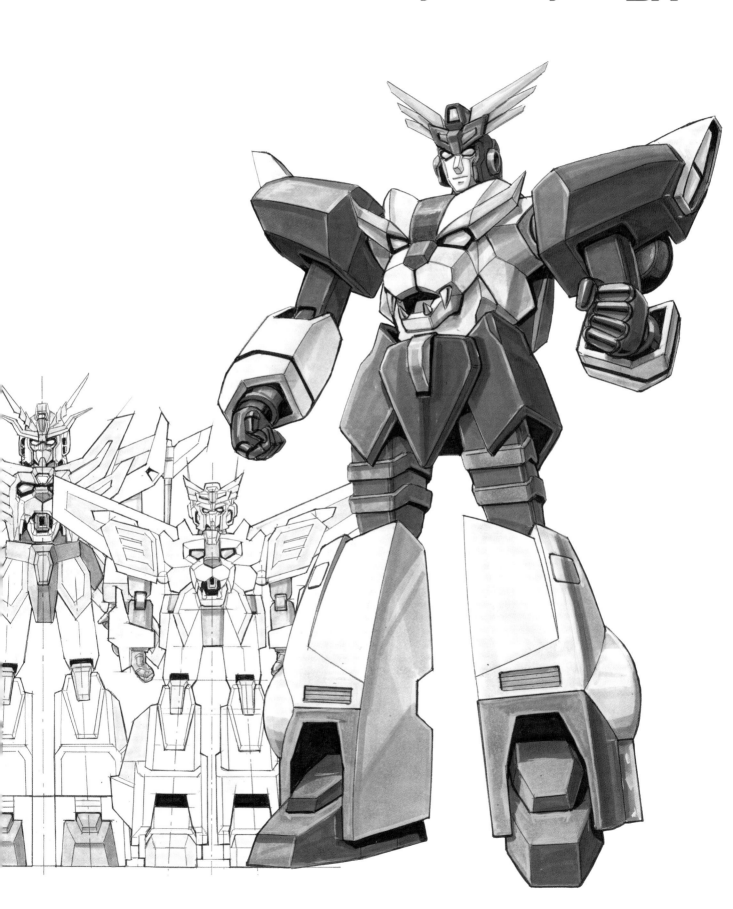

용자 시리즈란?

일본에서 1990년 2월 3일 방송을 개시한 『용자 엑스카이저』로 시작된 로봇 애니메이션 시리즈. 애니메이션 제작사인 선라이즈와 완구 제작사인 타카라(현 타카라토미)가 공동으로 기획하여 나고야 TV(현 메테레) 계열 방송국에서 8년에 걸쳐 방송되었고, 그 뒤에도 OVA 시리즈나 게임 등으로 발전했다. 용자 시리즈는 용자라고 불리는 로봇과 등장인물들 사이의 교류, 그리고 악의 로봇과 싸우는 통쾌한 메카 액션을 중심으로 각 작품마다 다양한 테마를 가지고 제작되었다. 또한 프로그램이 시작된 지 30년이 지난 지금도 다양한 전개를 보여주며, 그 전개는 아직도 끝나지 않았다. 지금도 손색없는 매력을 가진 용자들은 과연 어떻게 만들어졌을까? 용자 시리즈는 완구를 전제로 한 공업제품으로서의 디자인과 애니메이션 연출을 전제로 한 캐릭터로서의 디자인의 공존이 불가결했다. 이 책에서는 용자의 디자인이 완성되기까지 그려진 수많은 원고를 게재했다. 용자가 어떻게 만들어졌는지, 디자인 시점에서 느껴주길 바란다.

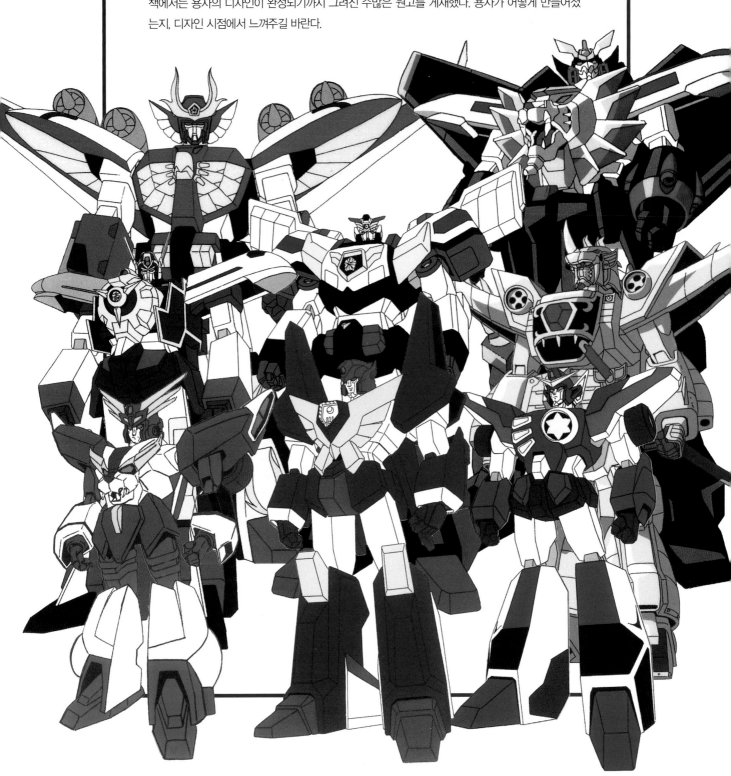

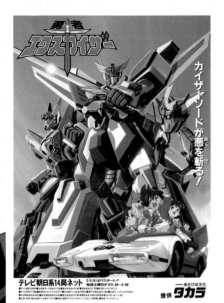

series 01

용자 엑스카이저

STORY

서기 2001년, 초등학교 3학년 호시카와 코우타가 괴로봇에게 공격당할 때, 아빠의 자동차가 로봇으로 변한다. 코우타를 구해준 로봇은 우주경찰 카이저스의 리더, 엑스카이저. 그의 목적은 300년 동안 여러 별을 황폐화시킨 우주해적 가이스터의 체포다. 맥스 팀, 레이커 브라더스 등 동료들도 엑스카이저와 합류한다. 카이저스 일행은 평소에는 탈것으로 모습을 바꿔 지구인의 세계에 숨어들어 있고, 가이스터 출현 소식을 들으면 출동한다. 하지만 지구 생활에 익숙하지 못해 여러 해프닝을 일으키기도 한다. 코우타는 엑스카이저와 굳은 우정으로 맺어져 그 활동에 협력할 것을 약속한다. 그것은 코우타와 카이저스만의 비밀이었다. 진정한 보물을 찾아 지구상의 모든 금은 보화를 빼앗으려 날뛰는 가이스터와의 싸움은 격화되고, 엑스카이저도 파워업을 이룬다. 그리고 최후의 결전 중에 드러난 진정한 보물의 정체란...?!

일본 방영기간

1990년 2월 3일
　　～1991년 1월 26일 (전 48화)
매주 토요일 17:30～18:00
※제 34화부터 방영시간을 17:00～17:30으로 변경

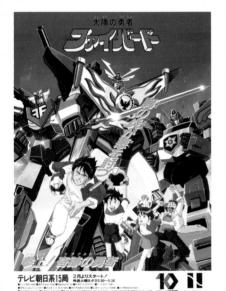

series 02

태양의 용자 파이버드(지구용사 선가드)

STORY

서기 2010년, 아마노 평화과학 연구소에서 개발 중이던 안드로이드에 깃든 우주경비대 대장, 그 이름은 파이버드(선가드)! 연구소 책임자인 아마노 박사(나천재 박사)는 그에게 '카토리 유우타로(한불새)'라는 이름을 준다. 곧이어 우주경비대 동료들인 바론 팀과 가드 팀도 합류하고, 아마노 박사의 손자인 아마노 켄타(나용기)를 비롯한 사람들의 협력을 얻어 아마노 평화과학 연구소를 거점으로 활동을 개시한다. 우주경비대가 추적하는 것은 우주황제 드라이어스. 드라이어스는 30억엔 강탈사건의 진범으로서 학계에서 추방된 악의 천재과학자 장고 박사와 손잡고 지구정복을 개시한다. 하지만 장고가 만들어내는 강력한 괴수 로봇도 파이버드가 이끄는 우주경비대 앞에서는 차례로 패배한다. 이를 보다 못한 드라이어스는 스스로 강력한 로봇에 정신을 옮겨 현장 지휘에 나선다. 오랜 싸움 끝에, 전 우주의 마이너스 에너지를 손에 넣어 사악한 본성을 드러낸 오거닉 드라이어스와 우주경비대의 최후의 결전이 시작된다. 과연 승리는 누구에게?

일본 방영기간

1991년 2월 2일
　　～1992년 2월 1일(전 48화)
매주 토요일 17:00～17:30

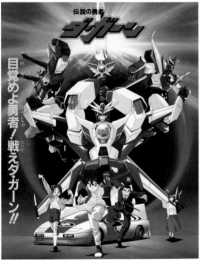

series 03

전설의 용자 다간(전설의 용사 다간)

STORY

서기 1994년, 전설의 힘을 찾아 수많은 별들을 파괴해 온 불멸의 존재 오보스가 다음에 노린 것은 태양계 제 3행성, 지구였다. 지구의 분신이라고 할 수 있는 보석, 오린의 힘을 맡게 된 소년 타카스기 세이지(장민호)는 용자의 돌에 봉인되었던 용자 다간과 만난다. 세이지와 다간은 세계 각지에서 부활한 지구의 용자들과 힘을 합쳐 오보스 군에게 도전한다. 어쩌다 용자들의 리더가 되어 처음에는 자각이 없던 세이지도 싸움 속에서 크게 성장하여 사명감과 책임에 눈을 뜬다. 오보스가 노리는 전설의 힘은 지구의 플래닛 에너지를 뽑아버리면 발동한다. 그것은 그대로 행성으로서의 죽음을 의미하기 때문에 모든 플래닛 에너지 개방점이 오보스 군에게 발견되면 안 된다! 차례로 간부들을 보내오는 오보스 군에게 한 마리 늑대같은 용병, 세븐 체인저가 끼어들면서 싸움은 점점 확대된다. 최후의 개방점이 발견되어 전설의 힘을 손에 넣은 오보스에게 용자들은 과연 이길 수 있을 것인가?!

일본 방영기간

1992년 2월 8일
　　～1993년 1월 23일 (전 46화)
매주 토요일 17:00～17:30

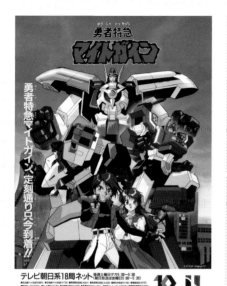

series
04

용자특급 마이트가인(용사특급 마이트가인)

일본 방영기간

1993년 1월 30일
~1994년 1월 22일(전 47화)
매주 토요일 17:00~17:30

STORY

서기 2050년, 화석연료의 고갈을 과학기술로 극복한 인류는 밝은 미래를 손에 넣었다. 세계 각국은 모든 곳에 이어진 초고속철도망으로 인해 크게 발전하지만, 그 번영의 뒤편에는 사악한 범죄자들이 사람들의 삶을 위협하고 있었다. 그런 악당들의 앞을 막아서는 것이 폭풍의 히어로, 마이트가인과 용자특급대의 로봇들이었다. 어떤 사건 현장에도 먼지게 나타나 악의 야망을 처부수는 용자특급대를 이끄는 것은 세계의 철도망을 장악한 센푸지 콘체른(마이트 그룹)의 젊은 총수 센푸지 마이토(리키 마이트). 하지만 사람들은 마이트가 용자특급대의 대장인 것을 모른다. 그는 남몰래 악과 싸우면서 뒤에서 조종하는 거대한 악의 존재를 쫓고 있었다. 그리고 드디어 모습을 드러낸 거대한 악의 정체, 블랙 느와르는 세계 그 자체를 소멸시키려 하고 있었다. 세상의 이치를 초월한 존재인 블랙 느와르를 상대로, 용자특급대는 평화의 청신호를 켤 수 있을까?!

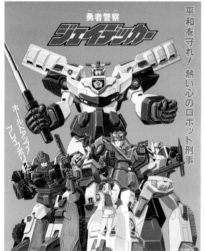

series
05

용자경찰 제이데커(로봇수사대 K-캅스)

일본 방영기간

1994년 2월 5일
~1995년 1월 28일(전 48화)
매주 토요일 17:00~17:30

STORY

서기 2020년, 토모나가 유우타(최종일)는 우연히 제조 도중의 신형 로봇과 만나 데커드라는 이름을 붙이고 남몰래 교류하고 있었다. 순진무구한 소년과의 교류로 데커드의 AI는 마음을 가진 초AI로 진화한다. 데커드는 완성 기념식을 위해 모든 기억을 삭제당하지만, 유우타의 목소리를 듣고 자신의 의지로 움직인다. 유우타는 그 공적을 인정받아 세계최초의 소년경찰관으로 임명된다. 용자 형사로 활약을 개시한 데커드는 개성이 풍부한 초AI 로봇 형사들로 구성된 경시청 특수형사와 브레이브 폴리스(로봇 수사대 K-캅스)의 리더로서 어려운 괴사건의 해결에 나선다. 하지만 마음을 가진 AI를 용납하지 않는 자가 있었다. 모든 AI로봇과 관련된 사건을 뒤에서 조종했던 노이바 폴초이크였다. 모든 AI로봇을 조종하는 노이바에게 대항할 방법이 없는 브레이브 폴리스. 하지만 유우타와의 우정은 또 다시 기적을 일으킨다. 그리고 마음까지 창조해낸 인류에 대해 우주에서 최후의 심판이 내려지려 하고 있었다.

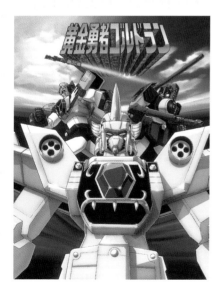

series
06

황금용자 골드란(황금용사 골드런)

일본 방영기간

1995년 2월 4일
~1996년 1월 27일(전 48화)
매주 토요일 17:00~17:30

STORY

이시와 초등학교에 다니는 6학년 타쿠야(팽이), 카즈키(솔개), 다이(바우) 3명은 이상한 보석, 파워 스톤을 손에 넣는다. 부활 주문에 의해 파워 스톤 안에서 나타난 것은 용자 드란(킹스톤)이었다. 세계 각지에 잠든 8개의 파워 스톤에서 용자들이 되살아날 때, 전설의 고대문명 레젠드라(라젠드라)로 가는 길이 밝혀진다고 한다. 이것을 안 3명은 모험 여행을 떠난다. 하지만 레젠드라의 비밀을 빼앗으려는 왈자크(우르잭) 공화제국이 3인의 앞을 가로막고, 그 싸움은 레젠드라를 골인 지점으로 한 경쟁이 되어 우주까지 확장된다. 레젠드라로 향하는 3명과 용자들을 가로막는 왈자크 함대. 다양한 별을 거친 모험 여행은 드란에게 아이가 생기거나, 가짜들을 만나거나, 어쩌다가 예상 외의 새 용자가 부활하거나 하는 대혼전의 양상을 보인다. 최종결전 끝에 드디어 도달한 고대문명 레젠드라. 왕과의 접견에서 밝혀지는 레젠드라의 비밀과 진짜 에너지의 정체, 그리고 소년들은 또다시 새로운 모험 여행을 떠난다!

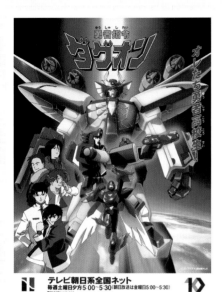

series
07
용자지령 다그온(로봇용사 다그온)

일본 방영기간

1996년 2월 3일
~1997년 1월 25일(전 48화)
매주 토요일 17:00~17:30

STORY

서기 1996년, 흉악한 우주인들이 갇혀 있는 우주감옥 사르갓소에서 죄수들의 반란이 발생. 사르갓소를 제압한 죄수들은 그곳을 '행성 사냥'의 거점으로 삼고 활동을 개시한다. 죄수들의 다음 목표는 태양계의 지구. 우주경찰기구의 브레이브 성인은 다이도우지 엔(강열)을 비롯한 용기 있는 다섯 학생에게 다그온의 힘을 준다. 5인은 용자로 변신해 흉악우주인의 마수에서 지구를 구할 것을 결의한다. 다그온 때문에 지구 제압이 어려워진 사르갓소의 죄수들. 그들이 와르가이아 3형제에 의해 조직화되면서 침략의 마수는 더욱 격해진다. 하지만 새 멤버의 가입과 우주의 동료들이 참전하면서 다그온들의 전력도 보강되고 드디어 사르갓소의 죄수들을 전멸시키는데 성공한다. 이후, 진정한 적인 제노사이드와 대결한 엔은 죽을 각오로 싸움에 도전한 뒤 행방불명되어버린다. 모든 것이 끝난 다음날, 눈이 내리는 밤에 약속의 장소에서 언제까지나 기다리고 있는 소녀가 본 것은...?

series
07
OVA
용자지령 다그온
수정 눈동자의 소년

일본 발매일

1997년 10월 22일~1997년 12월 28일(전 2화)
발매원: 빅터엔터테인먼트

STORY

때는 1997년 9월. 지구의 평화를 되찾은 엔 일행은 진급과 취직 등 각자의 길을 걷고 있었다. 우연히 수상한 남자들에게 쫓기던 소년 켄타를 구한 엔은 자기 집으로 데려간다. 하지만 추격 부대를 지휘하는 것은 예전의 동료였던 라이였다. 라이에게 들은 수수께끼의 소년 켄타의 충격적인 정체란 과연...?!

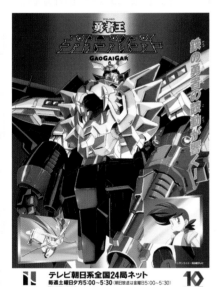

series
08
용자왕 가오가이가(사자왕 가오가이거)

일본 방영기간

1997년 2월 1일
~1998년 1월 31일(전 49화)
매주 토요일 17:00~17:30

STORY

우주의 저편, 삼중련 태양계에는 붉은 별, 녹색 별, 보라색 별의 세 별이 있었다. 어느 날, 보라색 별에서 태어난 존더 메탈이 폭주하여 삼중련 태양계의 별들은 기계승화되어 버린다. 녹색 별의 지도자는 막 태어난 아들을 우주 메카 라이온에 맡겨 지구로 보낸다. 서기 2005년, 2년 전에 지구로 날아온 기계생명체 존더가 본격적으로 활동을 개시한다. 하지만 인류는 지구에 온 우주 메카 라이온인 갈레온에 의해 얻은 초기술과 존더에 관한 정보로 이 날을 대비하고 있었다. 지구방위용자대 GGG는 녹색 별의 생존자인 아마미 마모루(장한별)의 정해능력을 빌려, 슈퍼 메카노이드 가오가이가(가오가이거)와 초AI 로봇들로 존더에 대항한다. 수많은 싸움을 거쳐 존더의 두목인 파스다를 물리쳤다고 생각하지만, 새로운 위협인 기계 31원종의 출현으로 GGG는 전멸의 위기를 맞이한다. 부활한 붉은 별 용자의 출현과 함께 격전의 무대는 우주로 확대된다. 수수께끼의 힘을 품은 목성을 배경으로 인류의 운명을 건 최종결전이 시작된다!

series
08
OVA
용자왕 가오가이가
FINAL

일본 방영기간

2000년 01월 21일~2003년 03월 21일(전 8화)
발매원: 빅터엔터테인먼트

STORY

서기 2007년. 외계에서 온 기계생명체와의 싸움에 승리한 인류였지만, GGG는 흉악한 범죄조직을 비롯해 지구를 위협하는 적들과 싸우고 있었다. 그러던 중 우주로 떠났을 아마미 마모루가 모습을 드러낸다. 그리고, 그 뒤에서 암약하던 수수께끼의 존재인 솔 11 유성주. 우주수축현상에 대해 알게 된 GGG는 삼중련 태양계가 있는 우주로 떠난다!

CONTENTS

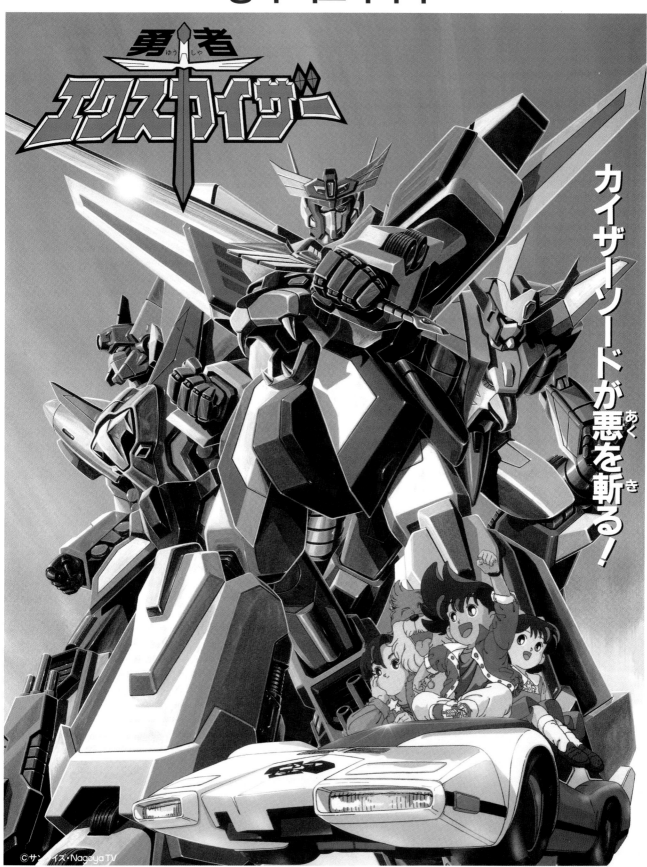

テレビ朝日系14局ネット

2/3(土)よりスタート!!
毎週土曜日夕方5:30〜6:00

■テレビ朝日(ANB) ■北海道テレビ放送(HTB) ■東日本放送(KHB) ■福島放送(KFB) ■新潟テレビ21(NT21)
■テレビ信州(TSB) ■静岡けんみんテレビ(SKT) ■名古屋テレビ放送(NBN) ■瀬戸内海放送(KSB) ■広島ホームテレビ(HOME)
■九州朝日放送(KBC) ■熊本朝日放送(KAB) ■鹿児島放送(KKB) ■朝日放送(ABC)【毎週金曜日夕方5:00〜5:30】
■企画・制作/●名古屋テレビ●サンライズ ■雑誌/講談社「テレビマガジン」「たのしい幼稚園」■音楽/キングレコード

──あそびは文化
提供

엑스카이저

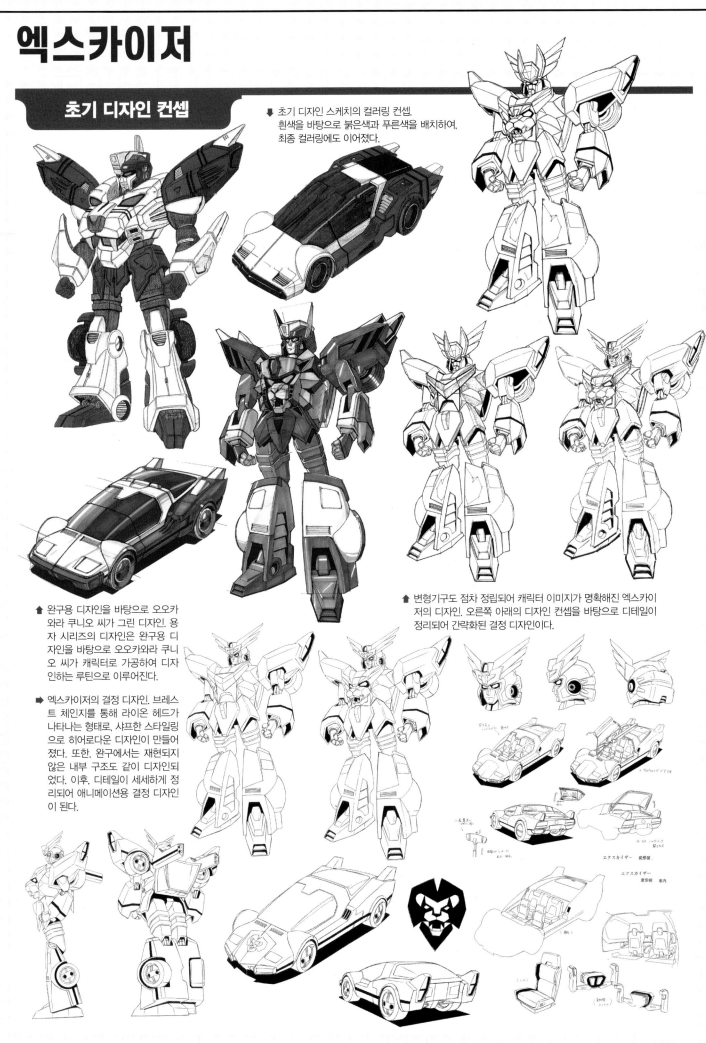

초기 디자인 컨셉

↓ 초기 디자인 스케치의 컬러링 컨셉.
흰색을 바탕으로 붉은색과 푸른색을 배치하여,
최종 컬러링에도 이어졌다.

↑ 변형기구도 점차 정립되어 캐릭터 이미지가 명확해진 엑스카이
저의 디자인. 오른쪽 아래의 디자인 컨셉을 바탕으로 디테일이
정리되어 간략화된 결정 디자인이다.

↑ 완구용 디자인을 바탕으로 오오카
와라 쿠니오 씨가 그린 디자인. 용
자 시리즈의 디자인은 완구용 디
자인을 바탕으로 오오카와라 쿠니
오 씨가 캐릭터로 가공하여 디자
인하는 루틴으로 이루어진다.

➡ 엑스카이저의 결정 디자인. 브레스
트 체인지를 통해 라이온 헤드가
나타나는 형태로, 샤프한 스타일링
으로 히어로다운 디자인이 만들어
졌다. 또한, 완구에서는 재현되지
않은 내부 구조도 같이 디자인되
었다. 이후, 디테일이 세세하게 정
리되어 애니메이션용 결정 디자인
이 된다.

애니메이션 결정 디자인

우주해적 가이스터를 쫓아 지구로 온 우주경찰 카이저
스의 리더로, 키 10.3m의 용자 로봇. 지구에 잠복한 가
이스터를 수색하기 위해 호시카와 가족의 자동차와 융
합한 에너지 생명체. 다른 문명을 혼란시키면 안된다
는 우주경찰의 규칙이 있어, 정체를 알아챈 호시카와
가족의 장남 코우타와 반려견 마리오 외에는 정체를 숨
기고 있다. 가이스터의 출현을 감지하면 코우타 외의
사람에게 들키지 않도록 몰래 로봇으로 변형하여 가이
스터와 싸운다. 킹 로더, 드래곤 제트와 '거대합체'하여
킹 엑스카이저, 드래곤 카이저로 폼 업한다.

⬆ 브레스트 체인지 전의 가슴. 전투가
끝난 뒤 브레스트 체인지를 해제해
이 상태가 되기도 한다.

⬆ 엑스카이저의 팔에서 나오는 무기인 스파
이크 커터는 견제 등에 사용되는 세날 수리
검. 제트 부메랑은 추적 기능도 갖고 있다.

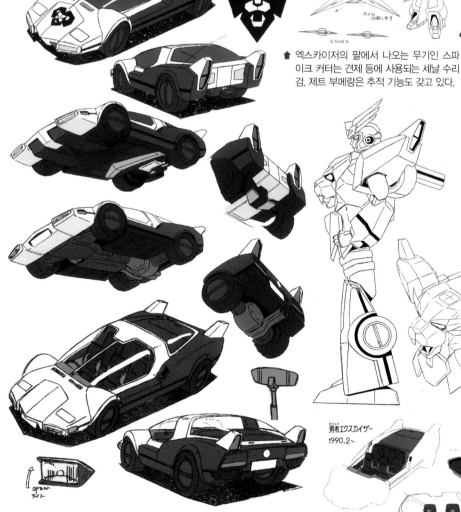

⬆ 엑스카이저의 자동차 모드. 평상시에는 보통 자동차와 전혀 다를 바 없
지만, 가이스터가 발견되면 프론트에 엠블럼이 나타나면서 로봇 모드
로 변형 가능한 상태로 변신. 이때는 운전석의 계기판 등도 변형한다.

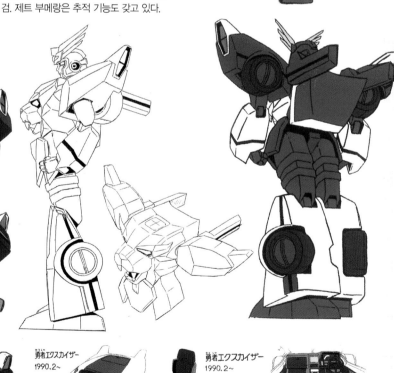

勇者エクスカイザー
1990.2～

勇者エクスカイザー
1990.2～

エクスカイザー
変形前 車内

変形後のコックピット

自動車 形態 コックピット

エクスカイザー (内)
コックピット

킹 엑스카이저

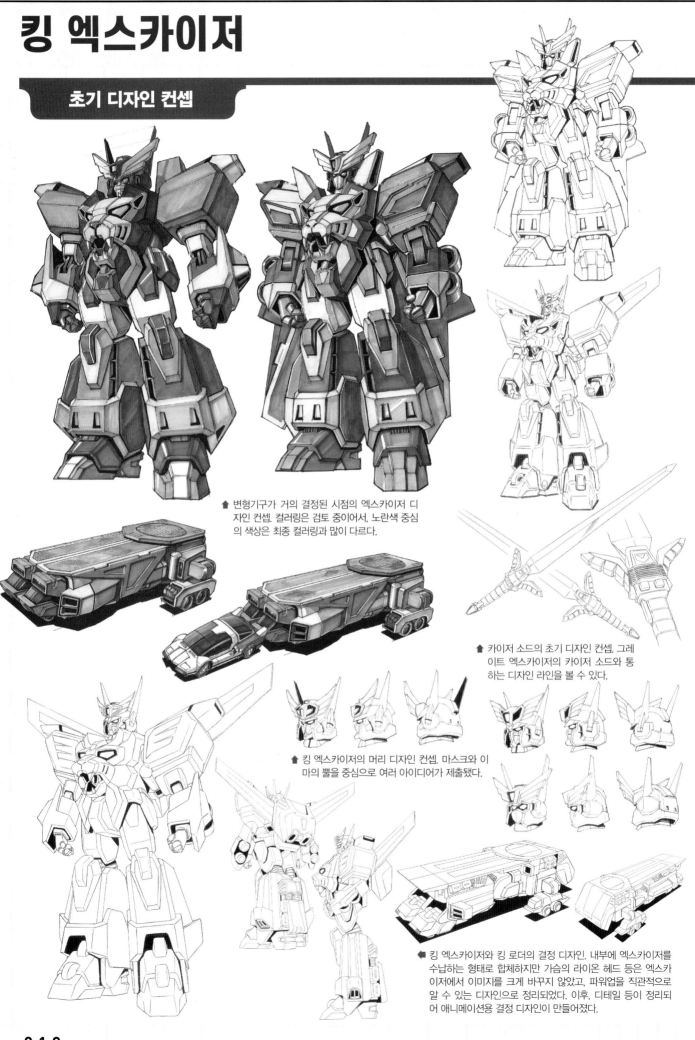

⬆ 변형기구가 거의 결정된 시점의 엑스카이저 디자인 컨셉. 컬러링은 검토 중이어서, 노란색 중심의 색상은 최종 컬러링과 많이 다르다.

⬆ 카이저 소드의 초기 디자인 컨셉. 그레이트 엑스카이저의 카이저 소드와 통하는 디자인 라인을 볼 수 있다.

⬆ 킹 엑스카이저의 머리 디자인 컨셉. 마스크와 이마의 뿔을 중심으로 여러 아이디어가 제출됐다.

⬅ 킹 엑스카이저와 킹 로더의 결정 디자인. 내부에 엑스카이저를 수납하는 형태로 합체하지만 가슴의 라이온 헤드 등은 엑스카이저에서 이미지를 크게 바꾸지 않았고, 파워업을 직관적으로 알 수 있는 디자인으로 정리되었다. 이후, 디테일 등이 정리되어 애니메이션용 결정 디자인이 만들어졌다.

애니메이션 결정 디자인

엑스카이저가 킹 로더와 '거대합체'하여 폼 업한 모습으로, 키 22.1m의 거대 용자 로봇. 공격력, 방어력 등이 대폭으로 파워업되어 가이스터가 만들어낸 거대 가이스터 로봇을 분쇄하고 그 야망을 꺾어버린다. '카이저 빔', '카이저 미사일' 등 수많은 기술을 갖고 있으며, 최대 필살기는 '카이저 플레임'으로 강화된 '카이저 소드'에 번개 에너지를 모아 빛의 칼날로 적을 두 조각내는 '썬더 플래시'.

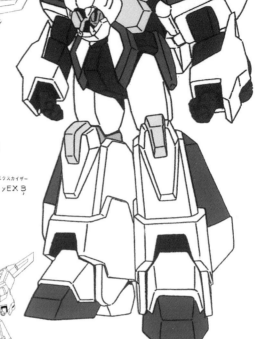

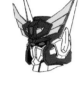

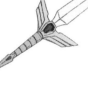

카이저 소드

오른쪽 다리 옆에 수납되어 있는 킹 엑스카이저의 주무기. 중앙의 크리스탈로 썬더 에너지를 컨트롤한다.

카이저 샷

킹 엑스카이저의 팔과 어깨 등에서 발사할 수 있는 십자수리검. 스파이크 커터보다 대형이며 강력하다.

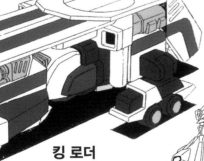

킹 로더

평상시에는 다른 차원에서 대기하다가 엑스카이저가 부르면 나타나는 대형 트레일러. 킹 엑스카이저의 몸체가 되며 자동차 모드와의 연결도 가능하다.

드래곤카이저

초기 디자인 컨셉

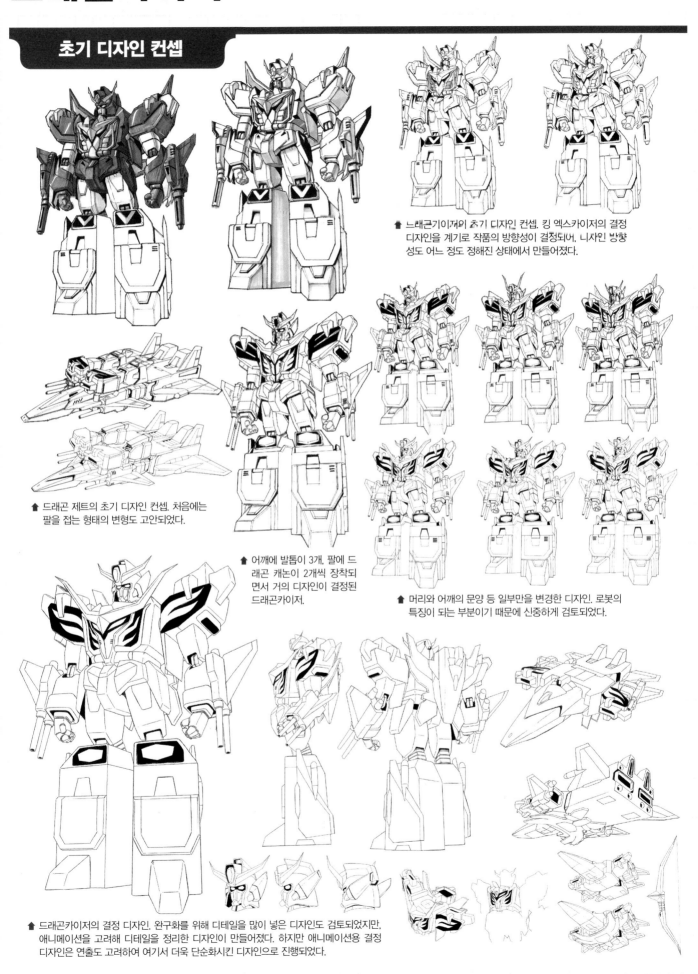

↑ 드래곤카이저의 초기 디자인 컨셉. 킹 엑스카이저의 결정 디자인을 계기로 작품의 방향성이 결정되어, 디자인 방향성도 어느 정도 정해진 상태에서 만들어졌다.

↑ 드래곤 제트의 초기 디자인 컨셉. 처음에는 팔을 접는 형태의 변형도 고안되었다.

↑ 어깨에 발톱이 3개, 팔에 드래곤 캐논이 2개씩 장착되면서 거의 디자인이 결정된 드래곤카이저.

↑ 머리와 어깨의 문양 등 일부만을 변경한 디자인. 로봇의 특징이 되는 부분이기 때문에 신중하게 검토되었다.

↑ 드래곤카이저의 결정 디자인. 완구화를 위해 디테일을 많이 넣은 디자인도 검토되었지만, 애니메이션을 고려해 디테일을 정리한 디자인이 만들어졌다. 하지만 애니메이션용 결정 디자인은 연출도 고려하여 여기서 더욱 단순화시킨 디자인으로 진행되었다.

애니메이션 결정 디자인

엑스카이저가 드래곤 제트와 '거대합체'하여 폼
업한 모습으로, 키 22.8m의 거대 용자 로봇. 킹
엑스카이저와 마찬가지로 변형한 드래곤 제트
가 엑스카이저를 완전히 수납하여 합체를 완료
한다. 중국 권법을 연상시키는 공격이 특기이며,
팔의 '드래곤 캐논'을 변형시킨 '드래곤 톤파' 등
을 무기로 싸운다. 필살기는 가슴에 장착된 드래
곤 어체리로 조준해 쏘는 '썬더 애로'. 천공의 번
개 에너지를 화살에 모아 적을 꿰뚫는다.

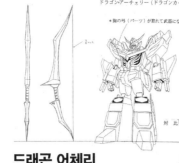

드래곤 어체리

가슴에서 분리되어 전개하는 드
래곤 어체리. 모서리가 날카로워
검처럼 적을 찢어버릴 수 있다.

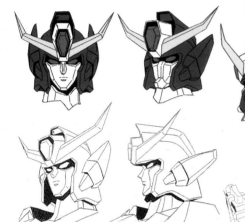

⬆ 킹 엑스카이저와 마찬가지로 얼굴 부분은 엑스
카이저의 얼굴 그대로이며, 마스크를 쓰고 있다.

드래곤

➡ 드래곤 제트가 혼자 변형한 로봇 형태.
엑스카이저의 지시에 따라 행동한다.
엑스카이저가 수납되면 눈이 빛난다.

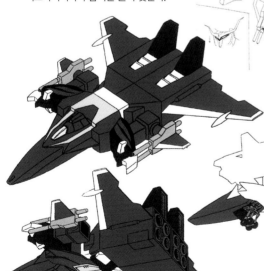

드래곤 제트

킹 로더와 마찬가지로 다른 차원에서 대
기하고 있는 제트기로, 엑스카이저가 부
르면 나타난다. 킹 엑스카이저를 태우고
비행하는 등 연계를 보여주기도 한다.

그레이트 엑스카이저

초기 디자인 컨셉

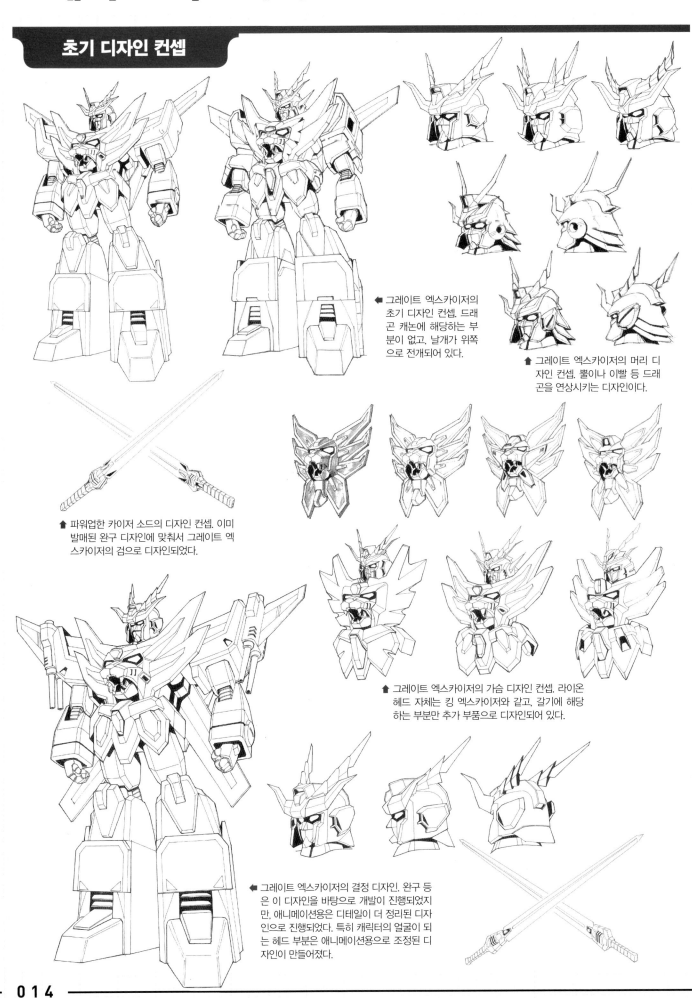

◀ 그레이트 엑스카이저의 초기 디자인 컨셉. 드래곤 캐논에 해당하는 부분이 없고, 날개가 위쪽으로 전개되어 있다.

▲ 그레이트 엑스카이저의 머리 디자인 컨셉. 뿔이나 이빨 등 드래곤을 연상시키는 디자인이다.

▲ 파워업한 카이저 소드의 디자인 컨셉. 이미 발매된 완구 디자인에 맞춰서 그레이트 엑스카이저의 검으로 디자인되었다.

▲ 그레이트 엑스카이저의 가슴 디자인 컨셉. 라이온 헤드 자체는 킹 엑스카이저와 같고, 갈기에 해당하는 부분만 추가 부품으로 디자인되어 있다.

◀ 그레이트 엑스카이저의 결정 디자인. 완구 등은 이 디자인을 바탕으로 개발이 진행되었지만, 애니메이션용은 디테일이 더 정리된 디자인으로 진행되었다. 특히 캐릭터의 얼굴이 되는 헤드 부분은 애니메이션용으로 조정된 디자인이 만들어졌다.

애니메이션 결정 디자인

엑스카이저와 킹 로더, 드래곤 제트가 '초거대합체'하여 완성된 모습.
분해된 드래곤 제트의 부품이 아머가 되어 킹 엑스카이저에 합체, 키
32.9m의 초거대 용자 로봇이 된다. 나스카 평원에 숨겨져 있던 선조의
힘을 받은 모습으로, 가이스터의 보스인 다이노 가이스트와 대등하게
싸운다. 필살기는 파워업한 카이저 소드로 구사하는 '썬더 플래시'. 킹
엑스카이저 때의 필살기를 훨씬 뛰어넘는 위력을 자랑한다.

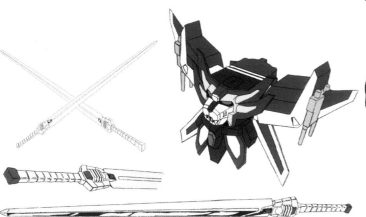

카이저 소드

태고의 우주경찰이 지구에 남겨둔 카이저 소드와 드래곤 어처리가
합체해서 완성된 그레이트 엑스카이저의 대검. 그레이트 엑스카이
저의 힘으로도 다루기 힘들 정도의 장검이다.

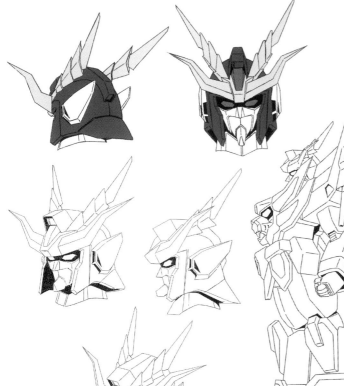

⬆ 그레이트 엑스카이저의 머리 부분. 킹 엑스카
이저의 머리를 덮는 형태로 장착되어 있다.

레이커 브라더스

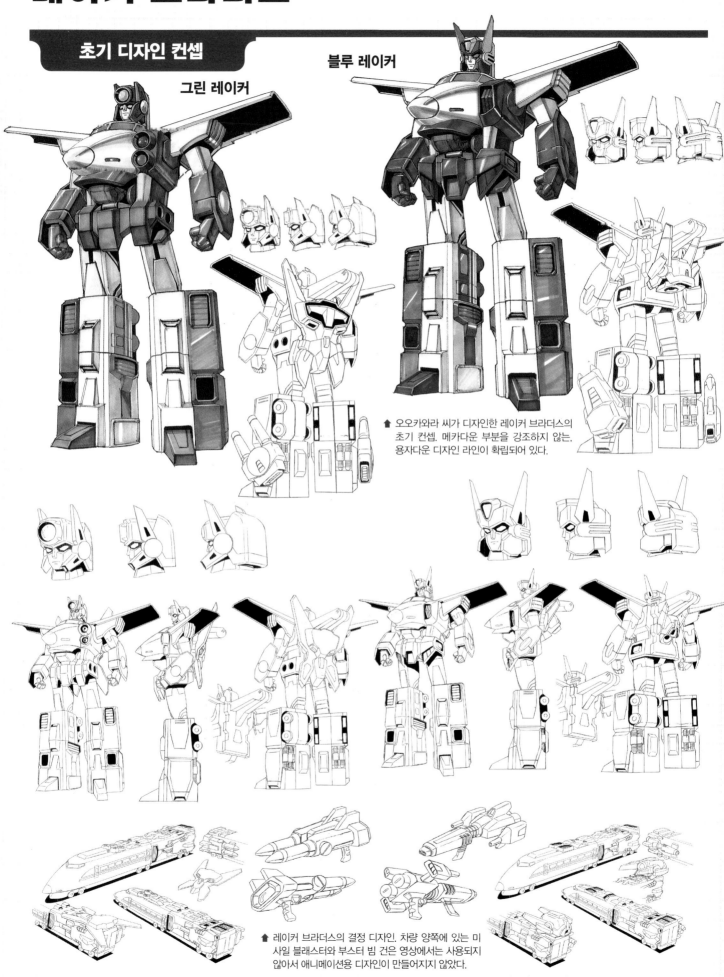

초기 디자인 컨셉

그린 레이커

블루 레이커

⬆ 오오카와라 씨가 디자인한 레이커 브라더스의 초기 컨셉. 메카다운 부분을 강조하지 않는, 용자다운 디자인 라인이 확립되어 있다.

⬆ 레이커 브라더스의 결정 디자인. 차량 양쪽에 있는 미사일 블래스터와 부스터 빔 건은 영상에서는 사용되지 않아서 애니메이션용 디자인이 만들어지지 않았다.

애니메이션 결정 디자인

우주경찰 카이저스의 멤버로, 레이커 브라더스라고 불리는 쌍둥이 형제. 형은 로봇 형태에서 키가 11.2m인 블루 레이커, 동생은 키 10.8m인 그린 레이커로 형제 모두 고속열차와 융합되었다. 평소에는 일반 차량으로서 승객을 태우고 운행하지만, 가이스터가 출현하면 객차에서 분리되어 현장으로 급행한다. 회전하며 돌풍을 일으키는 '레이커 허리케인'이나 이마에서 발사되는 빔으로 동시 공격하는 '트윈 빔' 등 형제다운 연계 기술이 많다.

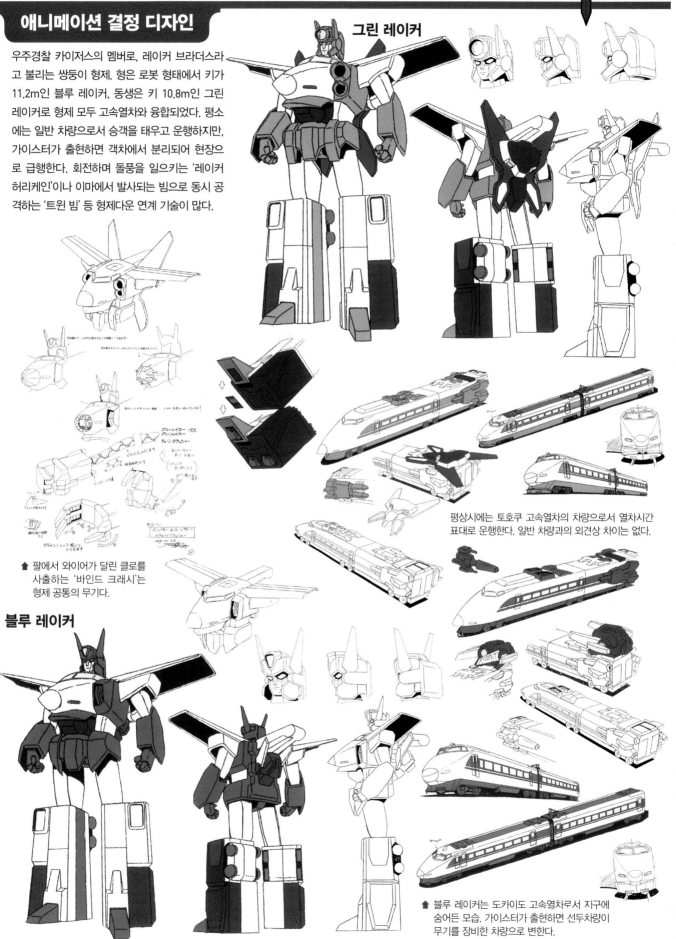

그린 레이커

⬆ 팔에서 와이어가 달린 클로를 사출하는 '바인드 크래시'는 형제 공통의 무기다.

블루 레이커

평상시에는 토호쿠 고속열차의 차량으로서 열차시간표대로 운행한다. 일반 차량과의 외견상 차이는 없다.

⬆ 블루 레이커는 도카이도 고속열차로서 지구에 숨어든 모습. 가이스터가 출현하면 선두차량이 무기를 장비한 차량으로 변한다.

울트라 레이커

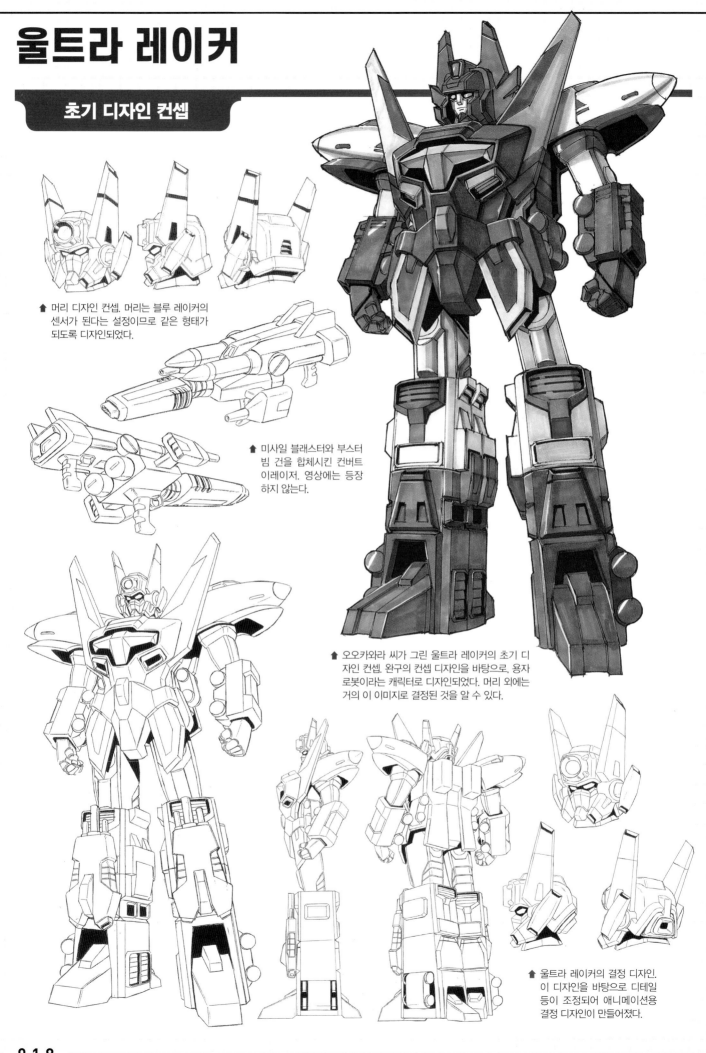

▲ 머리 디자인 컨셉. 머리는 블루 레이커의 센서가 된다는 설정이므로 같은 형태가 되도록 디자인되었다.

▲ 미사일 블래스터와 부스터 빔 건을 합체시킨 컨버트 이레이저. 영상에는 등장하지 않는다.

▲ 오오카와라 씨가 그린 울트라 레이커의 초기 디자인 컨셉. 완구의 컨셉 디자인을 바탕으로, 용자 로봇이라는 캐릭터로 디자인되었다. 머리 외에는 거의 이 이미지로 결정된 것을 알 수 있다.

▲ 울트라 레이커의 결정 디자인. 이 디자인을 바탕으로 디테일 등이 조정되어 애니메이션용 결정 디자인이 만들어졌다.

애니메이션 결정 디자인

블루 레이커와 그린 레이커가 '좌우합체'하여 완성되는 키 21.3m의 거대 용자 로봇. 오른쪽 몸을 그린 레이커, 왼쪽 몸을 블루 레이커가 구성하고 있어 형제의 호흡이 잘 맞는 연계가 합체 후에도 이어진다. 무기는 '바인드 크래시'와 같은 클로 무기인 '울트라 체인 크러셔', 빛의 그물로 적을 붙잡는 '울트라 스파이더 네트'가 있다. 비행능력은 없지만 기동성과 파워를 활용한 공격으로 가이스터와 싸운다.

▼ 발바닥에는 글라이딩 휠이 내장되어 있어서 지상에서의 기동성을 크게 높인다.

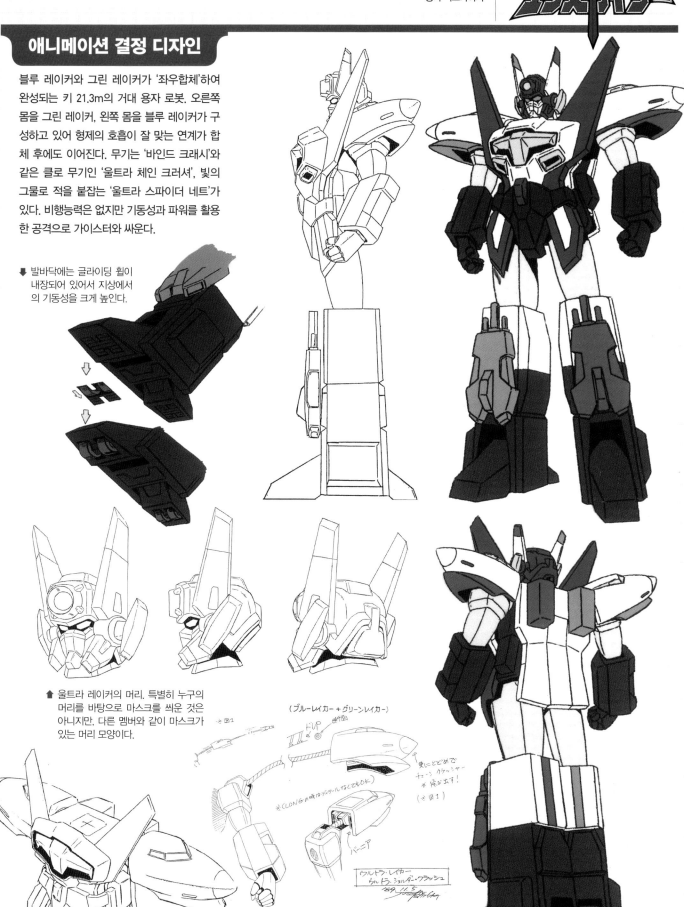

▲ 울트라 레이커의 머리. 특별히 누구의 머리를 바탕으로 마스크를 씌운 것은 아니지만, 다른 멤버와 같이 마스크가 있는 머리 모양이다.

울트라 숄더 크래시

어깨 아머가 된 고속열차 앞부분에서 사출되는 무기. 와이어가 붙어있어 적을 붙잡을 때 사용한다.

맥스 팀

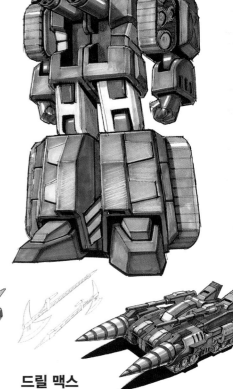

스카이 맥스

다양한 디자이너의 작업을 거쳐, 오오카와라 씨가 정리한 스카이 맥스의 초기 디자인 컨셉. 변형기구에서부터 이미 캐릭터 이미지가 굳어졌다.

대시 맥스

오오카와라 씨가 그린 대시 맥스의 초기 디자인 컨셉. 컬러링은 많이 다르지만 캐릭터 이미지는 이미 완성되어 있다.

드릴 맥스

오오카와라 씨가 그린 드릴 맥스의 초기 디자인 컨셉. 이 단계에서 동물 모티프가 폐기되고 기계적인 브레스트 체인지로 변경되었다.

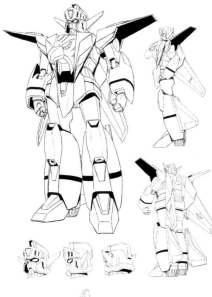

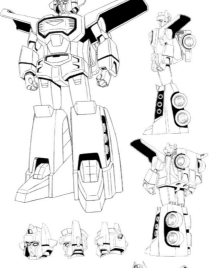

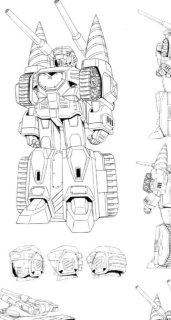

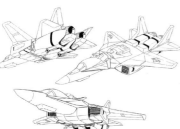

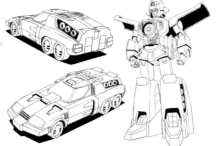

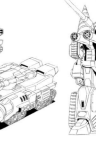

애니메이션 결정 디자인

우주경찰 카이저스의 멤버로, 스카이 맥스, 대시 맥스, 드릴 맥스로 구성된 맥스 팀. 팀의 리더로 전투기와 융합한 스카이 맥스는 키 10.2m의 로봇으로, 레이스 카와 융합한 대시 맥스는 키 10.2m의 로봇으로, 드릴탱크와 융합한 드릴 맥스는 키 9.97m의 로봇으로 각각 변형한다. 평상시에는 각자 지구 메카의 모습으로 가이스터를 조사하고 있다. 스카이 맥스만 엑스카이저와 같이 브레스트 체인지 상태 그대로 싸운다.

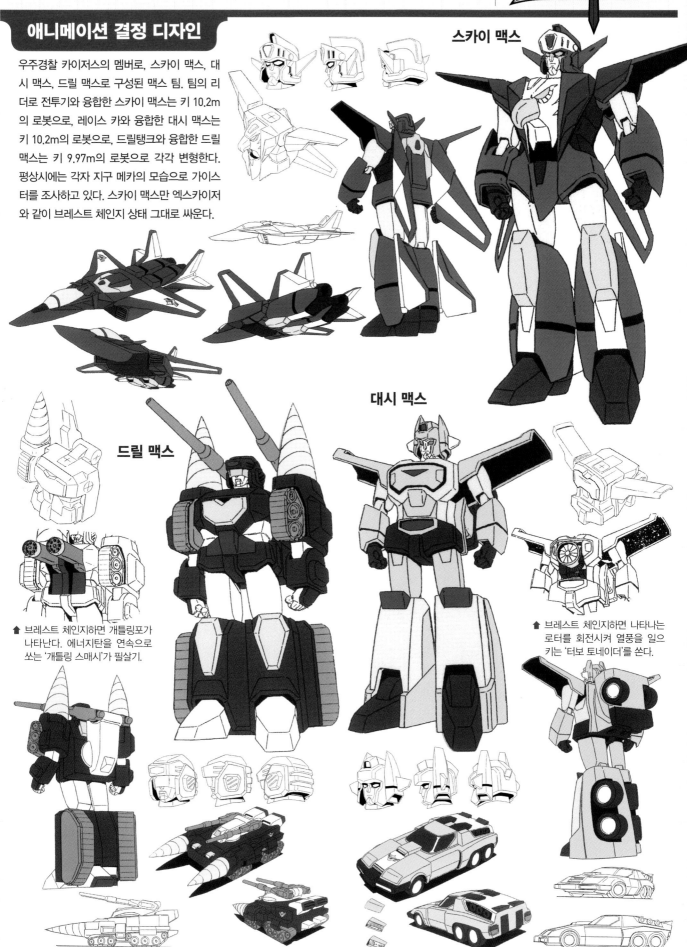

스카이 맥스

드릴 맥스

대시 맥스

⬆ 브레스트 체인지하면 개틀링포가 나타난다. 에너지탄을 연속으로 쏘는 '개틀링 스매시'가 필살기.

⬆ 브레스트 체인지하면 나타나는 로터를 회전시켜 열풍을 일으키는 '터보 토네이더'를 쏜다.

갓 맥스

초기 디자인 컨셉

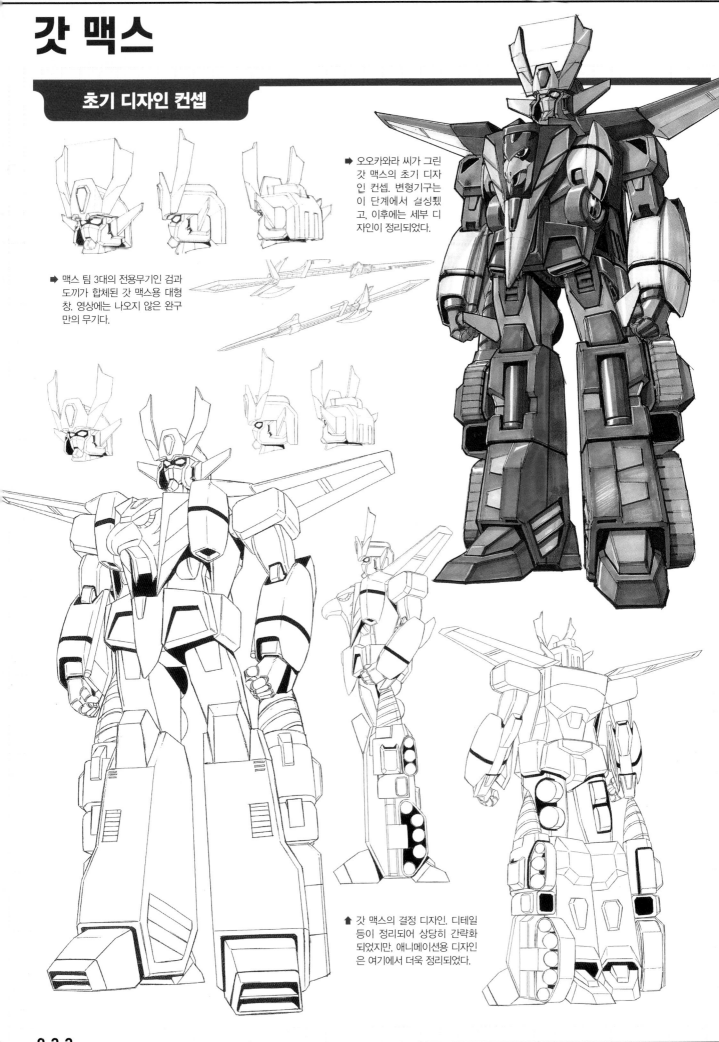

➡ 오오카와라 씨가 그린 갓 맥스의 초기 디자인 컨셉. 변형기구는 이 단계에서 설성됐고, 이후에는 세부 디자인이 정리되었다.

➡ 맥스 팀 3대의 전용무기인 검과 도끼가 합체된 갓 맥스용 대형 창. 영상에는 나오지 않은 완구만의 무기다.

⬆ 갓 맥스의 결정 디자인. 디테일 등이 정리되어 상당히 간략화 되었지만, 애니메이션용 디자인 은 여기에서 더욱 정리되었다.

series
01
용자 엑스카이저

애니메이션 결정 디자인

스카이 맥스, 대시 맥스, 드릴 맥스의 맥스 팀 3대가 '3대 합체'한 키 22.6m의 거대 용자 로봇. 지혜, 기술, 힘을 모두 가진 용자로, 높은 전투능력을 자랑한다. 또한 비행능력을 갖고 있기 때문에 행동 범위도 넓다. 좌우 뿔에서 빛의 나이프를 만들어 던지는 '갓 코스믹 봄버' 등의 기술을 갖고 있다. 최대 필살기는 모든 에너지를 방출해 형성한 푸른 불꽃으로 된 매를 두르고 적에게 돌진하는 '갓 버드 어택'.

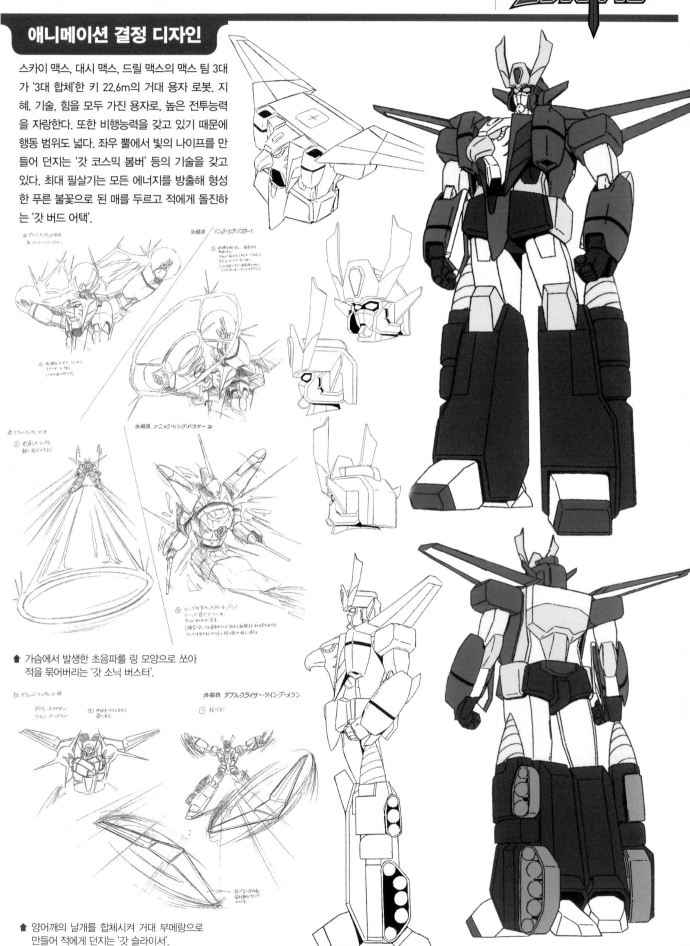

▲ 가슴에서 발생한 초음파를 링 모양으로 쏘아 적을 묶어버리는 '갓 소닉 버스터'.

▲ 양어깨의 날개를 합체시켜 거대 부메랑으로 만들어 적에게 던지는 '갓 슬라이서'.

다이노 가이스트

초기 디자인 컨셉

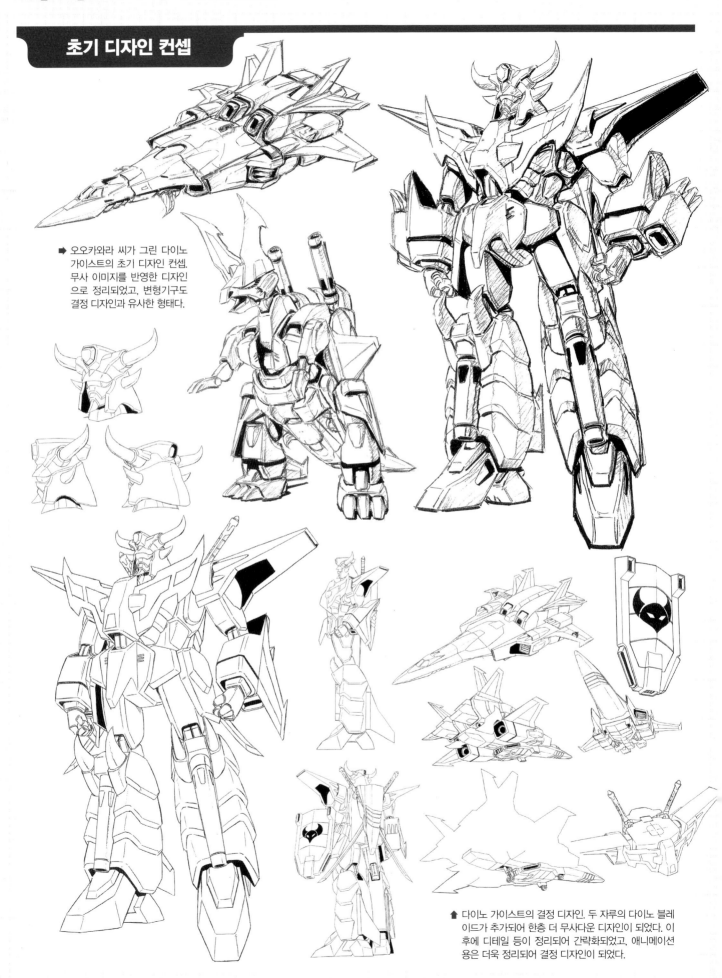

➡ 오오카와라 씨가 그린 다이노 가이스트의 초기 디자인 컨셉. 무사 이미지를 반영한 디자인으로 정리되었고, 변형기구도 결정 디자인과 유사한 형태다.

⬆ 다이노 가이스트의 결정 디자인. 두 자루의 다이노 블레이드가 추가되어 한층 더 무사다운 디자인이 되었다. 이후에 디테일 등이 정리되어 간략화되었고, 애니메이션용은 더욱 정리되어 결정 디자인이 되었다.

애니메이션 결정 디자인

우주를 휘젓고 다니며, 수많은 '보물'을 빼앗아 온 우주해적 가이스터의 두목으로, 지구에도 '보물'을 찾기 위해 왔다. 티라노사우르스의 모형과 융합한 에너지 생명체로 로봇 모드, 공룡 모드, 제트 모드 의 '3단 변형'이 가능. 로봇 모드는 키 32.2m로 거대 하며 킹 엑스카이저를 압도하는 전투력을 갖고 있 다. '다크 썬더 스톰'이나 '다이노 바스타드'등 수많 은 강력한 기술로 카이저스를 괴롭힌다. '보물'을 약 탈하여 우주상인에게 파는 것 외에는 흥미가 없다.

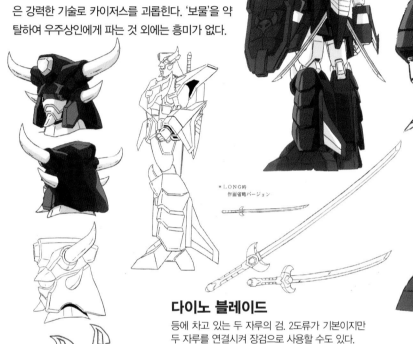

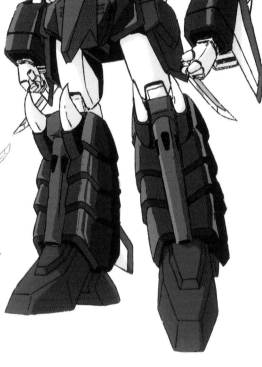

*LONG時
作画省略バージョン

다이노 블레이드
등에 차고 있는 두 자루의 검. 2도류가 기본이지만 두 자루를 연결시켜 장검으로 사용할 수도 있다.

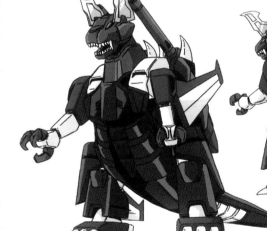

공룡 모드
지구 잠복 초기에는 이 모드인 채로 기지에서 명령만 내리고 직접 출격지는 않았다. 등의 다이노 캐논과 입에서 뿜는 화염으로 공격한다.

제트 모드
다이노 가이스트가 변형 한 초대형 제트기로, 기지 에서 출격하는 등 장거리 이용 시에 사용된다.

프테라 가이스트 & 썬더 가이스트

초기 디자인 컨셉

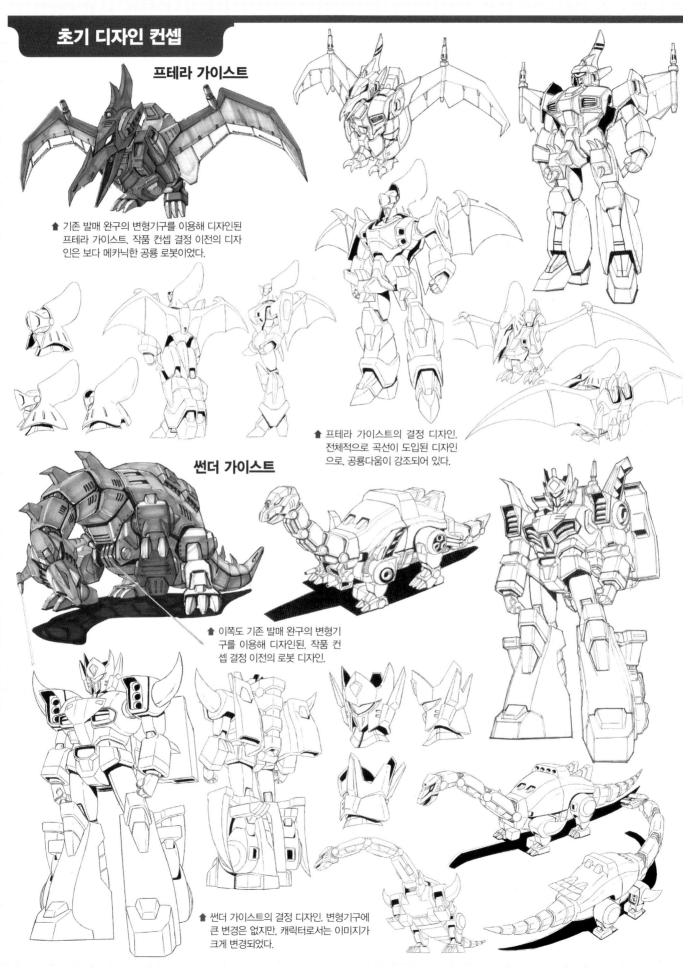

프테라 가이스트

⬆ 기존 발매 완구의 변형기구를 이용해 디자인된 프테라 가이스트. 작품 컨셉 결정 이전의 디자인은 보다 메카닉한 공룡 로봇이었다.

⬆ 프테라 가이스트의 결정 디자인. 전체적으로 곡선이 도입된 디자인으로, 공룡다움이 강조되어 있다.

썬더 가이스트

⬆ 이쪽도 기존 발매 완구의 변형기구를 이용해 디자인된, 작품 컨셉 결정 이전의 로봇 디자인.

⬆ 썬더 가이스트의 결정 디자인. 변형기구에 큰 변경은 없지만, 캐릭터로서는 이미지가 크게 변경되었다.

애니메이션 결정 디자인

다이노 가이스터를 따르는 가이스터의 4대장군.
프테라 가이스트는 공중전을 특기로 하는 하늘의
장군으로, 프테라노돈 형태의 공룡 모드로 변형
한다. 키 12.8m의 로봇 형태에서도 하늘을 날 수
있고, 4대장군 중에 가장 현명한 지략가 타입. 작
전을 입안하고 다른 3장군에게 실행시키는 사실
상의 리더를 맡고 있다. 썬더 가이스트는 해전이
특기인 바다의 장군으로, 브론토사우루스 형태의
공룡 모드로 변형한다. 4대장군 중에 가장 파워
가 강하며, 화가 나면 누구도 말릴 수 없다. 키는
11.2m.

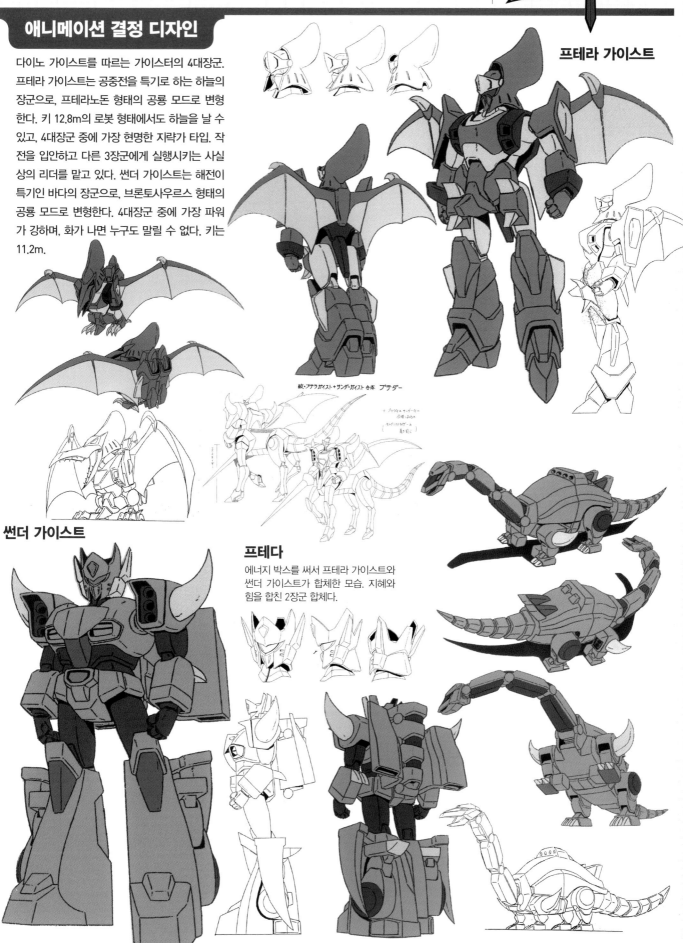

프테라 가이스트

썬더 가이스트

프테다
에너지 박스를 써서 프테라 가이스트와
썬더 가이스트가 합체한 모습. 지혜와
힘을 합친 2장군 합체다.

혼 가이스트 & 아머 가이스트

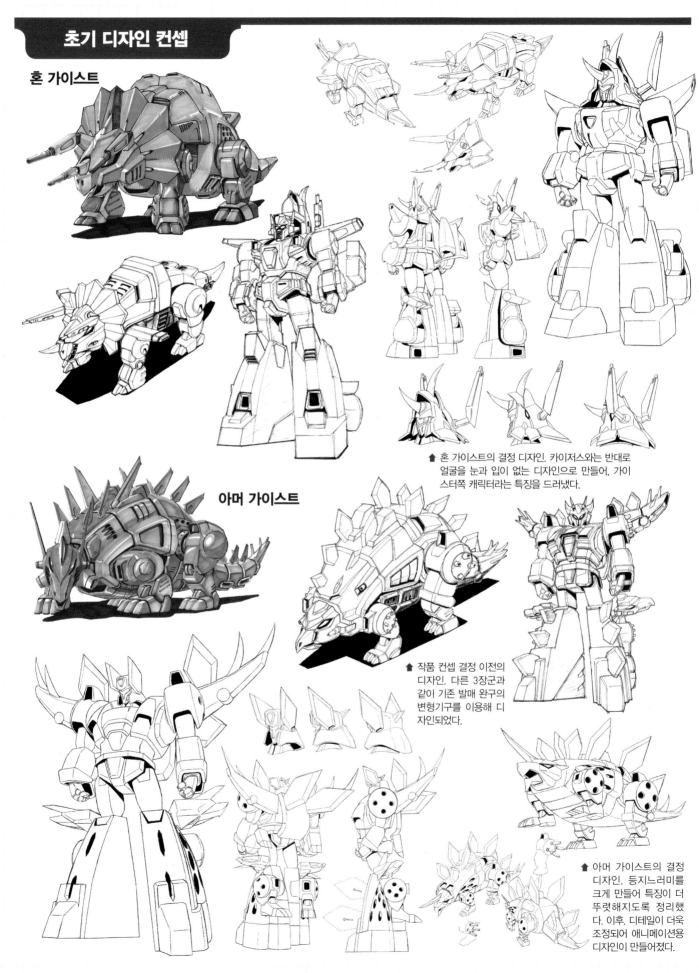

혼 가이스트

아머 가이스트

⬆ 혼 가이스트의 결정 디자인. 카이저스와는 반대로 얼굴을 눈과 입이 없는 디자인으로 만들어, 가이 스터쪽 캐릭터라는 특징을 드러냈다.

⬆ 작품 컨셉 결정 이전의 디자인. 다른 3장군과 같이 기존 발매 완구의 변형기구를 이용해 디 자인되었다.

⬆ 아머 가이스트의 결정 디자인. 등지느러미를 크게 만들어 특징이 더 뚜렷해지도록 정리했 다. 이후. 디테일이 더욱 조정되어 애니메이션용 디자인이 만들어졌다.

애니메이션 결정 디자인

프테라 가이스트와 같은 가이스터의 4대장군.
트리케라톱스의 모형과 융합한 혼 가이스트는
키 12.6m의 로봇 모드로 변형한다. 육탄전이
특기로 가이스터의 육상 장군을 담당하며, 리더
티를 내는 프테라 가이스트와는 언제나 대립한
다. 스테고사우르스의 모형과 융합한 아머 가이
스트는 땅속에서의 활동도 가능한 지하 장군을
담당한다. 우유부단하며, 언제나 혼 가이스트와
프테라 가이스트 중 어디에 붙을지 망설인다.

혼 가이스트

호머

혼 가이스트와 아머 가이스트가 에너지 박스를
사용해 융합한 모습. 파워와 화력을 합친 2장군
합체다.

매드 가이스터

가이스터 4대장군이 에너지 박스로 합체한
모습. 4대장군의 특징을 모두 갖고 있지만,
사이가 나빠 연계가 되지 않는다.

아머 가이스트

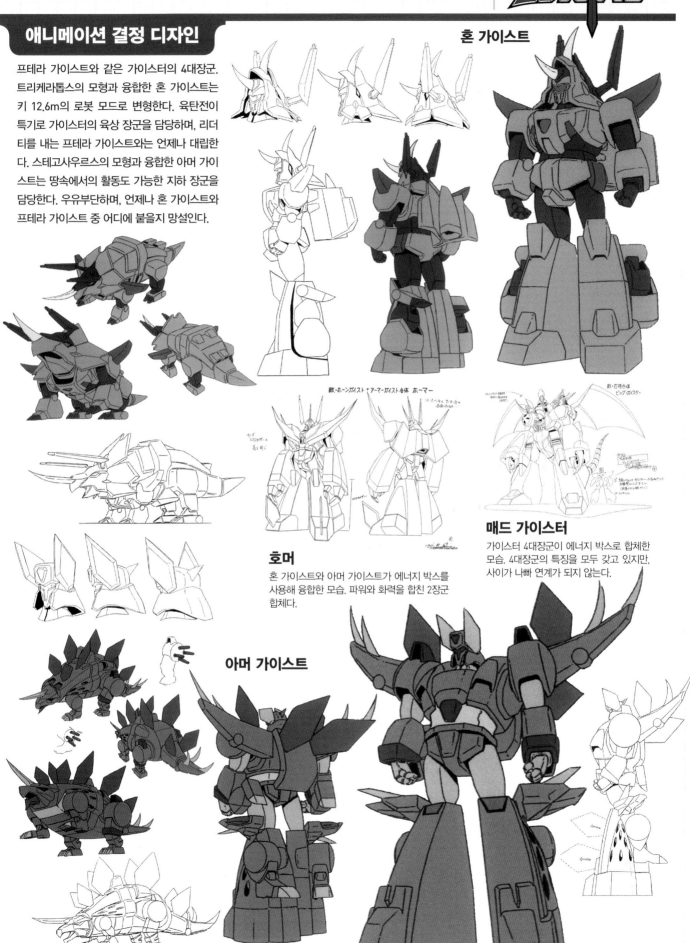

호시카와 코우타, 츠키야마 코토미, 마리오

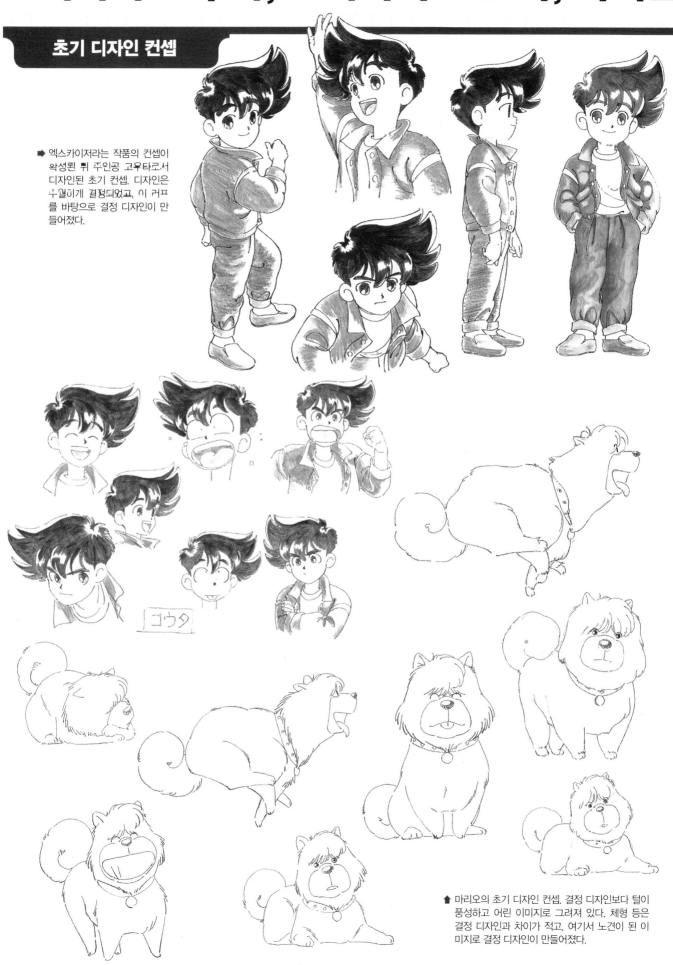

➡ 엑스카이저라는 작품의 컨셉이
확정된 뒤 주인공 고우타로서
디자인된 초기 컨셉. 디자인은
수월이게 결정되었고, 이 러프
를 바탕으로 결정 디자인이 만
들어졌다.

⬆ 마리오의 초기 디자인 컨셉. 결정 디자인보다 털이
풍성하고 어린 이미지로 그려져 있다. 체형 등은
결정 디자인과 차이가 적고, 여기서 노견이 된 이
미지로 결정 디자인이 만들어졌다.

애니메이션 결정 디자인

아사히다이 초등학교에 다니는 9세 소년. 프라모델이나 공작이 취미이며, 야구나 축구도 잘 하는 평범한 소년이다. 집의 자동차와 엑스카이저가 융합한 것을 아는 유일한 인물로, 가이스터를 추적하는 엑스카이저에게 지구의 문화나 상식을 알려주면서 협력한다. 우주비행사가 되는 것이 꿈이며, 우주생명체인 엑스카이저와의 만남을 통해 우주에 더 큰 흥미를 갖게 된다. 코우타 외에 엑스카이저의 정체를 아는 것은 애견 마리오 뿐이다.

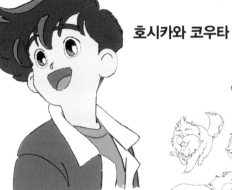

호시카와 코우타

마리오

카이저 브레스

코우타가 엑스카이저에게 받은 통신기. 버튼을 누르면 라이온 헤드가 나타나며 엑스카이저와 통신할 수 있게 된다.

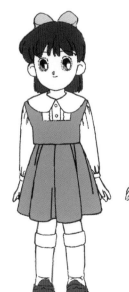

츠키야마 코토미

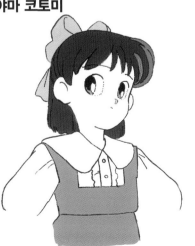

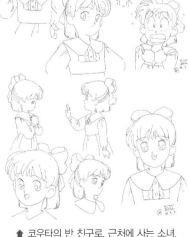

⬆ 코우타의 반 친구로, 근처에 사는 소녀. 코우타와 함께 행동할 때가 많고, 가이스터의 싸움에도 자주 말려든다.

기타 디자인

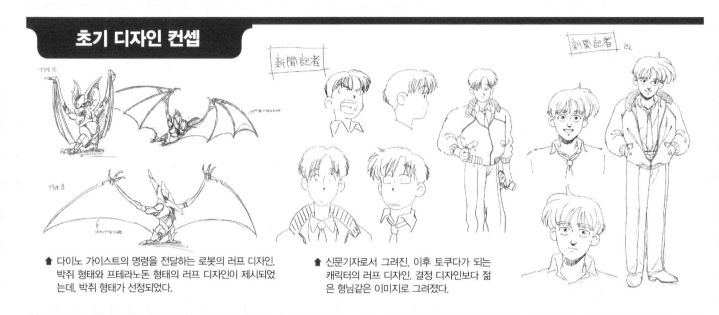

▲ 다이노 가이스트의 명령을 전달하는 로봇의 러프 디자인. 박쥐 형태와 프테라노돈 형태의 러프 디자인이 제시되었는데, 박쥐 형태가 선정되었다.

▲ 신문기자로서 그려진, 이후 토쿠다가 되는 캐릭터의 러프 디자인. 결정 디자인보다 젊은 형님같은 이미지로 그려졌다.

애니메이션 결정 디자인

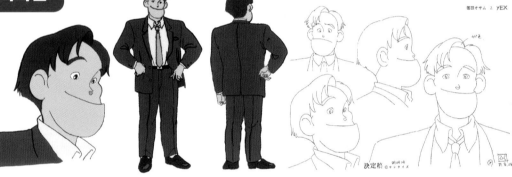

토쿠다 오사무

코우타의 아버지가 일하는 토도 신문의 기자. 특종을 위해 언제나 취재대상을 찾고 있지만, 덜렁대는 버릇 때문인지 가이스터의 사건에 말려드는 경우가 많다.

▲ 우주해적 가이스터와 거래하는 우주상인. 에너지 생명체이기 때문에 모습을 드러낼 때는 카메라나 TV 등 지구의 무기물과 융합한다. 가이스터에게 의뢰받은 물건을 감정하여 우주 주판으로 계산한 가격을 전달한다.

박쥐

다이노 가이스트의 명령을 4대장군에게 전달하는 박쥐 형태 로봇. 다이노 가이스트의 몸 속에서 키워지고 있다.

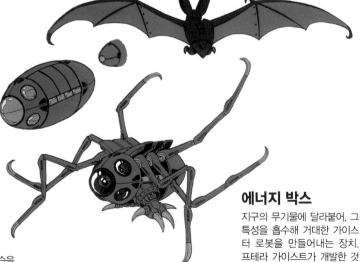

에너지 박스

지구의 무기물에 달라붙어, 그 특성을 흡수해 거대한 가이스터 로봇을 만들어내는 장치. 프테라 가이스트가 개발한 것으로 조정을 통해 4대장군끼리를 합체시킬 수도 있다.

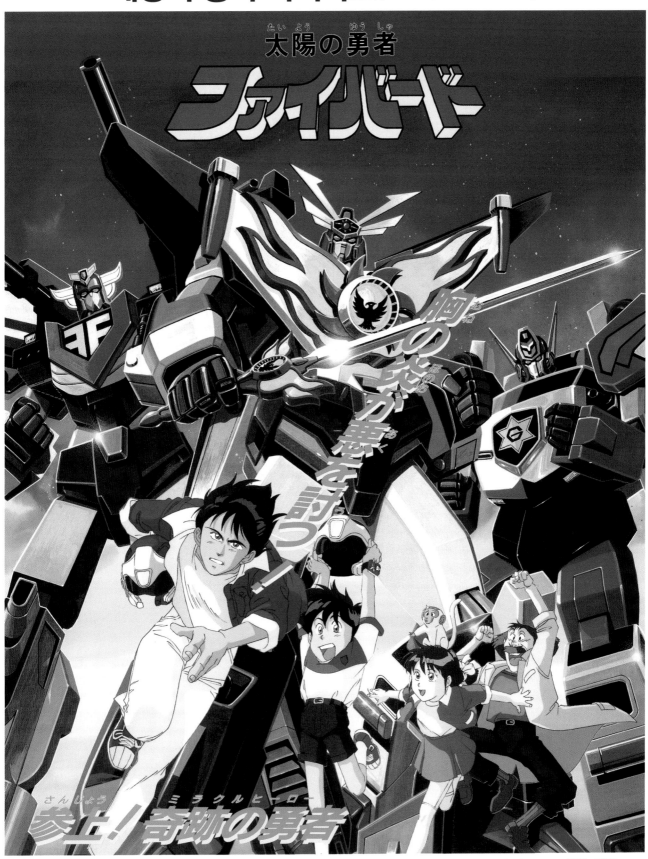

파이버드(선가드)

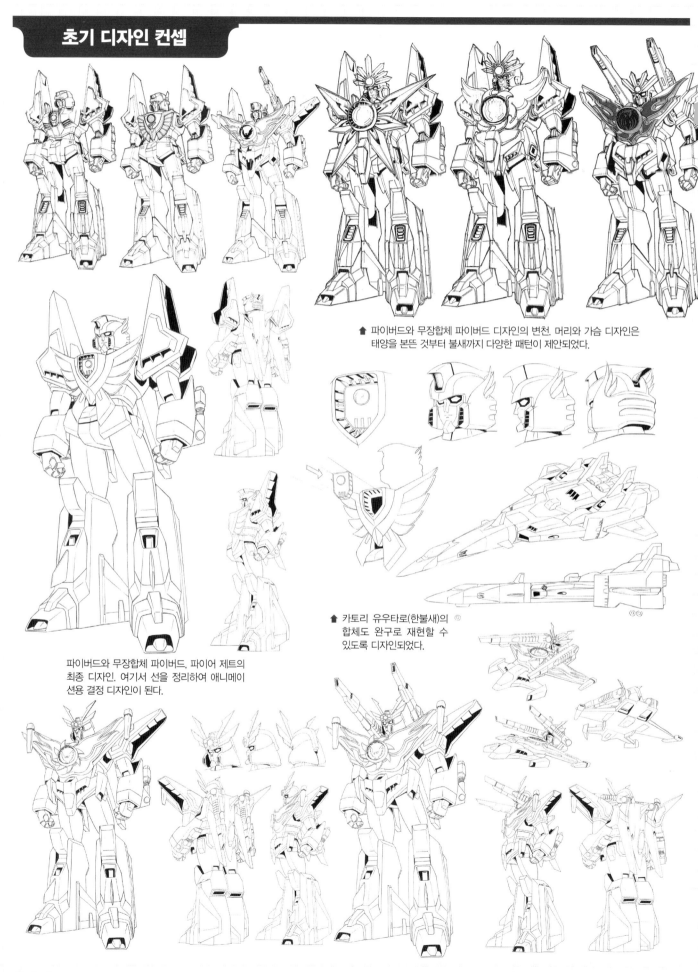

↑ 파이버드와 무장합체 파이버드 디자인의 변천. 머리와 가슴 디자인은 태양을 본뜬 것부터 불새까지 다양한 패턴이 제안되었다.

파이버드와 무장합체 파이버드, 파이어 제트의 최종 디자인. 여기서 선을 정리하여 애니메이션용 결정 디자인이 된다.

↑ 카토리 유우타로(한불새)의 ◎ 합체도 완구로 재현할 수 있도록 디자인되었다.

애니메이션 결정 디자인

아마노 박사(나천재 박사)가 발명한 구조용 항공기 '파이어 제트'가 변형해 가슴에 카토리 유우타로(한불새)가 합체하여 키 20.1m의 거대 로봇 '파이버드(선가드)'가 된다. 여기에 지원 전투기 '플레임 브레스터'를 상반신에 덮는 형태로 합체하면 키 20.2m의 '무장합체 파이버드(무적변신 선가드)'가 완성된다. 이 형태가 되어야만 필살무기인 '플레임 소드(불꽃검)'와 '플레임 캐논'을 쓸 수 있게 되어 전투력이 비약적으로 향상된다. 그 밖에는 양 팔의 빔 포 '다이나 버스터'와 다리의 '플레어 미사일'을 구사해 드라이어스의 앞잡이와 싸운다.

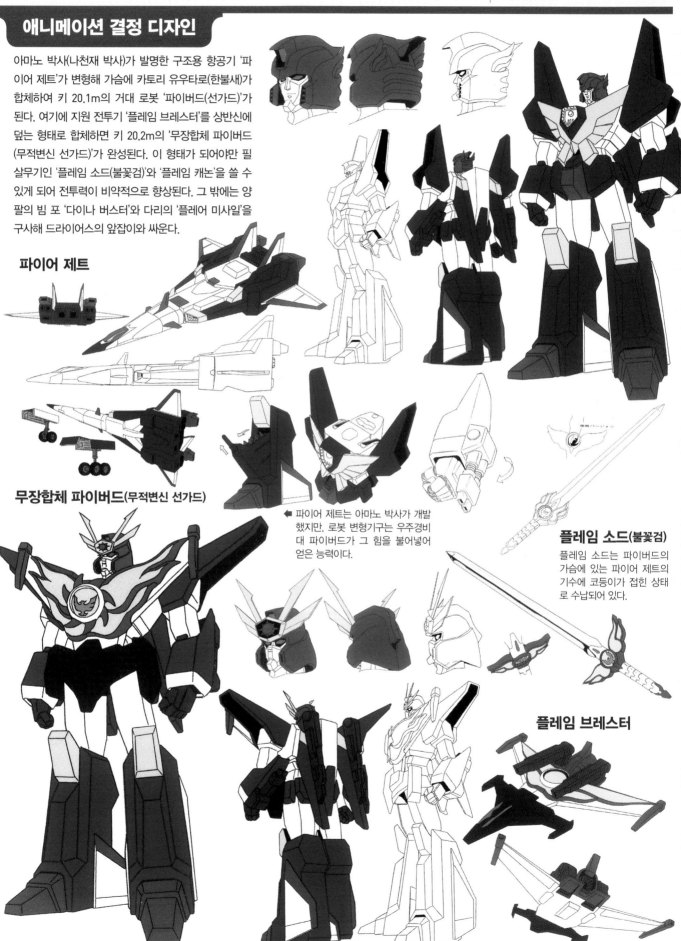

파이어 제트

무장합체 파이버드(무적변신 선가드)

◀ 파이어 제트는 아마노 박사가 개발했지만, 로봇 변형기구는 우주경비대 파이버드가 그 힘을 불어넣어 얻은 능력이다.

플레임 소드(불꽃검)
플레임 소드는 파이버드의 가슴에 있는 파이어 제트의 기수에 코등이가 접힌 상태로 수납되어 있다.

플레임 브레스터

그랑버드(슈퍼 선가드)

초기 디자인 컨셉

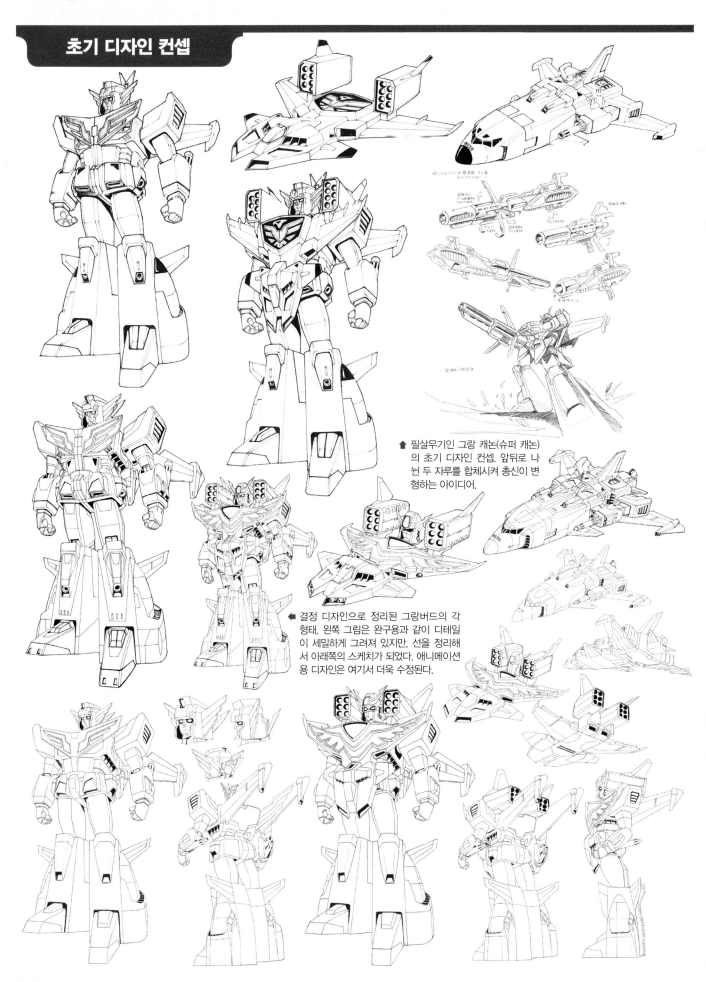

↑ 필살무기인 그랑 캐논(슈퍼 캐논)의 초기 디자인 컨셉. 앞뒤로 나뉜 두 자루를 합체시켜 총신이 변형하는 아이디어.

← 결정 디자인으로 정리된 그랑버드의 각 형태. 왼쪽 그림은 완구용과 같이 디테일이 세밀하게 그려져 있지만, 선을 정리해서 아래쪽의 스케치가 되었다. 애니메이션용 디자인은 여기서 더욱 수정된다.

애니메이션 결정 디자인

파괴된 파이어 제트의 우주 에너지를 받은, 아마노 박사의 발명품인 구조용 우주왕복선 '파이어 셔틀'이 변형해 거대 로봇 '그랑버드(슈퍼 선가드)'가 된다. 파이버드와 마찬가지로 안드로이드 형태가 된 카토리 유우타로가 가슴에 도킹한다. 키는 21m이지만, 지원 전투기 '브레스터 제트'가 가슴과 투구가 되어 합체하면 키 21.12m의 '제트합체 그랑버드'로 파워업한다. 좌우 가슴에 나눠져서 격납된 합체 총 '그랑 캐논'이 필살무기.

파이어 셔틀

그랑 캐논

브레스터 제트

제트합체 그랑버드

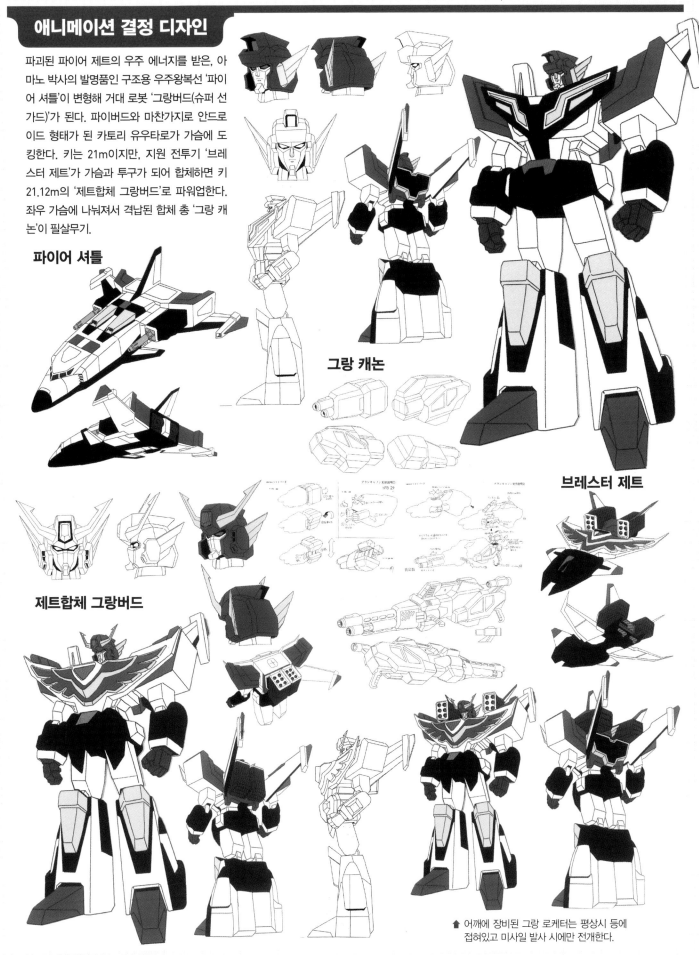

⬆ 어깨에 장비된 그랑 로케터는 평상시 등에 접혀있고 미사일 발사 시에만 전개한다.

037

그레이트 파이버드(그레이트 선가드)

초기 디자인 컨셉

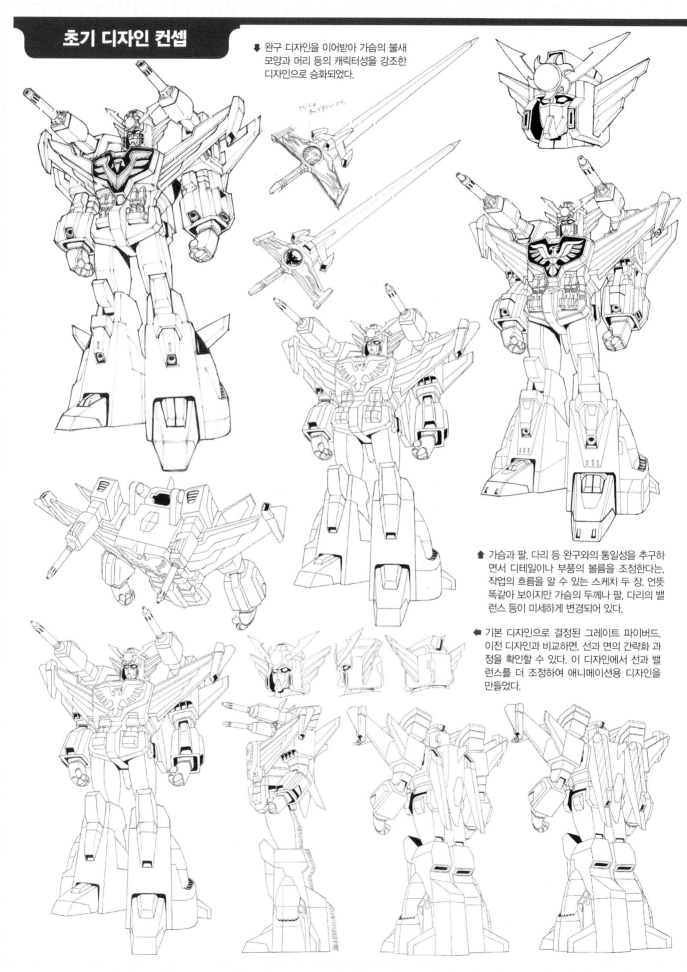

완구 디자인을 이어받아 가슴의 불새 모양과 머리 등의 캐릭터성을 강조한 디자인으로 승화되었다.

가슴과 팔, 다리 등 완구와의 통일성을 추구하면서 디테일이나 부품의 볼륨을 조정한다는, 작업의 흐름을 알 수 있는 스케치 두 장. 언뜻 똑같아 보이지만 가슴의 두께나 팔, 다리의 밸런스 등이 미세하게 변경되어 있다.

기본 디자인으로 결정된 그레이트 파이버드. 이전 디자인과 비교하면, 선과 면의 간략화 과정을 확인할 수 있다. 이 디자인에서 선과 밸런스를 더 조정하여 애니메이션용 디자인을 만들었다.

애니메이션 결정 디자인

파이버드(선가드)와 그랑버드(슈퍼 선가드)가 '최강 합체'한 키 30.5m의 거대 로봇 형태. 합체할 때는 파이버드가 중심이 되어 분해된 그랑버드가 몸체 전면과 팔, 다리에 장착되고, 플레임 브레스터는 플레임 소드와 합체해 대검이 된다. 브레스터 제트도 방패가 되지만, 애니메이션에는 나오지 않았다. 주 무기는 파워업한 '플레임 소드'와 어깨의 '그레이트 캐논'. 그 밖에도 '그레이트 액스', '슬라이서 킥' 등 다채롭고 강력한 기술을 갖고 있다. 두 가지 힘이 하나로 합쳐져 적 드라이어스와 대등하게 싸울 수 있는 최강의 파이버드가 되었다.

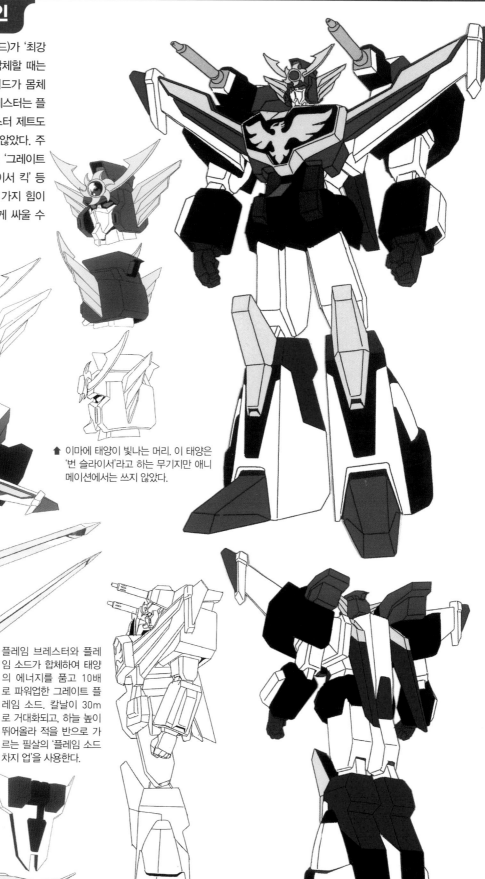

⬆ 이마에 태양이 빛나는 머리. 이 태양은 '번 슬라이서'라고 하는 무기지만 애니 메이션에서는 쓰지 않았다.

⬅ 플레임 브레스터와 플레임 소드가 합체하여 태양의 에너지를 품고 10배로 파워업한 그레이트 플레임 소드. 칼날이 30m로 거대화되고, 하늘 높이 뛰어올라 적을 반으로 가르는 필살의 '플레임 소드 차지 업'을 사용한다.

바론 팀

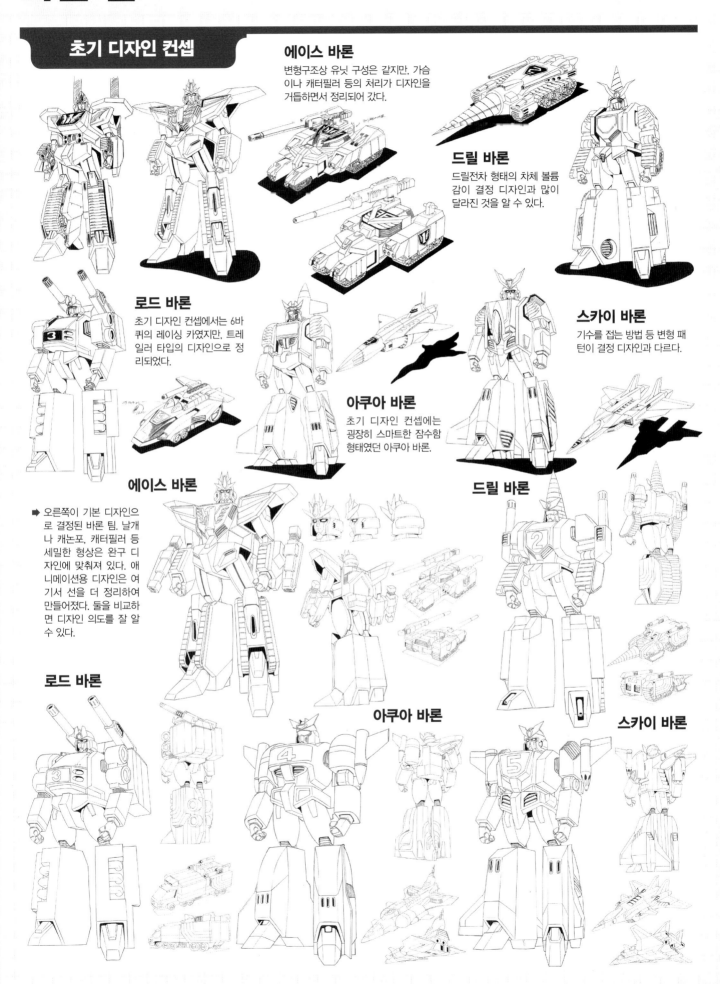

초기 디자인 컨셉

에이스 바론
변형구조상 유닛 구성은 같지만, 가슴이나 캐터필러 등의 처리가 디자인을 거듭하면서 정리되어 갔다.

드릴 바론
드릴전차 형태의 차체 볼륨감이 결정 디자인과 많이 달라진 것을 알 수 있다.

로드 바론
초기 디자인 컨셉에서는 6바퀴의 레이싱 카였지만, 트레일러 타입의 디자인으로 정리되었다.

스카이 바론
기수를 접는 방법 등 변형 패턴이 결정 디자인과 다르다.

아쿠아 바론
초기 디자인 컨셉에는 굉장히 스마트한 잠수함 형태였던 아쿠아 바론.

에이스 바론

➡ 오른쪽이 기본 디자인으로 결정된 바론 팀. 날개나 캐논포, 캐터필러 등 세밀한 형상은 완구 디자인에 맞춰져 있다. 애니메이션용 디자인은 여기서 선을 더 정리하여 만들어졌다. 둘을 비교하면 디자인 의도를 잘 알 수 있다.

드릴 바론

로드 바론

아쿠아 바론

스카이 바론

애니메이션 결정 디자인

아마노 박사(나천재 박사)가 개발한 특수작업 비클에 우주경비대가 깃들어 탄생한 5대의 로봇으로 구성된 전투 팀. 리더인 에이스 바론은 자아를 갖고 있지만, 나머지 4대는 그의 명령으로 행동하는 서포트 메카이기 때문에 카토리 유우타로(한불새)도 조종할 수 있다. 에이스 바론이 기절하면 모두 활동이 정지되는 약점이 있다. ● 에이스 바론(키 13.1m) 레이저 탱크로 변신한다. 의지를 가진 팀 리더. ● 드릴 바론(키 9.1m) 드릴전차로 변신한다. ● 로드 바론(키 8m) 트레일러로 변신한다. ● 아쿠아 바론(키 8.5m) 잠수함으로 변신한다. ● 스카이 바론(키 8.5m) 제트기로 변신한다.

에이스 바론

로드 바론

드릴 바론

아쿠아 바론

스카이 바론

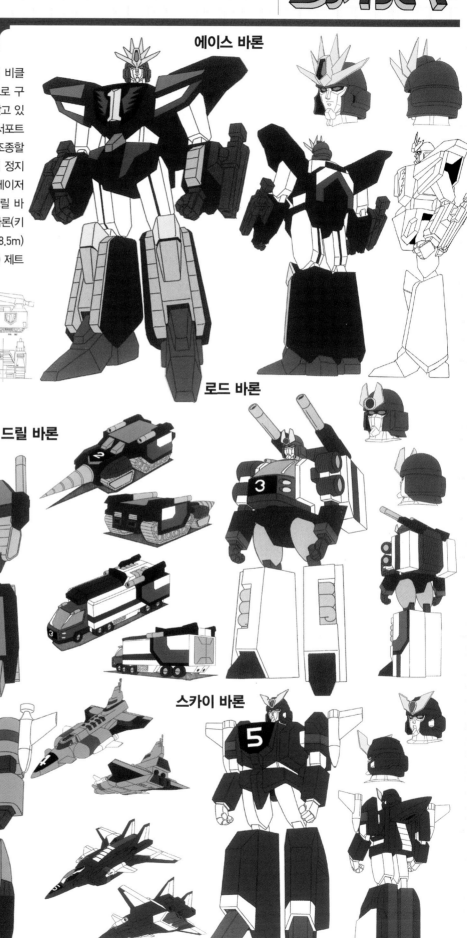

썬더 바론

▼ 초기 디자인 검토 컨셉. 가장 왼쪽 스케치에서도 알 수 있듯이 썬더
▼ 바론은 완구의 합체기구 때문에 전신의 디자인이 대부분 결정되어
있었고, 머리와 가슴의 장식이 디자인 변천의 큰 포인트였다.

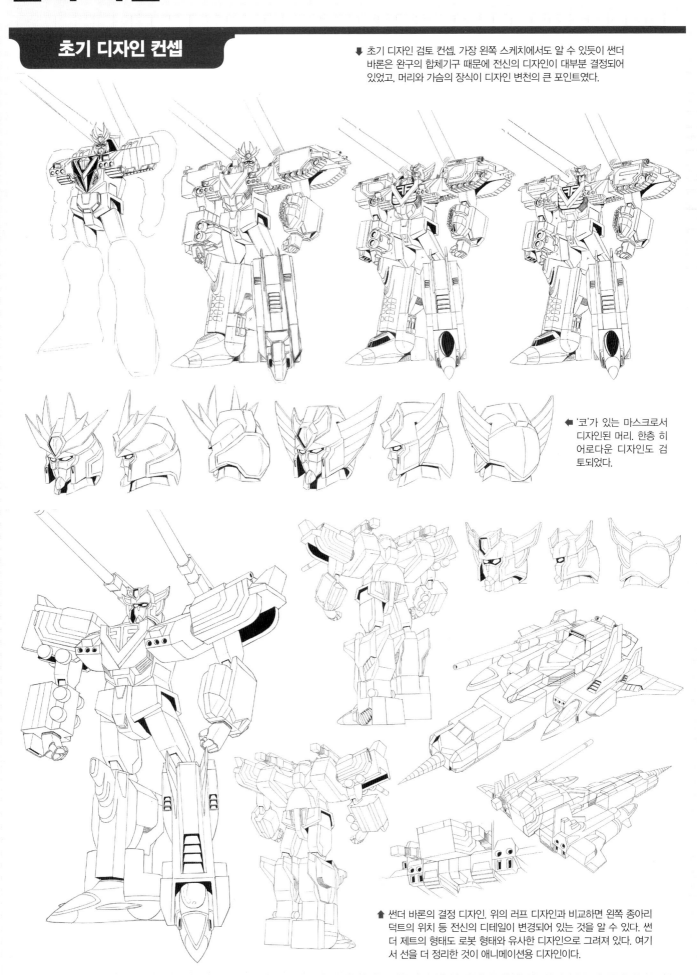

◀ '코'가 있는 마스크로서
디자인된 머리. 한층 히
어로다운 디자인도 검
토되었다.

▲ 썬더 바론의 결정 디자인. 위의 러프 디자인과 비교하면 왼쪽 종아리
덕트의 위치 등 전신의 디테일이 변경되어 있는 것을 알 수 있다. 썬
더 제트의 형태도 로봇 형태와 유사한 디자인으로 그려져 있다. 여기
서 선을 더 정리한 것이 애니메이션용 디자인이다.

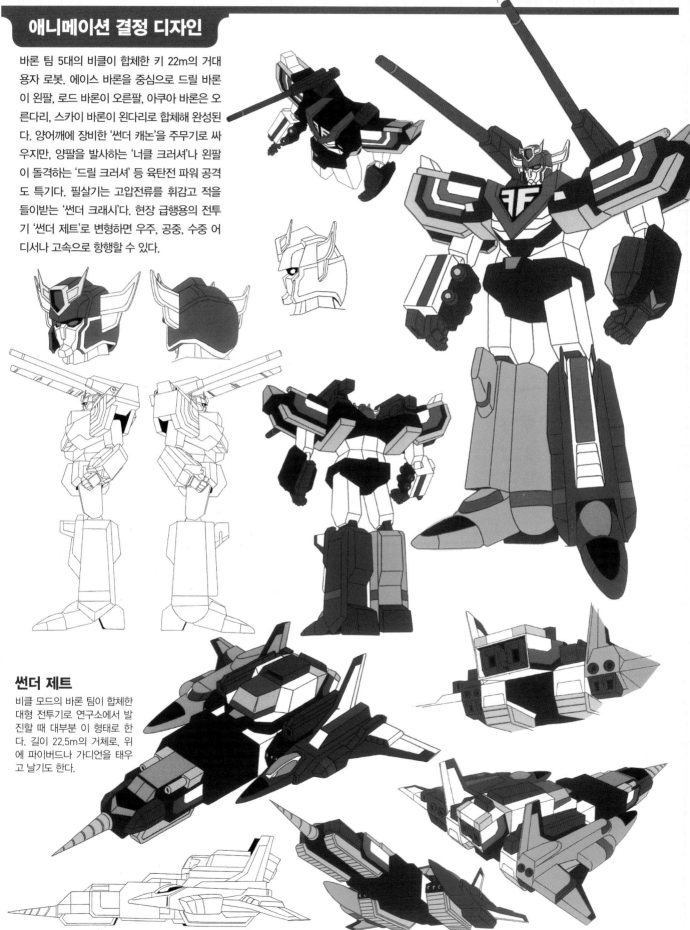

애니메이션 결정 디자인

바론 팀 5대의 비클이 합체한 키 22m의 거대 용자 로봇. 에이스 바론을 중심으로 드릴 바론이 왼팔, 로드 바론이 오른팔, 아쿠아 바론은 오른다리, 스카이 바론이 왼다리로 합체해 완성된다. 양어깨에 장비한 '썬더 캐논'을 주무기로 싸우지만, 양팔을 발사하는 '너클 크러셔'나 왼팔이 돌격하는 '드릴 크러셔' 등 육탄전 파워 공격도 특기다. 필살기는 고압전류를 휘감고 적을 들이받는 '썬더 크래시'다. 현장 급행용의 전투기 '썬더 제트'로 변형하면 우주, 공중, 수중 어디서나 고속으로 항행할 수 있다.

썬더 제트

비클 모드의 바론 팀이 합체한 대형 전투기로 연구소에서 발진할 때 대부분 이 형태로 한다. 길이 22.5m의 거체로, 위에 파이버드나 가디언을 태우고 날기도 한다.

가드 팀

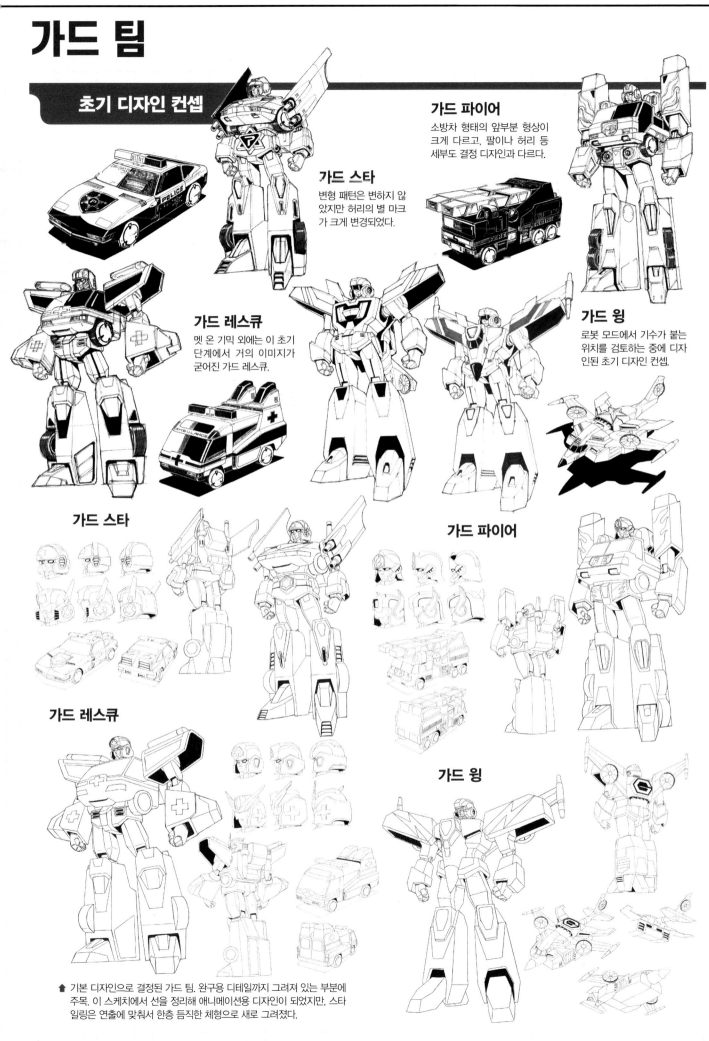

가드 스타
변형 패턴은 변하지 않았지만 허리의 별 마크가 크게 변경되었다.

가드 파이어
소방차 형태의 앞부분 형상이 크게 다르고, 팔이나 허리 등 세부도 결정 디자인과 다르다.

가드 레스큐
멧 온 기믹 외에는 이 초기 단계에서 거의 이미지가 굳어진 가드 레스큐.

가드 윙
로봇 모드에서 기수가 붙는 위치를 검토하는 중에 디자인된 초기 디자인 컨셉.

가드 스타

가드 파이어

가드 레스큐

가드 윙

⬆ 기본 디자인으로 결정된 가드 팀. 완구용 디테일까지 그려져 있는 부분에 주목. 이 스케치에서 선을 정리해 애니메이션용 디자인이 되었지만, 스타일링은 연출에 맞춰서 한층 듬직한 체형으로 새로 그려졌다.

애니메이션 결정 디자인

소방차, 구급차, 경찰차 등 긴급차량으로 변형하는 우주경비대 멤버. 아마노 평화과학 연구소에 와 있던 각 차량에 우주경비대가 빙의융합하여 탄생했다. 가드 윙은 파이버드 등의 구조요청으로 지구로 날아온 추가 멤버. ● 가드 스타(키 10.2m) 경찰차로 변신하는 가드 팀의 멤버. 항상 냉정하지만 팀을 통솔하는 유연성을 가졌다. ● 가드 파이어(키 10.5m) 소방차로 변신하는 열혈 사나이. 성급하지만 의리가 깊다. ● 가드 레스큐(키 9.8m) 원래는 우주 의대생으로 의학지식이 풍부하고 침착한 성격. ● 가드 윙(키 11m) 최연소로 자신감이 과다. 팀워크보다 혼자 덤비는 경향이 있다.

가드 스타

가드 파이어

가드 레스큐

가드 윙

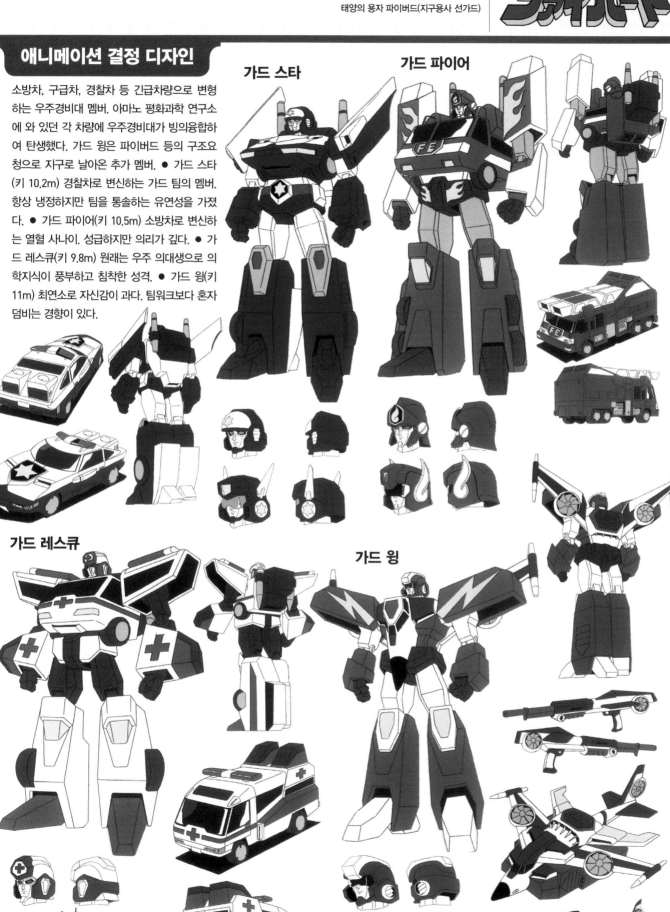

가디언 & 슈퍼 가디언

초기 디자인 컨셉

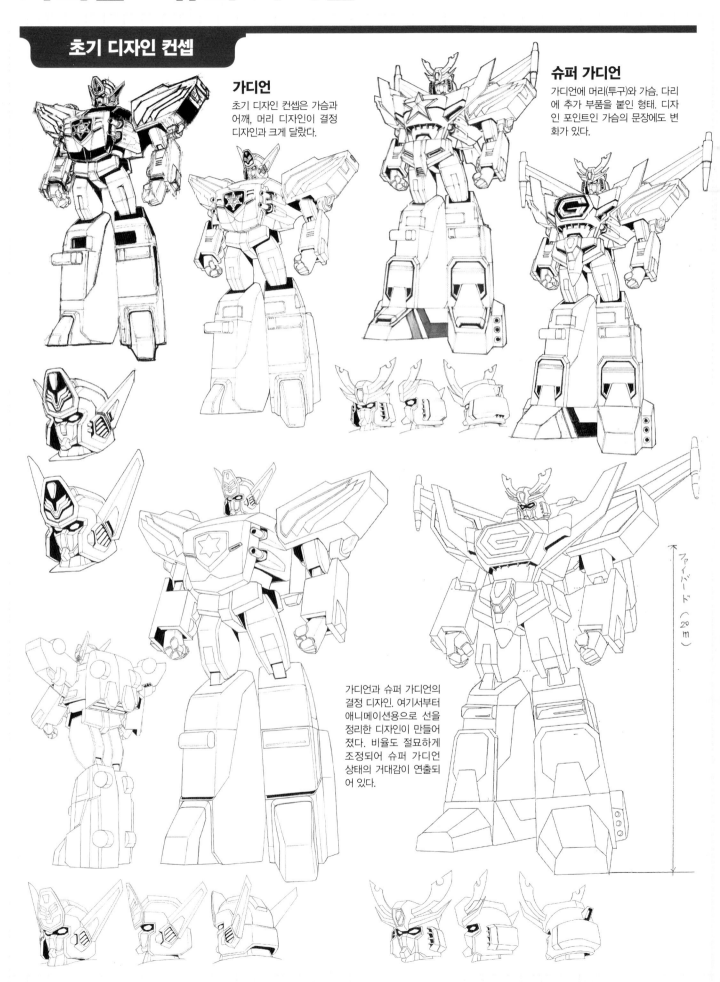

가디언

초기 디자인 컨셉은 가슴과 어깨, 머리 디자인이 결정 디자인과 크게 달랐다.

슈퍼 가디언

가디언에 머리(투구)와 가슴, 다리에 추가 부품을 붙인 형태. 디자인 포인트인 가슴의 문장에도 변화가 있다.

가디언과 슈퍼 가디언의 결정 디자인. 여기서부터 애니메이션용으로 선을 정리한 디자인이 만들어졌다. 비율도 절묘하게 조정되어 슈퍼 가디언 상태의 거대감이 연출되어 있다.

ファイバード (20m)

애니메이션 결정 디자인

가드 팀이 '3대 합체'한 키 20.2m의 거대 로봇 형태. 목소리와 의식은 주로 가드 스타 중심이다. 합체 전과 마찬가지로 전투보다 인명구조활동을 주임무로 하고 있지만, 전투력은 높다. 비행능력이 없는 것이 약점. 필살기는 가슴의 엠블럼을 수리검으로서 던지는 '라이트닝 스타 플래시'.

가디언

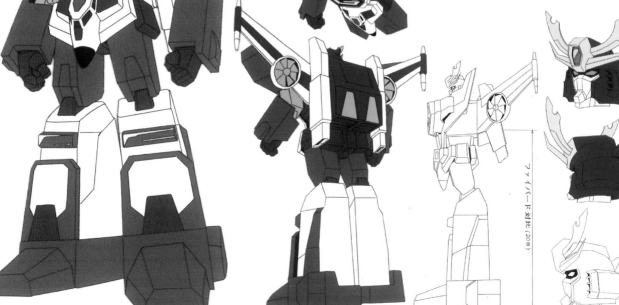

슈퍼 가디언

가디언에 신 멤버인 가드 윙이 합체한 키 25m의 강화 형태. 4대가 합체하여 비행능력을 얻었다. 목소리와 자아는 가드 윙이 중심이지만, 성격은 4인이 융합한 상태. 가슴에서 G 모양의 빛을 쏘는 '가드 플래시'가 필살기.

드라이어스

초기 디자인 컨셉

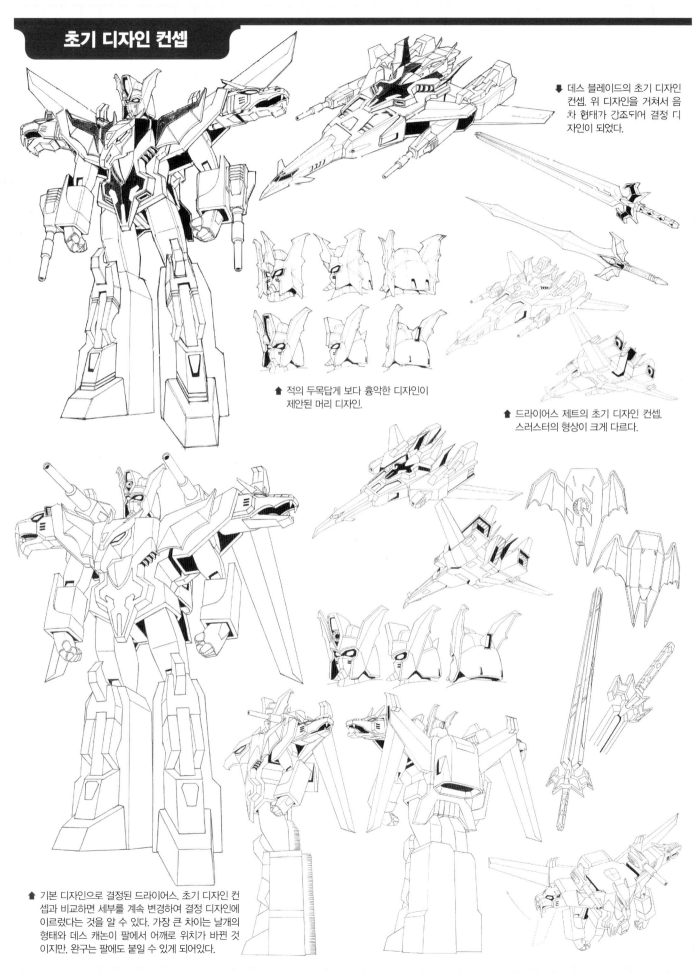

▶ 데스 블레이드의 초기 디자인 컨셉. 위 디자인을 거쳐서 음차 형태가 간조되어 결정 디자인이 되었다.

▲ 적의 두목답게 보다 흉악한 디자인이 제안된 머리 디자인.

▲ 드라이어스 제트의 초기 디자인 컨셉. 스러스터의 형상이 크게 다르다.

▲ 기본 디자인으로 결정된 드라이어스. 초기 디자인 컨셉과 비교하면 세부를 계속 변경하여 결정 디자인에 이르렀다는 것을 알 수 있다. 가장 큰 차이는 날개의 형태와 데스 캐논이 팔에서 어깨로 위치가 바뀐 것이지만, 완구는 팔에도 붙일 수 있게 되어있다.

애니메이션 결정 디자인

자칭 우주황제로 지구정복을 노리는 악의 에너지 생명체 드라이어스는 지구로 날아와서 장고 박사의 해저기지에 있는 악마상에 빙의융합한다. 계속되는 패전을 보다 못한 드라이어스는 악마상을 '3대 합체'시켜 키 33.5m의 거대 로봇 형태가 되어 직접 우주경비대와 싸우기 시작한다. '데스 블레이드'와 '데스 실드'를 손에 쥐고 어깨의 '데스 캐논'과 '호러 하켄', 그리고 마이너스 에너지를 발생시켜 우주경비대를 괴롭히는 '데빌 폰'을 구사한다. 그 압도적인 전투력 앞에서는 파이버드도 상대가 되지 않는다.

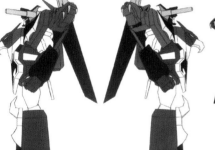

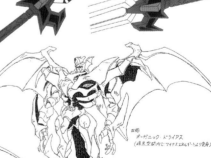

드라이어스 제트

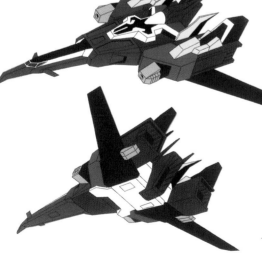

砲は発射時に伸びます

#48
オーガニック ドライアス
(暗黒空間内のマイナスエネルギーにより変身)

오거닉 드라이어스

악마의 탑을 세워 전 우주에 있는 암흑의 마이너스 에너지를 흡수한 드라이어스의 모습. '악마'라 형용할 수 있을 만큼 불길한 모습의 유기체로 변화했다. 암흑 에너지 필드 안에서는 신과 같은 힘을 발휘한다.

↑ 3대 합체한 드라이어스가 변형하는 길이 36.4m의 대형 항공기 형태. 파이어 제트, 파이어 셔틀을 훨씬 능가하는 비행속도를 갖고 있고 전투력도 높다.

데스 이글 & 데스 타이거 & 데스 드래곤

초기 디자인 컨셉

드라이어스를 구성하는 3대의 메카 야수 '데스 이글' '데스 타이거' '데스 드래곤'의 초기 디자인 컨셉. 완구 설계에 맞춰야 했기에 디자인 변경이 거의 없다. 결정 디자인에서 변경된 것은 각 야수의 얼굴과 세세한 부분 정도이고 변형에 대한 부분은 그대로다.

데스 드래곤

데스 이글

데스 타이거

데스 이글

3대의 메카 야수 '데스 이글', '데스 타이거', '데스 드래곤'의 기본 디자인이자 결정 디자인. 데스 이글의 등에 드라이어스의 머리가 들어갈 수 있도록 조정하였고, 등 부분의 디자인을 좀 더 간략화했다. 변형의 통일성을 유지하면서 동물의 스타일링이 공존하는 디자인이다.

데스 타이거

데스 드래곤

애니메이션 결정 디자인

닥터 장고의 해저기지에 있던 3대의 악마상에 마이너스 에너지 생명체 드라이어스가 깃들어 무서운 파워와 기계의 몸을 갖게 된 존재. 독수리 형태의 '데스 이글', 검치호 형태의 '데스 타이거', 용 형태의 '데스 드래곤' 3대가 '3수 합체'하여 드라이어스를 구현한다. 처음에는 악마상인 채로 명령을 내리지만, 이후 기계 몸을 손에 넣어 파이버드 앞을 막아선다.

데스 이글

⬆ 키 19.1m. 몸길이 35.5m의 독수리형 메카. 드라이어스의 머리, 가슴, 등을 형성한다.

데스 드래곤

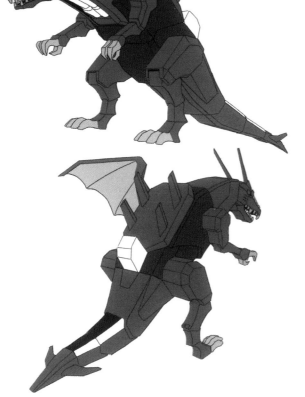

데스 타이거

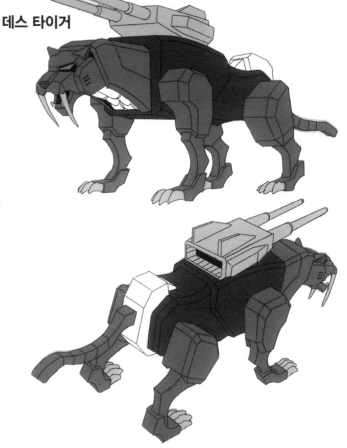

⬆ 몸길이 24m의 붉은 드래곤형 메카. 드라이어스의 좌반신을 형성한다. 날개는 데스 실드가 되고 꼬리는 드라이어스 제트의 기수가 된다.

⬆ 몸길이 18.1m의 감색 호랑이형 메카. 드라이어스의 우반신을 형성한다. 등에는 데스 캐논을 장비한다.

카토리 유우타로(한불새)

초기 디자인 컨셉

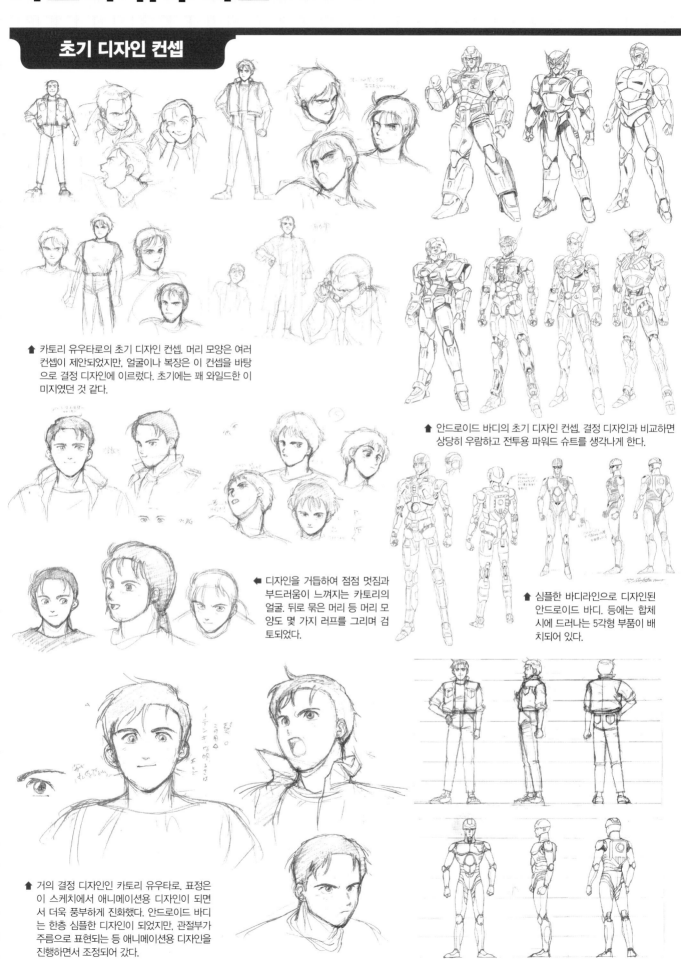

⬆ 카토리 유우타로의 초기 디자인 컨셉. 머리 모양은 여러 컨셉이 제안되었지만, 얼굴이나 복장은 이 컨셉을 바탕으로 결정 디자인에 이르렀다. 초기에는 꽤 와일드한 이미지였던 것 같다.

⬆ 안드로이드 바디의 초기 디자인 컨셉. 결정 디자인과 비교하면 상당히 우람하고 전투용 파워드 슈트를 생각나게 한다.

⬅ 디자인을 거듭하여 점점 멋짐과 부드러움이 느껴지는 카토리의 얼굴. 뒤로 묶은 머리 등 머리 모양도 몇 가지 러프를 그리며 검토되었다.

⬆ 심플한 바디라인으로 디자인된 안드로이드 바디. 등에는 합체 시에 드러나는 5각형 부품이 배치되어 있다.

⬆ 거의 결정 디자인인 카토리 유우타로. 표정은 이 스케치에서 애니메이션용 디자인이 되면서 더욱 풍부하게 진화했다. 안드로이드 바디는 한층 심플한 디자인이 되었지만, 관절부가 주름으로 표현되는 등 애니메이션용 디자인을 진행하면서 조정되어 갔다.

애니메이션 결정 디자인

우주에서 지구로 날아온 에너지 생명체가 아마노 박사(나천재 박사)가 제작한 안드로이드 바디에 빙의, 일체화되어 탄생한 인물. 평소에는 아마노 박사의 조수로서 생활하지만, 사건이 벌어지면 파이어 제트로 현장에 날아간다. 그의 정체는 '드라이어스'를 쫓아온 우주경비대 대장 '파이버드(선가드)'로서, 파이어 제트, 파이어 셔틀과 합체하여 거대 로봇이 되어 싸운다. 순박하고 솔직한 성격에 우주의 모든 생명을 사랑하는 따뜻한 마음을 갖고 있지만 단 하나, 악의 드라이어스를 미워한다. 처음에는 지구의 문화나 상식, 언어를 전혀 모르지만 경이적인 속도로 학습한다. 새로운 지식을 얻을 때마다 기뻐하거나 감동하는 모습이 주변에서 보기엔 뭔가 상식에서 벗어난 괴짜로 보여서 정체가 들키지 않을지 켄타(용기)와 하루카(희망)를 걱정시킨다.

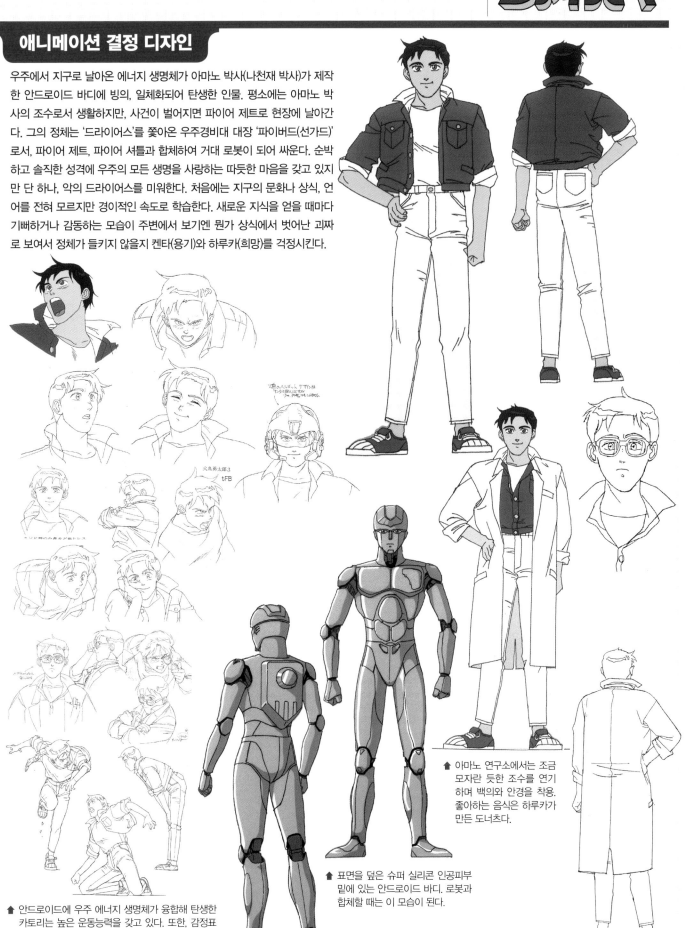

▲ 아마노 연구소에서는 조금 모자란 듯한 조수를 연기하며 백의와 안경을 착용. 좋아하는 음식은 하루카가 만든 도너츠다.

▲ 표면을 덮은 슈퍼 실리콘 인공피부 밑에 있는 안드로이드 바디. 로봇과 합체할 때는 이 모습이 된다.

▲ 안드로이드에 우주 에너지 생명체가 융합해 탄생한 카토리는 높은 운동능력을 갖고 있다. 또한, 감정표현이 풍부해서 TV에서 배운 사극 말투로 말하기도 한다. 인공피부 얼굴을 디자인한 것은 하루카다.

아마노 켄타(나용기), 아마노 하루카(나희망),

초기 디자인 컨셉

아마노 가족의 초기 디자인 컨셉. 켄타(용기)는 원기 왕성한 이미지로 머리 모양 등의 디자인이 초기의 변함이 없다. 하루카(희망)는 좀 더 얌전한 이미지였지만, 결정 디자인에는 똑 부러지는 면이 강조되어 있다. 초기(왼쪽)의 아마노 박사(나천재 박사)는 좀 더 젊은 이미지로 머리가 짧았다.

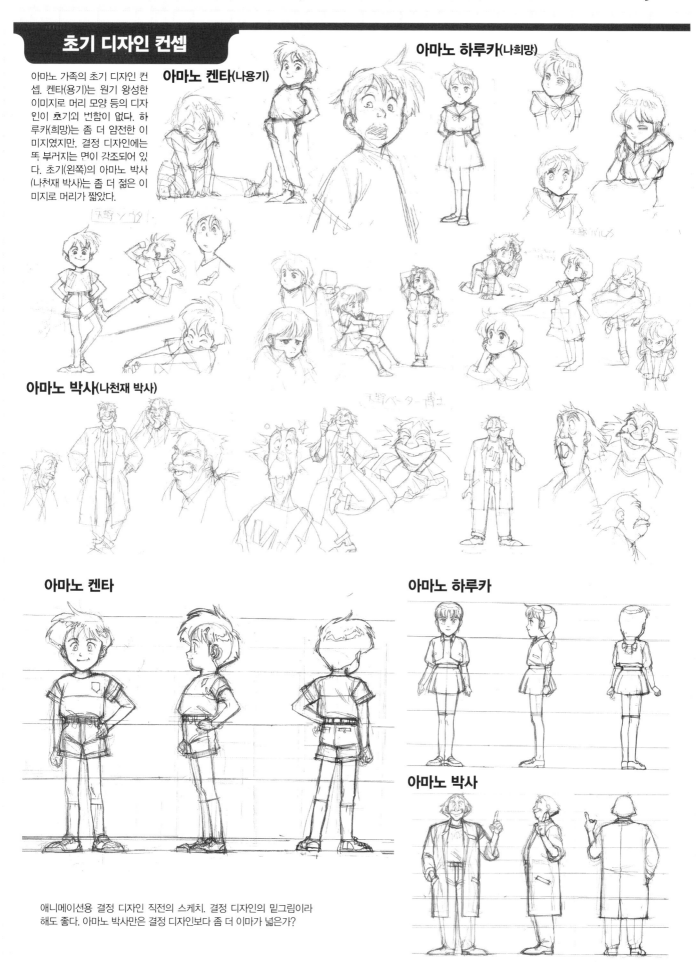

아마노 켄타(나용기)

아마노 하루카(나희망)

아마노 박사(나천재 박사)

아마노 켄타

아마노 하루카

아마노 박사

애니메이션용 결정 디자인 직전의 스케치. 결정 디자인의 밑그림이라 해도 좋다. 아마노 박사만은 결정 디자인보다 좀 더 이마가 넓은가?

애니메이션 결정 디자인

이전부터 우주의 마이너스 에너지를 감지해, 다가올 재앙으로부터 지구를 지키고 인명구조를 하기 위해 재산을 쏟아부어 아마노 평화과학 연구소와 구조용 비클, 조종용 안드로이드를 만든 아마노 박사(나천재 박사). 우연히 악의 에너지 생명체 '드라이어스'를 쫓아온 우주경비대 '파이버드'에 협력하게 된 아마노 박사는 손자, 손녀와 함께 지구의 평화를 지키기 위해 싸운다.

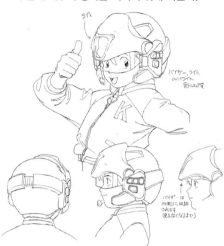

⬆ 파이어 제트로 출격할 때 장착하는 헬멧. 켄타의 정체를 숨기기 위한 중요한 아이템이다. 디자인은 카토리의 것과 같다.

아마노 켄타(나용기)

아마노 박사의 손자. 10살의 원기왕성한 초등학생으로 '미라클 멋지다!'가 입버릇. 카토리(한불새)를 친형처럼 따르며, 평상시에도 잘 챙겨준다. 우주경비대 지구협력대원으로 임명된다.

아마노 박사
(나천재 박사)

아마노 평화과학 연구소의 창설자. 60세. 우수한 두뇌를 갖고 있으며 수많은 발명을 했으나 실패작도 많다. 세계평화를 실현한다는 이상에 인생의 전부를 건 선인이지만 좀 얼빠진 부분도 있다. 본명은 '아마노 히로시'다.

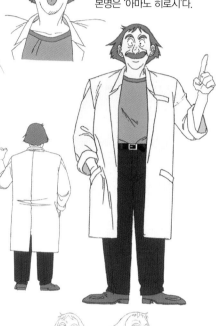

아마노 하루카(나희망)

아마노 박사의 손녀로 켄타와는 아버지쪽 사촌이며 같은 반. 부모와 떨어져 박사와 함께 살고 있고, 연구소의 가사 전반을 담당한다. 카토리에게는 아련한 애정을 품고 있다.

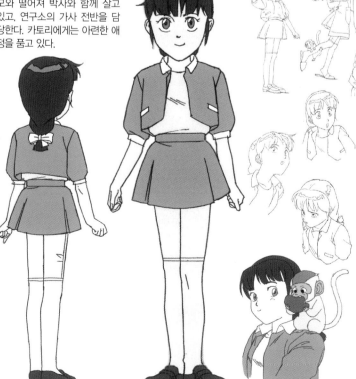

챔프

하루카가 기르고 있는 새끼 원숭이(포켓 몽키). 장난을 좋아하고 머리가 굉장히 좋다. 동물의 말을 할 수 있는 카토리와는 의사소통이 되기 때문에 사이가 좋아졌다.

장고 박사, 수라, 조르

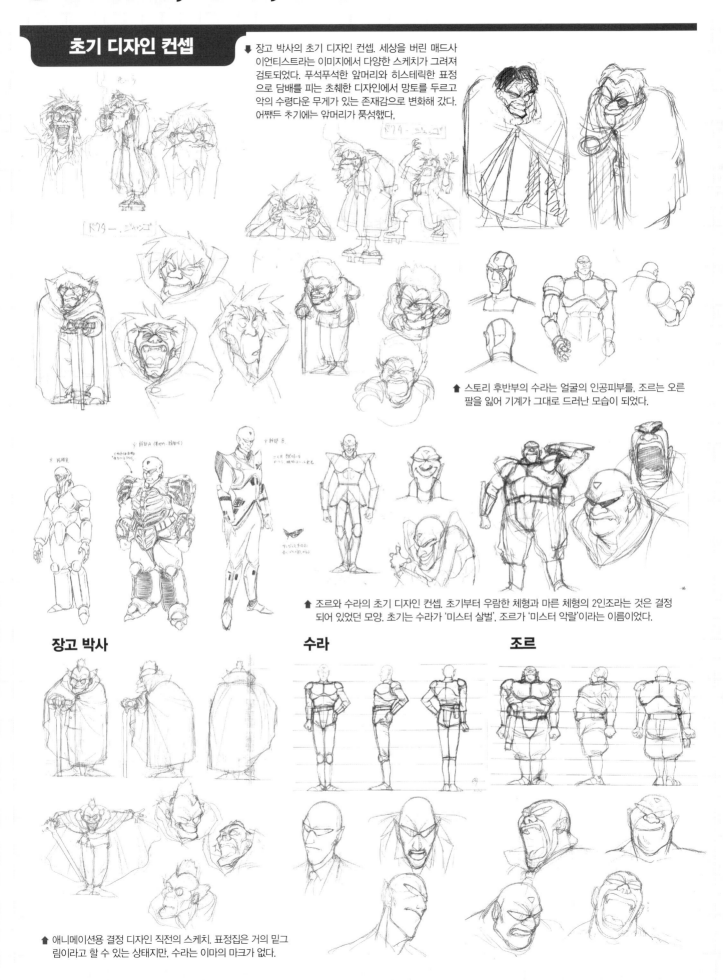

▼ 장고 박사의 초기 디자인 컨셉. 세상을 버린 매드사이언티스트라는 이미지에서 다양한 스케치가 그려져 검토되었다. 푸석푸석한 앞머리와 히스테릭한 표정으로 담배를 피는 초췌한 디자인에서 망토를 두르고 악의 수령다운 무게가 있는 존재감으로 변화해 갔다. 어쨌든 초기에는 앞머리가 풍성했다.

▲ 스토리 후반부의 수라는 얼굴의 인공피부를, 조르는 오른팔을 잃어 기계가 그대로 드러난 모습이 되었다.

▲ 조르와 수라의 초기 디자인 컨셉. 초기부터 우람한 체형과 마른 체형의 2인조라는 것은 결정되어 있었던 모양. 초기는 수라가 '미스터 살벌', 조르가 '미스터 악랄'이라는 이름이었다.

장고 박사 **수라** **조르**

▲ 애니메이션용 결정 디자인 직전의 스케치. 표정집은 거의 밑그림이라고 할 수 있는 상태지만, 수라는 이마의 마크가 없다.

애니메이션 결정 디자인

천재적인 두뇌를 가져 장래가 유망한 과학자였던 '장고 박사'는 훔친 30억 엔의 자금으로 악의 매드사이언티스트가 됐고, 우주에서 온 마이너스 에너지 생명체 '드라이어스'와 계약을 맺어 지구를 팔아넘기는 협력관계가 된다. 드라이어스의 부하 에너지 생명체 '수라', '조르'와 함께 개발한 메카 야수로 파괴공작 등 침략작전을 전개한다. 하지만 우주경비대에 연전연패하는 바람에 3인의 사이는 험악하다.

장고 박사

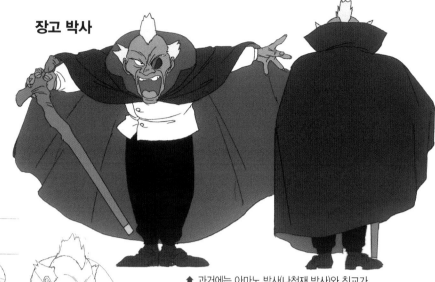

▲ 과거에는 아마노 박사(나천재 박사)와 친교가 있었지만 오랫동안 인연이 끊어졌다. 그 원인 중 하나가 아마노 박사의 아내가 된 '아마노 유리(장유리)'의 존재 때문이라고 한다.

조르

수라

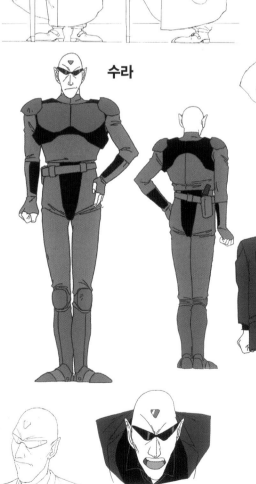

▲ 드라이어스 지구침공작전의 현장 지휘관인 조르와 수라는 때때로 변장하여 전선에서 싸우기도 한다. 누가 봐도 이상한 두 사람이지만 이상하게도 거리에 녹아들어 있다.

리스터

초기 디자인 컨셉

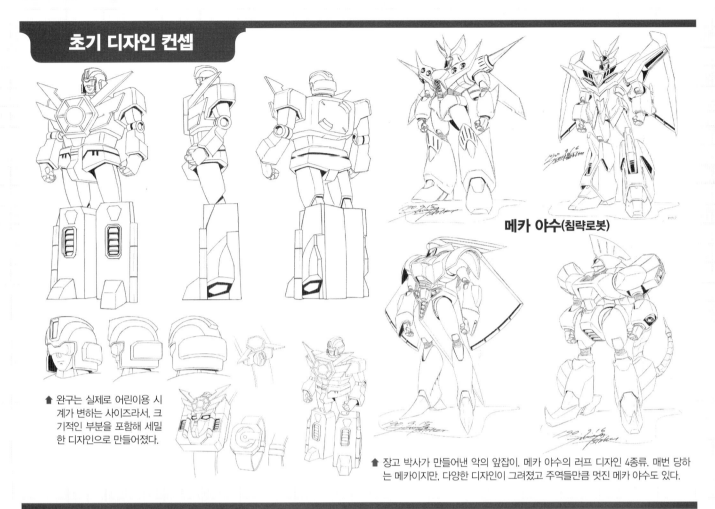

메카 야수(침략로봇)

⬆ 완구는 실제로 어린이용 시계가 변하는 사이즈라서, 크기적인 부분을 포함해 세밀한 디자인으로 만들어졌다.

⬆ 장고 박사가 만들어낸 악의 앞잡이. 메카 야수의 러프 디자인 4종류. 매번 당하는 메카이지만, 다양한 디자인이 그려졌고 주역들만큼 멋진 메카 야수도 있다.

애니메이션 결정 디자인

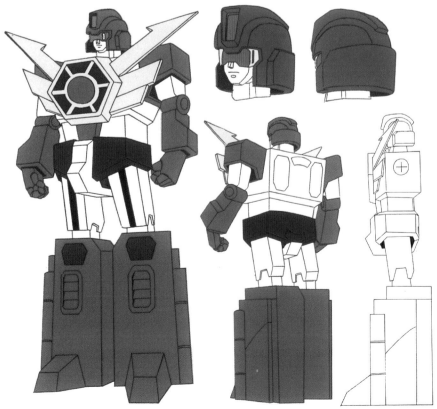

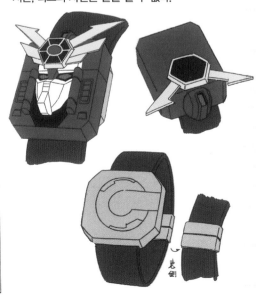

카토리 유우타로(한불새)가 켄타(용기)에게 선물한 팔찌형 로봇. 평소에는 왼팔에 장착되고, 인간형 로봇으로 변형하면 키 12cm 정도가 된다. 이마에는 레이저 토치, 팔에는 톱이 장비되어 있다. 자율행동이 가능하고 켄타의 명령을 따르거나, 적과 싸우거나, 잠입작전 등에서 활약하며 우주경비대를 돕는다. 팔찌는 통신기지만, 리스터 자신은 말을 할 수 없다.

テレビ朝日系17局ネット　毎週土曜日夕方5：00〜5：30
（朝日放送は金曜日5：00〜5：30）

■名古屋テレビ放送(NBN)　■北海道テレビ放送(HTB)　■青森朝日放送(ABA)　■東日本放送(KHB)　■福島放送(KFB)　■新潟テレビ21(NT21)
■テレビ朝日(ANB)　■北陸朝日放送(HAB)　■長野朝日放送(ABN)　■静岡けんみんテレビ(SKT)　■瀬戸内海放送(KSB)
■広島ホームテレビ(HOME)　■九州朝日放送(KBC)　■熊本朝日放送(KAB)　■長崎文化放送(NCC)　■鹿児島放送(KKB)　■朝日放送(ABC)
■企画・製作/●名古屋テレビ●サンライズ　■雑誌/講談社「テレビマガジン」「たのしい幼稚園」　■音楽/ビクター音楽産業

다간

초기 디자인 컨셉

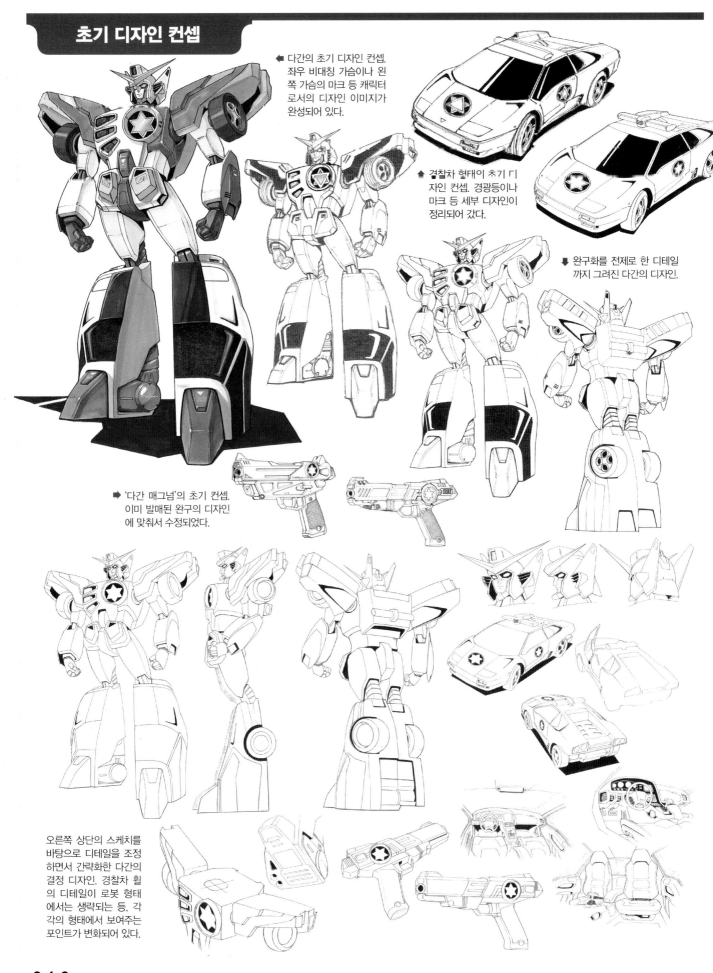

◀ 다간의 초기 디자인 컨셉. 좌우 비대칭 가슴이나 왼쪽 가슴의 마크 등 캐릭터로서의 디자인 이미지가 완성되어 있다.

▲ 경찰차 형태이 초기 디자인 컨셉. 경광등이나 마크 등 세부 디자인이 정리되어 갔다.

▼ 완구화를 전제로 한 디테일까지 그려진 다간의 디자인.

➡ '다간 매그넘'의 초기 컨셉. 이미 발매된 완구의 디자인에 맞춰서 수정되었다.

오른쪽 상단의 스케치를 바탕으로 디테일을 조정하면서 간략화한 다간의 결정 디자인. 경찰차 휠의 디테일이 로봇 형태에서는 생략되는 등, 각각의 형태에서 보여주는 포인트가 변화되어 있다.

애니메이션 결정 디자인

지구의 의지 오린에게 힘을 받은 세이지(장민호)가
처음으로 각성시킨 용자 로봇. 불상의 머리에 박혀
있던 용자의 돌에서 부활해 세이지네 집 옆에 있던
파출소의 경찰차와 융합해 탄생한다. 평상시에는
정체가 들키지 않도록 평범한 경찰차 흉내를 내고
있지만, 긴급시에는 마음대로 출동해버리기 때문에
파출소의 네모토 순사(모두영 순경)를 곤란하게 한
다. 냉정침착한 용자들의 리더로서, 대장인 세이지
를 절대적으로 신뢰하고 있다. 경찰차에서 키 10m
의 용자 로봇으로 변형. 주무기는 '다간 매그넘'.

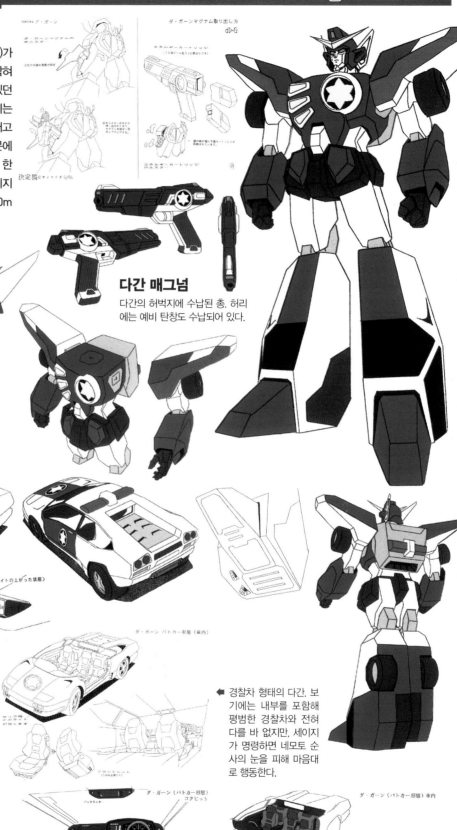

다간 매그넘
다간의 허벅지에 수납된 총. 허리
에는 예비 탄창도 수납되어 있다.

⬅ 경찰차 형태의 다간. 보
기에는 내부를 포함해
평범한 경찰차와 전혀
다를 바 없지만, 세이지
가 명령하면 네모토 순
사의 눈을 피해 마음대
로 행동한다.

다간 X

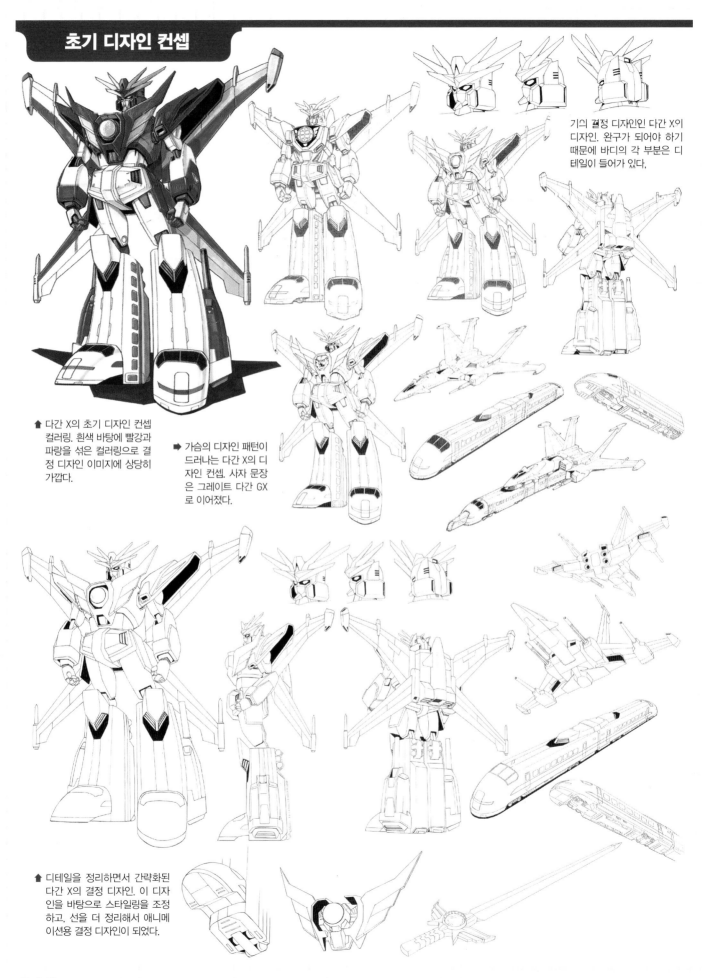

기의 결정 디자인인 다간 X의 디자인. 완구가 되어야 하기 때문에 바디의 각 부분은 디테일이 들어가 있다.

⬆ 다간 X의 초기 디자인 컨셉 컬러링. 흰색 바탕에 빨강과 파랑을 섞은 컬러링으로 결정 디자인 이미지에 상당히 가깝다.

➡ 가슴의 디자인 패턴이 드러나는 다간 X의 디자인 컨셉. 사자 문장은 그레이트 다간 GX로 이어졌다.

⬆ 디테일을 정리하면서 간략화된 다간 X의 결정 디자인. 이 디자인을 바탕으로 스타일링을 조정하고, 선을 더 정리해서 애니메이션용 결정 디자인이 되었다.

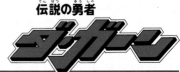
伝説の勇者
ダガーン

애니메이션 결정 디자인

세이지(민호)의 명령으로 다간과 어스 파이터, 어스 라이너가 '지구합체'한 키 22.5m의 거대 용자 로봇. 오보스 군의 공격으로 불시착한 방위군의 시험용 전투기와 탈선한 고속열차가 오린의 힘으로 다간을 파워업시키는 비클이 되어 공격력, 방어력 모두 3배 이상이 되었다. '다간 블레이드', '다간 버스터' 등의 필살기를 쓰며, 최대 필살기는 모든 에너지를 가슴에 모아 발사하는 '브레스트 어스 버스터', '브레스트 어스 플래시'.

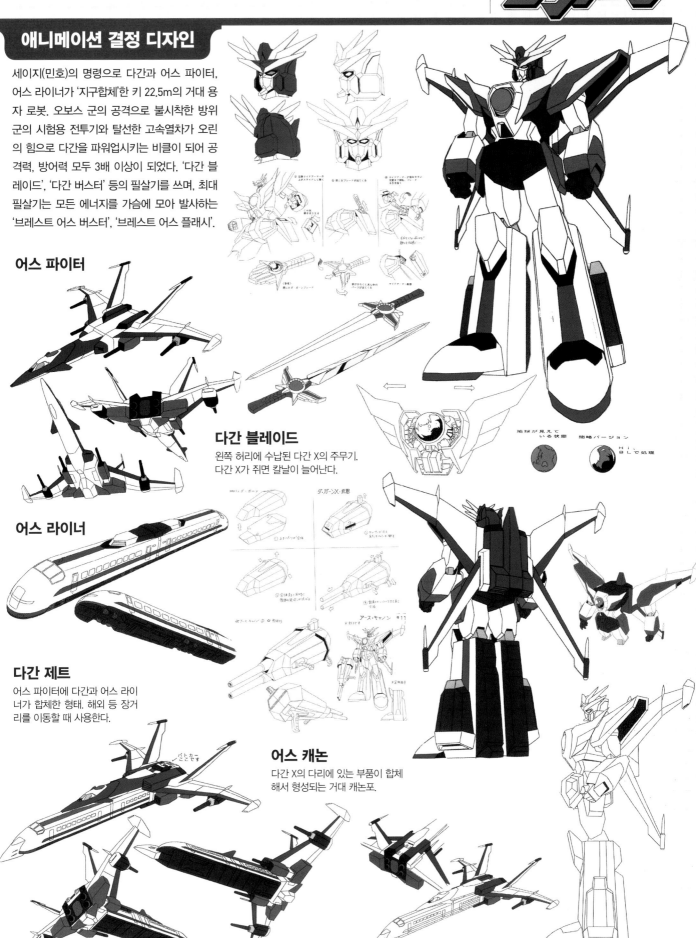

어스 파이터

다간 블레이드
왼쪽 허리에 수납된 다간 X의 주무기. 다간 X가 쥐면 칼날이 늘어난다.

어스 라이너

다간 제트
어스 파이터에 다간과 어스 라이너가 합체한 형태. 해외 등 장거리를 이동할 때 사용한다.

어스 캐논
다간 X의 다리에 있는 부품이 합체해서 형성되는 거대 캐논포.

가온(카옹)

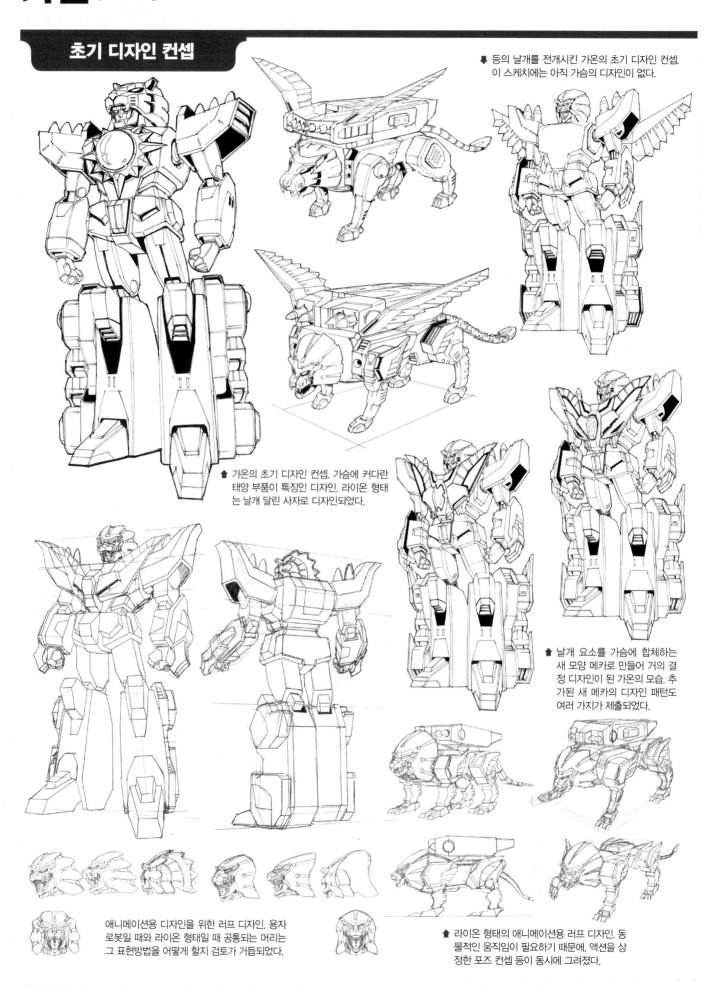

⬇ 등의 날개를 전개시킨 가온의 초기 디자인 컨셉. 이 스케치에는 아직 가슴의 디자인이 없다.

⬆ 가온의 초기 디자인 컨셉. 가슴에 커다란 태양 부품이 특징인 디자인. 라이온 형태 는 날개 달린 사자로 디자인되었다.

⬆ 날개 요소를 가슴에 합체하는 새 모양 메카로 만들어 거의 결 정 디자인이 된 가온의 모습. 추 가된 새 메카의 디자인 패턴도 여러 가지가 제출되었다.

애니메이션용 디자인을 위한 러프 디자인. 용자 로봇일 때와 라이온 형태일 때 공통되는 머리는 그 표현방법을 어떻게 할지 검토가 거듭되었다.

⬆ 라이온 형태의 애니메이션용 러프 디자인. 동 물적인 움직임이 필요하기 때문에, 액션을 상 정한 포즈 컨셉 등이 동시에 그려졌다.

애니메이션 결정 디자인

킬리만자로의 정상에 있던 사자의 얼음상에서 각성한 키 21m의 용자 로봇. 아프리카의 붕괴를 막기 위해 대륙을 붙잡고 있던 다간 X와 모든 생명을 지키기 위해 싸우던 세이지(민호)의 마음에 응해 부활한다. 다간 X가 전투에 참가할 수 없을 때는 용자들의 리더로서 싸우는 등 용감한 전사이기도 하다. 라이온 형태로 변형하는 대자연의 용자로, 거칠고 험한 부분이 있지만 세이지를 '추장'이라 부르며 그의 명령에는 순순히 따른다.

G캐논

G발칸

양다리 안에 수납된 가온의 최강 무기. 연결시키면 최대의 위력을 발휘하지만, 가온의 힘만으로는 제어할 수 없다.

가온 토마호크

양어깨에 내장된 한 쌍의 대형 도끼. 던진 도끼는 자유롭게 조종하여 적을 공격할 수 있다.

몸길이 14.5m의 라이온 형태. 발톱 공격 '가온 배쉬'와 어깨의 미사일 '가온 발리스터', 가슴의 빔 '가온 썬더'로 싸운다.

G버드

가온의 가슴에 합체하는 새 모양 메카. 날개의 일부를 분리해 G부메랑으로 사용할 수 있다.

그레이트 다간 GX

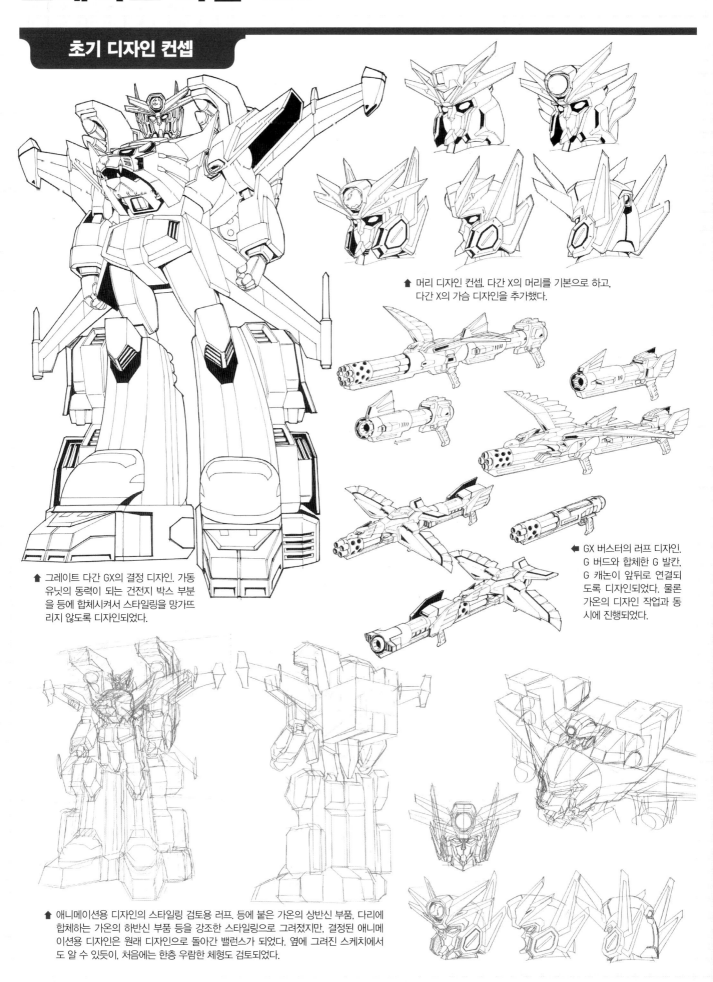

⬆ 머리 디자인 컨셉. 다간 X의 머리를 기본으로 하고, 다간 X의 가슴 디자인을 추가했다.

⬆ 그레이트 다간 GX의 결정 디자인. 가동 유닛의 동력이 되는 건전지 박스 부분을 등에 합체시켜서 스타일링을 망가뜨리지 않도록 디자인되었다.

⬅ GX 버스터의 러프 디자인. G 버드와 합체한 G 발칸, G 캐논이 앞뒤로 연결되도록 디자인되었다. 물론 가온의 디자인 작업과 동시에 진행되었다.

⬆ 애니메이션용 디자인의 스타일링 검토용 러프. 등에 붙은 가온의 상반신 부품, 다리에 합체하는 가온의 하반신 부품 등을 강조한 스타일링으로 그려졌지만, 결정된 애니메이션용 디자인은 원래 디자인으로 돌아간 밸런스가 되었다. 옆에 그려진 스케치에서도 알 수 있듯이, 처음에는 한층 우람한 체형도 검토되었다.

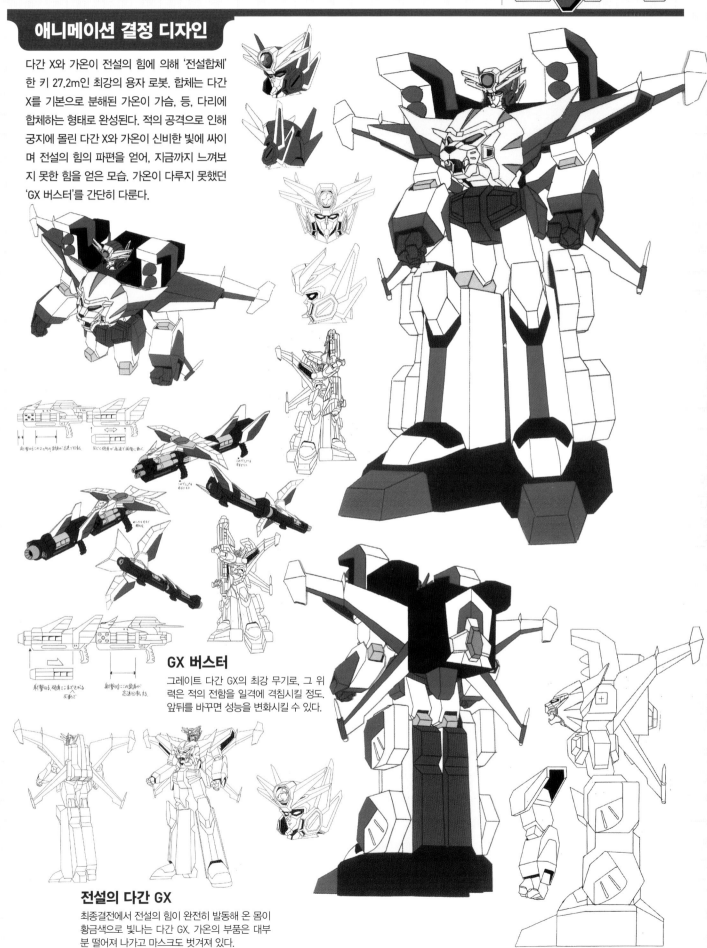

애니메이션 결정 디자인

다간 X와 가온이 전설의 힘에 의해 '전설합체'
한 키 27.2m인 최강의 용자 로봇. 합체는 다간
X를 기본으로 분해된 가온이 가슴, 등, 다리에
합체하는 형태로 완성된다. 적의 공격으로 인해
궁지에 몰린 다간 X와 가온이 신비한 빛에 싸이
며 전설의 힘의 파편을 얻어, 지금까지 느껴보
지 못한 힘을 얻은 모습. 가온이 다루지 못했던
'GX 버스터'를 간단히 다룬다.

GX 버스터

그레이트 다간 GX의 최강 무기로, 그 위
력은 적의 전함을 일격에 격침시킬 정도.
앞뒤를 바꾸면 성능을 변화시킬 수 있다.

전설의 다간 GX

최종결전에서 전설의 힘이 완전히 발동해 온 몸이
황금색으로 빛나는 다간 GX. 가온의 부품은 대부
분 떨어져 나가고 마스크도 벗겨져 있다.

세이버즈

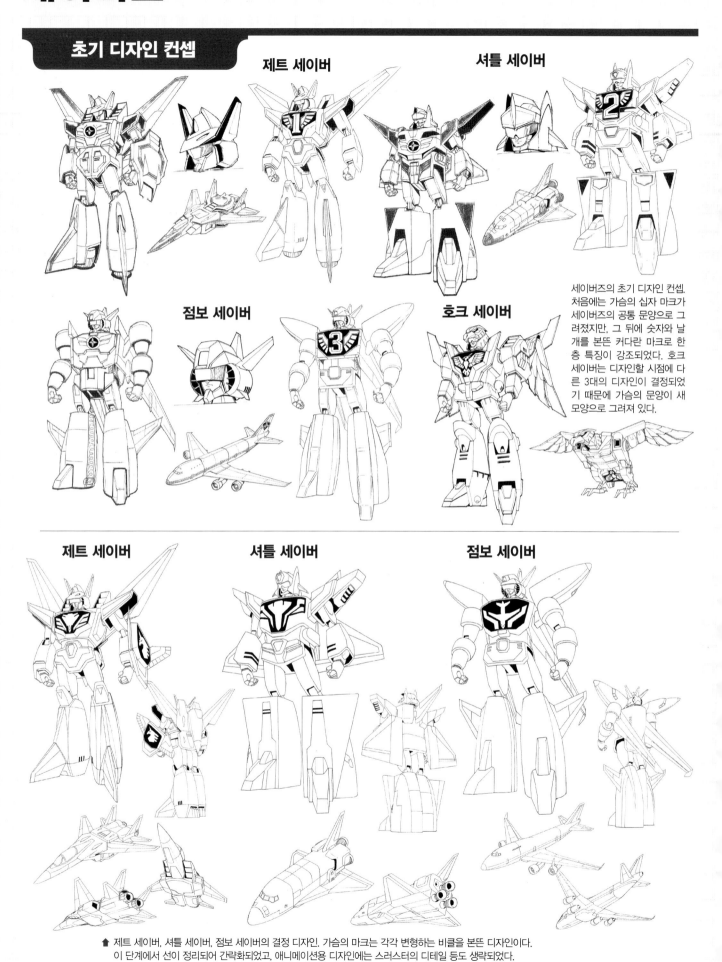

제트 세이버

셔틀 세이버

점보 세이버

호크 세이버

세이버즈의 초기 디자인 컨셉. 처음에는 가슴의 십자 마크가 세이버즈의 공통 문양으로 그려졌지만, 그 뒤에 숫자와 날개를 본뜬 커다란 마크로 한층 특징이 강조되었다. 호크 세이버는 디자인할 시점에 다른 3대의 디자인이 결정되었기 때문에 가슴의 문양이 새 모양으로 그려져 있다.

제트 세이버

셔틀 세이버

점보 세이버

↑ 제트 세이버, 셔틀 세이버, 점보 세이버의 결정 디자인. 가슴의 마크는 각각 변형하는 비클을 본뜬 디자인이다.
이 단계에서 선이 정리되어 간략화되었고, 애니메이션용 디자인에는 스러스터의 디테일 등도 생략되었다.

애니메이션 결정 디자인

제트 세이버가 리더인 '하늘의 용자' 팀. 제트 세이버는 남극기지의 채굴 현장에 묻혀 있던 용자의 돌에서, 점보 세이버는 나일강의 신상에 장식되어 있던 용자의 돌에서, 셔틀 세이버는 월면기지에서 가져온 자재 속에 있던 용자의 돌에서 각각 부활. 호크 세이버는 스카이 세이버가 파괴되는 것에 반응해서 혼이 각성했다. 세이지(민호)와 함께, 오보스 군에게서 지구를 지키기 위해 싸운다.

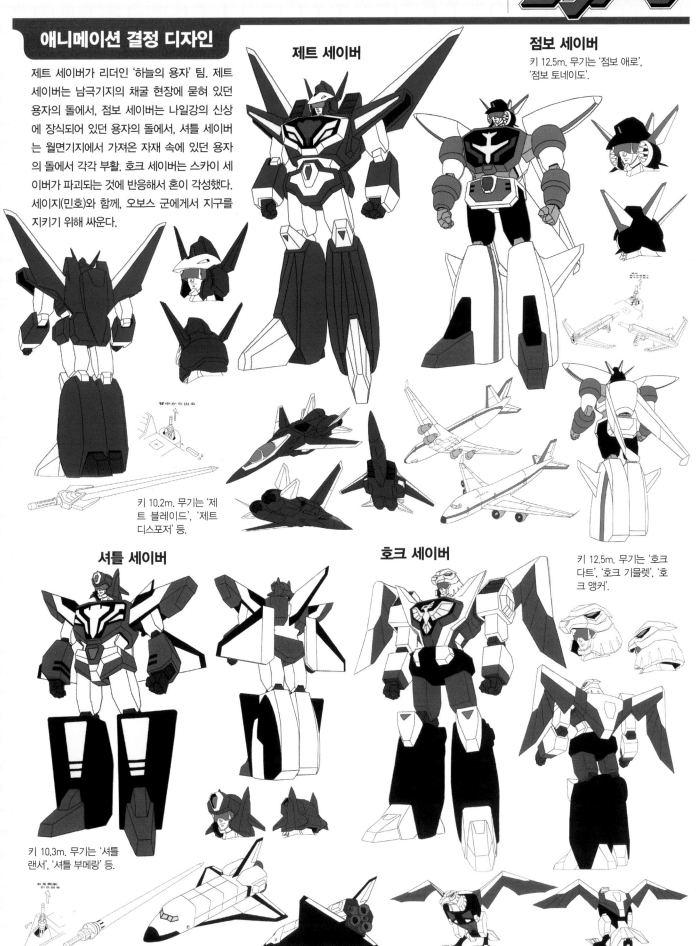

제트 세이버

점보 세이버
키 12.5m. 무기는 '점보 애로', '점보 토네이도'.

키 10.2m. 무기는 '제트 블레이드', '제트 디스포저' 등.

셔틀 세이버

키 10.3m. 무기는 '셔틀 랜서', '셔틀 부메랑' 등.

호크 세이버

키 12.5m. 무기는 '호크 다트', '호크 기믈렛', '호크 앵커'.

스카이 세이버 & 페가서스 세이버

초기 디자인 컨셉

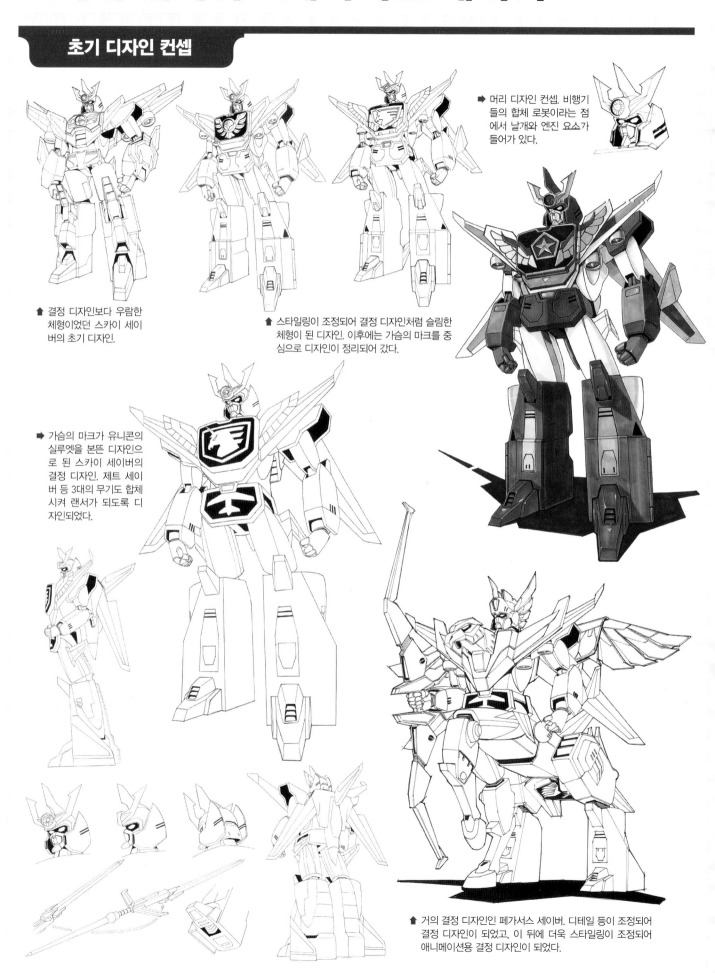

➡ 머리 디자인 컨셉. 비행기들의 합체 로봇이라는 점에서 날개와 엔진 요소가 들어가 있다.

⬆ 결정 디자인보다 우람한 체형이었던 스카이 세이버의 초기 디자인.

⬆ 스타일링이 조정되어 결정 디자인처럼 슬림한 체형이 된 디자인. 이후에는 가슴의 마크를 중심으로 디자인이 정리되어 갔다.

➡ 가슴의 마크가 유니콘의 실루엣을 본뜬 디자인으로 된 스카이 세이버의 결정 디자인. 제트 세이버 등 3대의 무기도 합체시켜 랜서가 되도록 디자인되었다.

⬆ 거의 결정 디자인인 페가서스 세이버. 디테일 등이 조정되어 결정 디자인이 되었고, 이 뒤에 더욱 스타일링이 조정되어 애니메이션용 결정 디자인이 되었다.

애니메이션 결정 디자인

제트 세이버, 점보 세이버, 셔틀 세이버의 세이버즈 3대가 '하늘의 3대 합체'하여 탄생한 키 23.2m의 거대 용자 로봇. 세이지(민호)의 다이렉터(명령기)에서 지령을 받아 합체, '세이버 부메랑', '세이버 블리저드', '세이버 윙 커터' 등을 무기로 싸운다. 세이지를 '캡틴'이라고 부른다.

스카이 세이버

세이버 미사일

스카이 세이버의 다리에서 발사되는 미사일.

페가서스 세이버

호크 세이버를 더한 세이버즈 4대가 '하늘의 4대 합체'한 키 25.5m의 거대 용자 로봇. 하반신이 4족의 말 형태인 독특한 스타일링이다. 필살기는 '세이버 애로', '세이버 템페스트' 등이 있다. 가슴의 새 머리 '세이버 브레스터'는 단독으로 날 수도 있다.

세이버 어체리

필살기 '세이버 애로'를 쏘는 페가서스 세이버의 주무기. 빛의 화살과 실물 화살 모두 쏠 수 있다.

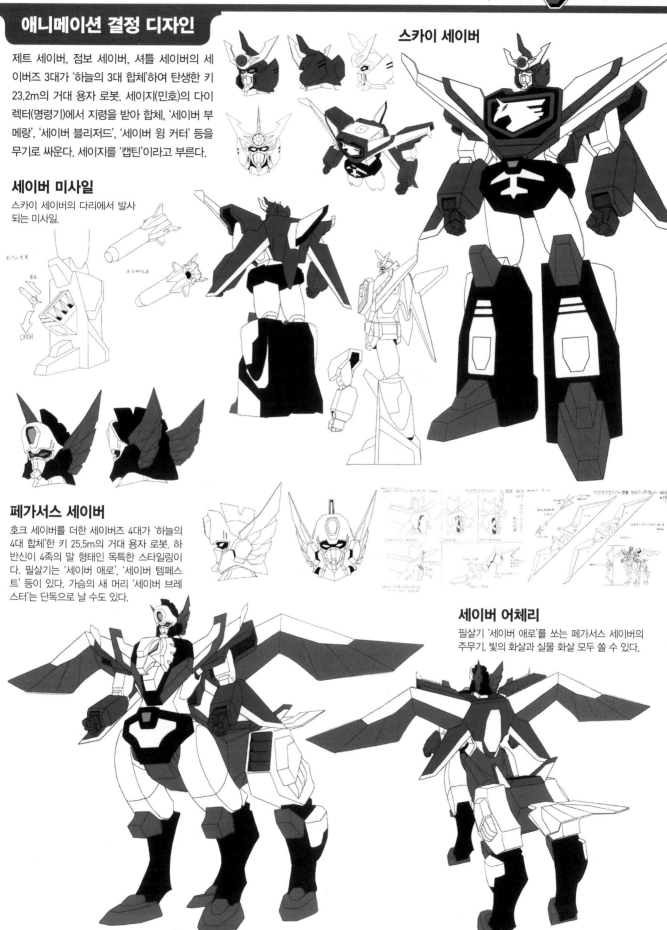

랜더즈

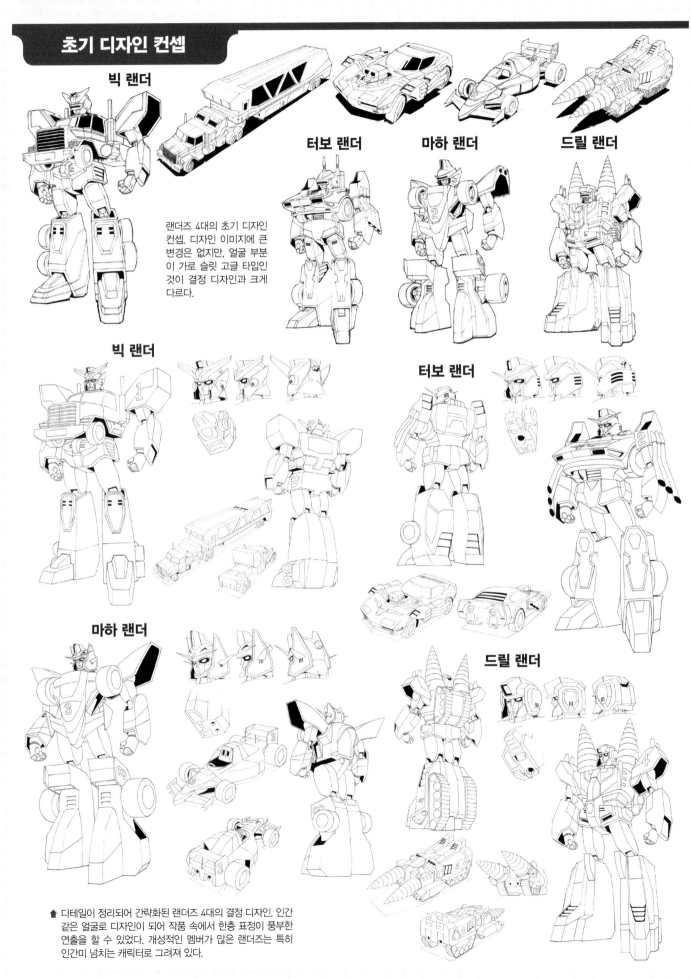

빅 랜더

터보 랜더

마하 랜더

드릴 랜더

랜더즈 4대의 초기 디자인 컨셉. 디자인 이미지에 큰 변경은 없지만, 얼굴 부분이 가로 슬릿 고글 타입인 것이 결정 디자인과 크게 다르다.

빅 랜더

터보 랜더

마하 랜더

드릴 랜더

↑ 디테일이 정리되어 간략화된 랜더즈 4대의 결정 디자인. 인간 같은 얼굴로 디자인이 되어 작품 속에서 한층 표정이 풍부한 연출을 할 수 있었다. 개성적인 멤버가 많은 랜더즈는 특히 인간미 넘치는 캐릭터로 그려져 있다.

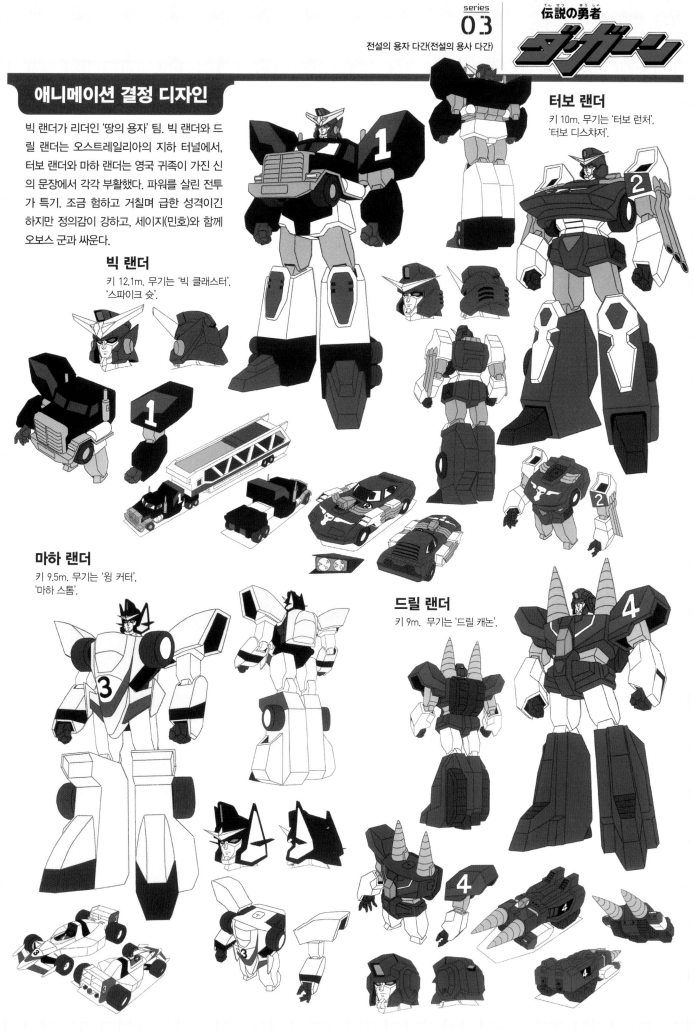

애니메이션 결정 디자인

빅 랜더가 리더인 '땅의 용자' 팀. 빅 랜더와 드릴 랜더는 오스트레일리아의 지하 터널에서, 터보 랜더와 마하 랜더는 영국 귀족이 가진 신의 문장에서 각각 부활했다. 파워를 살린 전투가 특기. 조금 험하고 거칠며 급한 성격이긴 하지만 정의감이 강하고, 세이지(민호)와 함께 오보스 군과 싸운다.

빅 랜더

키 12.1m. 무기는 '빅 클래스터', '스파이크 숏'.

터보 랜더

키 10m. 무기는 '터보 런처', '터보 디스챠저'.

마하 랜더

키 9.5m. 무기는 '윙 커터', '마하 스톰'.

드릴 랜더

키 9m. 무기는 '드릴 캐논'.

랜드 바이슨

랜드 바이슨의 초기 디자인 컨셉. 우람한 체형이면서도 스타일리시하게 보이는 체형으로 조정된 것을 알 수 있다.

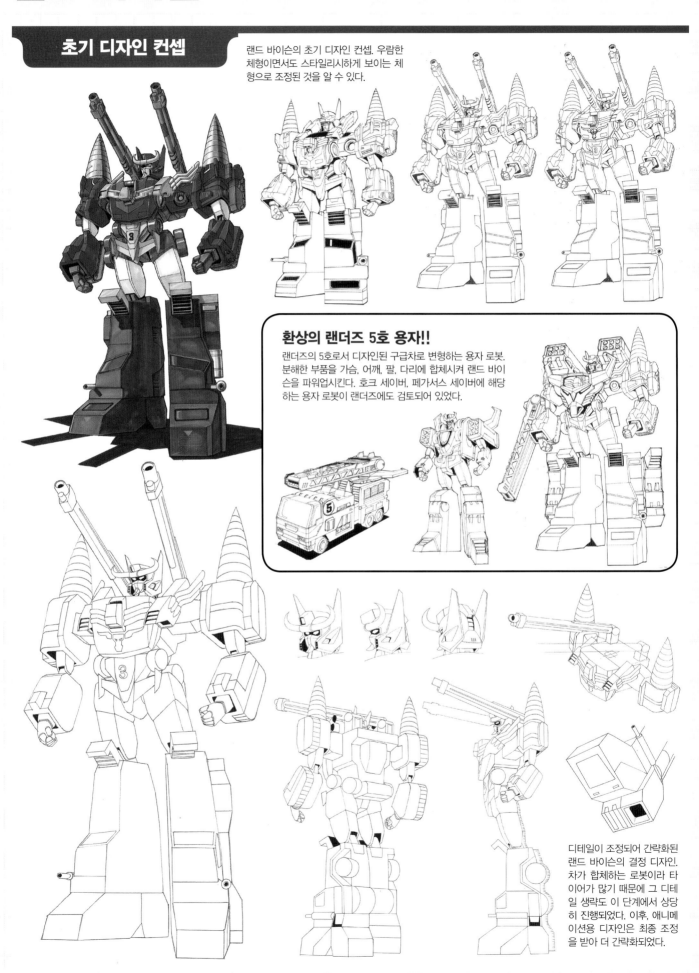

환상의 랜더즈 5호 용자!!

랜더즈의 5호로서 디자인된 구급차로 변형하는 용자 로봇. 분해한 부품을 가슴, 어깨, 팔, 다리에 합체시켜 랜드 바이슨을 파워업시킨다. 호크 세이버, 페가서스 세이버에 해당하는 용자 로봇이 랜더즈에도 검토되어 있었다.

디테일이 조정되어 간략화된 랜드 바이슨의 결정 디자인. 차가 합체하는 로봇이라 타이어가 많기 때문에 그 디테일 생략도 이 단계에서 상당히 진행되었다. 이후, 애니메이션용 디자인은 최종 조정을 받아 더 간략화되었다.

애니메이션 결정 디자인

랜더즈 4대가 '땅의 4대 합체'하여 완성되는 키 24m의 거대 용자 로봇. 합체해도 거친 성격은 변하지 않고, 세이지(민호)를 '두목'이라고 부르는 등 입버릇도 그대로. 파워와 공격력 등에서는 다간 X를 능가하는 성능을 갖고 있고, 육상만이 아니라 바다에서의 싸움에도 대응한다. 비행능력이 없기 때문에 하늘을 이동할 때는 스카이 세이버나 페가서스 세이버의 힘을 빌린다. 필살기는 양어깨의 대포에서 발사하는 '랜드 캐논'과 양어깨의 드릴을 발사하는 '랜드 크래시'.

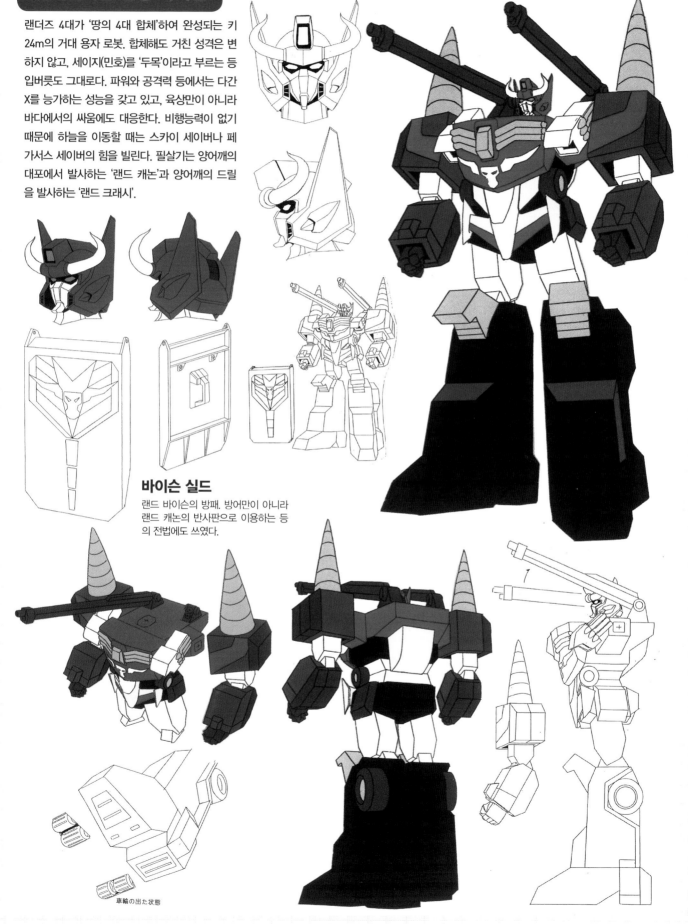

바이슨 실드

랜드 바이슨의 방패. 방어만이 아니라 랜드 캐논의 반사판으로 이용하는 등의 전법에도 쓰였다.

車輪の出た状態

세븐 체인저

초기 디자인 컨셉

세븐 체인저의 초기 디자인 컨셉. 변형기구를 집어넣은 뒤에 캐릭터성을 추가해서 디자인했다. 변형기구 자체는 기존 완구와 같은 컨셉이지만, 디자인은 완전 신규다. 조기 그리폰은 나리가 없는 이글도 디자인된 것이 결정 디자인과 크게 다르다.

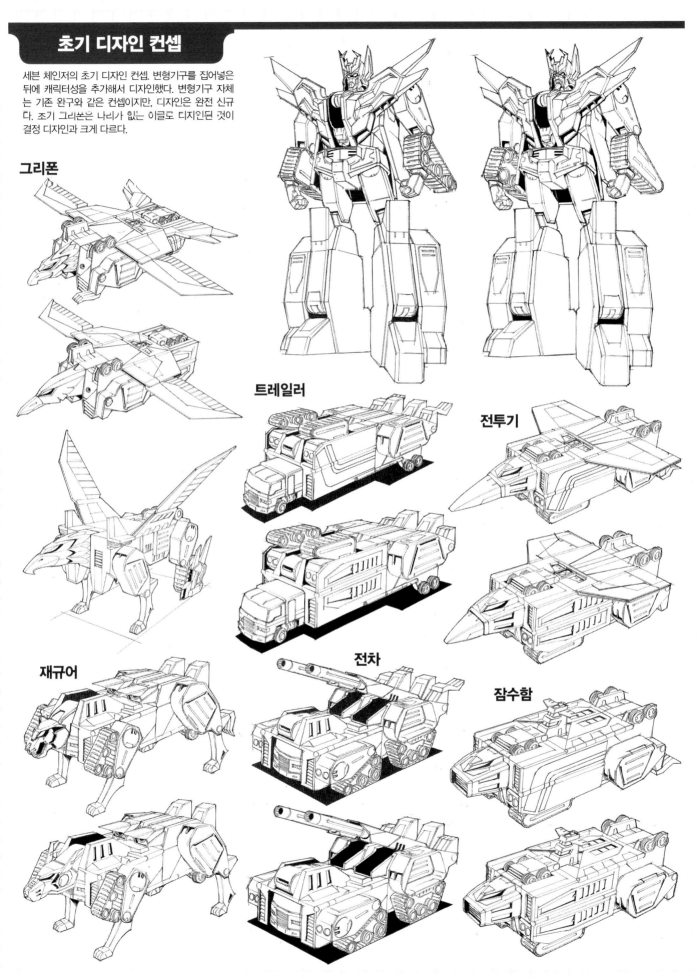

그리폰

트레일러

전투기

재규어

전차

잠수함

애니메이션 결정 디자인

오보스에 의해 멸망한 행성의 용자로, 그 내부에는 유일한 생존자이자 그 별의 왕자이기도 한 얀챠(응석) 왕자를 숨기고 있었다. 오보스 군의 용병으로 다간의 앞에 나타나지만, 그것도 오보스에게 복수할 기회를 노렸기 때문이었고, 그들이 '전설의 힘'을 발동시킬 힘이 있다고 확신한 뒤에는 오보스 군을 배신한다. 다간 일행에게 힘을 빌려준 것도 모든 것은 얀챠를 지키기 위한 행동으로, 동료의식이 없기 때문에 협조성도 없다. 얀챠의 별에서 유일한 용자이며 7가지 모습으로 변형하는 능력을 갖고 있다.

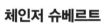

체인저 슈베르트

세븐 체인저가 로봇 형태에서 사용하는 양날검. 등에 수납되어 있고 먼저 칼자루를 꺼낸 뒤 전개시켜 사용한다.

그리폰

재규어

트레일러

전투기

전차

잠수함

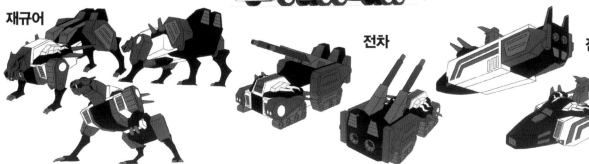

레드 가이스트

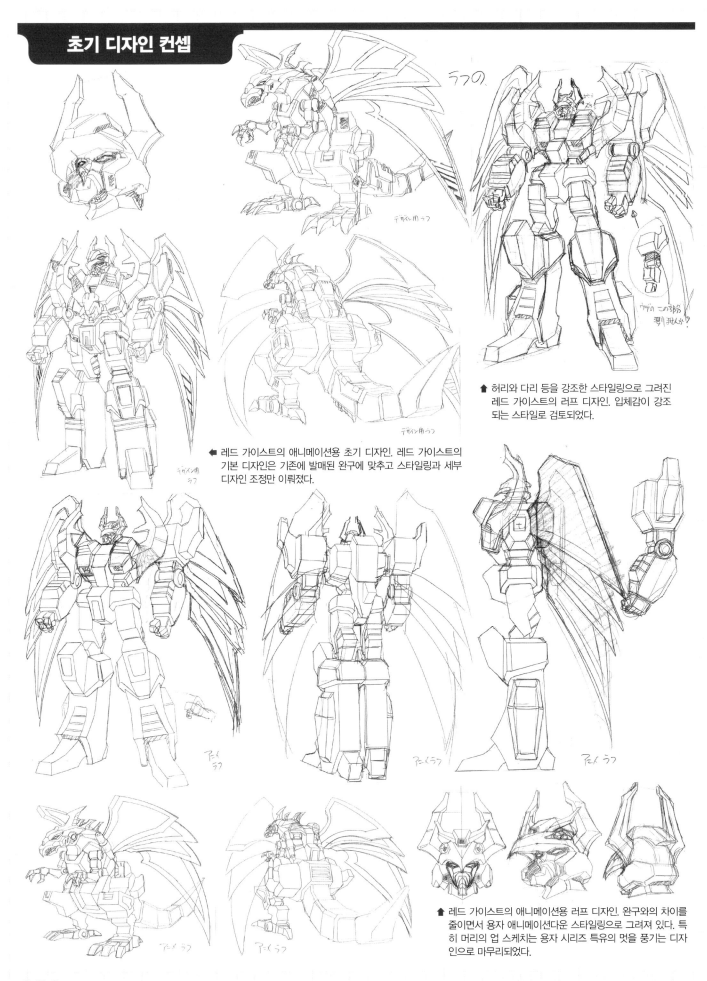

◀ 레드 가이스트의 애니메이션용 초기 디자인. 레드 가이스트의 기본 디자인은 기존에 발매된 완구에 맞추고 스타일링과 세부 디자인 조정만 이뤄졌다.

▲ 허리와 다리 등을 강조한 스타일링으로 그려진 레드 가이스트의 러프 디자인. 입체감이 강조되는 스타일로 검토되었다.

▲ 레드 가이스트의 애니메이션용 러프 디자인. 완구와의 차이를 줄이면서 용자 애니메이션다운 스타일링으로 그려져 있다. 특히 머리의 업 스케치는 용자 시리즈 특유의 멋을 풍기는 디자인으로 마무리되었다.

애니메이션 결정 디자인

오보스 군이 지구침공을 위해 보낸 첫 번째 자객, 레드론의 탑승기. 레드론은 용자들의 방해를 받아 한 번 실각당하지만, 이 레드 가이스트와 함께 전선에 복귀한다. 그레이트 다간 GX에게도 밀리지 않는 전투력을 갖고 있고, 오보스에게 더욱 강화를 받아 모든 용자를 한꺼번에 상대할 수 있을 정도의 활약도 보여준다. 레드론도 이 기체에 이상할 정도의 애착을 갖고 있고, 그가 가진 독자적인 로봇 미학에 완벽히 들어맞는 기체라고 할 수 있다.

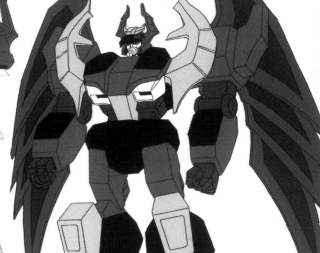

레드 브레스터

레드론이 탑승하는 비행 메카. 레드 가이스트의 가슴에 합체해 조종석이 되기도 한다.

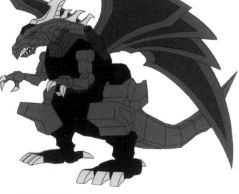

드래곤 형태

레드 가이스트가 변형한 용 형태의 로봇. 이빨, 발톱, 날개, 꼬리 등을 무기로 격투전에서 그 위력을 발휘한다. 또한, 로봇 형태와는 다른 트리키한 움직임으로 상대를 우롱한다.

레드 가이스트의 주무기로 강력한 파괴력을 자랑하는 '레드 라이플'과 '레드 실드'.

타카스기 세이지(장민호), 코사카 히카루(민희경)

초기 디자인 컨셉

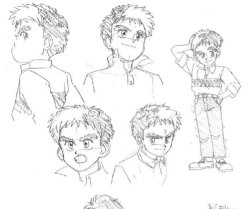
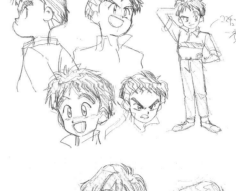

타카스기 세이지(장민호)

세이지의 초기 디자인 컨셉. 결정 디자인보다 어린 이미지로 그려진 것이 많다. 초등학교 6학년이면서도 지구를 지키는 용자들의 대장을 맡는 위치 때문에, 외모도 나이가 들어보이는 디자인이 되었다.

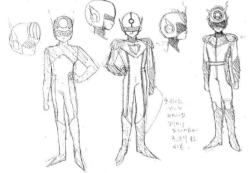
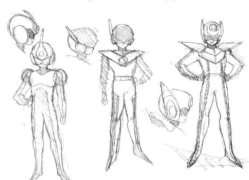

◀ 캡틴 슈트의 초기 디자인. 너무 화려해지지 않도록 심플한 바디 슈트 디자인으로 정리되었다.

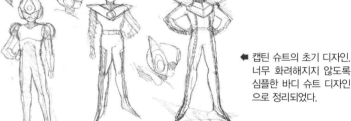

다이렉터(명령기)

세이지의 다이렉터 초기 디자인 컨셉. 타카라가 제작한 완구 컨셉 디자인을 바탕으로 다간의 디자인을 반영해 완성되었다.

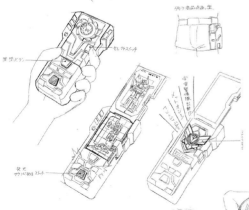

코사카 히카루(민희경)

히카루의 초기 디자인 컨셉. 이미지에 큰 변화는 없지만 약간 슬림해지고 헤어스타일도 변경되었다.

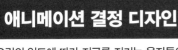

애니메이션 결정 디자인

오린의 인도에 따라 지구를 지키는 용자들의 대장이 된 소년. 미도리가하마 초등학교에 다니는 6학년으로, 아버지는 지구방위기구군의 대령이고 어머니는 뉴스 캐스터. 오보스 군의 공격에서 지구를 지키기 위해 다간 등의 용자를 부활시키고 그들을 지휘하여 오보스 군과 싸운다. 정체가 드러나면 적의 표적이 되기 때문에, 부모님에게도 정체를 감춘다. 처음에는 어쩔 수 없이 대장 역할을 맡았지만, 다양한 경험을 거쳐 지구상에서 살아가는 모든 생명의 미래를 위해 싸우게 된다.

타카스기 세이지(장민호)

세이지가 대장으로 활약할 때 입는 캡틴 슈트. 다간이 준비한 것으로 높은 방어성능을 자랑한다. 마스크를 닫을 수 있어 정체를 숨기는 데 도움이 된다.

胸の石Hi
色トレス

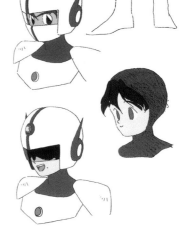

다이렉터(명령기)

다간이 세이지에게 맡긴 통신 아이템으로 합체 명령 등도 이것을 통해 내린다. 대장의 증거인 오린의 메달이 들어있다.

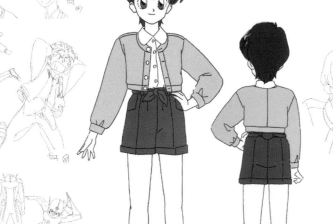

코사카 히카루(민희경)

세이지의 옆집에 사는 소꿉친구이자 반 친구인 소녀. 밝고 활발한 성격으로 부모가 자주 자리를 비우는 세이지의 보호자를 자처하며 돌봐주고 있다.

얀챠(응석), 사쿠라코지 호타루(윤소영)

초기 디자인 컨셉

얀챠(응석)

얀챠의 초기 디자인 컨셉. 조그맣고 야성미 넘치는 소년으로 디자인됐지만, 머리에 터번을 묶고 있는 것이 결정 디자인과 크게 다르다. 또, 결정 디자인에는 의상의 소매도 샤프하게 바뀌어 한층 날렵한 이미지가 됐다.

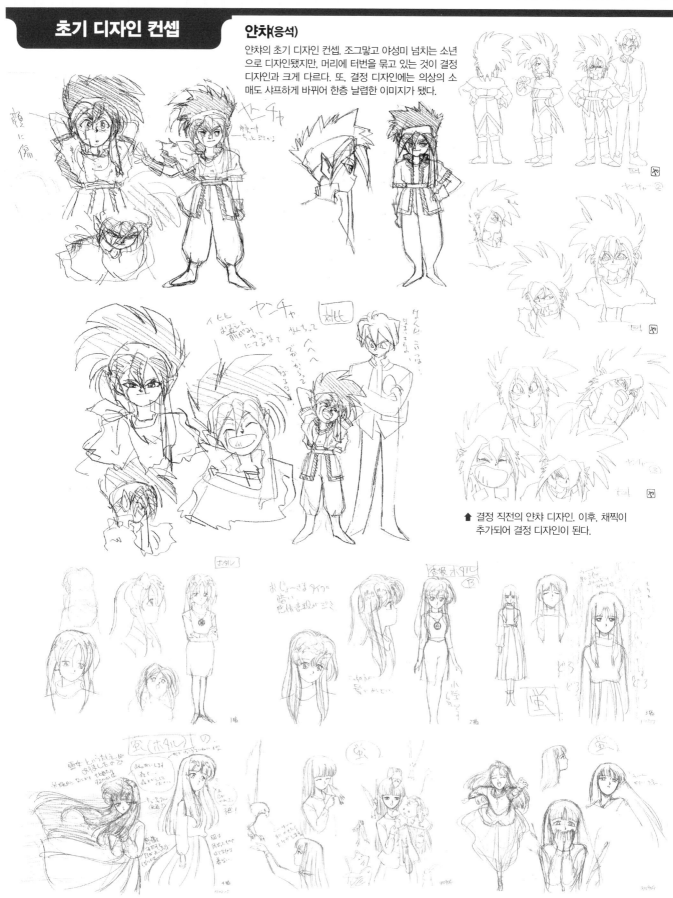

⬆ 결정 직전의 얀챠 디자인. 이후, 채찍이 추가되어 결정 디자인이 된다.

사쿠라코지 호타루(윤소영) 호타루의 초기 디자인 컨셉. 초기부터 롱 헤어의 조용한 이미지로 그려져 있지만, 디자인을 거듭하면서 미스테리어스한 이미지가 추가되었다. 메모를 보면 '설녀'라는 키워드가 있고, 결정 디자인에 반영되어 있는 것을 알 수 있다.

애니메이션 결정 디자인

오보스에 의해 멸망한 행성의 왕자로, 유일한 생존자. 풀 네임은 얀챠란 스타렛 반나 그린시 우스 잭긴가 와일더 14세. 세븐 체인저에게 구출되어 그 속에서 자랐기 때문인지 가족에 대한 콤플렉스가 있고, 행복한 세이지를 보고 화를 내는 경우도 많다. 오보스를 쓰러뜨리기 위한 '전설의 힘'이 지구에 있다고 확신하고 세이지에게 접근, 그 힘을 자신의 것으로 만들려고 하지만 그들과의 교류를 계속하며 신뢰관계를 구축하고 마지막에는 함께 오보스와 싸운다.

얀챠(응석)

얀챠의 캡틴 슈트. 왕족 다운 카빙 모양 아머에 망토가 장착되어 있다.

사쿠라코지 호타루
(윤소영)

세이지(장민호)의 반 친구로, 사쿠라코지 가문의 아가씨. 몸이 약하고 조용한 소녀로, 식물이나 동물들의 마음을 느낄 수 있는 특수한 능력을 가진 미스테리어스한 소녀다. 대자연의 메시지를 느낄 수 있기 때문에 그녀의 조언은 세이지 일행의 싸움에 큰 도움이 된다.

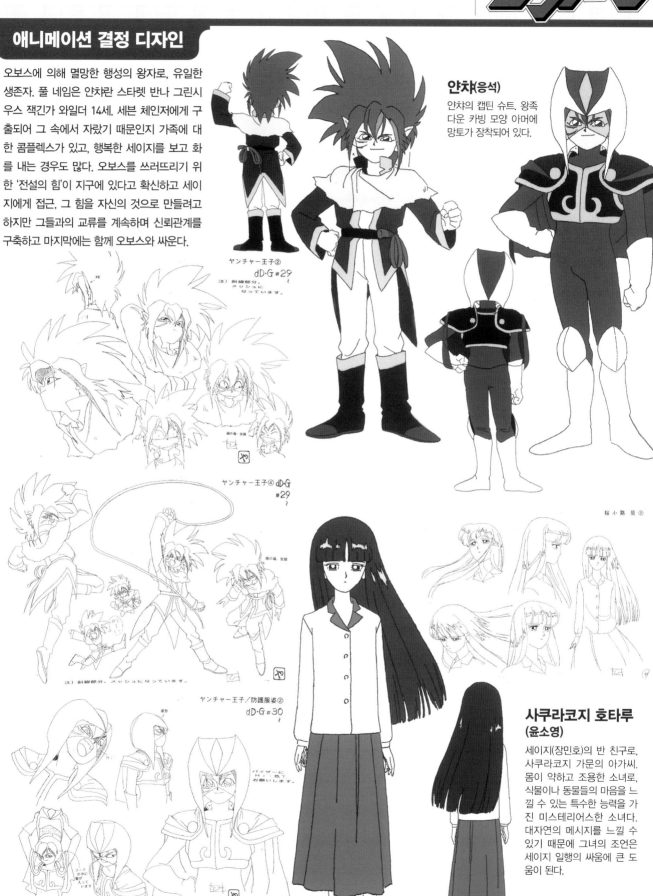

ヤンチャー王子②
dD・G #29

ヤンチャー王子④ dD・G
#29

ヤンチャー王子/防護服姿②
dD・G #30

桜小路 蛍 ②

레드론, 데 붓쵸(쿨리), 비올레체

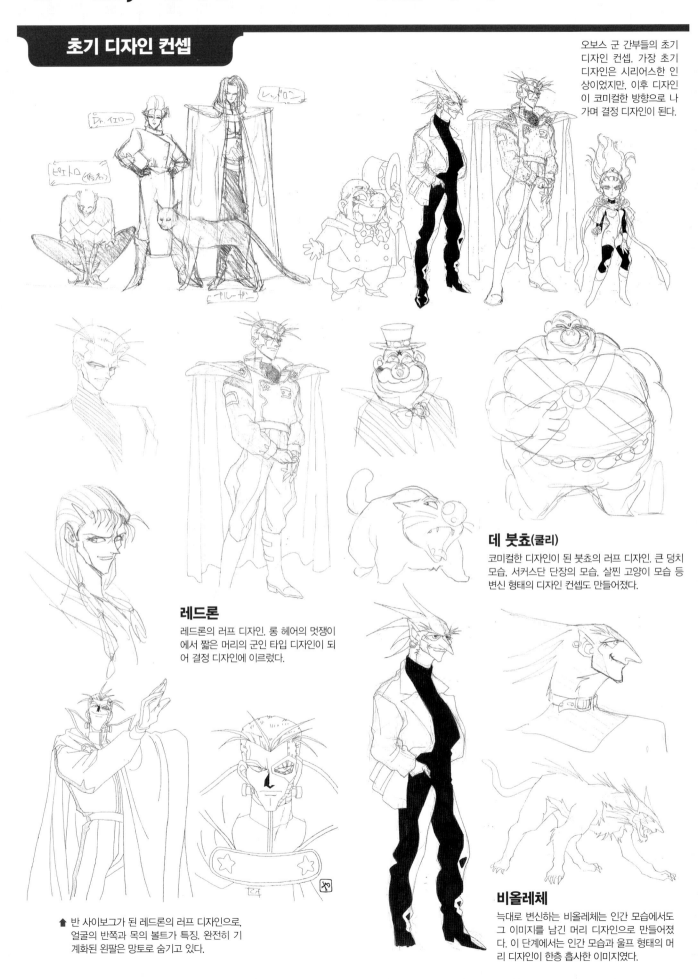

초기 디자인 컨셉

오보스 군 간부들의 초기 디자인 컨셉. 가장 초기 디자인은 시리어스한 인상이었지만, 이후 디자인이 코미컬한 방향으로 나가며 결정 디자인이 된다.

레드론

레드론의 러프 디자인. 롱 헤어의 멋쟁이에서 짧은 머리의 군인 타입 디자인이 되어 결정 디자인에 이르렀다.

데 붓쵸(쿨리)

코미컬한 디자인이 된 붓쵸의 러프 디자인. 큰 덩치 모습, 서커스단 단장의 모습, 살찐 고양이 모습 등 변신 형태의 디자인 컨셉도 만들어졌다.

비올레체

늑대로 변신하는 비올레체는 인간 모습에서도 그 이미지를 남긴 머리 디자인으로 만들어졌다. 이 단계에서는 인간 모습과 울프 형태의 머리 디자인이 한층 흡사한 이미지였다.

↑ 반 사이보그가 된 레드론의 러프 디자인으로, 얼굴의 반쪽과 목의 볼트가 특징. 완전히 기계화된 왼팔은 망토로 숨기고 있다.

애니메이션 결정 디자인

오보스 군의 간부로, 지구침공의 지휘를 맡은 자들. 제 1진으로 보내진 레드론은 로봇 군단으로 공격하지만 다간에 패배해 실각. 그 후 핑키와 함께 파견된 붓쵸는 용자들의 대장을 찾기 위해 사람 모습이 되어 미도리가하마에 잠입하며 작전을 펼친다. 비올레체는 상급 간부로, 레드론 일당의 감시와 전설의 힘의 수색을 진행하고 있다. 레이디 핑키에 대해서는 호의를 품고 있어, 그녀를 위해서는 오보스에 반항하기도 한다.

레드론

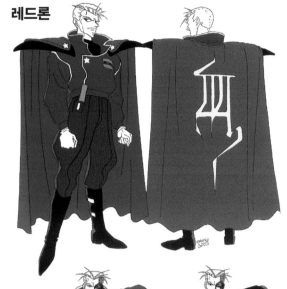

비올레체

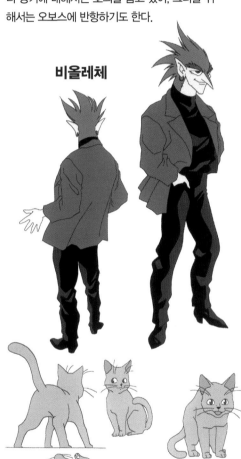

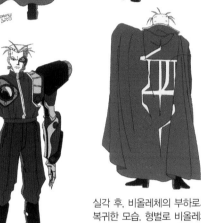

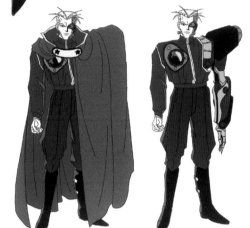

실각 후, 비올레체의 부하로서 복귀한 모습. 형벌로 비올레체에게 몸의 절반을 기계로 개조당한다.

데 붓쵸(쿨리)

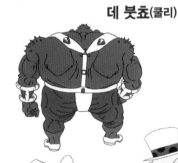

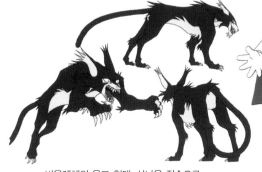

고양이로 변신한 비올레체. 지구상에서 활동할 때는 들키지 않기 위해 이 모습을 자주 했다.

비올레체의 형벌로 육체를 분리당한 붓쵸.

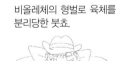

비올레체의 울프 형태. 사나운 짐승으로, 덤비는 적에게 역습을 가한다.

미도리가하마에 잠입하기 위해 인간 형태가 된 붓쵸. 아야시 서커스의 단장으로서 행동하고 있다.

레이디 핑키

초기 디자인 컨셉

🔻 닥터 옐로로서 그려진 레이디 핑키의 초기 디자인 컨셉. 솟아오른 듯한 머리를 더욱 강조해 결정 디자인에 이르렀나.

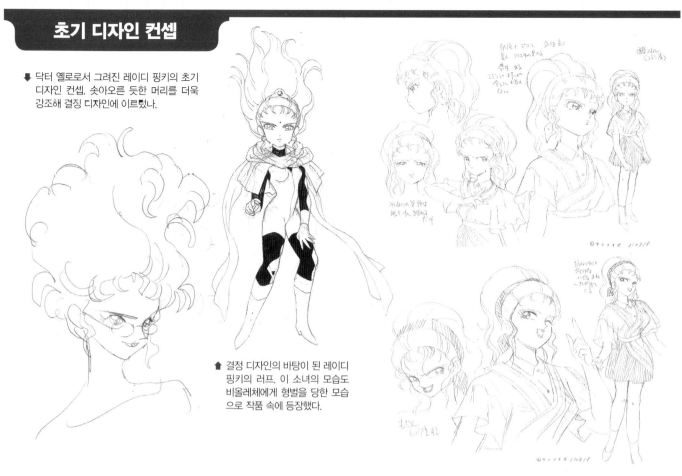

⬆ 결정 디자인의 바탕이 된 레이디 핑키의 러프. 이 소녀의 모습도 비올레체에게 형벌을 당한 모습으로 작품 속에 등장했다.

애니메이션 결정 디자인

야마모토 핑크(연핑크)

매지컬 핑키

레이디 핑키

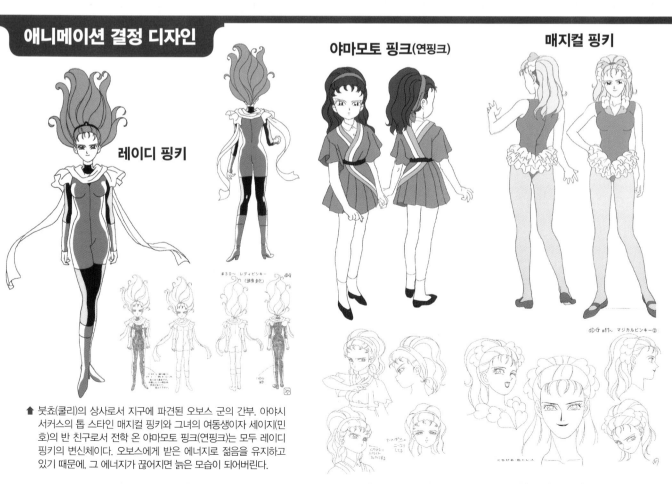

⬆ 붓쵸(쿨리)의 상사로서 지구에 파견된 오보스 군의 간부. 아야시 서커스의 톱 스타인 매지컬 핑키와 그녀의 여동생이자 세이지(민호)의 반 친구로서 전학 온 야마모토 핑크(연핑크)는 모두 레이디 핑키의 변신체이다. 오보스에게 받은 에너지로 젊음을 유지하고 있기 때문에, 그 에너지가 끊어지면 늙은 모습이 되어버린다.

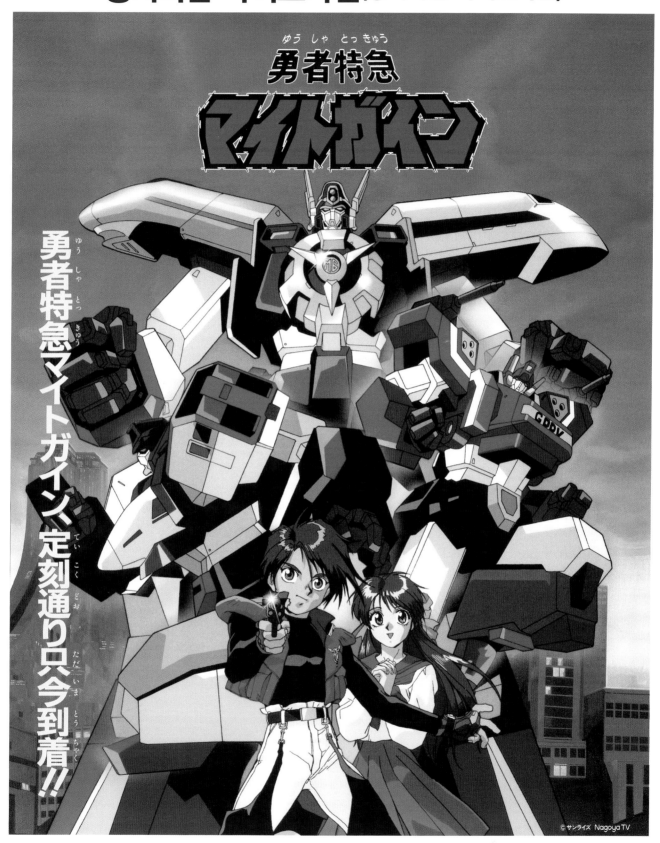

勇者特急
マイトガイン

勇者特急マイトガイン、定刻通り只今到着!!

© サンライズ　Nagoya TV

テレビ朝日系18局ネット　毎週土曜日夕方5：00〜5：30
（朝日放送は金曜日5：00〜5：30）

■名古屋テレビ放送(NBN)　■北海道テレビ放送(HTB)　■青森朝日放送(ABA)　■秋田朝日放送(AAB)　■福島放送(KFB)
■新潟テレビ21(NT21)　■テレビ朝日(ANB)　■北陸朝日放送(HAB)　■長野朝日放送(ABN)　■静岡けんみんテレビ(SKT)　■瀬戸内海放送(KSB)
■広島ホームテレビ(HOME)　■九州朝日放送(KBC)　■熊本朝日放送(KAB)　■長崎文化放送(NCC)　■鹿児島放送(KKB)　■朝日放送(ABC)
■雑誌　講談社「テレビマガジン」「たのしい幼稚園」「おともだち」「コミックボンボン増刊号」小学館「てれびくん」「幼稚園」「よいこ」徳間書店「テレビランド」
■企画・製作　●名古屋テレビ●サンライズ　●音楽　ビクター音楽産業

テレビ朝日

名古屋テレビ

마이트윙 & 가인

초기 디자인 컨셉

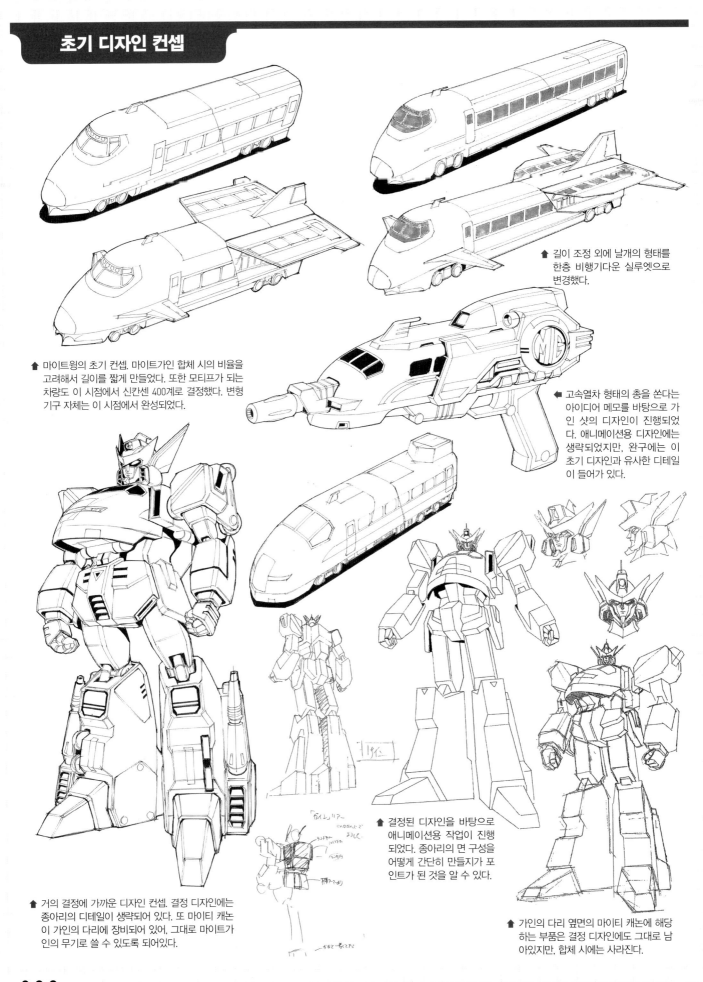

⬆ 마이트윙의 초기 컨셉. 마이트가인 합체 시의 비율을 고려해서 길이를 짧게 만들었다. 또한 모티프가 되는 차량도 이 시점에서 신칸센 400계로 결정했다. 변형 기구 자체는 이 시점에서 완성되었다.

⬆ 길이 조정 외에 날개의 형태를 한층 비행기다운 실루엣으로 변경했다.

⬅ 고속열차 형태의 총을 쏜다는 아이디어 메모를 바탕으로 가인 샷의 디자인이 진행되었다. 애니메이션용 디자인에는 생략되었지만, 완구에는 이 초기 디자인과 유사한 디테일 이 들어가 있다.

⬆ 거의 결정에 가까운 디자인 컨셉. 결정 디자인에는 종아리의 디테일이 생략되어 있다. 또 마이티 캐논 이 가인의 다리에 장비되어 있어, 그대로 마이트가 인의 무기로 쓸 수 있도록 되어 있다.

⬆ 결정된 디자인을 바탕으로 애니메이션용 작업이 진행 되었다. 종아리의 면 구성을 어떻게 간단히 만들지가 포 인트가 된 것을 알 수 있다.

⬆ 가인의 다리 옆면의 마이티 캐논에 해당 하는 부품은 결정 디자인에도 그대로 남 아있지만, 합체 시에는 사라진다.

애니메이션 결정 디자인

마이트윙과 가인은 세계의 평화를 지키기 위해 센푸지 콘체른(마이트 그룹)이 비밀리에 결성한 용자특급대의 중심으로 활약한다. 400계 신칸센 '츠바메'를 본뜬 열차가 변형하는 마이트윙은 화석 에너지의 급격한 고갈에 의해 세계의 교통이 철도가 된 세계에 있어서 귀중한 비행전력으로, 센푸지 콘체른 총수인 센푸지 마이토(리키 마이트)가 직접 탑승하여 조종한다. 한편 가인은 초AI를 탑재한 로봇으로, 300계 신칸센 '노조미'를 본뜬 길이 16.2m의 열차 형태에서 키 15m의 로봇으로 변형한다.

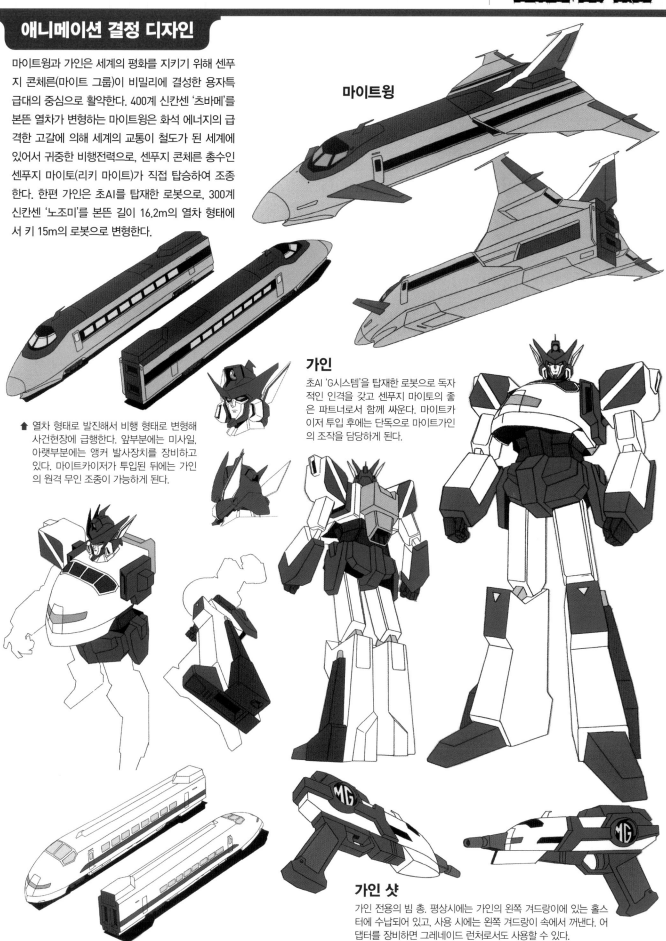

마이트윙

⬆ 열차 형태로 발진해서 비행 형태로 변형해 사건현장에 급행한다. 앞부분에는 미사일, 아랫부분에는 앵커 발사장치를 장비하고 있다. 마이트카이저가 투입된 뒤에는 가인의 원격 무인 조종이 가능하게 된다.

가인

초AI 'G시스템'을 탑재한 로봇으로 독자적인 인격을 갖고 센푸지 마이토의 좋은 파트너로서 함께 싸운다. 마이트카이저 투입 후에는 단독으로 마이트가인의 조작을 담당하게 된다.

가인 샷

가인 전용의 빔 총. 평상시에는 가인의 왼쪽 겨드랑이에 있는 홀스터에 수납되어 있고, 사용 시에는 왼쪽 겨드랑이 속에서 꺼낸다. 어댑터를 장비하면 그레네이드 런처로서도 사용할 수 있다.

마이트가인

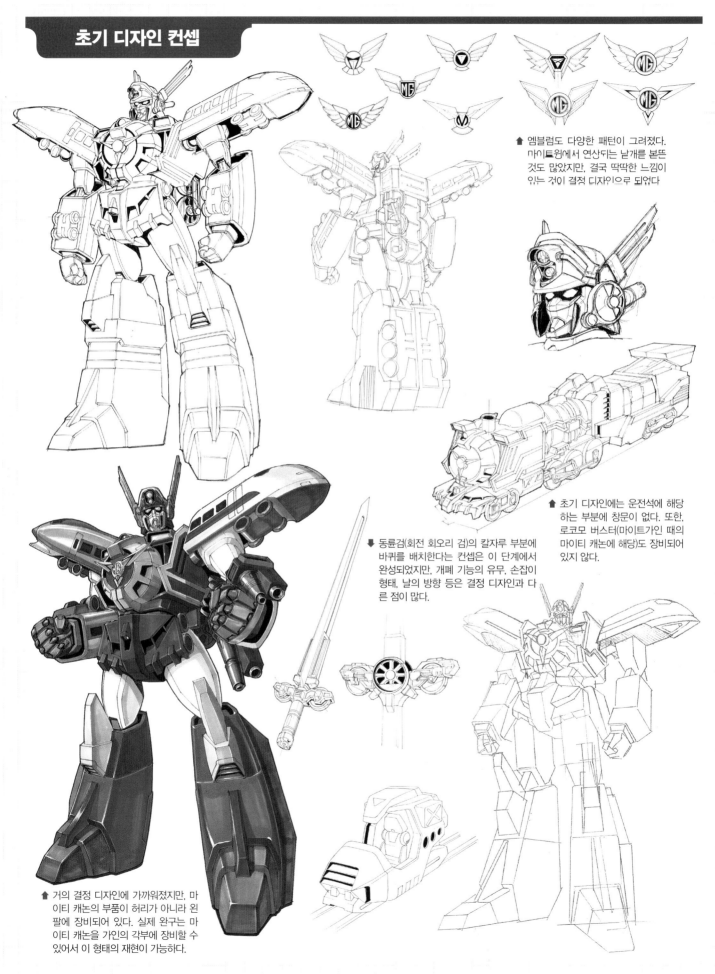

⬆ 엠블럼도 다양한 패턴이 그려졌다. 마이트윙에서 연산되는 날개를 본뜬 것도 많았지만, 결국 딱딱한 느낌이 있는 것이 결정 디자인으로 되었다

⬇ 동륜검(회전 회오리 검)의 칼자루 부분에 바퀴를 배치한다는 컨셉은 이 단계에서 완성되었지만, 개폐 기능의 유무, 손잡이 형태, 날의 방향 등은 결정 디자인과 다른 점이 많다.

⬆ 초기 디자인에는 운전석에 해당하는 부분에 창문이 없다. 또한, 로코모 버스터(마이트가인 때의 마이티 캐논에 해당)도 장비되어 있지 않다.

⬆ 거의 결정 디자인에 가까워졌지만, 마이티 캐논의 부품이 허리가 아니라 왼팔에 장비되어 있다. 실제 완구는 마이티 캐논을 가인의 각부에 장비할 수 있어서 이 형태의 재현이 가능하다.

애니메이션 결정 디자인

센푸지 마이토(리키 마이트)의 다이아그래머를 통한 명령으로 마이트윙과 가인, 로코모라이저가 합체하여 탄생한 용자특급대의 최강 로봇(키 25m). 합체 후에는 마이토의 조종석이 오른팔의 마이트윙에서 머리로 이동. 조종은 마이토와 가인이 한다. 비행능력이 없기 때문에 비룡과의 싸움에서 패배하여 대파되지만, 수리와 개조를 받아 부활. 이후에 마이토가 마이트카이저에 탑승하기 때문에 가인의 의지로 마이트윙과 로코모라이저를 조작하여 합체할 수 있게 된다.

마이트가인

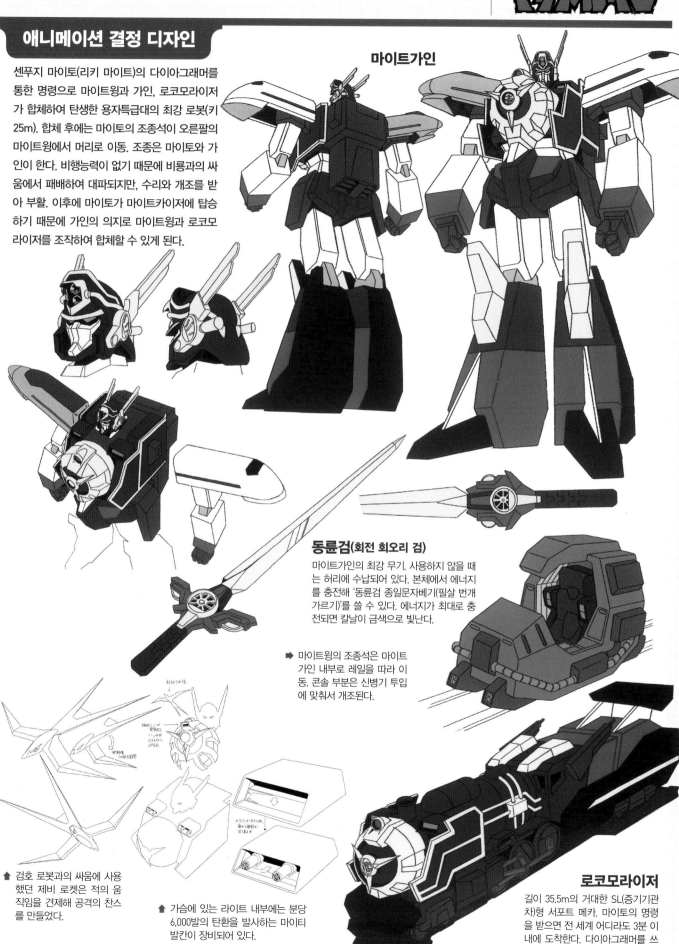

동륜검(회전 회오리 검)

마이트가인의 최강 무기. 사용하지 않을 때는 허리에 수납되어 있다. 본체에서 에너지를 충전해 '동륜검 종일문자베기(필살 번개 가르기)'를 쓸 수 있다. 에너지가 최대로 충전되면 칼날이 금색으로 빛난다.

➡ 마이트윙의 조종석은 마이트가인 내부로 레일을 따라 이동. 콘솔 부분은 신병기 투입에 맞춰서 개조된다.

⬆ 검호 로봇과의 싸움에 사용했던 제비 로켓은 적의 움직임을 견제해 공격의 찬스를 만들었다.

⬆ 가슴에 있는 라이트 내부에는 분당 6,000발의 탄환을 발사하는 마이티 발칸이 장비되어 있다.

로코모라이저

길이 35.5m의 거대한 SL(증기기관차)형 서포트 메카. 마이토의 명령을 받으면 전 세계 어디라도 3분 이내에 도착한다. 다이아그래머를 쓰지 않고 전화로 부를 수도 있다.

마이트카이저

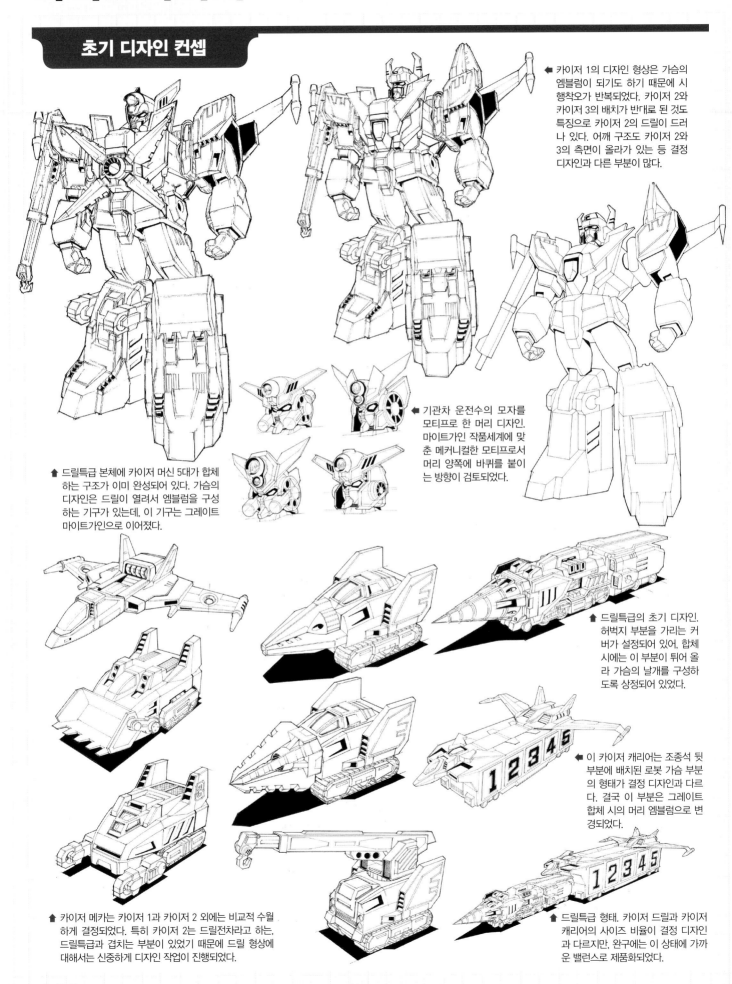

◀ 카이저 1의 디자인 형상은 가슴의 엠블럼이 되기도 하기 때문에 시행착오가 반복되었다. 카이저 2와 카이저 3의 배치가 반대로 된 것도 특징으로 카이저 2의 드릴이 드러나 있다. 어깨 구조도 카이저 2와 3의 측면이 올라가 있는 등 결정 디자인과 다른 부분이 많다.

◀ 기관차 운전수의 모자를 모티프로 한 머리 디자인. 마이트가인 작품세계에 맞춘 메커니컬한 모티프로서 머리 양쪽에 바퀴를 붙이는 방향이 검토되었다.

▲ 드릴특급 본체에 카이저 머신 5대가 합체하는 구조가 이미 완성되어 있다. 가슴의 디자인은 드릴이 열려서 엠블럼을 구성하는 기구가 있는데, 이 기구는 그레이트 마이트가인으로 이어졌다.

▲ 드릴특급의 초기 디자인. 허벅지 부분을 가리는 커버가 설정되어 있어, 합체 시에는 이 부분이 튀어 올라 가슴의 날개를 구성하도록 상정되어 있었다.

◀ 이 카이저 캐리어는 조종석 뒷 부분에 배치된 로봇 가슴 부분의 형태가 결정 디자인과 다르다. 결국 이 부분은 그레이트 합체 시의 머리 엠블럼으로 변경되었다.

▲ 카이저 메카는 카이저 1과 카이저 2 외에는 비교적 수월하게 결정되었다. 특히 카이저 2는 드릴전차라고 하는, 드릴특급과 겹치는 부분이 있었기 때문에 드릴 형상에 대해서는 신중하게 디자인 작업이 진행되었다.

▲ 드릴특급 형태. 카이저 드릴과 카이저 캐리어의 사이즈 비율이 결정 디자인과 다르지만, 완구에는 이 상태에 가까운 밸런스로 제품화되었다.

애니메이션 결정 디자인

본래는 마이트가인의 강화 부품으로서 개발이 진행되었지만, 마이트가인이 비룡에게 패배하는 바람에 급거 합체기구를 집어넣어 완성된 키 23.5m의 거대 로봇. 비행능력이 뛰어나며 마이트가인의 약점을 커버하여 비룡을 격파한다. 초AI를 탑재하고 있지 않아 마이토가 직접 조종한다. 합체 후에는 손에 카이저 드릴을 장비해 싸운다. 마이트가인과 연계하면 필살기 임펄스 어택을 사용할 수 있다. 마이토가 부상을 당했을 때는 친구인 하마다 미츠히코(제이 스미스)가 조종하여 그레이트 마이트가인으로 합체한다.

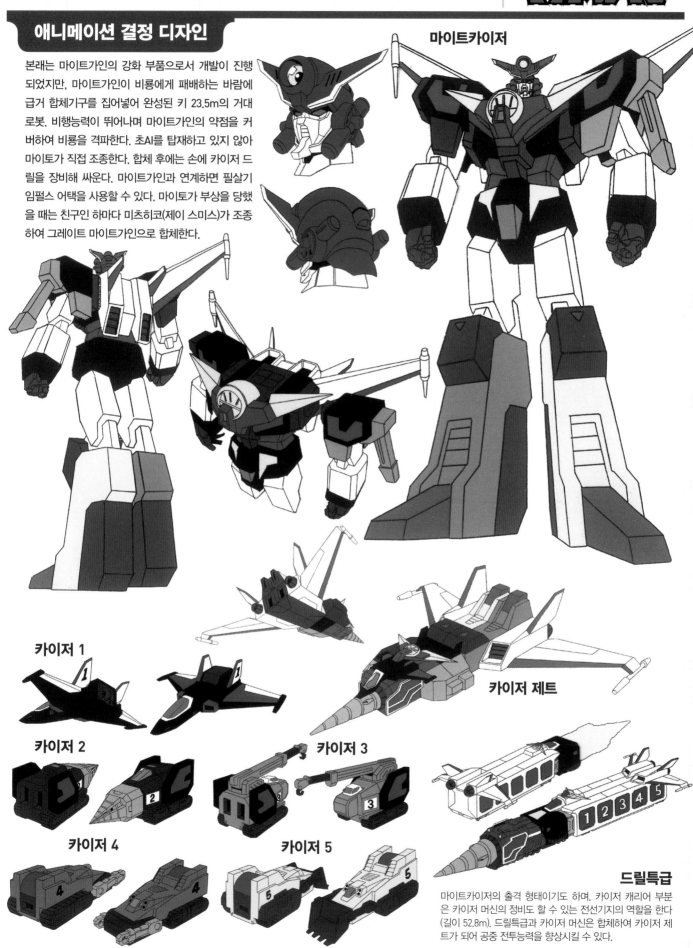

마이트카이저

카이저 1

카이저 제트

카이저 2

카이저 3

카이저 4

카이저 5

드릴특급

마이트카이저의 출격 형태이기도 하며, 카이저 캐리어 부분은 카이저 머신의 정비도 할 수 있는 전선기지의 역할을 한다(길이 52.8m). 드릴특급과 카이저 머신은 합체하여 카이저 제트가 되어 공중 전투능력을 향상시킬 수 있다.

마이트건너

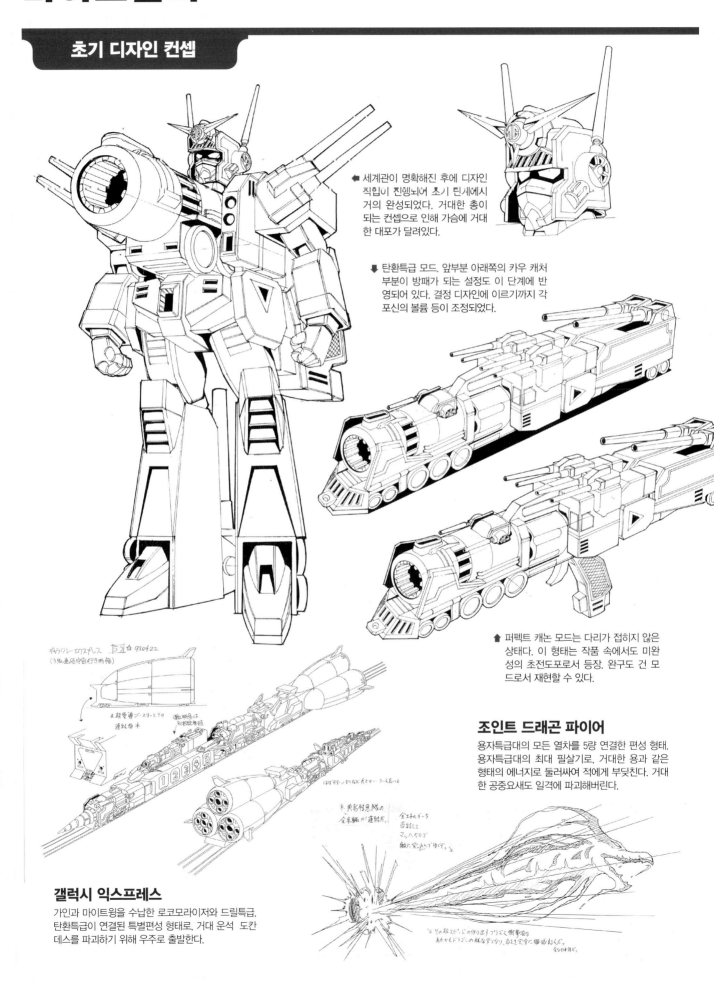

◀ 세계관이 명확해진 후에 디자인 직입이 진행되어 초기 단세에서 거의 완성되었다. 거대한 총이 되는 컨셉으로 인해 가슴에 거대한 대포가 달려있다.

▼ 탄환특급 모드. 앞부분 아래쪽의 카우 캐처 부분이 방패가 되는 설정도 이 단계에 반영되어 있다. 결정 디자인에 이르기까지 각 포신의 볼륨 등이 조정되었다.

▲ 퍼펙트 캐논 모드는 다리가 접히지 않은 상태. 이 형태는 작품 속에서도 미완성의 초전도포로서 등장. 완구도 건 모드로서 재현할 수 있다.

조인트 드래곤 파이어

용자특급대의 모든 열차를 5량 연결한 편성 형태. 용자특급대의 최대 필살기로, 거대한 용과 같은 형태의 에너지로 둘러싸여 적에게 부딪친다. 거대한 공중요새도 일격에 파괴해버린다.

갤럭시 익스프레스

가인과 마이트윙을 수납한 로코모라이저와 드릴특급, 탄환특급이 연결된 특별편성 형태로, 거대 운석 도칸데스를 파괴하기 위해 우주로 출발한다.

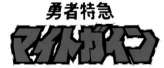
애니메이션 결정 디자인

용자특급 계획의 마지막을 장식하는 11번째의 차량. 로봇 형태에서는 키 18.5m. 그레이트 마이트가인은 이 마이트건너와 합체해서 진정한 형태가된다. 가슴의 셀프 캐논이 주무기로 그 저격능력은 500km 떨어진 표적을 오차 1cm로 관통한다. 셀프 캐논은 열차 형태에서도 사용 가능. 초AI가탑재되어 있고 성격은 거칠다. 기동한 뒤에는 아오토 공장에서 전투훈련을 거듭하고 있다.

마이트건너

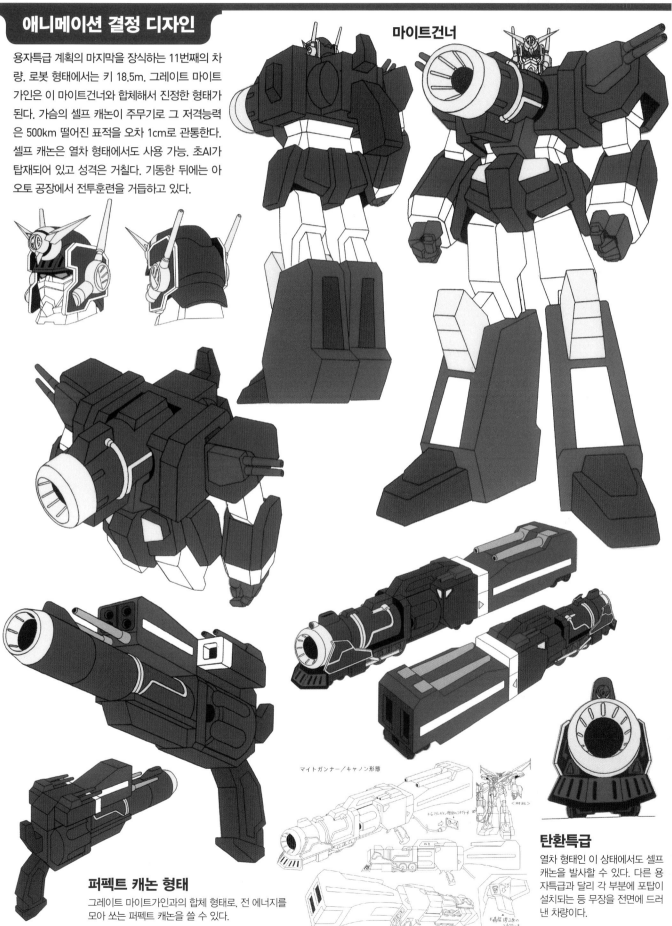

マイトガンナー／キャノン形態

퍼펙트 캐논 형태
그레이트 마이트가인과의 합체 형태로, 전 에너지를모아 쏘는 퍼펙트 캐논을 쓸 수 있다.

탄환특급
열차 형태인 이 상태에서도 셀프캐논을 발사할 수 있다. 다른 용자특급과 달리 각 부분에 포탑이설치되는 등 무장을 전면에 드러낸 차량이다.

그레이트 마이트가인

초기 디자인 컨셉

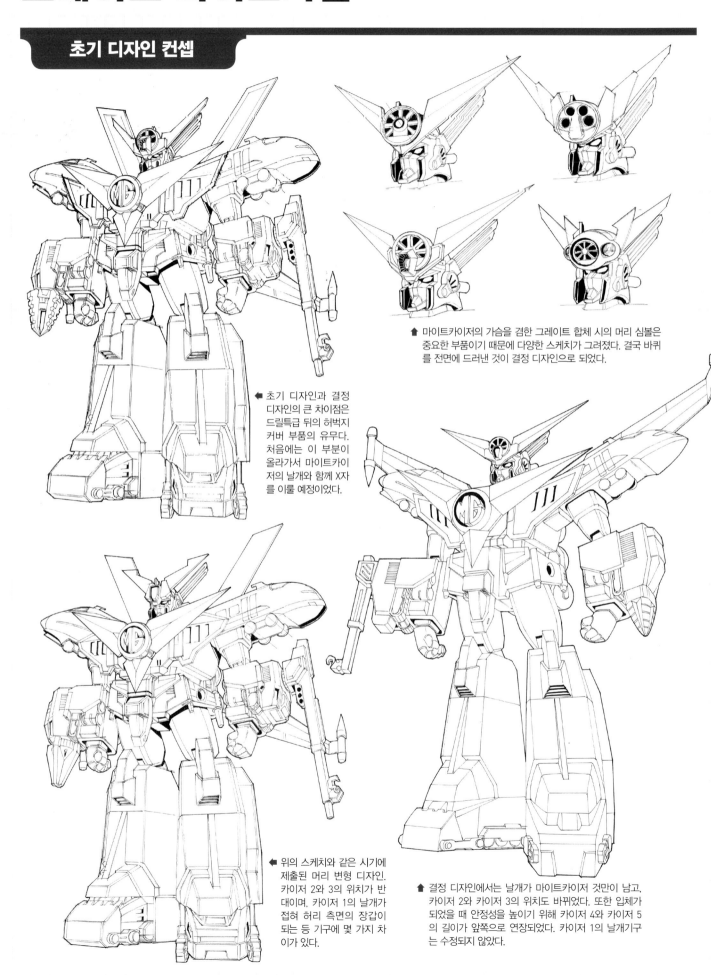

▲ 마이트카이저의 가슴을 겸한 그레이트 합체 시의 머리 심볼은 중요한 부품이기 때문에 다양한 스케치가 그려졌다. 결국 바퀴를 전면에 드러낸 것이 결정 디자인으로 되었다.

◄ 초기 디자인과 결정 디자인의 큰 차이점은 드릴특급 뒤의 허벅지 커버 부품의 유무다. 처음에는 이 부분이 올라가서 마이트카이저의 날개와 함께 X자를 이룰 예정이었다.

◄ 위의 스케치와 같은 시기에 제출된 머리 변형 디자인. 카이저 2와 3의 위치가 반대이며, 카이저 1의 날개가 접혀 허리 측면의 장갑이 되는 등 기구에 몇 가지 차이가 있다.

▲ 결정 디자인에서는 날개가 마이트카이저 것만이 남고, 카이저 2와 카이저 3의 위치도 바뀌었다. 또한 입체가 되었을 때 안정성을 높이기 위해 카이저 4와 카이저 5의 길이가 앞쪽으로 연장되었다. 카이저 1의 날개기구는 수정되지 않았다.

애니메이션 결정 디자인

마이트가인과 마이트카이저가 합체하여 탄생한 키 30.5m를 자랑하는 용자특급대 최강 로봇. 최대 모터 출력은 마이트가인의 2배 이상인 1,250,000HP에 이른다. '시그널 빔'과 '마이티 슬라이서' 등 마이트가인 때의 무기도 출력 강화에 따라 파워업되었다. 필살기는 '그레이트 동륜검 정면 베기'(그레이트 회전 회오리검 필살 번개 가르기). 뒤에 투입된 마이트 건너가 합체에 참가하면 퍼펙트 모드로 파워업한다.

↑ 퍼펙트 캐논 사용 시에는 마이토의 조종석에 사격용 그립과 타깃 스코프가 출현한다. 마이트건너 사격 성능의 백업을 받아 높은 명중률을 자랑한다.

그레이트 마이트가인 퍼펙트 모드

그레이트 마이트가인에 마이트건너가 합체한 형태. 전 에너지를 마이트건너에 집중해서 발사하는 퍼펙트 캐논을 쓸 수 있다. 마이트건너는 건모드로서 손에 쥐고 사용할 수도 있다.

트라이 봄버 & 배틀 봄버

초기 디자인 컨셉

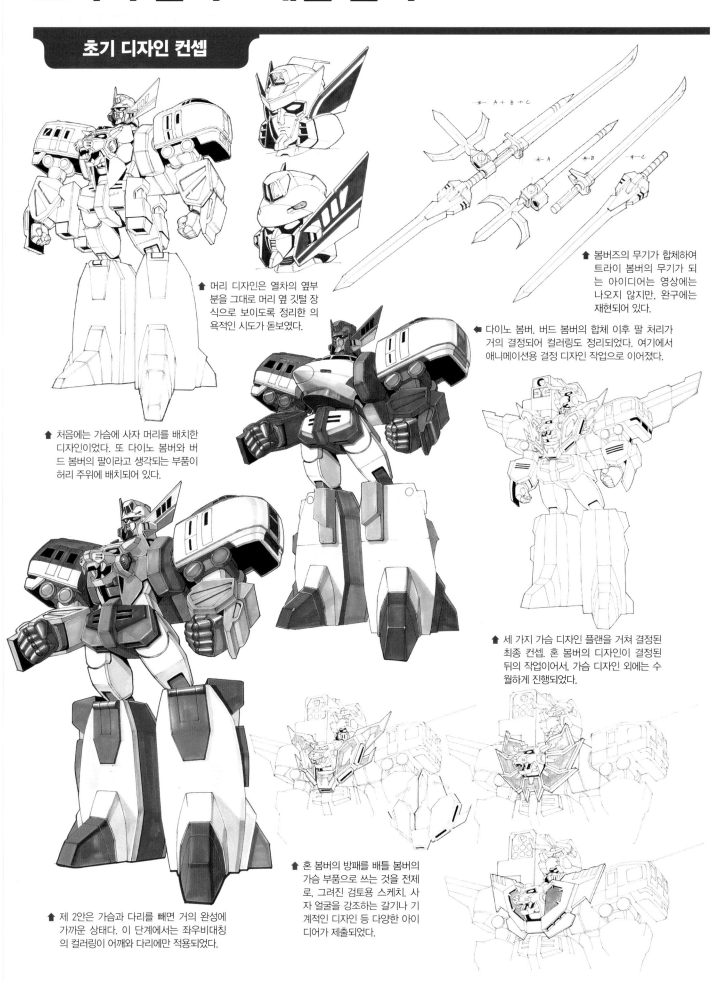

⬆ 머리 디자인은 열차의 옆부
분을 그대로 머리 옆 깃털 장
식으로 보이도록 정리한 의
욕적인 시도가 돋보였다.

⬆ 처음에는 가슴에 사자 머리를 배치한
디자인이었다. 또 다이노 봄버와 버
드 봄버의 팔이라고 생각되는 부품이
허리 주위에 배치되어 있다.

⬆ 제 2안은 가슴과 다리를 빼면 거의 완성에
가까운 상태다. 이 단계에서는 좌우비대칭
의 컬러링이 어깨와 다리에만 적용되었다.

⬆ 봄버즈의 무기가 합체하여
트라이 봄버의 무기가 되
는 아이디어는 영상에는
나오지 않지만, 완구에는
재현되어 있다.

⬅ 다이노 봄버. 버드 봄버의 합체 이후 팔 처리가
거의 결정되어 컬러링도 정리되었다. 여기에서
애니메이션용 결정 디자인 작업으로 이어졌다.

⬆ 세 가지 가슴 디자인 플랜을 거쳐 결정된
최종 컨셉. 혼 봄버의 디자인이 결정된
뒤의 작업이어서, 가슴 디자인 외에는 수
월하게 진행되었다.

⬆ 혼 봄버의 방패를 배틀 봄버의
가슴 부품으로 쓰는 것을 전제
로, 그려진 검토용 스케치. 사
자 얼굴을 강조하는 갈기나 기
계적인 디자인 등 다양한 아이
디어가 제출되었다.

애니메이션 결정 디자인

용자특급대의 초AI 로봇으로 마이트가인의 서포터로서 개발된 3대의 로봇이 합체된 모습. 합체 시에는 3인의 인격이 통합되어 행동한다. 가슴의 차량 끝에서 발사하는 봄버 미사일이나 접근전에서 상대를 뚫는 봄버 건틀릿으로 싸운다. 비룡과의 싸움에서 치명적인 대미지를 입지만, 부활했을 때는 4번째의 혼 봄버를 더한 배틀 봄버로 파워업하여 극적으로 향상된 전투능력으로 마이트가인을 지원한다. 키 24.2m(트라이 봄버), 키 26.5m(배틀 봄버)

트라이 봄버

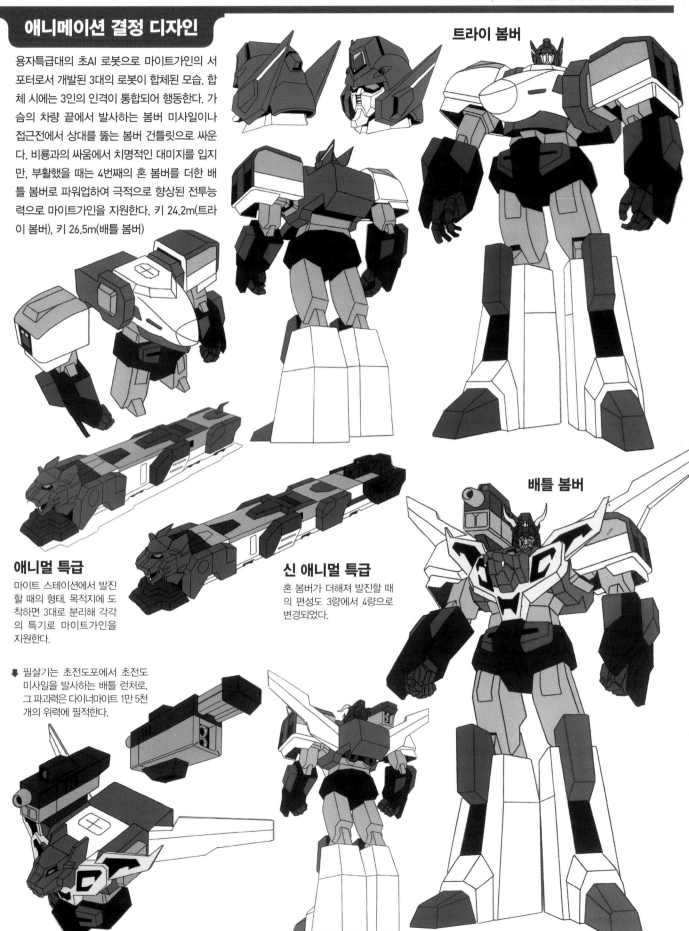

애니멀 특급
마이트 스테이션에서 발진할 때의 형태. 목적지에 도착하면 3대로 분리해 각각의 특기로 마이트가인을 지원한다.

신 애니멀 특급
혼 봄버가 더해져 발진할 때의 편성도 3량에서 4량으로 변경되었다.

배틀 봄버

🔻 필살기는 초전도포에서 초전도 미사일을 발사하는 배틀 런처로, 그 파괴력은 다이너마이트 1만 5천 개의 위력에 필적한다.

다이버즈

초기 디자인 컨셉

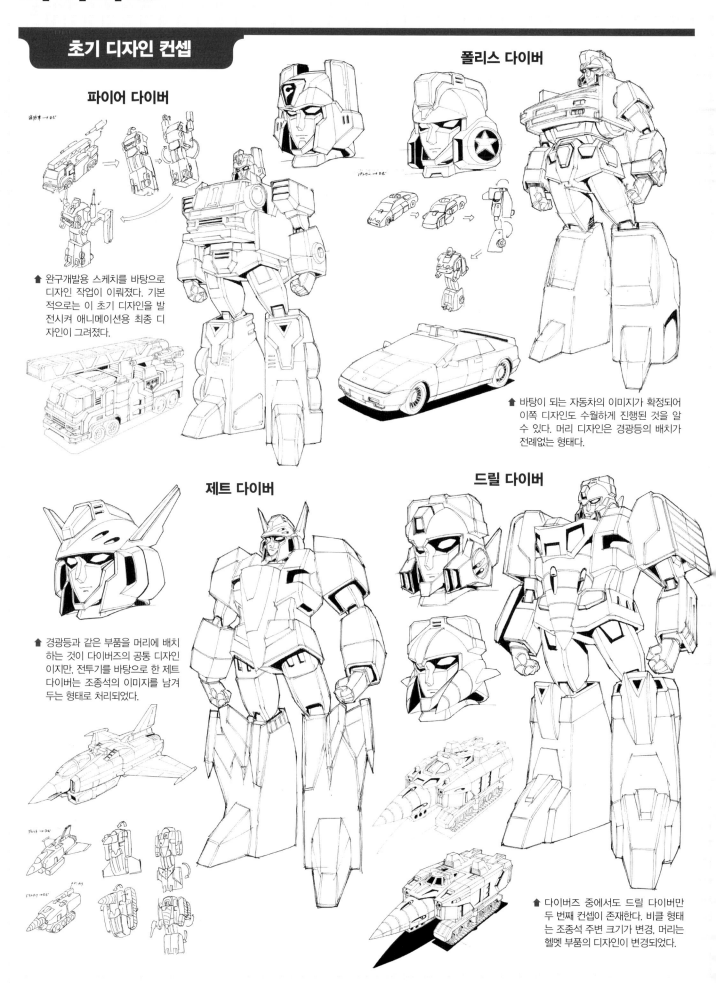

파이어 다이버

🔺 완구개발용 스케치를 바탕으로 디자인 작업이 이뤄졌다. 기본적으로는 이 초기 디자인을 발전시켜 애니메이션용 최종 디자인이 그려졌다.

폴리스 다이버

🔺 바탕이 되는 자동차의 이미지가 확정되어 이쪽 디자인도 수월하게 진행된 것을 알 수 있다. 머리 디자인은 경광등의 배치가 전례없는 형태다.

제트 다이버

🔺 경광등과 같은 부품을 머리에 배치하는 것이 다이버즈의 공통 디자인이지만, 전투기를 바탕으로 한 제트 다이버는 조종석의 이미지를 남겨두는 형태로 처리되었다.

드릴 다이버

🔺 다이버즈 중에서도 드릴 다이버만 두 번째 컨셉이 존재한다. 비클 형태는 조종석 주변 크기가 변경, 머리는 헬멧 부품의 디자인이 변경되었다.

애니메이션 결정 디자인

구조활동을 목적으로 개발된 4대의 초AI 로봇으로, 모두 냉정침착하고 예의바른 성격이다. 소화활동, 피난유도, 땅속이나 하늘의 구조활동 등 각자의 특성을 살린 방법으로 임무에 임한다. 폴리스 다이버와 드릴 다이버와의 연계 플레이 등, 팀만이 할 수 있는 우위성을 발휘한다. 탄생 경위 때문에 전투 시 앞에 나서는 경우가 적지만, 빼놓을 수 없는 용자특급대의 서포트 전력이다.

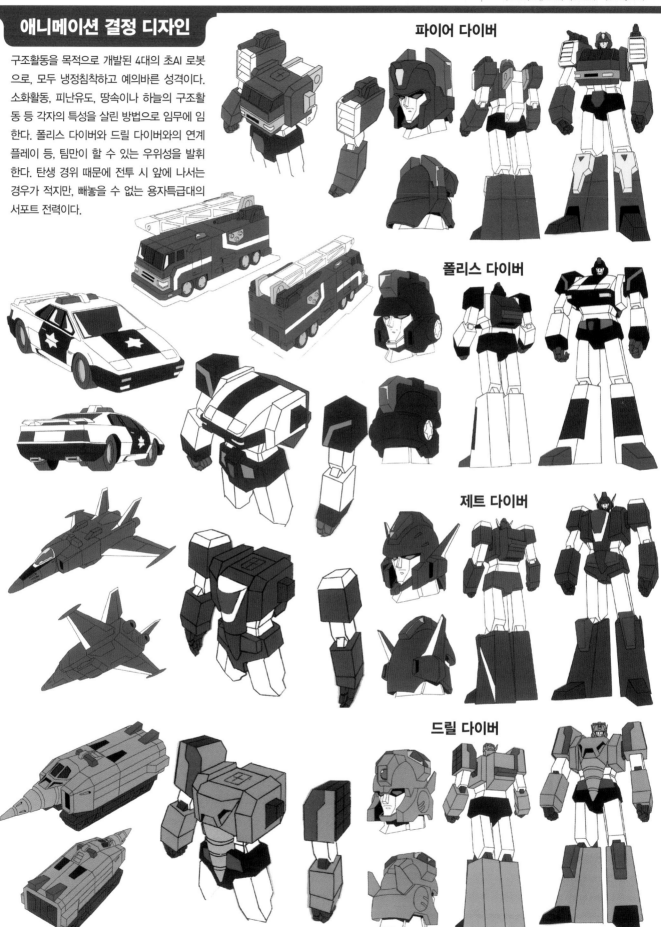

파이어 다이버

폴리스 다이버

제트 다이버

드릴 다이버

가드 다이버

초기 디자인 컨셉

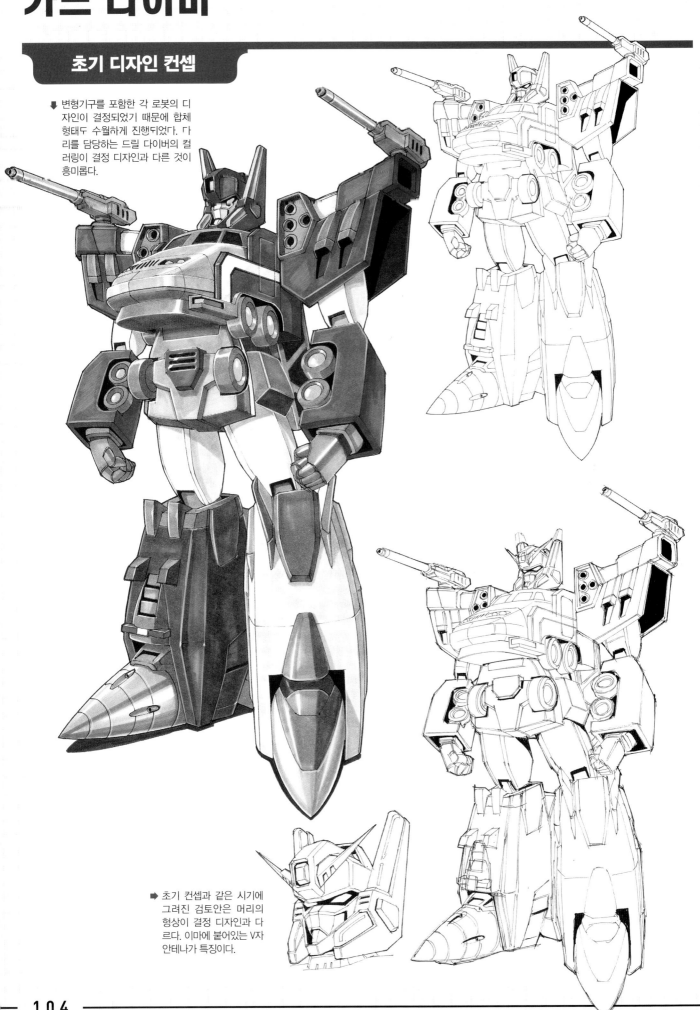

⬇ 변형기구를 포함한 각 로봇의 디자인이 결정되었기 때문에 합체 형태도 수월하게 진행되었다. 다리를 담당하는 드릴 다이버의 컬러링이 결정 디자인과 다른 것이 흥미롭다.

➡ 초기 컨셉과 같은 시기에 그려진 검토안은 머리의 형상이 결정 디자인과 다르다. 이마에 붙어있는 V자 안테나가 특징이다.

애니메이션 결정 디자인

다이버즈 4대의 로봇이 합체한 키 23.5m의 구조형 용자의 모습. 구조활동을 목적으로 하지만 필요충분한 전투능력도 갖고 있다. 합체할 때는 4대의 초AI가 융합한 성격이 된다. 양어깨에 장비한 '하이드로 캐논'은 강력한 물대포로 높은 소화능력을 갖고 있다. 또한 '다이버 라이플'은 탄창을 교환하여 구조나 공격 시 모두 사용 가능하다. 구조를 중심으로 하고 있기 때문에 인명을 무엇보다도 존중하며, 이 때문에 큰 대미지를 입는 일도 있었다.

가드 다이버

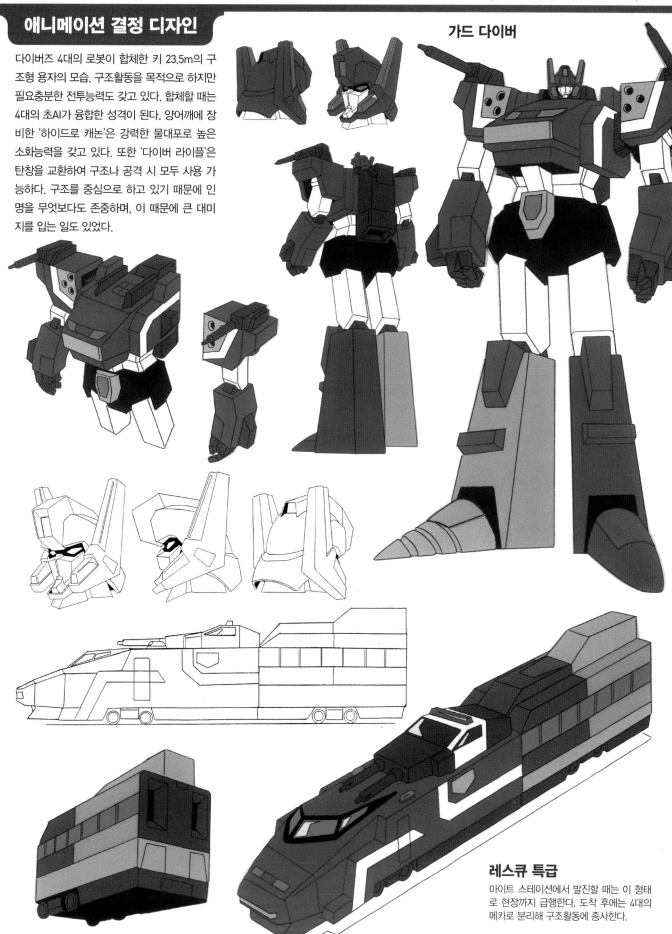

레스큐 특급

마이트 스테이션에서 발진할 때는 이 형태로 현장까지 급행한다. 도착 후에는 4대의 메카로 분리해 구조활동에 종사한다.

대열차 포트리스

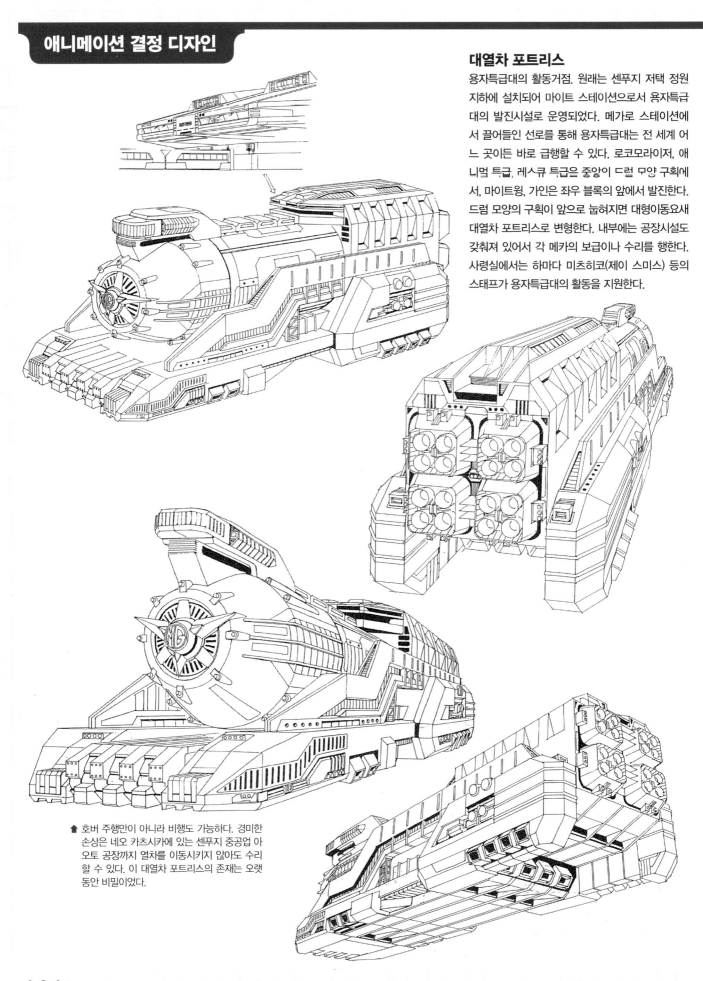

대열차 포트리스

용자특급대의 활동거점. 원래는 센푸지 저택 정원 지하에 설치되어 마이트 스테이션으로서 용자특급 대의 발진시설로 운영되었다. 메가로 스테이션에 서 끌어들인 선로를 통해 용자특급대는 전 세계 어 느 곳이든 바로 급행할 수 있다. 로코모라이저, 애 니멀 특급, 레스큐 특급은 중앙이 드럼 모양 구획에 서, 마이트윙, 가인은 좌우 블록의 앞에서 발진한다. 드럼 모양의 구획이 앞으로 눕혀지면 대형이동요새 대열차 포트리스로 변형한다. 내부에는 공장시설도 갖춰져 있어서 각 메카의 보급이나 수리를 행한다. 사령실에서는 하마다 미츠히코(제이 스미스) 등의 스태프가 용자특급대의 활동을 지원한다.

⬆ 호버 주행만이 아니라 비행도 가능하다. 경미한 손상은 네오 카츠시카에 있는 센푸지 중공업 아 오토 공장까지 열차를 이동시키지 않아도 수리 할 수 있다. 이 대열차 포트리스의 존재는 오랫 동안 비밀이었다.

マイトガイン

용자특급대

철도가 전 세계를 이어주는 신교통시대의 개막과 함께 급성장한 센푸지 철도(마이트 철도). 2대 사장이었던 센푸지 아키라는 신시대의 뒤편에서 암약하는 거대한 악의 존재를 감지하고, 회사의 풍부한 자금을 바탕으로 용자특급대의 설립에 나선다. 초AI의 학습 및 최신예 로봇 기술을 연구한 결과, 봄버즈의 원형인 로봇을 완성했을 무렵 센푸지 아키라는 부인과 함께 의문의 사고로 죽고 만다. 하지만 그 의지는 센푸지 콘체른(마이트 그룹)의 모든 권리와 함께 아들인 마이토(마이트)에게 전해진다. 그로부터 3년 후, 마이토는 센푸지 콘체른의 총수 업무를 맡아 그룹을 더욱 성장시킨다. 그리고 초AI 로봇으로 용자특급대를 조직해 활동을 개시. 여러가지 사건, 사고, 범죄에 용감히 맞서 싸운다.

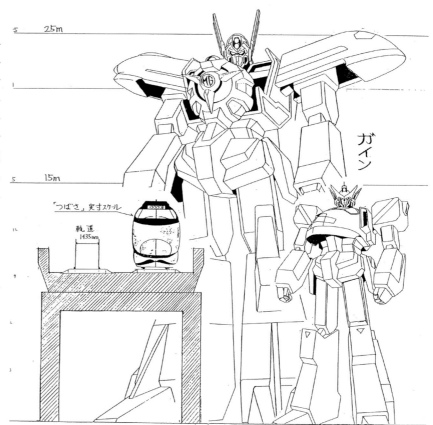

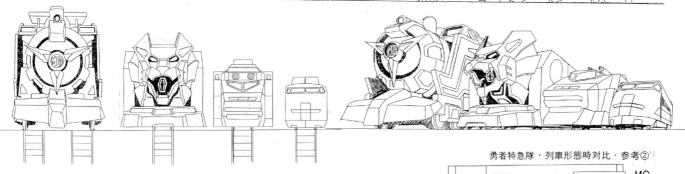

용자특급대는 3개의 특급(이후 4개로 증가)으로 구성되어 있으며 세계 각지로 뻗어있는 철도망으로 현장에 급행하고, 상황에 따라 로봇으로 변형하여 사건해결에 나선다. 그 존재는 전 세계 사람들이 알고 있지만, 정체는 아무도 모른다.

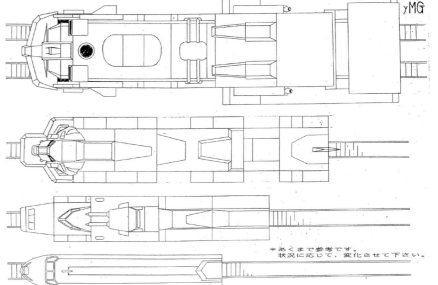

비룡 & 굉룡(창룡)

비룡

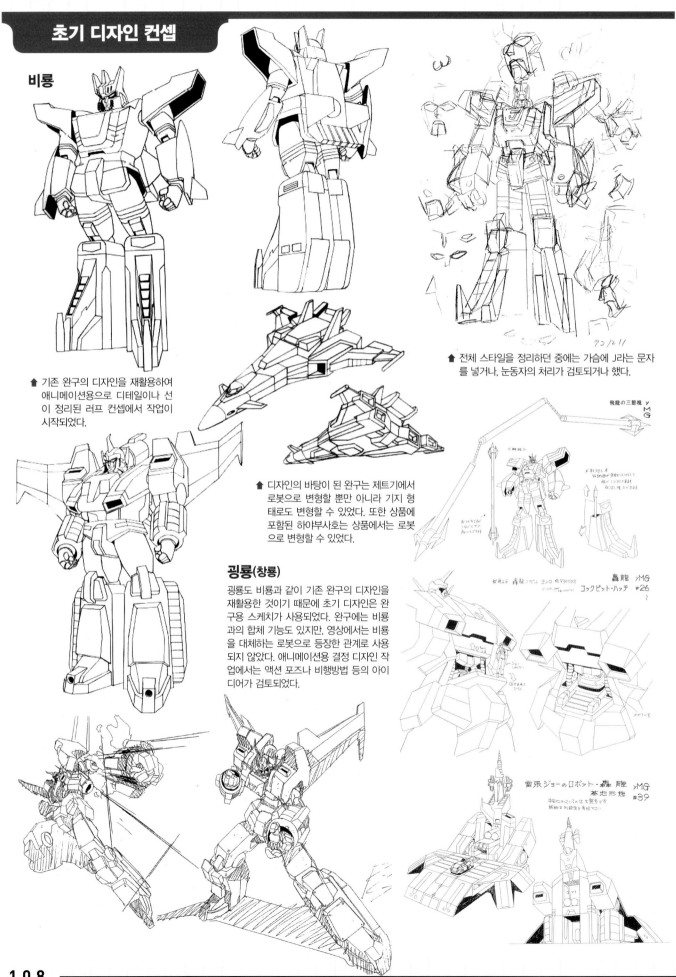

▲ 기존 완구의 디자인을 재활용하여 애니메이션용으로 디테일이나 선이 정리된 러프 컨셉에서 작업이 시작되었다.

▲ 디자인의 바탕이 된 완구는 제트기에서 로봇으로 변형할 뿐만 아니라 기지 형태로도 변형할 수 있었다. 또한 상품에 포함된 하야부사호는 상품에서는 로봇으로 변형할 수 있었다.

▲ 전체 스타일을 정리하던 중에는 가슴에 J라는 문자를 넣거나, 눈동자의 처리가 검토되거나 했다.

굉룡(창룡)

굉룡도 비룡과 같이 기존 완구의 디자인을 재활용한 것이기 때문에 초기 디자인은 완구용 스케치가 사용되었다. 완구에는 비룡과의 합체 기능도 있지만, 영상에서는 비룡을 대체하는 로봇으로 등장한 관계로 사용되지 않았다. 애니메이션용 결정 디자인 작업에서는 액션 포즈나 비행방법 등의 아이디어가 검토되었다.

애니메이션 결정 디자인

볼프강이 대 마이트가인용으로 개발한 전투 로봇으로 라이바루 죠(에이스 죠)에게 주어진다. 시작형이지만 죠의 탁월한 조종기술 덕분에 용자특급대와 대등한 싸움을 펼친다. 자동차인 하야부사호가 그대로 조종석이 되기 때문에 핸들 조작으로 조종한다. 비룡 블레이저는 완성형인 메가소닉 8823의 것을 쓰고 있다. 비행능력이 없는 마이트가인과의 싸움에서 승리하지만 마이트카이저에게 패배한다. 개발초기에는 소닉이라는 이름이었지만 죠가 비룡이라고 이름 붙인다.

비룡

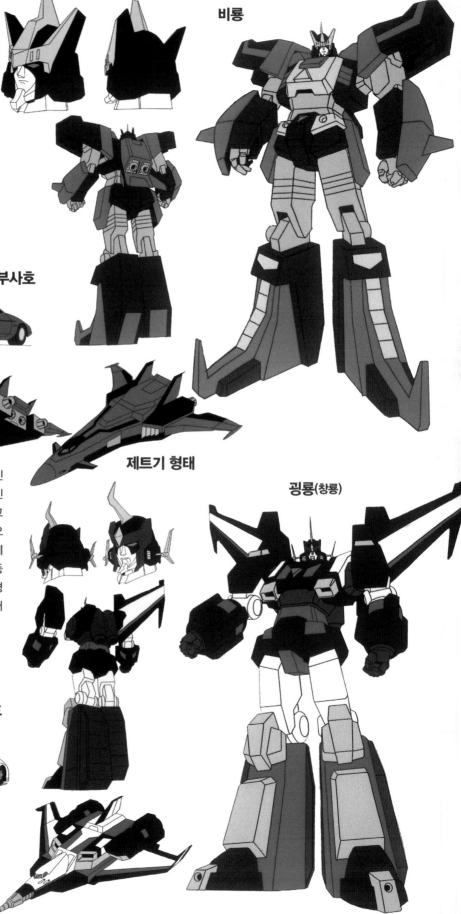

하야부사호

↑ 비룡의 조종석을 겸하는 스포츠카. 죠의 자동차로서 거리를 다닐 때도 사용하는 경우가 많다.

제트기 형태

에그제브(이그제브)가 볼프강에게 명령해 개발시킨 전투 로봇으로 비룡의 후계기로서 죠에게 주어진다. 그레이트 마이트가인에 필적하는 파워를 갖고 있다. 처음에는 죠의 조종기술을 따라가지 못해 오버히트를 일으키기도 하지만, 완성되면서 그 문제도 극복한다. 초AI는 탑재되어 있지 않고, 죠의 조종으로 움직인다. 이 굉룡의 설계를 바탕으로 양산형인 아틀라스 MK-II가 개발된다. 굉룡은 기지 형태로 변형할 수도 있고, 죠의 거처로서도 이용된다.

굉룡(창룡)

오오와시호

제트기 형태

제트기 형태에서는 마하 9로 비행할 수 있고, 그 비행속도는 마이트카이저를 아득히 능가한다. 에그제브는 앞부분의 드릴을 싫어한다.

블랙 마이트가인

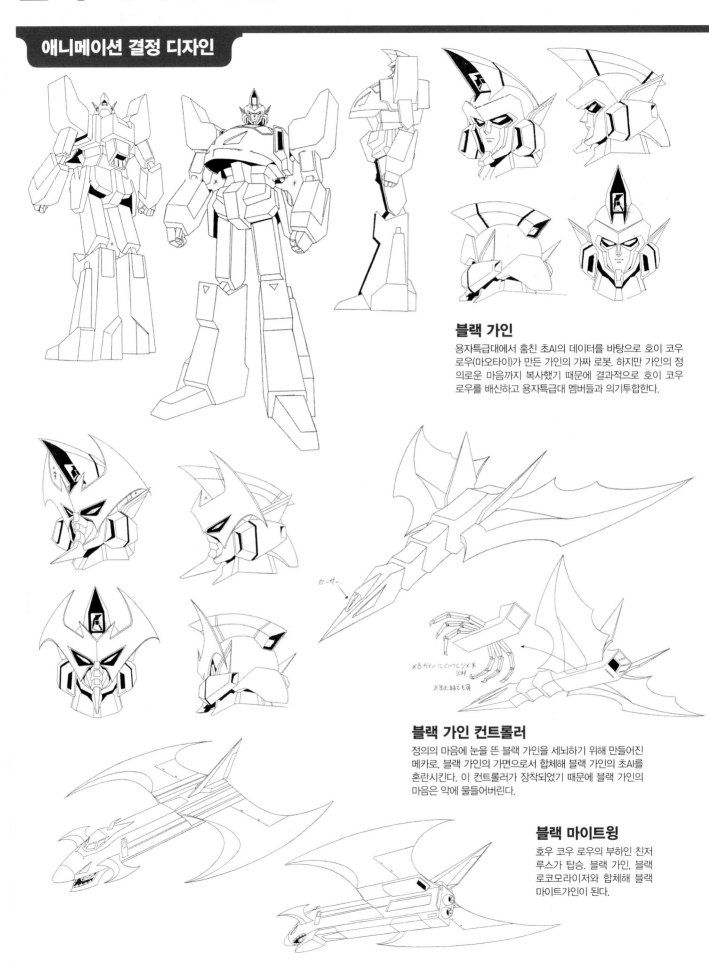

블랙 가인

용자특급대에서 훔친 초AI의 데이터를 바탕으로 호이 코우 로우(마오타이)가 만든 가인의 가짜 로봇. 하지만 가인의 정의로운 마음까지 복사했기 때문에 결과적으로 호이 코우 로우를 배신하고 용자특급대 멤버들과 의기투합한다.

블랙 가인 컨트롤러

정의의 마음에 눈을 뜬 블랙 가인을 세뇌하기 위해 만들어진 메카로, 블랙 가인의 가면으로서 합체해 블랙 가인의 초AI를 혼란시킨다. 이 컨트롤러가 장착되었기 때문에 블랙 가인의 마음은 악에 물들어버린다.

블랙 마이트윙

호우 코우 로우의 부하인 친저 루스가 탑승. 블랙 가인, 블랙 로코모라이저와 합체해 블랙 마이트가인이 된다.

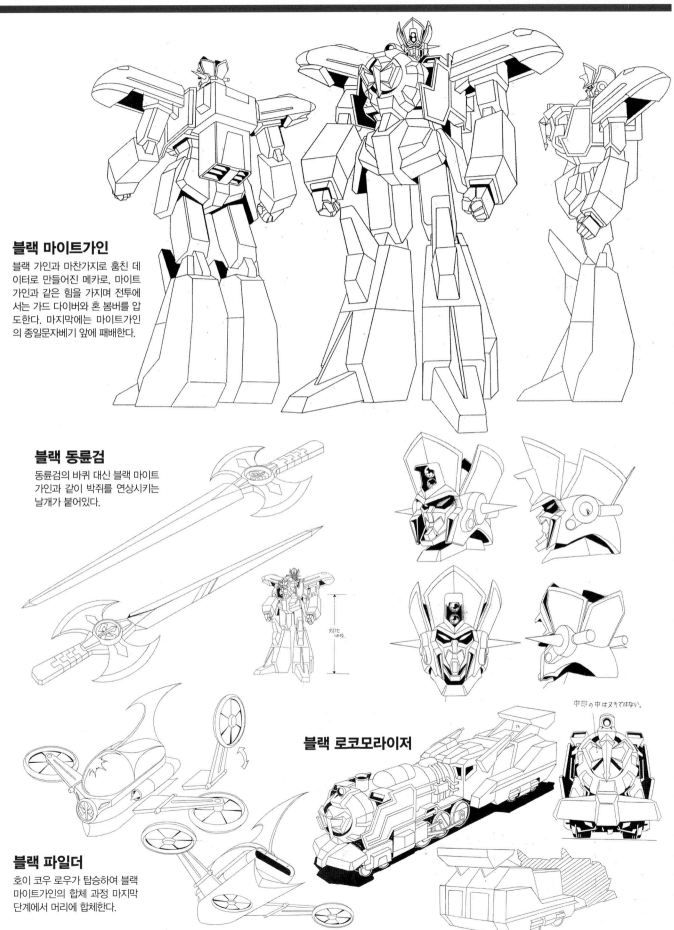

블랙 마이트가인

블랙 가인과 마찬가지로 훔친 데
이터로 만들어진 메카로, 마이트
가인과 같은 힘을 가지며 전투에
서는 가드 다이버와 혼 봄버를 압
도한다. 마지막에는 마이트가인
의 종일문자베기 앞에 패배한다.

블랙 동륜검

동륜검의 바퀴 대신 블랙 마이트
가인과 같이 박쥐를 연상시키는
날개가 붙어있다.

블랙 로코모라이저

블랙 파일더

호이 코우 로우가 탑승하여 블랙
마이트가인의 합체 과정 마지막
단계에서 머리에 합체한다.

센푸지 마이토(리키 마이트), 요시나가 사리(샐리 테일러)

초기 디자인 컨셉

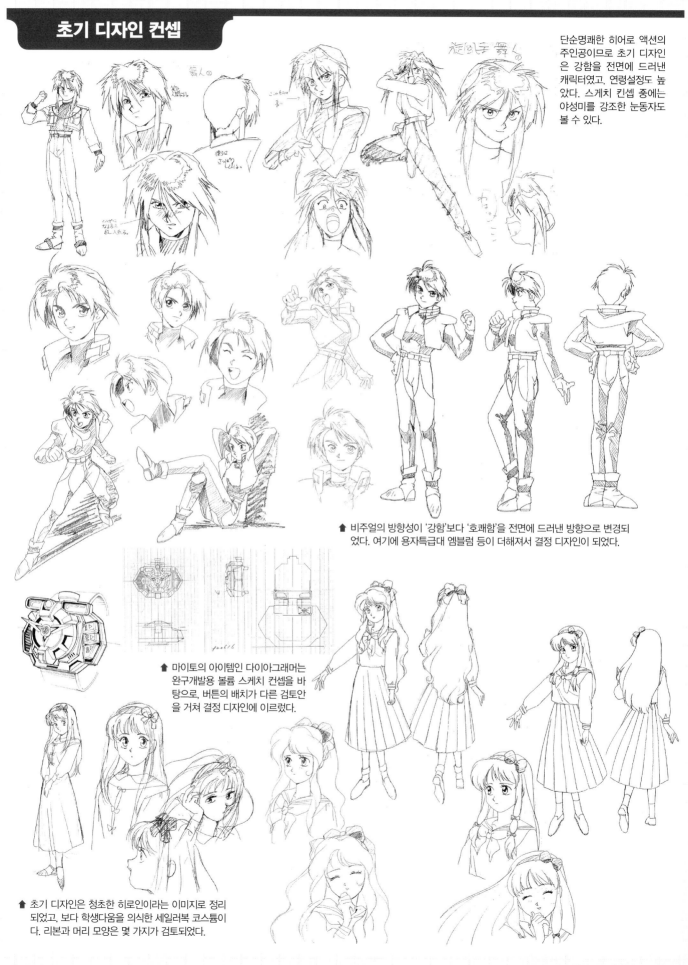

단순명쾌한 히어로 액션의 주인공이므로 초기 디자인은 강함을 전면에 드러낸 캐릭터였고, 연령설정도 높았다. 스케치 컨셉 중에는 야성미를 강조한 눈동자도 볼 수 있다.

⬆ 비주얼의 방향성이 '강함'보다 '호쾌함'을 전면에 드러낸 방향으로 변경되었다. 여기에 용자특급대 엠블럼 등이 더해져서 결정 디자인이 되었다.

⬆ 마이토의 아이템인 다이아그래머는 완구개발용 볼륨 스케치 컨셉을 바탕으로, 버튼의 배치가 다른 검토안을 거쳐 결정 디자인에 이르렀다.

⬆ 초기 디자인은 청초한 히로인이라는 이미지로 정리되었고, 보다 학생다움을 의식한 세일러복 코스튬이다. 리본과 머리 모양은 몇 가지가 검토되었다.

애니메이션 결정 디자인

약관 15세로 센푸지 콘체른(마이트 그룹)의 총수를 맡으면서 비밀리에 용자특급대의 대장으로서 세계 평화를 위해 언제나 싸우고 있다. 누벨 도쿄의 대부호로서 두뇌명석, 스포츠 만능, 시원한 성격 덕분에 잔뜩 분위기를 잡아도 거부감이 느껴지지 않는다. 센푸지 재벌을 전년대비 200% 성장시키는 등 경영자로서의 재능도 비범하며 누벨 도쿄대학의 입시문제도 암산으로 풀어버린다. 12살 때 총수의 자리를 물려받으면서 저택의 지하에 비밀기지와 개발 중인 로봇을 발견. 집사인 아오키 케이이치로(앨버트)에게서 아버지가 진행하고 있던 '용자특급 계획'을 듣고 이어받을 결의를 한다.

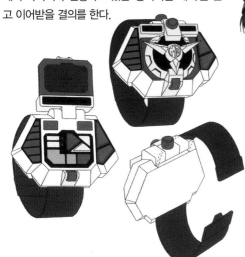

센푸지 마이토(리키 마이트)

용자특급대 대장으로서 직접 마이트윙에 타고 출동. 초AI 로봇 가인과 함께 마이트가인을 조종해 싸운다. 마이트카이저의 완성 후에는 전임 파일럿으로 활동한다.

다이아그래머

손목시계형의 통신기로, 일반 통신기로서의 기능과 함께 용자특급대의 각 차량을 불러내거나, 마이트가인의 합체 명령을 내릴 때 사용한다.

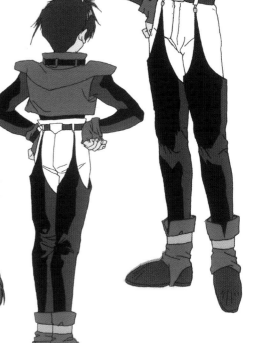

요시나가 테츠야
(토미 테일러)

사리의 동생인 초등학생. 태평스러운 면이 있어서 누나를 끌고 다니다 사건에 말려들게 하기도 한다. 정의의 히어로인 마이트가인에 대해 동경을 품고 있다.

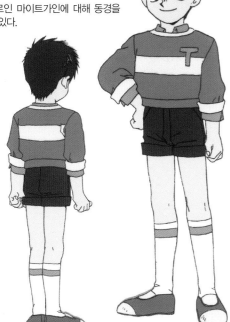

요시나가 사리
(샐리 테일러)

용광로가 많은 마을에 사는 소녀로, 솔직한 성격이고 입원 중인 아빠를 대신해 생계를 꾸리며 다양한 아르바이트를 한다. 사건에 말려드는 경우가 많고, 몇 번이나 마이토에게 구출된다. 블랙 느와르와의 최종결전 직전, 평범한 사람을 훨씬 초월하는 이노센트 웨이브를 발생시킬 수 있는 것이 판명된다.

라이바루 죠(에이스 죠), 볼프강

초기 디자인 컨셉

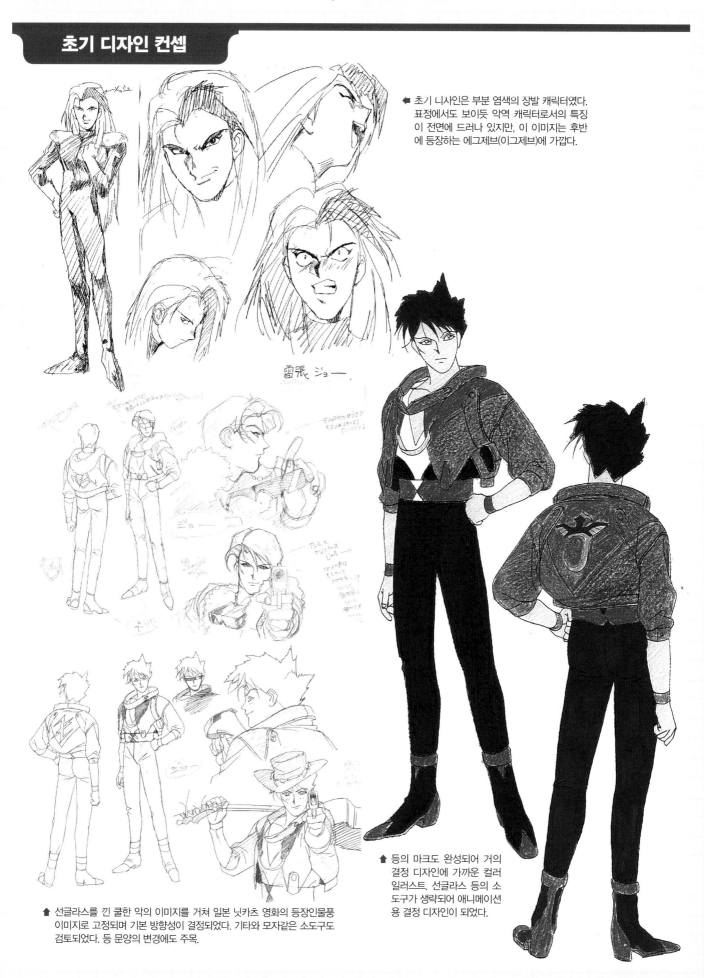

➡️ 초기 니사인은 부분 염색의 장발 캐릭터였다. 표정에서도 보이듯 악역 캐릭터로서의 특징이 전면에 드러나 있지만, 이 이미지는 후반에 등장하는 에그제브(이그제브)에 가깝다.

雷張 ジョー

⬆️ 등의 마크도 완성되어 거의 결정 디자인에 가까운 컬러 일러스트. 선글라스 등의 소도구가 생략되어 애니메이션용 결정 디자인이 되었다.

⬆️ 선글라스를 낀 쿨한 악의 이미지를 거쳐 일본 닛카츠 영화의 등장인물풍 이미지로 고정되며 기본 방향성이 결정되었다. 기타와 모자같은 소도구도 검토되었다. 등 문양의 변경에도 주목.

애니메이션 결정 디자인

사격과 로봇 조종의 명수이며 정규군 로봇 부대의 에이스로서 알려졌지만, 상관에 반항하고 군을 탈주하여 지명수배범이 된다. 이후에는 한 마리 늑대로서 암흑가에서 이름을 날린다. 비룡(후에 굉룡(창룡)으로 갈아탄다.)을 조종하여 마이토(마이트) 앞에 나타나 라이벌로서 대치. 마이토와는 일대일의 정정당당한 싸움으로 승리하는 것에 집착한다. 로봇 공학의 권위자인 시시도 에이지 박사의 아들로, 죽은 아버지의 원수를 갚기를 원한다. 항상 혼자서 행동하고, 강변에서 모닥불을 피우며 노숙하기도 한다.

라이바루 죠(에이스 죠)

자존심이 강하고, 승부를 방해받는 것을 가장 싫어한다. 아버지를 죽인 것이 에그제브(이그제브)라는 것을 알고, 이후에는 마이토와 함께 싸우며 에그제브의 군대를 막아선다.

<ブルゾンの背中のマーク>　<ロング時>

イニニーは
ちゃ?

<ブルゾン脱いだ状態>

フック・ボタンなどの金属パーツ=
UP時、Hiあり・実線

<グローブ>

BRANCO

↑ 아버지의 죽음을 목격하고 정의에 절망한 뒤에는 자신의 힘만을 믿고 고독한 삶을 택한다. 하지만 때때로 선량한 눈빛을 보이기도 한다.

세계제일의 로봇을 만드는 데 정열을 불태우는 과학자. 비룡과 굉룡(창룡)을 만드는 등 과학자로는 우수하지만, 로봇개발을 너무 우선하다가 부하의 신뢰를 잃어버린다. 실의에 빠져 센푸지 중공업 아오토 공장에서 일하면서 자신의 잘못을 깨닫는다. 죠의 아버지인 시시도 에이지 박사와는 오랜 친구로, 에그제브(이그제브)가 친구의 원수인 것을 알고 난 뒤에서 죠를 돕는다.

➡ 최종결전에서는 이노센트 웨이브 증폭기를 만드는 등 용자특급대의 승리에 크게 공헌한다.

볼프강

암약하는 거대한 악들

초기 디자인 컨셉

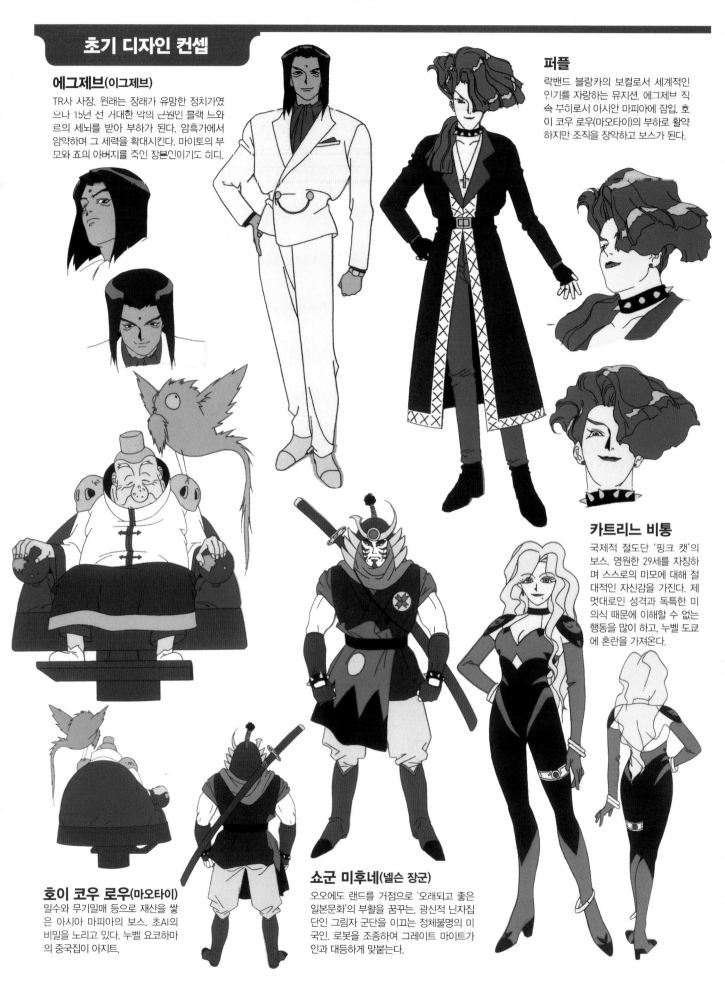

에그제브(이그제브)
TR사 사장. 원래는 장래가 유망한 정치가였으나 15년 전 거대한 악의 근원인 블랙 느와르의 세뇌를 받아 부하가 된다. 암흑가에서 암약하며 그 세력을 확대시킨다. 마이토의 부모와 죠의 아버지를 죽인 장본인이기도 하다.

퍼플
락밴드 블랑카의 보컬로서 세계적인 인기를 자랑하는 뮤지션. 에그제브 직속 부하로서 아시안 마피아에 잠입. 호이 코우 로우(마오타이)의 부하로 활약하지만 조직을 장악하고 보스가 된다.

카트리느 비통
국제적 절도단 '핑크 캣'의 보스. 영원한 29세를 자칭하며 스스로의 미모에 대해 절대적인 자신감을 가진다. 제멋대로인 성격과 독특한 미의식 때문에 이해할 수 없는 행동을 많이 하고, 누벨 도쿄에 혼란을 가져온다.

호이 코우 로우(마오타이)
밀수와 무기밀매 등으로 재산을 쌓은 아시아 마피아의 보스. 초시의 비밀을 노리고 있다. 누벨 요코하마의 중국집이 아지트.

쇼군 미후네(넬슨 장군)
오오에도 랜드를 거점으로 '오래되고 좋은 일본문화'의 부활을 꿈꾸는, 광신적 닌자집단인 그림자 군단을 이끄는 정체불명의 미국인. 로봇을 조종하여 그레이트 마이트가인과 대등하게 맞붙는다.

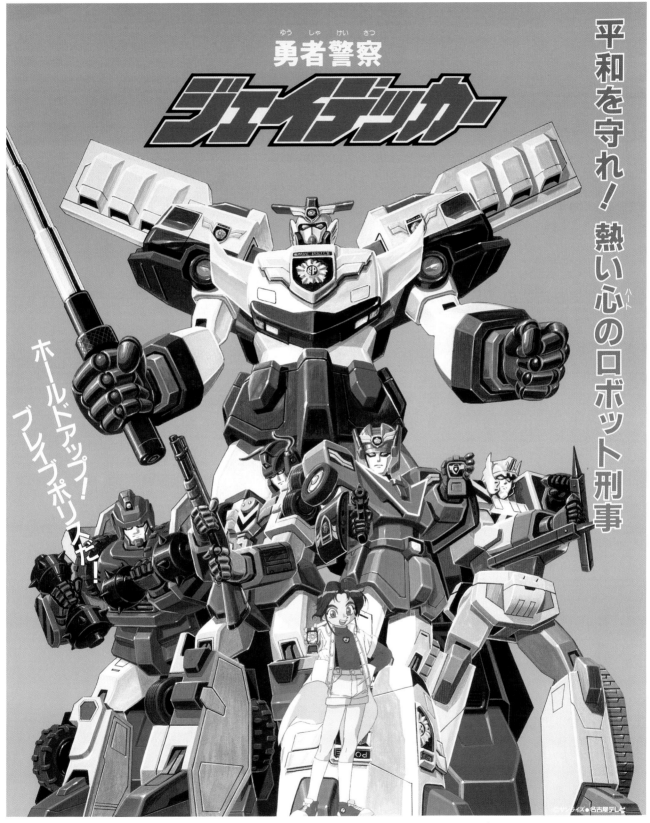

テレビ朝日系21局ネット

毎週土曜日夕方5：00～5：30（朝日放送は金曜日5：00～5：30）

■HTB ■ABA ■KHB ■AAB ■YTS ■KFB ■NT21 ■ANB ■ABN ■SATV ■HAB ■NBN ■ABC
■HOME ■YAB ■KSB ■KBC ■NCC ■KAB ■OAB ■KKB
■雑誌/講談社「テレビマガジン」「たのしい幼稚園」「おともだち」「コミックボンボン増刊号」小学館「てれびくん」「幼稚園」「よいこ」/徳間書店「テレビランド」
■企画・製作/名古屋テレビ●サンライズ ■ 音楽／ ビクターエンタテインメント

テレビ朝日

名古屋テレビ

데커드

초기 디자인 컨셉

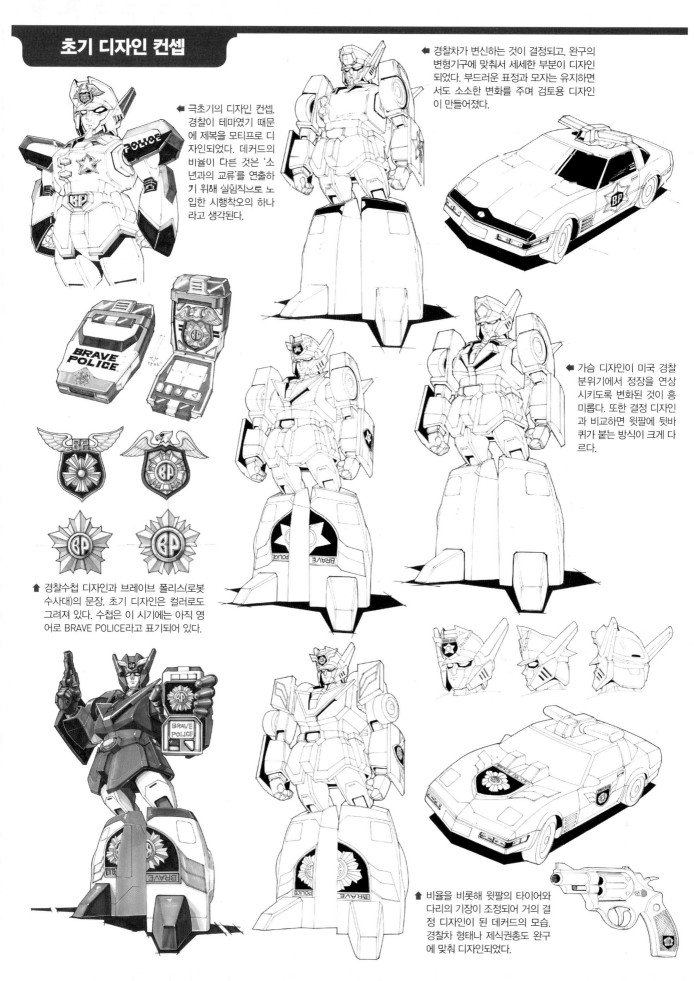

← 경찰차가 변신하는 것이 결정되고, 완구의 변형기구에 맞춰서 세세한 부분이 디자인 되었다. 부드러운 표정과 모자는 유지하면 서도 소소한 변화를 주며 검토용 디자인 이 만들어졌다.

← 극초기의 디자인 컨셉. 경찰이 테마였기 때문 에 제복을 모티프로 디 자인되었다. 데커드의 비율이 다른 것은 '소 년과의 교류'를 연출하 기 위해 실험적으로 노 입한 시행착오의 하나 라고 생각된다.

← 가슴 디자인이 미국 경찰 분위기에서 정장을 연상 시키도록 변화된 것이 흥 미롭다. 또한 결정 디자인 과 비교하면 윗팔에 뒷바 퀴가 붙는 방식이 크게 다 르다.

↑ 경찰수첩 디자인과 브레이브 폴리스(로봇 수사대)의 문장. 초기 디자인은 컬러로도 그려져 있다. 수첩은 이 시기에는 아직 영 어로 BRAVE POLICE라고 표기되어 있다.

BRAVE POLICE

↑ 비율을 비롯해 윗팔의 타이어와 다리의 기장이 조정되어 거의 결 정 디자인이 된 데커드의 모습. 경찰차 형태나 제식권총도 완구 에 맞춰 디자인되었다.

애니메이션 결정 디자인

경찰청 직속의 초AI 로봇으로 구성된 경찰부대 '브레이브 폴리스(로봇수사대 K-캅스)'의 리더를 맡는 용자 형사. 형식번호: BP-001, 키: 5.12m, 무게: 2.15t. 개발 도중 우연히 만난 소년 유우타(최종일)와의 교류에 의해 AI에 변화가 일어나 '마음'을 가지게 된다. 성격은 정직하고 성실하며 의지가 강하다. 하지만 유우타와 관련된 일에는 냉정함을 잃는 경우도 있다. 융통성이 없고 우유부단한 면도 있어서 삐지면 말이 없어지거나 가출하기도 한다. 평소에는 토모나가 가족의 주차장을 빌리고 있고, 이웃이나 유우타의 부모님에게는 '토모나가 파토키치'로서 가족의 일원으로 대접받고 있다.

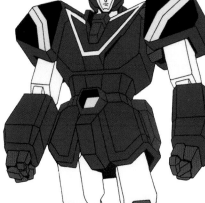

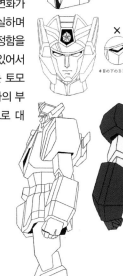

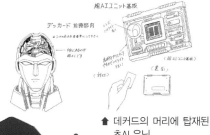

▲ 데커드의 머리에 탑재된 초AI 유닛

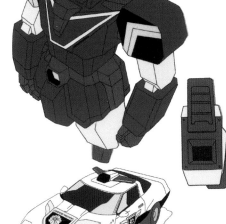

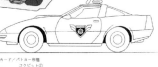

▲ 데커드가 변형한 경찰차. 토모나가 가족의 주차장에 이 형태로 주차되어 있다.

◀ 브레이브 폴리스의 신분을 증명하는 경찰수첩. 범인에게 제시해 '홀드 업! 브레이브 폴리스다!(꼼짝 마라! 로봇수사대 K-캅스다!)'라는 대사를 외친다.

▲ 데커드의 기본장비인 리볼버식 제식권총.

➡ 데커드의 포즈와 각 얼굴 표정의 클로즈업. 데커드의 대담한 액션은 TV 형사 드라마를 방불케한다. 또한 '마음'이 있기 때문에 표정이 상당히 풍부하다.

▲ 경찰차 상태에서도 초AI로 자율주행이 가능하고 타인이 운전할 수도 있다.

제이데커

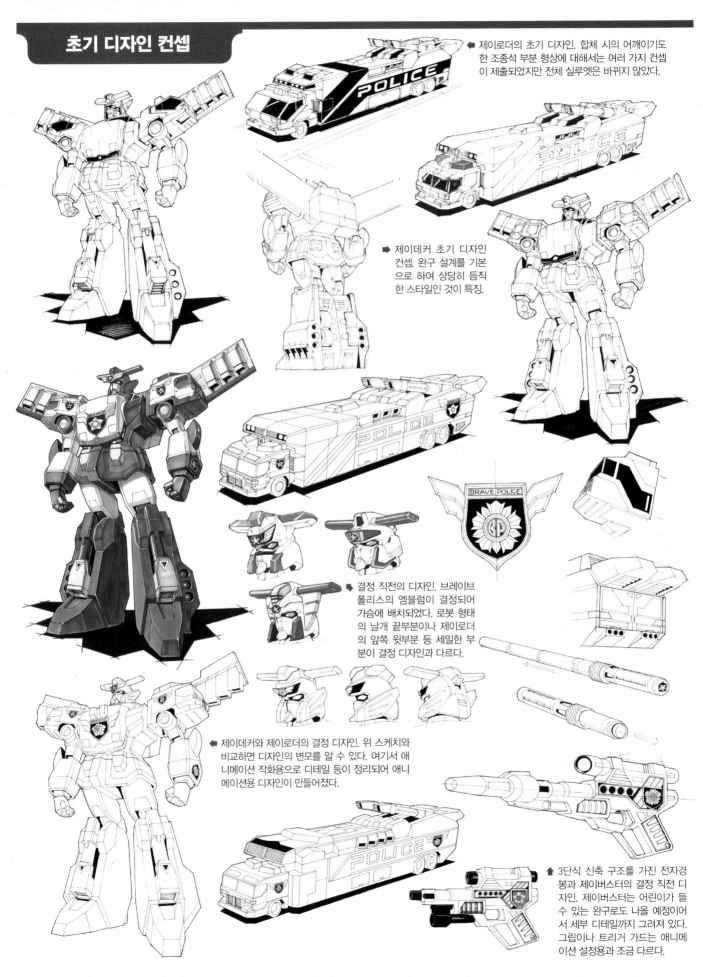

➡ 제이로더의 초기 디자인. 합체 시의 어깨이기도 한 조종석 부분 형상에 대해서는 여러 가지 컨셉이 제출되었지만 전체 실루엣은 바뀌지 않았다.

➡ 제이데커 초기 디자인 컨셉. 완구 설계를 기본으로 하여 상당히 듬직한 스타일인 것이 특징.

➡ 결정 직전의 디자인. 브레이브 폴리스의 엠블럼이 결정되어 가슴에 배치되었다. 로봇 형태의 날개 끝부분이나 제이로더의 앞쪽 윗부분 등 세밀한 부분이 결정 디자인과 다르다.

➡ 제이데커와 제이로더의 결정 디자인. 위 스케치와 비교하면 디자인의 변모를 알 수 있다. 여기서 애니메이션 작화용으로 디테일 등이 정리되어 애니메이션용 디자인이 만들어졌다.

➡ 3단식 신축 구조를 가진 전자경봉과 제이버스터의 결정 직전 디자인. 제이버스터는 어린이가 들 수 있는 완구로도 나올 예정이어서 세부 디테일까지 그려져 있다. 그립이나 트리거 가드는 애니메이션 설정용과 조금 다르다.

애니메이션 결정 디자인

데커드와 제이로더가 합체한 키: 18.16m, 무게: 11.49t의 거대 용자 로봇. 데커드가 예상 외의 사태로 마음을 가졌기 때문에 원래 예정된 합체 프로그램에 문제가 생겨 시뮬레이션은 실패의 연속이었지만, 유우타(최종일)와 데커드의 협력으로 새로운 합체 프로그램이 만들어졌고 이후에는 보스(대장)인 유우타의 명령으로 합체하게 된다. 주된 장비는 '전자경봉'과 오른쪽 다리에 격납된 전용총 '제이버스터'로, 사격전이 특기다. 격투능력이 높고, 하늘을 날 수도 있다.

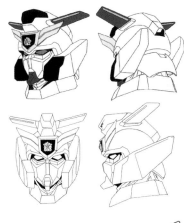

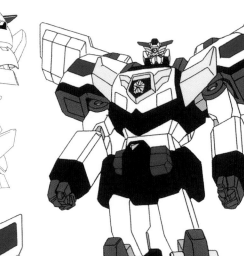

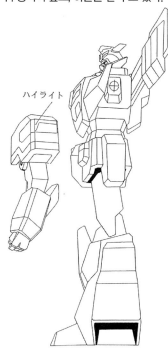

ハイライト

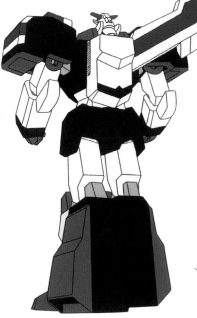

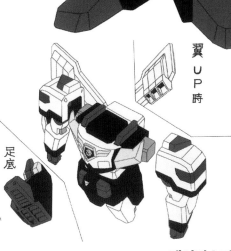

翼 UP 時

足底

제이로더

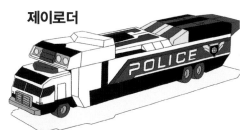

⬆ 합체 시에 제이데커의 몸체를 형성하는 데커드 전용의 트레일러형 서포트 메카.

제이버스터

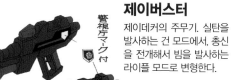

제이데커의 주무기. 실탄을 발사하는 건 모드에서, 총신을 전개해서 빔을 발사하는 라이플 모드로 변형한다.

警視庁マーク付

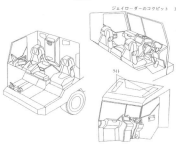

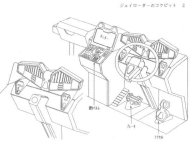

⬅ 대 로봇 진압용으로 사용되는 제이데커용 전자경봉.

듀크

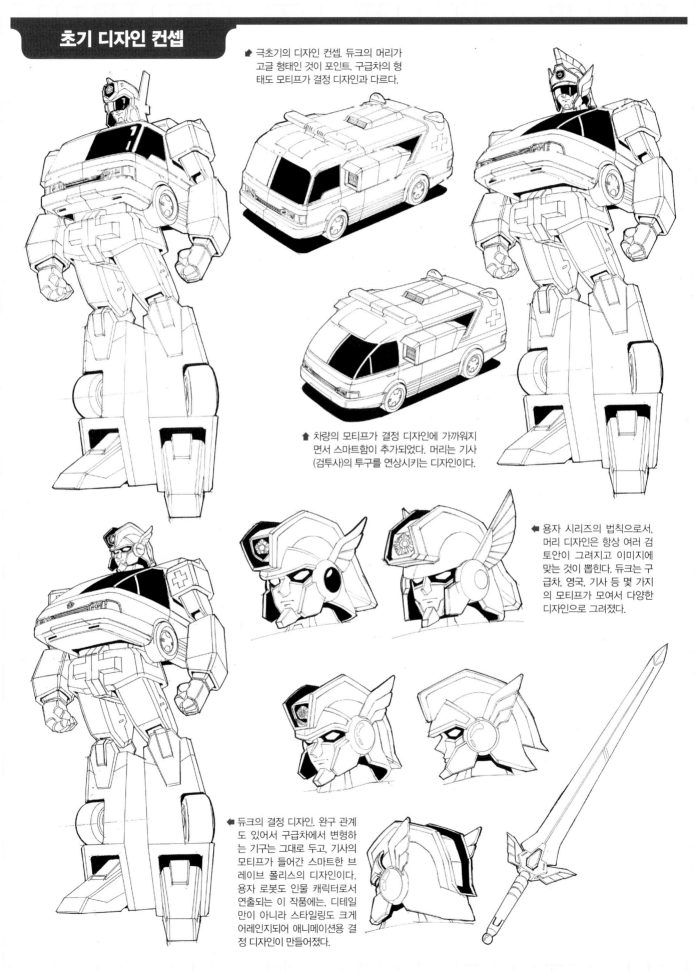

🔺 극초기의 디자인 컨셉. 듀크의 머리가 고글 형태인 것이 포인트. 구급차의 형태도 모티프가 결정 디자인과 다르다.

🔺 차량의 모티프가 결정 디자인에 가까워지면서 스마트함이 추가되었다. 머리는 기사(검투사)의 투구를 연상시키는 디자인이다.

◀ 용자 시리즈의 법칙으로서, 머리 디자인은 항상 여러 검토안이 그려지고 이미지에 맞는 것이 뽑힌다. 듀크는 구급차, 영국, 기사 등 몇 가지의 모티프가 모여서 다양한 디자인으로 그려졌다.

◀ 듀크의 결정 디자인. 완구 관계도 있어서 구급차에서 변형하는 기구는 그대로 두고, 기사의 모티프가 들어간 스마트한 브레이브 폴리스의 디자인이다. 용자 로봇도 인물 캐릭터로서 연출되는 이 작품에는, 디테일만이 아니라 스타일링도 크게 어레인지되어 애니메이션용 결정 디자인이 만들어졌다.

애니메이션 결정 디자인

일본과 영국의 공동개발로 탄생한 초AI 로봇으로 기사(나이트) 형사라고 불린다. 먼저 현장에서 활약한 7대의 장점을 반영해 설계했기 때문에 그 성능은 전 멤버를 능가한다. 은밀회로가 내장되어 있고, 구급차로 변형한다. 키: 5.17m, 무게: 3.17t, 형식번호: BP-119. 고결한 기사와 같은 정신의 소유자이지만 개발자인 레지나의 영향인지 자존심이 강하고 냉정하다. 처음에는 브레이브 폴리스 멤버들과 마찰이 있기도 하지만, 이윽고 생각이나 입장의 차이를 존중하는 것과 이상과 현실의 차이를 배워 마음이 성장, 멤버들과 화해한다.

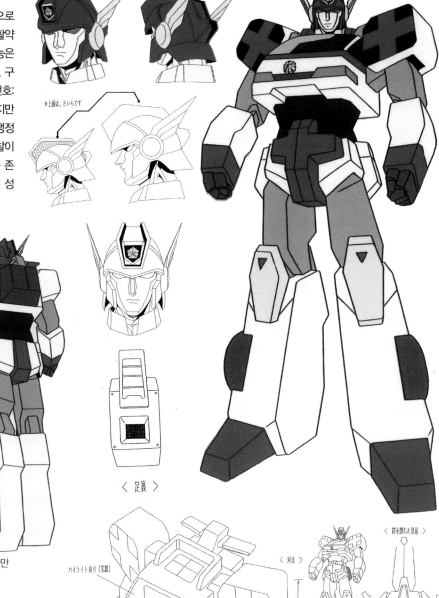

*上面は、たいらです

〈 足裏 〉

ハイライト有り（実線）

〈 対北 〉

〈 肩を閉じた状態 〉

* 剣は肩を閉じた状態で
左肩に収納されています

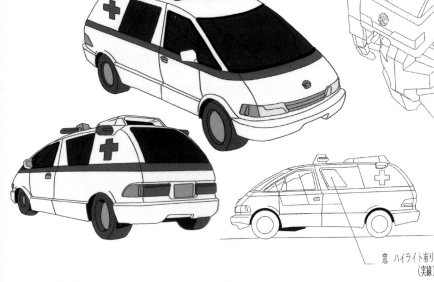

⬆ 스마트한 듀크의 모습에선 상상하기 어렵지만 박스형의 구급차로 변형한다.

窓 ハイライト有り
（実線）

ハイライト

⬆ 듀크가 장비하고 있는 양날의 검. 브레이브늄 감마로 만들어진 날은 굉장한 날카로움을 자랑하며 이 무기로 데커드를 위기에서 구한다.

듀크 파이어

초기 디자인 컨셉

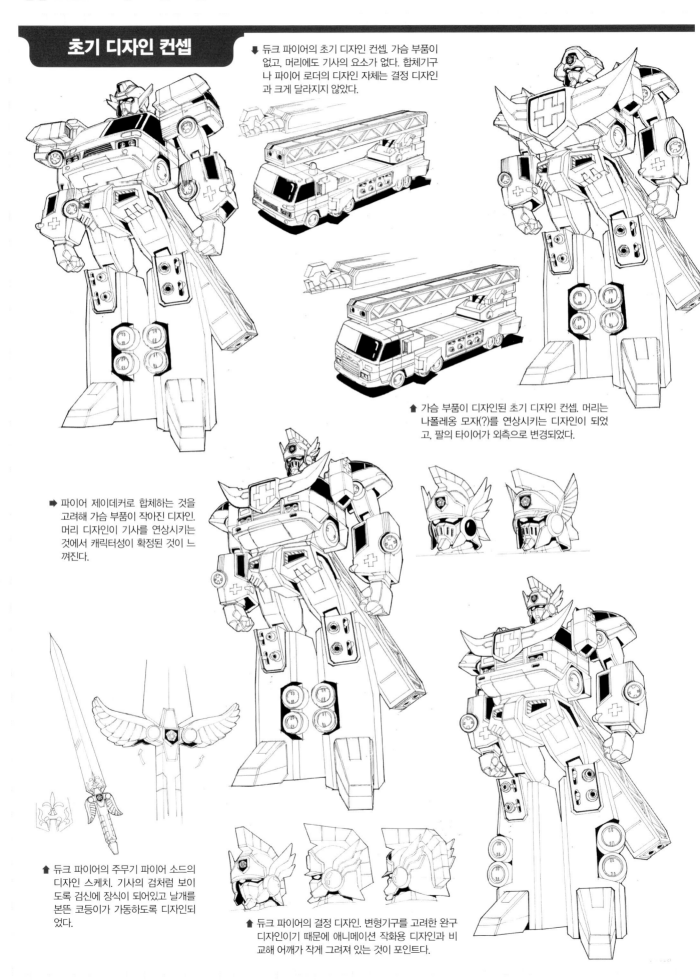

⬇ 듀크 파이어의 초기 디자인 컨셉. 가슴 부품이 없고, 머리에도 기사의 요소가 없다. 합체기구나 파이어 로더의 디자인 자체는 결정 디자인과 크게 달라지지 않았다.

⬆ 가슴 부품이 디자인된 초기 디자인 컨셉. 머리는 나폴레옹 모자(?)를 연상시키는 디자인이 되었고, 팔의 타이어가 외측으로 변경되었다.

➡ 파이어 제이데커로 합체하는 것을 고려해 가슴 부품이 작아진 디자인. 머리 디자인이 기사를 연상시키는 것에서 캐릭터성이 확정된 것이 느껴진다.

⬆ 듀크 파이어의 주무기 파이어 소드의 디자인 스케치. 기사의 검처럼 보이도록 검신에 장식이 되어있고 날개를 본뜬 코등이가 가동하도록 디자인되었다.

⬆ 듀크 파이어의 결정 디자인. 변형기구를 고려한 완구 디자인이기 때문에 애니메이션 작화용 디자인과 비교해 어깨가 작게 그려져 있는 것이 포인트다.

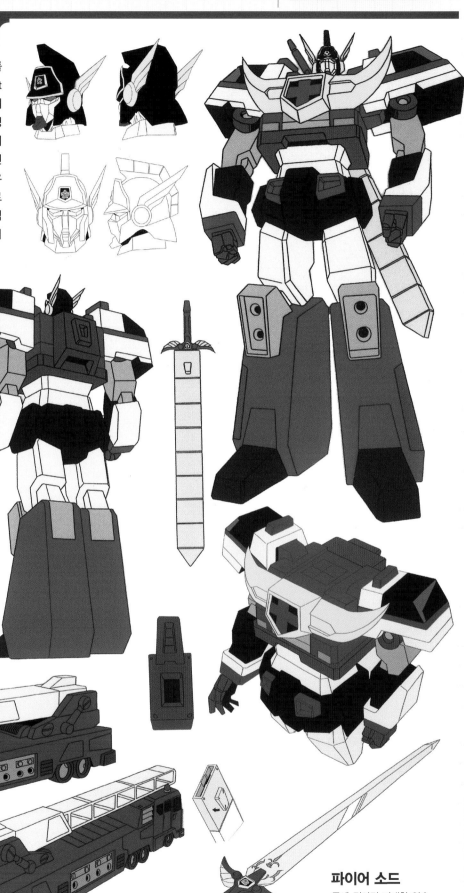

애니메이션 결정 디자인

듀크와 파이어 로더가 합체(듀크가 양어깨를 형성한다.)하여 탄생한 키: 18.55m, 무게: 14.6t 의 거대 용자 로봇. 제이데커를 능가하는 파워와 스피드를 자랑한다. 치프텐 사건 때, 영국 경시청에서 일본 경시청으로 부임. 레지나의 지휘를 받아 합체와 전투를 행하고, 괴로봇 치프텐들을 압도하여 순식간에 쓰러뜨린다. 후에 유우타(최종일)를 보스(대장)로 삼아 그의 명령으로 전투와 합체를 하게 된다. 주무기는 거대한 검 '파이어 소드'와 제이데커와 같은 총 '파이어 버스터'이다.

파이어 로더
듀크 전용의 사다리 소방차형 서포트 메카. 구조 임무와 소화작업에 중심을 두고 개발되어 중화기는 장비되지 않았다.

파이어 소드
등에 짊어진 거대한 양손 검으로 브레이브늄 감마로 정제되어 있다.

파이어 제이데커

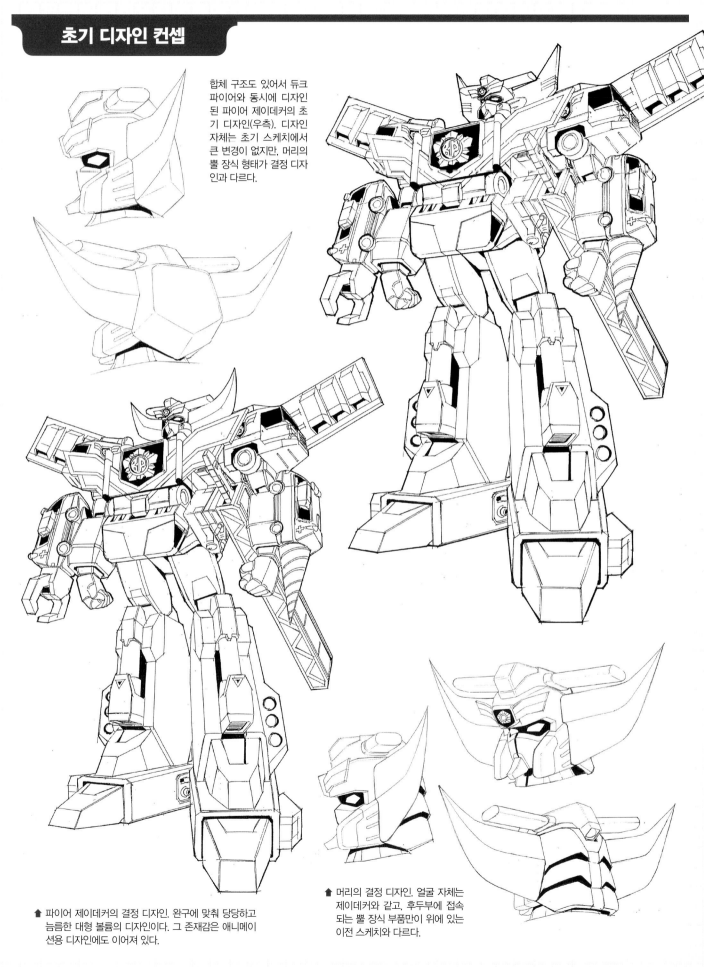

합체 구조도 있어서 듀크 파이어와 동시에 디자인된 파이어 제이데커의 초기 디자인(우측). 디자인 자체는 초기 스케치에서 큰 변경이 없지만, 머리의 뿔 장식 형태가 결정 디자인과 다르다.

⬆ 파이어 제이데커의 결정 디자인. 완구에 맞춰 당당하고 늠름한 대형 볼륨의 디자인이다. 그 존재감은 애니메이션용 디자인에도 이어져 있다.

⬆ 머리의 결정 디자인. 얼굴 자체는 제이데커와 같고, 후두부에 접속되는 뿔 장식 부품만이 위에 있는 이전 스케치와 다르다.

애니메이션 결정 디자인

제이데커와 듀크 파이어가 '대경찰합체'한, 키:
22.3m, 무게: 26.9t의 거대 용자 로봇. 하이퍼 치프
텐과 싸울 때의 첫 합체는 합체 성공 확률이 5만분
의 1이었고, 실패하면 데커드나 듀크 중 어느 한쪽
의 마음이 사라진다고 하는 상황 속에서 기적적인
합체를 성공시킨다. 이 기적의 합체에 의해 본래 상
정된 수치의 약 3배의 파워를 갖고 있다. 합체는 분
리한 듀크 파이어의 본체가 가슴과 허리 아머, 팔은
팔 아머, 다리는 발 아머로 변형하여 제이데커가 두
르는 형태로 완성된다. 원래는 '그레이트 제이데커'
라는 이름이었지만, 사에지마 총감(유명한 청장)의
네이밍 센스에 따라 '불꽃같은 뜨거운 마음'의 '파이
어 제이데커'라고 이름 지어진다.

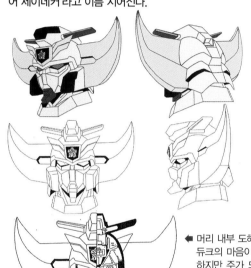

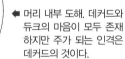

◀ 머리 내부 도해. 데커드와
듀크의 마음이 모두 존재
하지만 주가 되는 인격은
데커드의 것이다.

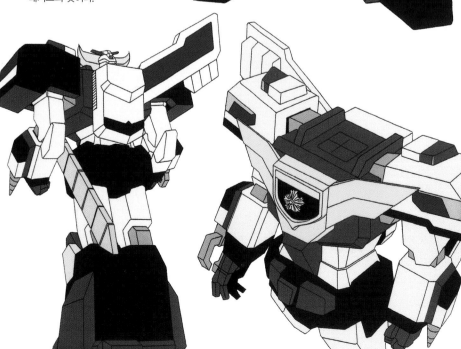

건맥스

초기 디자인 컨셉

오토바이에 로봇이 탑승하고, 그 오토바이와 로봇이 합체하고, 캐논포로 변신도 한다는, 기능이 잔뜩 들어간 긴맥스. 긴맥스의 가슴과 오도바이의 세밀한 부분의 디자인이 조정되었다.

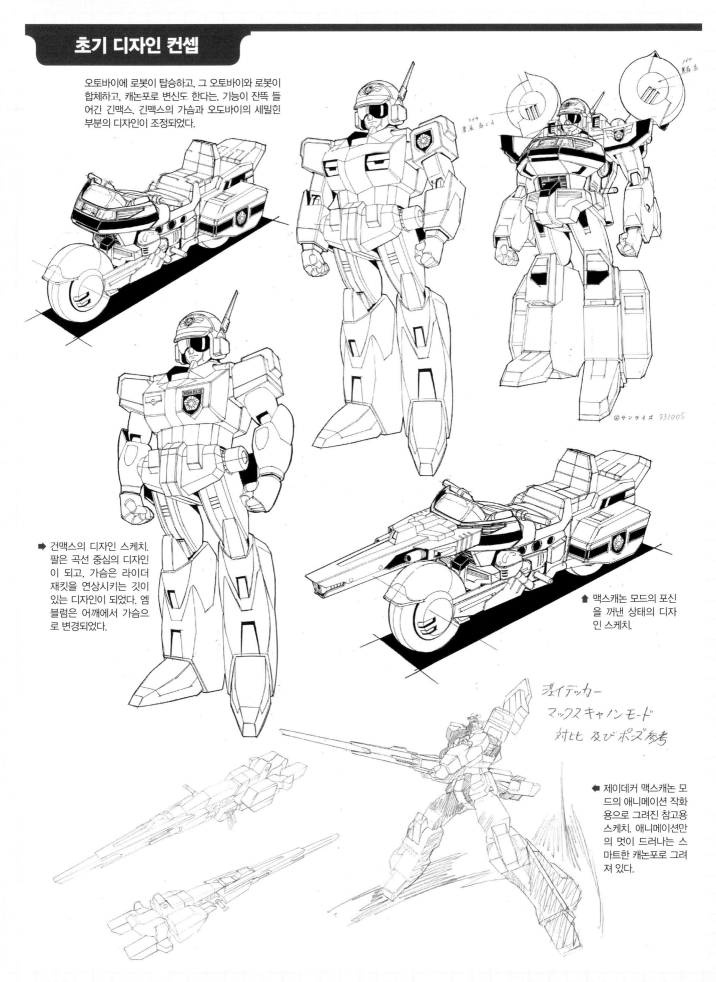

© サンライズ 931005

➡ 건맥스의 디자인 스케치. 팔은 곡선 중심의 디자인이 되고, 가슴은 라이더 재킷을 연상시키는 깃이 있는 디자인이 되었다. 엠블럼은 어깨에서 가슴으로 변경되었다.

⬆ 맥스캐논 모드의 포신을 꺼낸 상태의 디자인 스케치.

ガイデッカー
マックスキャノンモード
対比 及び ポズ参考

◀ 제이데커 맥스캐논 모드의 애니메이션 작화용으로 그려진 참고용 스케치. 애니메이션만의 멋이 드러나는 스마트한 캐논포로 그려져 있다.

애니메이션 결정 디자인

제 2차 브레이브 폴리스 계획으로 고속도로 순찰용으로서 전용 오토바이와 함께 개발되었다. 형식번호: BP-601, 키: 5.6m, 무게: 1.86t. 보스(대장)인 유우타(최종일)를 '꼬마대장'이라고 부르는 등 삐딱한 부분이 있고 말할 때도 미국식 속어를 쓰는 것이 특징이다. 사실 마음속 깊은 곳에는 섬세하고 진지한 면이 있지만, 예전 파트너였던 키리사키(기차도)가 벌인 사건으로 인해 다른 사람을 가까이하지 않고, 충돌을 반복하다가 브레이브 폴리스에 전속된다. 제멋대로이고 말이 험한 것은 타인에게 벽을 만들기 위해서였지만, 데커드 일행과의 교류와 키리사키를 체포한 것을 계기로 마음의 문을 연다.

건바이크

고속도로 순찰용의 거대 오토바이 '메가바이크'를 건맥스 전용으로 재설계한 서포트 머신. 좌측의 짐칸에는 인간용 탑승 공간과 개틀링 포가 장비되어 있다.

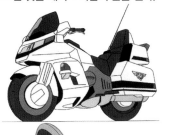
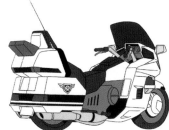

▲ 건맥스의 표준장비인 샷건. 오토바이에 타고서도 쏠 수 있다.

맥스캐논

건맥스와 건바이크가 합체한 또 하나의 형태. 프론트 카울에서 뻗어나온 포신에서 대출력 빔을 쏘는 대형 광선포. 제이데커와 파이어 제이데커의 필살무기로 사용된다.

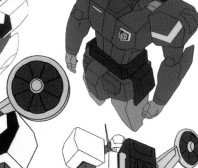

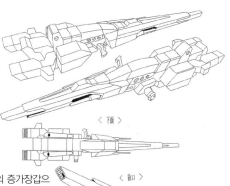

〈下面〉

〈側面〉

건맥스 아머

서포트 머신인 건바이크를 건맥스의 증가장갑으로서 장착한 형태. 합체는 건맥스의 의지로 할 수 있다. 키: 5.88m, 무게: 5,766t. 방어력이 크게 높아지고 등의 로터로 공중전도 할 수 있지만 장시간 비행은 어렵다.

빌드 팀

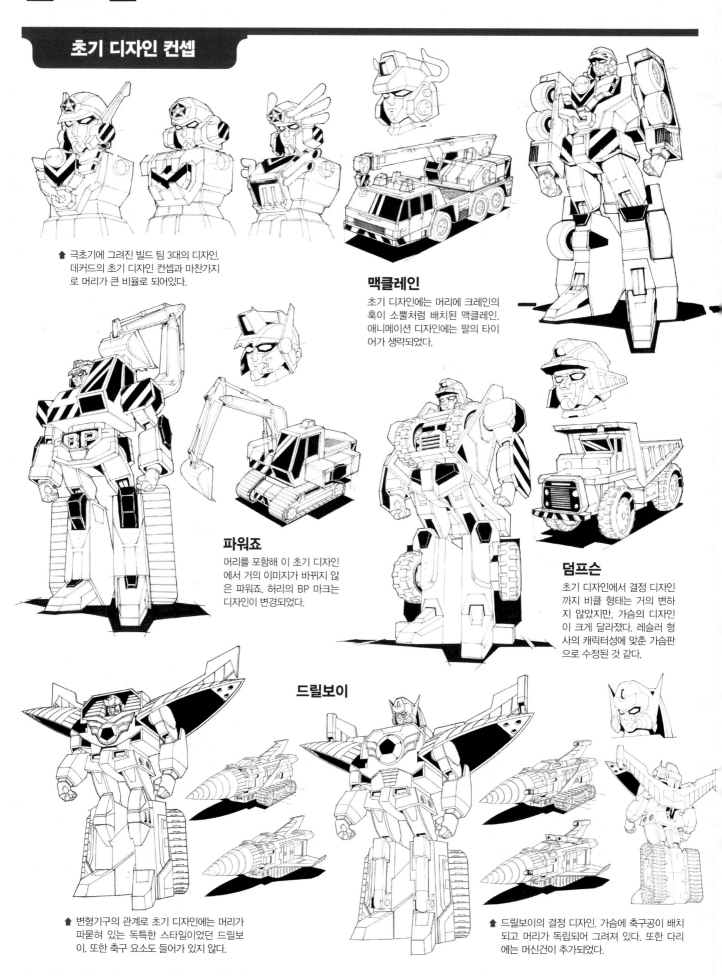

⬆ 극초기에 그려진 빌드 팀 3대의 디자인. 데커드의 초기 디자인 컨셉과 마찬가지로 머리가 큰 비율로 되어있다.

맥클레인

초기 디자인에는 머리에 크레인의 훅이 소뿔처럼 배치된 맥클레인. 애니메이션 디자인에는 팔의 타이어가 생략되었다.

파워죠

머리를 포함해 이 초기 디자인에서 거의 이미지가 바뀌지 않은 파워죠. 허리의 BP 마크는 디자인이 변경되었다.

덤프슨

초기 디자인에서 결정 디자인까지 비클 형태는 거의 변하지 않았지만. 가슴의 디자인이 크게 달라졌다. 레슬러 형사의 캐릭터성에 맞춘 가슴판으로 수정된 것 같다.

드릴보이

⬆ 변형기구의 관계로 초기 디자인에는 머리가 파묻혀 있는 독특한 스타일이었던 드릴보이. 또한 축구 요소도 들어가 있지 않다.

⬆ 드릴보이의 결정 디자인. 가슴에 축구공이 배치되고 머리가 독립되어 그려져 있다. 또한 다리에는 머신건이 추가되었다.

애니메이션 결정 디자인

크레인차, 포크레인, 덤프트럭, 드릴전차 등 건설차량이 변형하는 4인의 브레이브 폴리스(로봇수사대) 팀. 사고와 재난 시의 현장복구와 구조를 목적으로 탄생했다. 처음에는 3인뿐이었지만 후배로서 드릴보이가 부임해 4인이 된다. 냉정침착하고 진지한 컴뱃 형사 맥클레인. 단순무식&열혈 기분파인 쿵푸 형사 파워죠. 엄격, 근엄, 진지의 3요소를 갖춘 FM스러운 레슬러 형사 덤프슨. 그리고 소년처럼 순진하고 아직 미숙한 축구 형사 드릴보이로 구성되어 있다.

맥클레인
형식번호: BP-301. 키: 5.1m.
무게: 5.6t. 빌드 팀의 리더이며 사격의 명수.

파워죠
형식번호: BP-302. 키: 5.7m.
무게: 4.79t. 쌍절곤과 톤파를 무기로 싸우는 기교파 파이터.

덤프슨
형식번호: BP-303. 키: 5.3m. 무게: 6.72t.
다.나.까로 상징되는 군인말투로 말한다.

드릴보이
형식번호: BP-304. 키 4.63m. 무게: 3.15t.
축구공 형태의 폭탄과 신소재 브레이브늄 감마 소재의 드릴을 장비한다.

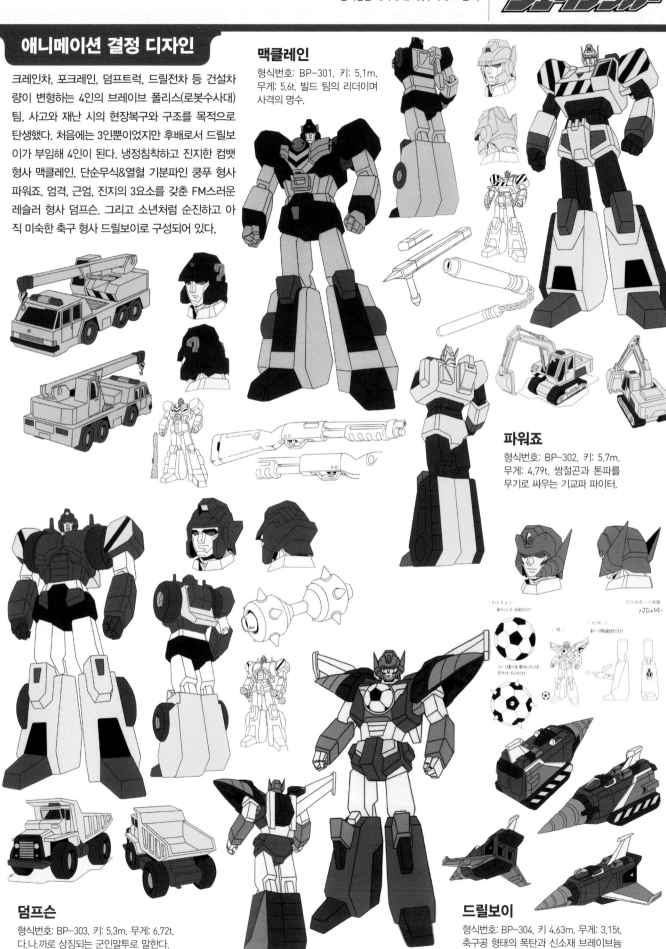

빌드 타이거 & 슈퍼 빌드 타이거

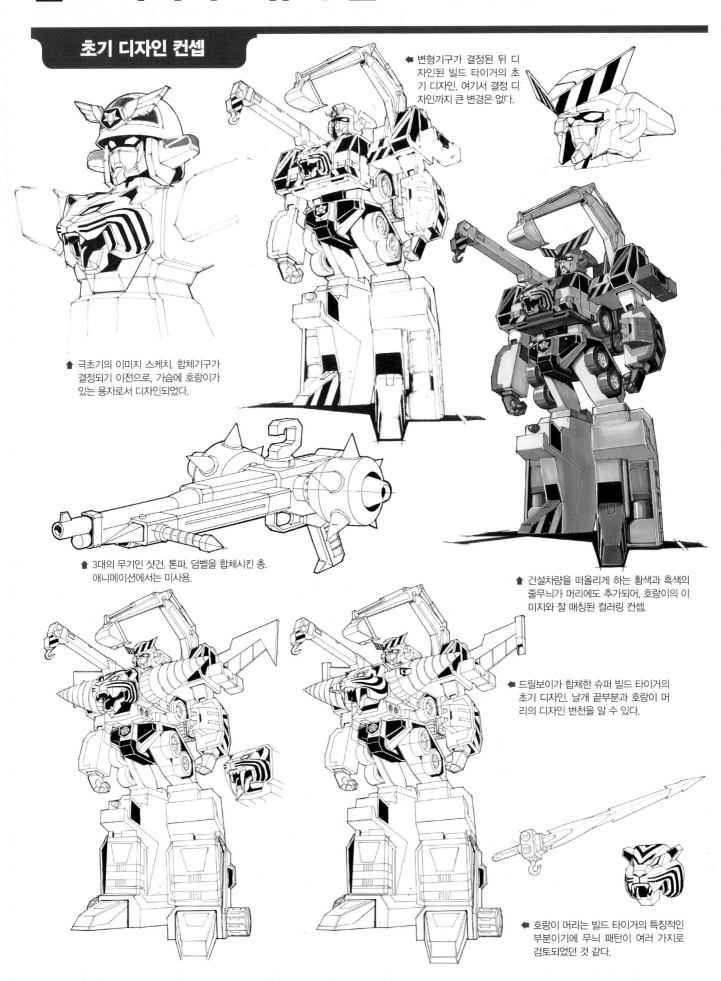

◀ 변형기구가 결정된 뒤 디 자인된 빌드 타이거의 초 기 디자인. 여기서 결정 디 자인까지 큰 변경은 없다.

▲ 극초기의 이미지 스케치. 합체기구가 결정되기 이전으로, 가슴에 호랑이가 있는 용자로서 디자인되었다.

▲ 3대의 무기인 샷건, 톤파, 덤벨을 합체시킨 총. 애니메이션에서는 미사용.

▲ 건설차량을 떠올리게 하는 황색과 흑색의 줄무늬가 머리에도 추가되어, 호랑이의 이 미지와 잘 매칭된 컬러링 컨셉.

◀ 드릴보이가 합체한 슈퍼 빌드 타이거의 초기 디자인. 날개 끝부분과 호랑이 머 리의 디자인 변천을 알 수 있다.

◀ 호랑이 머리는 빌드 타이거의 특징적인 부분이기에 무늬 패턴이 여러 가지로 검토되었던 것 같다.

애니메이션 결정 디자인

맥클레인과 파워죠, 덤프슨이 '건설합체'한 키 18.8m의 거대 용자 로봇. 가슴의 호랑이는 사에지마 총감(유명한 청장)의 '멋있으니까'라는 한마디로 붙이게 된 일화가 있다. 합체 시의 의식은 화기관제와 지휘계통은 맥클레인, 기동성은 파워죠, 출력제어는 덤프슨의 각 인격이 담당한다.

빌드 타이거

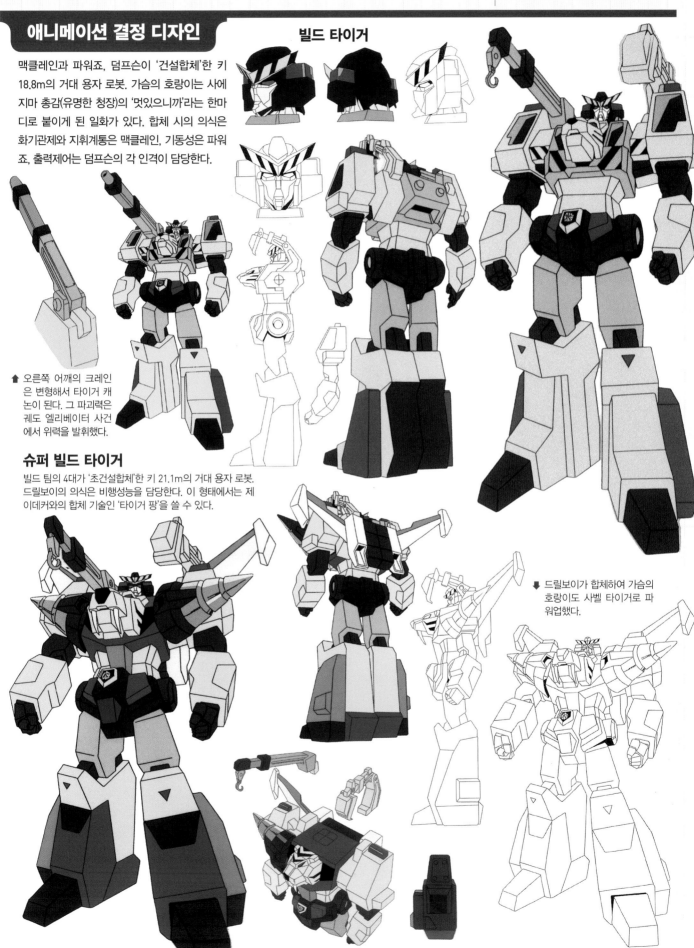

🔺 오른쪽 어깨의 크레인
은 변형해서 타이거 캐
논이 된다. 그 파괴력은
궤도 엘리베이터 사건
에서 위력을 발휘했다.

슈퍼 빌드 타이거

빌드 팀의 4대가 '초건설합체'한 키 21.1m의 거대 용자 로봇.
드릴보이의 의식은 비행성능을 담당한다. 이 형태에서는 제
이데커와의 합체 기술인 '타이거 팡'을 쓸 수 있다.

🔻 드릴보이가 합체하여 가슴의
호랑이도 사벨 타이거로 파
워업했다.

섀도우마루(섀도우 Z)

섀도우마루(섀도우 Z)는 극초기에 구급차나 제트기, 경찰견 등으로 다단 변형하고 빌드 팀과도 합체하도록 디자인되었다. 하지만 이후에 구급차는 듀크로, 빌드 팀과의 합체는 드릴보이로 이어졌고, 다단변형이라는 요소만 섀도우마루에게 활용되있다.

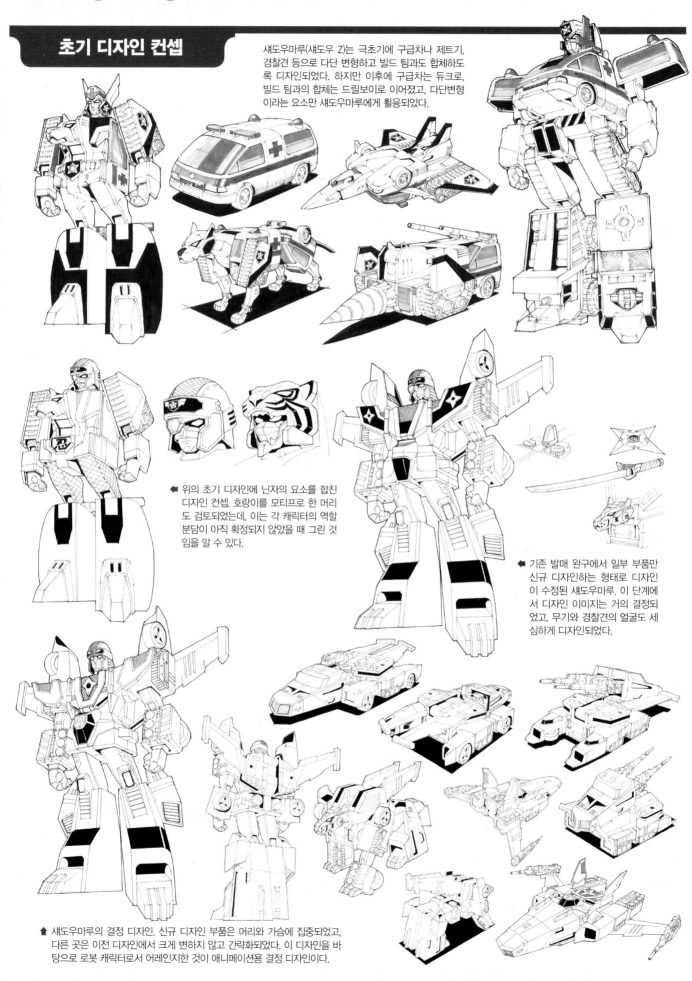

◀ 위의 초기 디자인에 닌자의 요소를 합친 디자인 컨셉. 호랑이를 모티프로 한 머리도 검토되었는데, 이는 각 캐릭터의 역할 분담이 아직 확정되지 않았을 때 그린 것임을 알 수 있다.

◀ 기존 발매 완구에서 일부 부품만 신규 디자인하는 형태로 디자인이 수정된 섀도우마루. 이 단계에서 디자인 이미지는 거의 결정되었고, 무기와 경찰견의 얼굴도 세심하게 디자인되었다.

▲ 섀도우마루의 결정 디자인. 신규 디자인 부품은 머리와 가슴에 집중되었고, 다른 곳은 이전 디자인에서 크게 변하지 않고 간략화되었다. 이 디자인을 바탕으로 로봇 캐릭터로서 어레인지한 것이 애니메이션용 결정 디자인이다.

애니메이션 결정 디자인

비밀 경찰차, 제트기, 경찰견, 전차, 인간형의 다섯가지 변형 시스템을 가진 고독한 닌자 형사. 형식번호는 BP-501, 키 5.4m. 센서의 간섭을 받지 않는 은밀회로와 스텔스 기능을 갖고 있으며, 주로 첩보활동이나 정찰 등의 단독임무를 담당하기 때문인지 한 마리 늑대를 자칭하는 쿨하고 염세적인 성격이다. 반면, '경찰견'이라고 불리면 '개가 아니라고!'라며 화내는 귀여운 면도 있다. 단 한 번만, 하이저스인의 힘에 의해 거대화한 제 6의 형태 '대포'로 변화. 브레이브 폴리스(로봇수사대)의 동료들과 힘을 합쳐 '브레이브 캐논'으로 적을 분쇄한다.

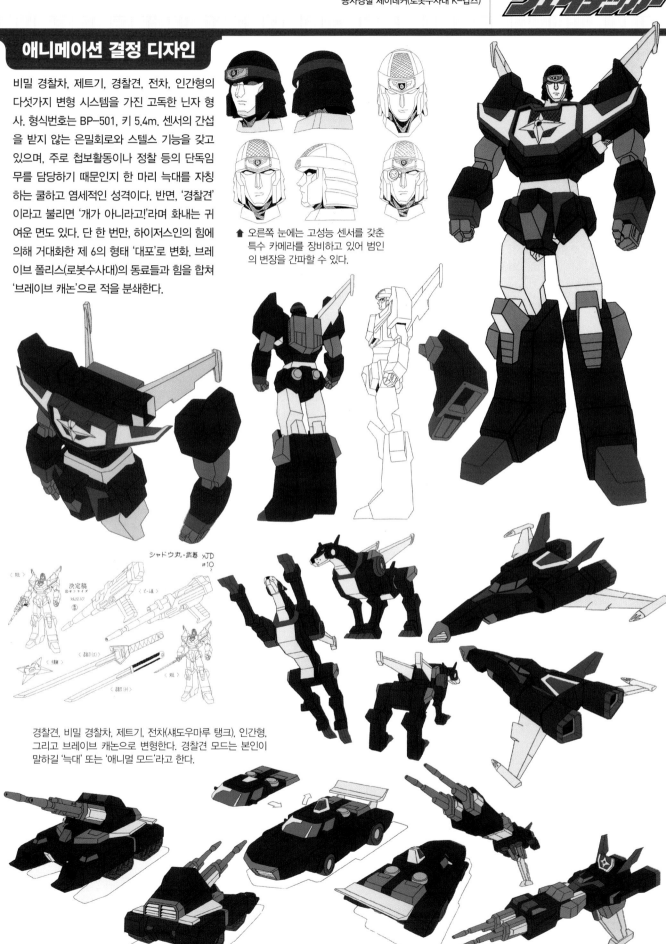

⬆ 오른쪽 눈에는 고성능 센서를 갖춘 특수 카메라를 장비하고 있어 범인의 변장을 간파할 수 있다.

경찰견, 비밀 경찰차, 제트기, 전차(섀도우마루 탱크), 인간형, 그리고 브레이브 캐논으로 변형한다. 경찰견 모드는 본인이 말하길 '늑대' 또는 '애니멀 모드'라고 한다.

카게로우(미러) & 빅팀 & 사탄 제이데커

초기 디자인 컨셉

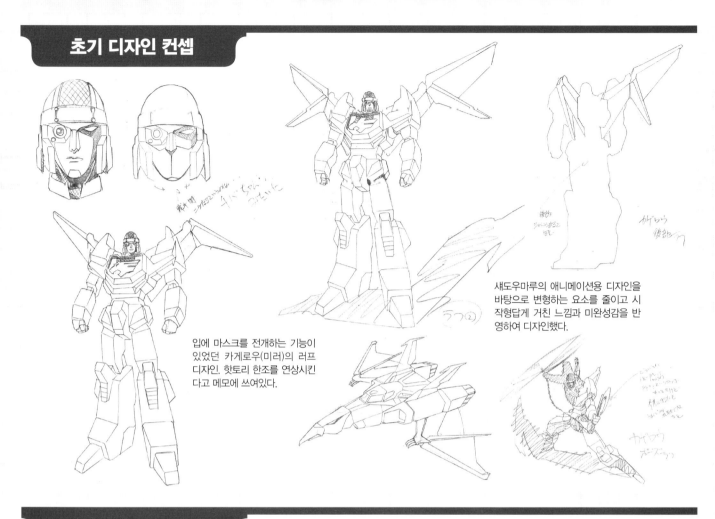

입에 마스크를 전개하는 기능이 있었던 카게로우(미러)의 러프 디자인. 핫토리 한조를 연상시킨다고 메모에 쓰여있다.

셰도우마루의 애니메이션용 디자인을 바탕으로 변형하는 요소를 줄이고 시작형답게 거친 느낌과 미완성감을 반영하여 디자인했다.

애니메이션 결정 디자인

형식번호: BP-500X. 비밀 경찰차, 익룡, 인간형으로 3단 변형이 가능한 셰도우마루(셰도우 Z)의 시작형으로, 훈련상대이기도 하다. 정식 브레이브 폴리스(로봇수사대)가 아니라서, 셰도우마루의 배치 후에 카게로우는 초AI를 초기화하여 다른 존재가 될 예정이었다. 하지만 자신의 마음을 잃고 싶지 않다는 이유로 탈주하여 떠돌이 로봇이 된다. 셰도우마루와의 재회로 개심하지만, 그 초AI와 몸체는 분리되어 각각 범죄자에 의해 이용되며 많은 비극을 낳게 된다.

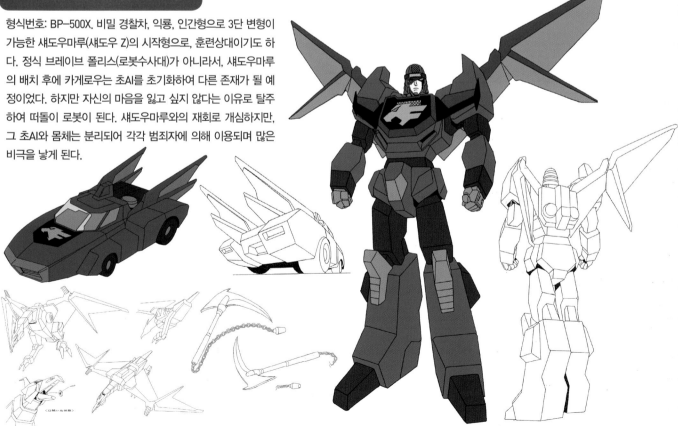

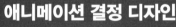

애니메이션 결정 디자인

엑셀런트사에서 치프텐을 만들어낸 천재 과학자 '빅팀 올랜드'는 악의 초AI를 만들어내기 위해 많은 범죄를 저지른다. 한 번 살해당하지만, 천재적 두뇌를 초AI에 옮겨 지상최강의 로봇 '빅팀'으로서 부활한다. 파이어 제이데커를 능가하는 파워를 가진 빅팀은 이후에 하이저스인에 의해 정신이 정화되어, 빅팀(최종형태)으로 변화해 외계인 '카피아'와 함께 우주로 떠난다.

빅팀

빅팀(최종형태)

사탄 제이데커

치프텐과의 싸움으로 대파, 순직한 제이데커의 몸체를 빅팀이 악용. 카이조나이트를 융합시킨 괴이한 모습이 되어 악의 앞잡이로서 브레이브 폴리스와 싸운다.

토모나가 유우타(최종일), 토모나가 아즈키(최예지),

초기 디자인 컨셉

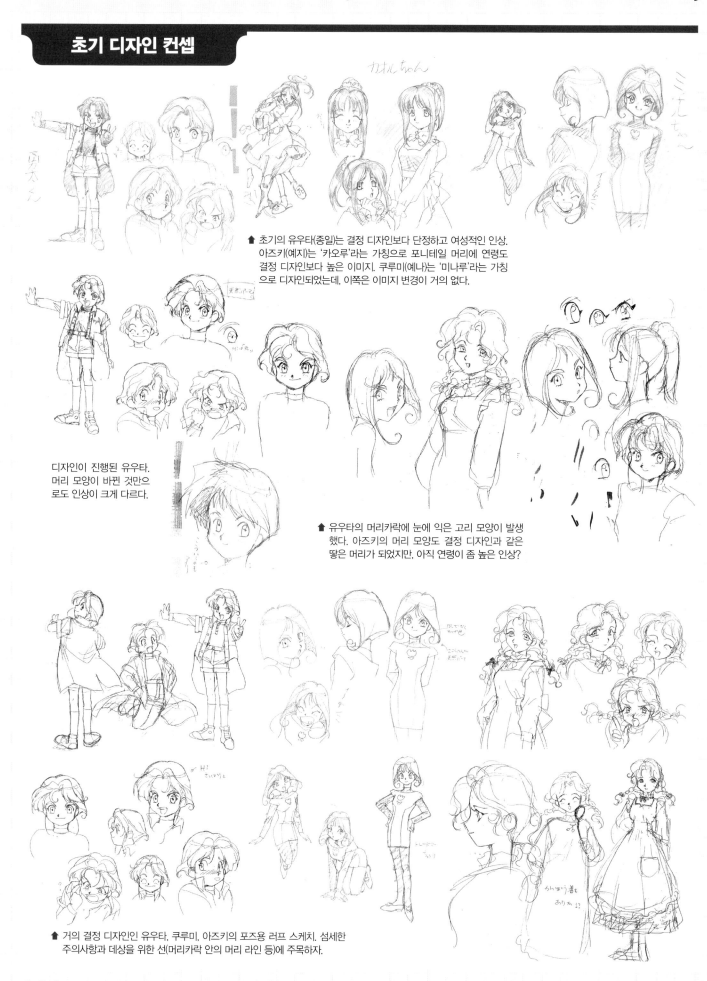

⬆ 초기의 유우타(종일)는 결정 디자인보다 단정하고 여성적인 인상. 아즈키(예지)는 '카오루'라는 가칭으로 포니테일 머리에 연령도 결정 디자인보다 높은 이미지. 쿠루미(예나)는 '미나루'라는 가칭 으로 디자인되었는데, 이쪽은 이미지 변경이 거의 없다.

디자인이 진행된 유우타. 머리 모양이 바뀐 것만으 로도 인상이 크게 다르다.

⬆ 유우타의 머리카락에 눈에 익은 고리 모양이 발생 했다. 아즈키의 머리 모양도 결정 디자인과 같은 딿은 머리가 되었지만, 아직 연령이 좀 높은 인상?

⬆ 거의 결정 디자인인 유우타, 쿠루미, 아즈키의 포즈용 러프 스케치. 섬세한 주의사항과 데상을 위한 선(머리카락 안의 머리 라인 등)에 주목하자.

토모나가 쿠루미(최예나)

애니메이션 결정 디자인

나나마가리 초등학교 4학년인 밝고 원기 왕성한 소년. 키 135cm, 체중 30kg. 세계 최초의 소년경찰관(계급은 경부)이며, 경시청 로봇 형사과 '브레이브 폴리스'(로봇수사대 K-캅스)의 보스(대장)로 임명된다. 그 경위는, 1년 전에 놀고 있던 중 길을 잃고 공장 안으로 들어갔다가 제조 도중의 데커드와 만나 교류했던 것. 이것이 데커드의 초AI에 '마음'이 생기는 원인이 되었다. 임무를 위해 여장하여 '유코'가 되거나, 매번 코스프레급의 다양한 의상을 보여주는 등 시청자 서비스 담당으로서 활약한다.

토모나가 유우타(최종일)

우루냥(나비)

토모나가 아즈키(최예지)

토모나가 가족의 장녀로 유우타의 누나. 연령 16세의 고등학교 2학년. 얌전하고 온화한 성격으로 자주 집을 비우는 부모님 대신 가사 전반을 담당하는 토모나가 가족의 엄마 역할.

토모나가 쿠루미(최예나)

토모나가 집안의 차녀로 유우타의 누나. 연령 13세의 중학교 2학년. 밝고 활발한 말괄량이. 유우타와 자주 싸우지만 동생을 생각하는 착한 누나.

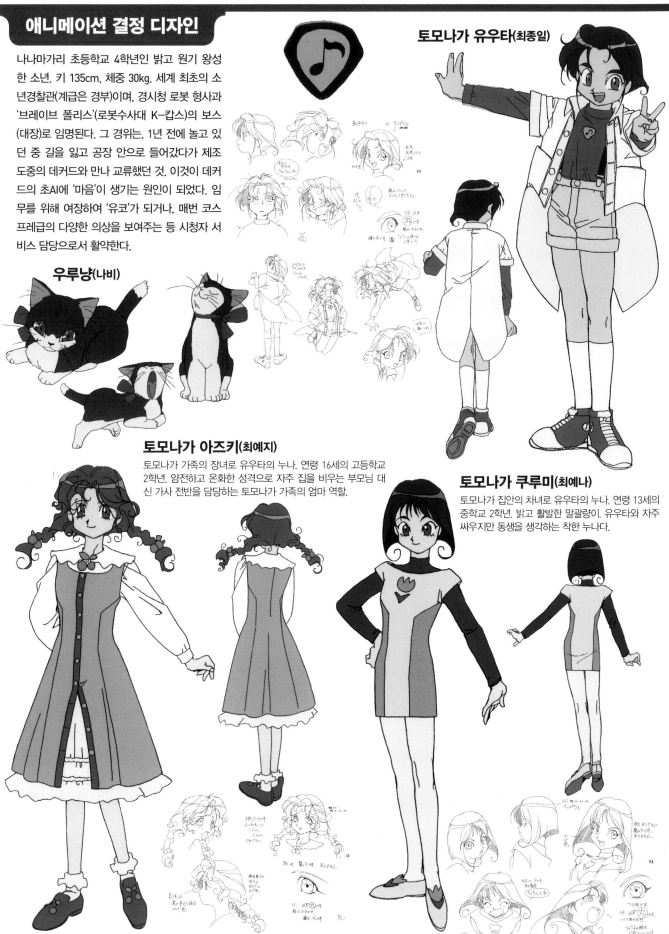

사에지마 쥬조(유명한), 레지나 아르진

초기 디자인 컨셉

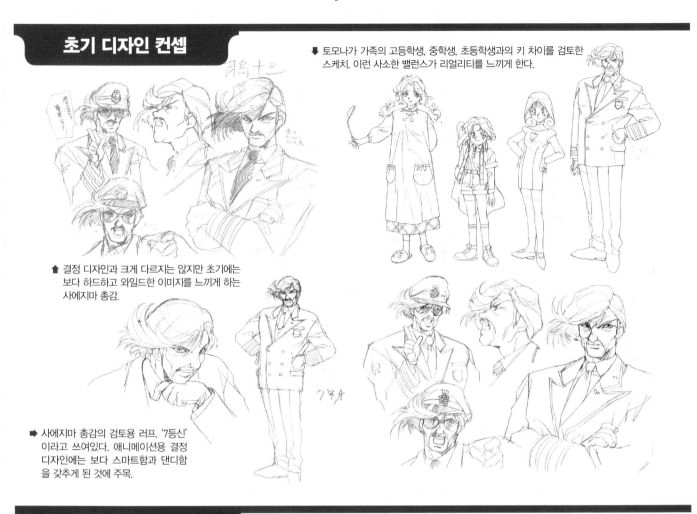

↓ 토모나가 가족의 고등학생, 중학생, 초등학생과의 키 차이를 검토한 스케치. 이런 사소한 밸런스가 리얼리티를 느끼게 한다.

↑ 결정 디자인과 크게 다르지는 않지만 초기에는 보다 하드하고 와일드한 이미지를 느끼게 하는 사에지마 총감.

➡ 사에지마 총감의 검토용 러프. '7등신' 이라고 쓰여있다. 애니메이션용 결정 디자인에는 보다 스마트함과 댄디함 을 갖추게 된 것에 주목.

애니메이션 결정 디자인

사에지마 쥬조(유명한)

45세라는 젊은 나이에 경시총감의 자리에 오른 톱 캐리어의 경찰관. 브레이브 폴리스(K-캅스)의 발안자이기도 하며, 유우타를 경부에 임 명하는 등 상식에 얽매이지 않는 유연하고 올바른 판단력의 소유자.

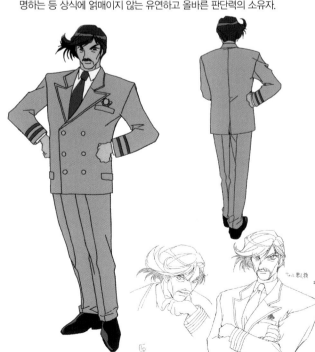

레지나 아르진

스코틀랜드 야드 브레이브 폴리스의 기술개발주임 겸 개발설계자. 12세 나이로 기계공학박사 칭호를 지닌 천재. 듀크와 파이어 로더 의 개발주임. 듀크에게는 '레이디'라 불리며 존경받고 있다.

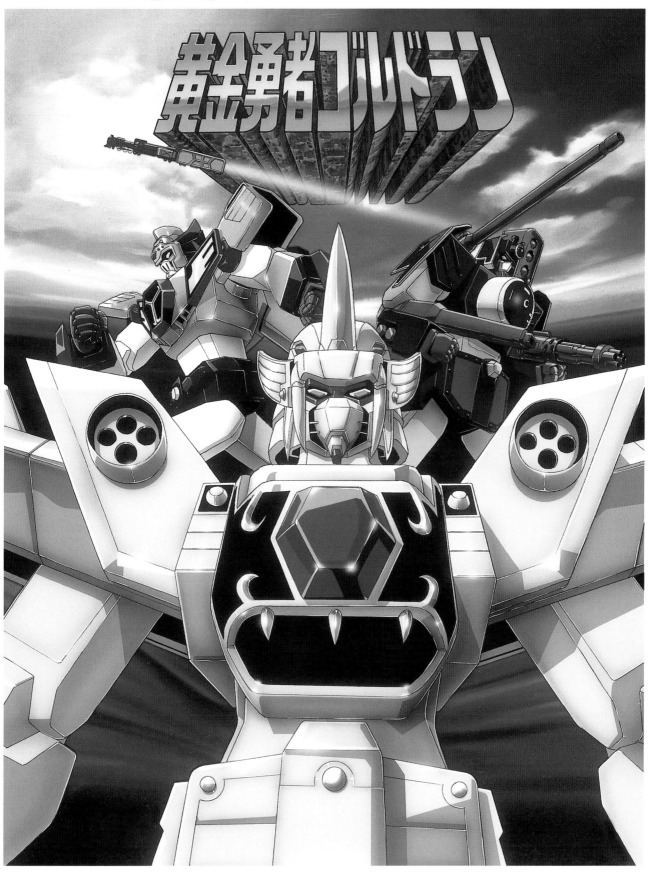

드란(킹스톤)

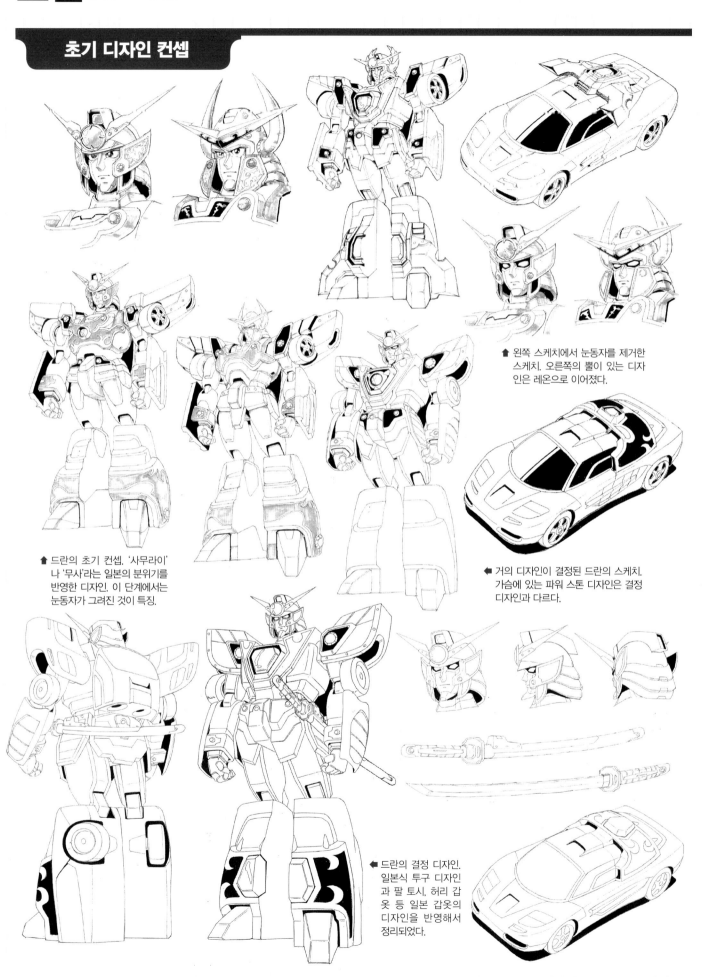

☝ 왼쪽 스케치에서 눈동자를 제거한
스케치. 오른쪽의 뿔이 있는 디자
인은 레온으로 이어졌다.

☝ 드란의 초기 컨셉. '사무라이'
나 '무사'라는 일본의 분위기를
반영한 디자인. 이 단계에서는
눈동자가 그려진 것이 특징.

◀ 거의 디자인이 결정된 드란의 스케치.
가슴에 있는 파워 스톤 디자인은 결정
디자인과 다르다.

◀ 드란의 결정 디자인.
일본식 투구 디자인
과 팔 토시, 허리 갑
옷 등 일본 갑옷의
디자인을 반영해서
정리되었다.

애니메이션 결정 디자인

고대문명 레젠드라(라젠드라)의 '황금의 힘'을 지키는 용자 중 하나로, '사무라이'의 정신을 갖고 있는 황금검사. 금색의 슈퍼카 형태에서 키 10m의 사무라이형 로봇으로 변형한다. 빨간 파워 스톤에 봉인된 용자로, 타쿠야(팽이)와 친구들에게 주군으로서 충성을 다한다. 레젠드라의 보물을 노리는 왈자크(우르잭) 공화제국으로부터 주군들을 지키기 위해 싸우면서 함께 황금향 레젠드라로 향한다.

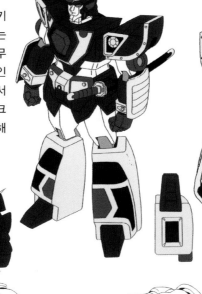

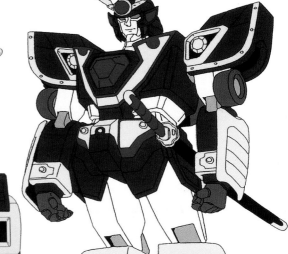

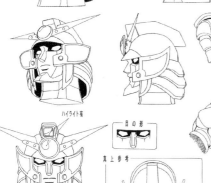

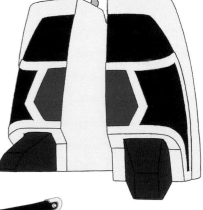

용아검(드래곤검)

드란(킹스톤)이 왼쪽 허리에 차고 있는 애검. 번개를 부르며 위에서부터 적을 베는 '번개베기(천둥번개)'가 필살기.

⬆ 길이 4.8m, 최고속도는 시속 380km를 자랑하는 드란(킹스톤)의 슈퍼자동차 모드. 좌석은 3개가 있고 타쿠야(팽이), 카즈키(솔개), 다이(바우)를 태우고 모험을 시작한다.

골드란(골드런)

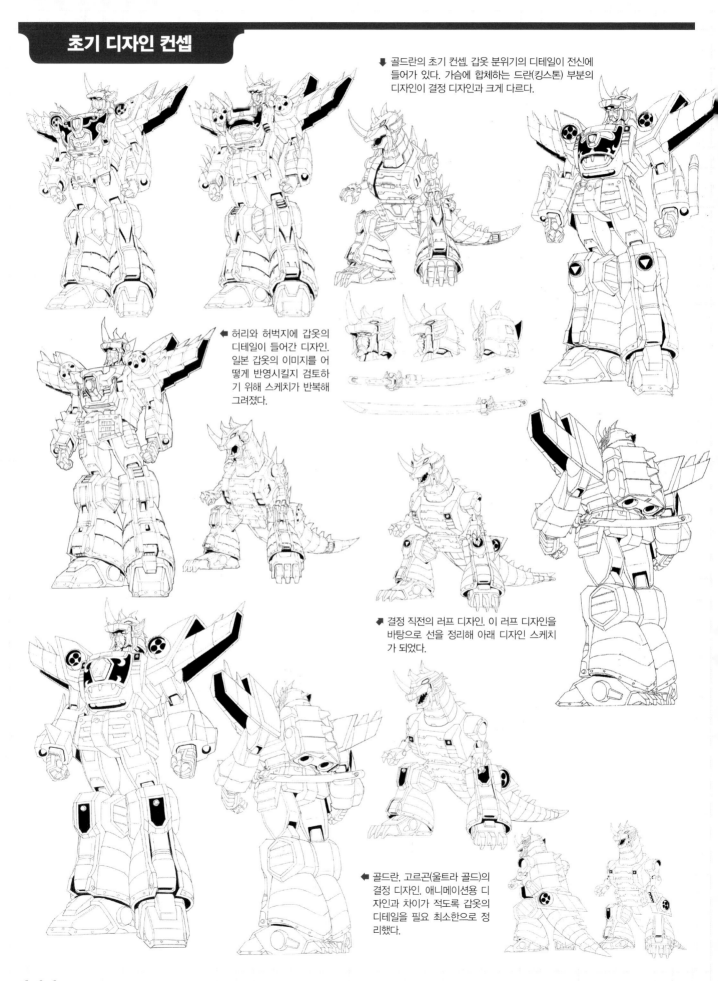

↓ 골드란의 초기 컨셉. 갑옷 분위기의 디테일이 전신에 들어가 있다. 가슴에 합체하는 드란(킹스톤) 부분의 디자인이 결정 디자인과 크게 다르다.

← 허리와 허벅지에 갑옷의 디테일이 들어간 디자인. 일본 갑옷의 이미지를 어떻게 반영시킬지 검토하기 위해 스케치가 반복해 그려졌다.

↓ 결정 직전의 러프 디자인. 이 러프 디자인을 바탕으로 선을 정리해 아래 디자인 스케치가 되었다.

← 골드란, 고르곤(울트라 골드)의 결정 디자인. 애니메이션용 디자인과 차이가 적도록 갑옷의 디테일을 필요 최소한으로 정리했다.

애니메이션 결정 디자인

황금검사 드란(킹스톤)과 황금수 고르곤(황금용 울트라 골드)이 '황금합체'해서 완성되는 키 20m 의 거대한 용자 로봇. 드란이 위험에 빠졌을 때 고 르곤을 불러 합체한다. '암 슈터', '숄더 발칸', '레 그 버스터' 등의 화기가 전신에 장비되어 공격력 이 대폭 향상된다. 하지만 포격은 어디까지나 보 조이며, 검술 공격이 특기인 골드란은 '슈퍼 용아 검(슈퍼 드래곤검)'을 쓰는 전투가 중심이다.

황금수 고르곤(황금용 울트라 골드)

키 18.6m의 거대한 공룡형 로봇. 드란이 부르면 땅을 가르고 나타나는 황금 짐승.

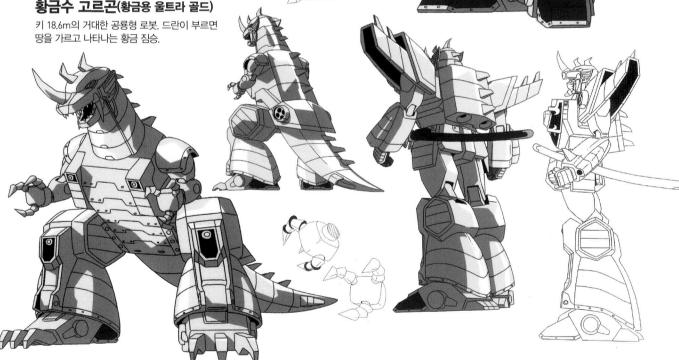

슈퍼 용아검(슈퍼 드래곤검)

골드란이 왼쪽 허리에 차고 있는 애검. 필살기는 적을 두 조각 내는 '일도양단베기'

소라카게(스카이 호크) & 스카이 골드란(스카이 골드런)

초기 디자인 컨셉

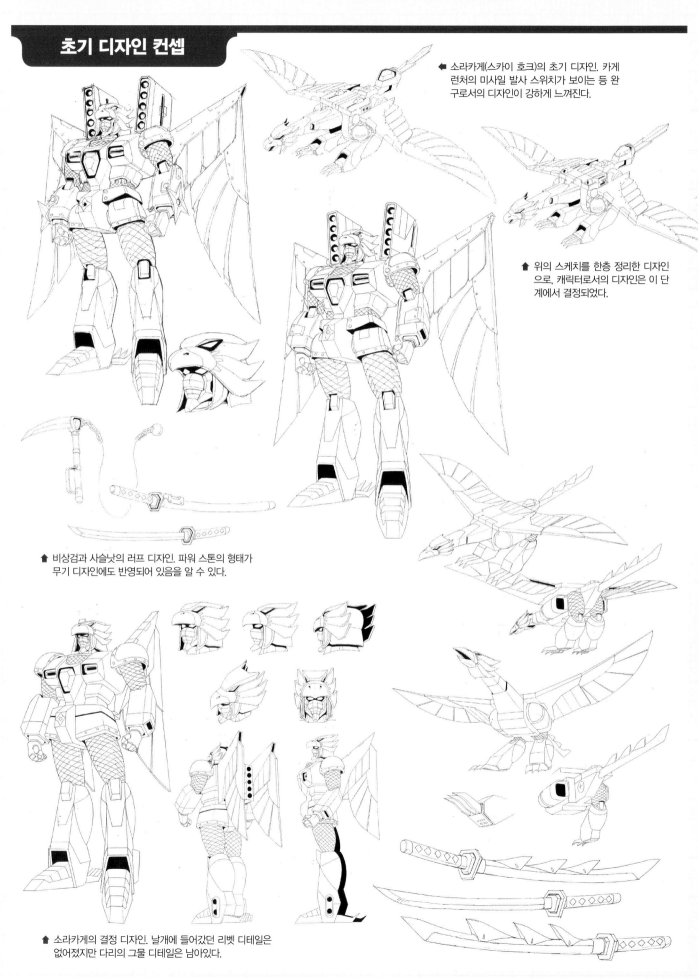

◀ 소라카게(스카이 호크)의 초기 디자인. 카게 런처의 미사일 발사 스위치가 보이는 등 완구로서의 디자인이 강하게 느껴진다.

▲ 위의 스케치를 한층 정리한 디자인으로, 캐릭터로서의 디자인은 이 단계에서 결정되었다.

▲ 비상검과 사슬낫의 러프 디자인. 파워 스톤의 형태가 무기 디자인에도 반영되어 있음을 알 수 있다.

▲ 소라카게의 결정 디자인. 날개에 들어갔던 리벳 디테일은 없어졌지만 다리의 그물 디테일은 남아있다.

애니메이션 결정 디자인

6번째로 부활한 레전드라(라젠드라)의 용자. 붉은 파워 스톤을 갖고 있고, 골드란과 합체할 수 있다. '닌자'의 정신을 가진 용자 로봇으로, 다양한 인술을 익히고 있다. 닌자 특유의 무기 외에, 어깨에 있는 카게 런처를 전개해 사용한다. 키 10.2m의 닌자형 로봇으로, '대공변화'로 황금의 새 형태로 변형할 수 있다. 어드벤저에 격납되는 것을 싫어해서 항상 혼자 날아다니며 모험에 동행한다. 한 마리 늑대 타입의 성격을 갖고 있지만, 주군에 대한 충성심이 깊고 명령에 충실하다.

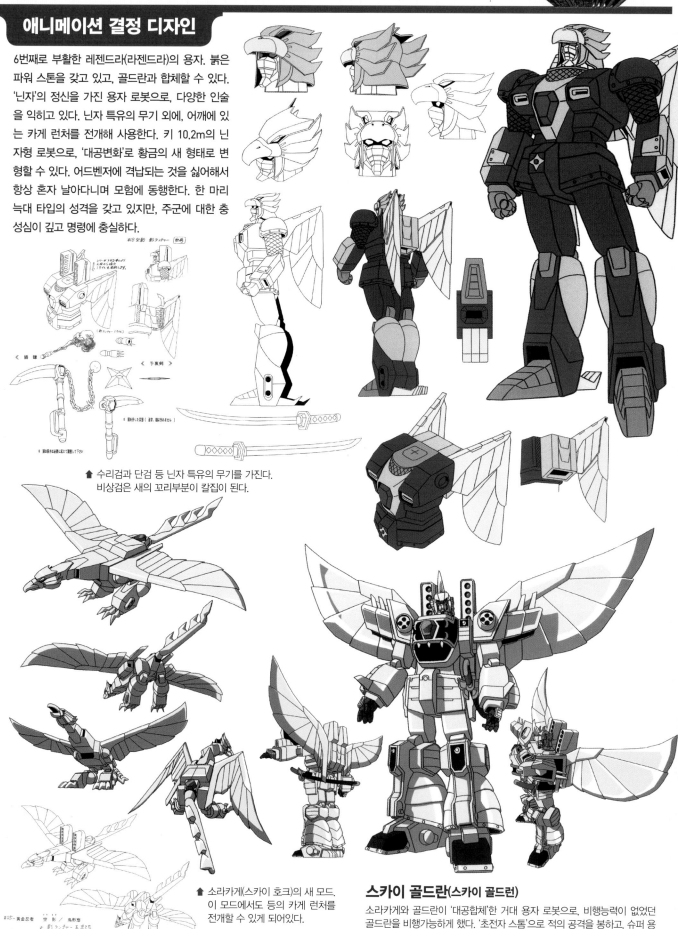

⬆ 수리검과 단검 등 닌자 특유의 무기를 가진다. 비상검은 새의 꼬리부분이 칼집이 된다.

⬆ 소라카게(스카이 호크)의 새 모드. 이 모드에서도 등의 카게 런처를 전개할 수 있게 되어있다.

스카이 골드란(스카이 골드런)

소라카게와 골드란이 '대공합체'한 거대 용자 로봇으로, 비행능력이 없었던 골드란을 비행가능하게 했다. '초전자 스톰'으로 적의 공격을 봉하고, 슈퍼 용아검으로 상공에서 적을 베는 '질풍신뢰베기(회오리 불새 공격)'가 필살기.

레온

초기 디자인 컨셉

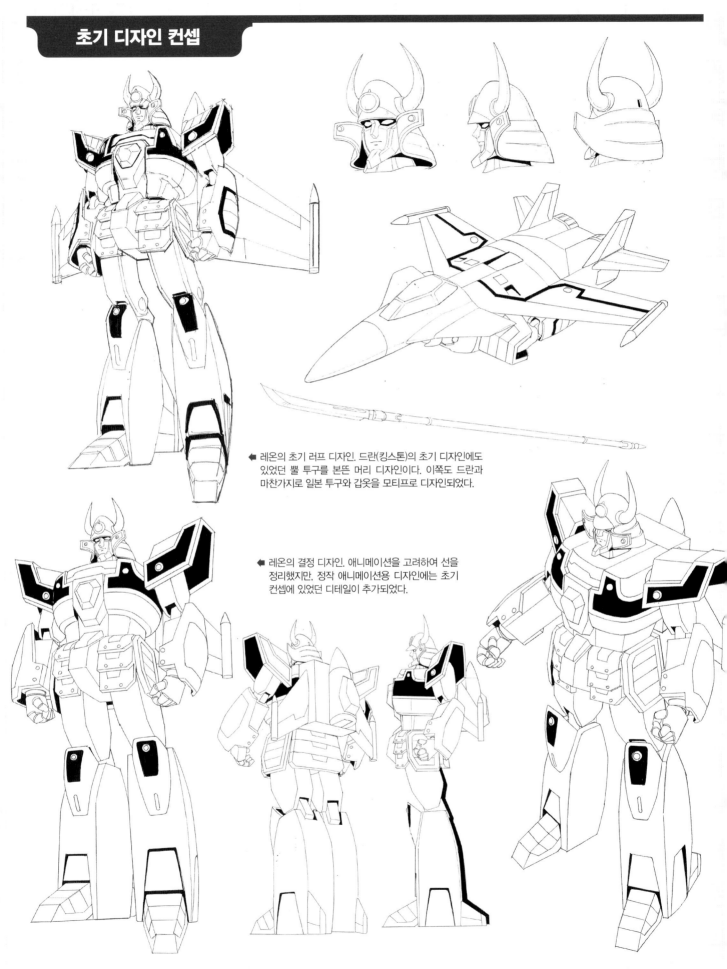

◀ 레온의 초기 러프 디자인. 드란(킹스톤)의 초기 디자인에도
있었던 뿔 투구를 본뜬 머리 디자인이다. 이쪽도 드란과
마찬가지로 일본 투구와 갑옷을 모티프로 디자인되었다.

◀ 레온의 결정 디자인. 애니메이션을 고려하여 선을
정리했지만, 정작 애니메이션용 디자인에는 초기
컨셉에 있었던 디테일이 추가되었다.

애니메이션 결정 디자인

마지막에 부활한 레젠드라(라젠드라)의 용자로, 키 10m인 8번째 용자 로봇. 제트기 모드로 변신도 가능하다. 드란(킹스톤)과 마찬가지로 '사무라이'의 정신을 이어받은 용자로, 빨간 파워 스톤을 가진 황금장군(사자왕). 부활했을 때는 다른 용자 로봇이 파워 스톤으로 돌아간 상태였기 때문에 혼자서 주군을 지키고 왈쟈크(우르잭) 제국과 싸운다. 적을 쓰러뜨리는 것에 집착하지 않고, 월터(울프)의 선한 마음을 간파하고 정의를 설파하여 그를 크게 변화시킨다.

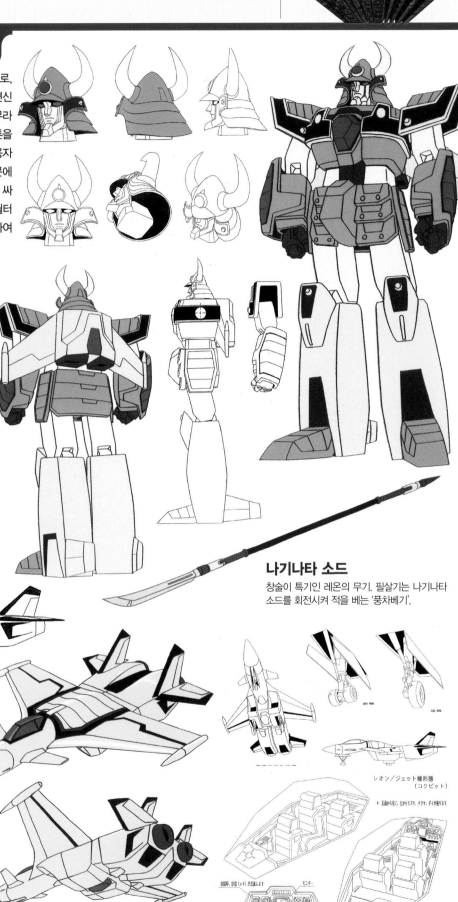

나기나타 소드

창술이 특기인 레온의 무기. 필살기는 나기나타 소드를 회전시켜 적을 베는 '풍차베기'.

▲ 레온이 변형한 제트기 모드. 길이 12.5m로 최고속도는 마하 9.8을 자랑한다. 조종석에는 주인공 3명이 앉을 수 있도록 의자가 3개 있다.

레온 카이저

초기 디자인 컨셉

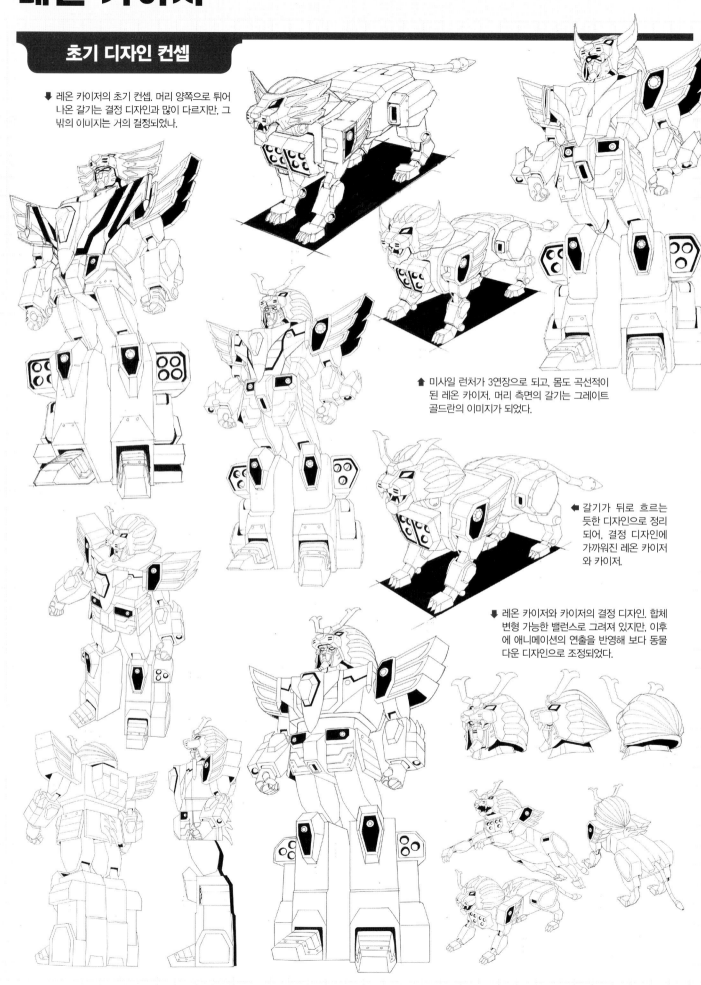

⬇ 레온 카이저의 초기 컨셉. 머리 양쪽으로 튀어 나온 갈기는 결정 디자인과 많이 다르지만, 그 밖의 이미지는 거의 결정되었나.

⬆ 미사일 런처가 3연장으로 되고, 몸도 곡선적이 된 레온 카이저. 머리 측면의 갈기는 그레이트 골드란의 이미지가 되었다.

⬅ 갈기가 뒤로 흐르는 듯한 디자인으로 정리 되어, 결정 디자인에 가까워진 레온 카이저 와 카이저.

⬇ 레온 카이저와 카이저의 결정 디자인. 합체 변형 가능한 밸런스로 그려져 있지만, 이후 에 애니메이션의 연출을 반영해 보다 동물 다운 디자인으로 조정되었다.

애니메이션 결정 디자인

황금장군(사자왕) 레온과 황금수(황금사자) 카이저가 '수왕합체'해서 탄생한 키 20.5m의 거대 용자 로봇. 레온이 부르면 나타나는 카이저가 변형, 그 가슴에 변형한 레온이 합체하여 완성된다. 단독으로 비행능력을 갖고 있고 파워는 스카이 골드란을 능가할 정도. 휴대무기로서 '카이저 재블린'과 '카이저 건'을 갖고 있고, 다리에는 '3연장 미사일 포드'와 '카이저 미사일'을 2기 장비하고 있다. 붉은 파워 스톤을 가지고 골드란, 소라카게(스카이 호크)와 합체할 수 있다.

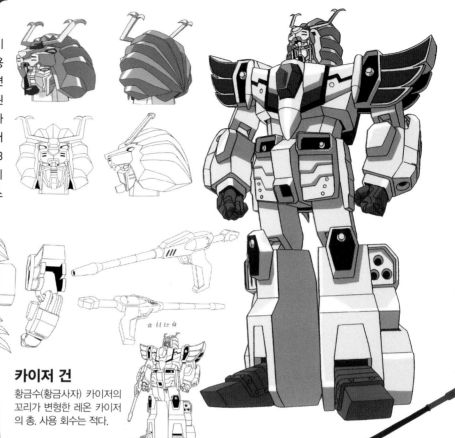

카이저 건

황금수(황금사자) 카이저의 꼬리가 변형한 레온 카이저의 총. 사용 회수는 적다.

카이저 재블린

레온 카이저의 주무기. 이 재블린으로 적을 베는 '대성패(불사조 광선)'가 필살기.

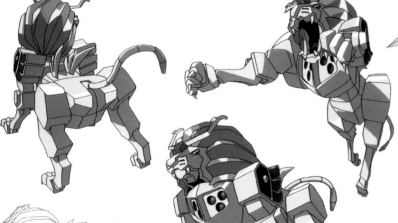

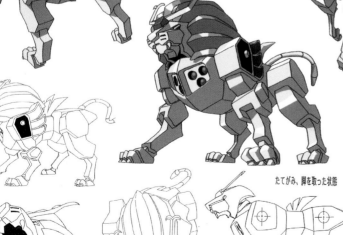

たてがみ、脚を取った状態

⬆ 길이 16.2m의 황금 사자형 로봇. 레온의 부름에 따라 하늘 저편에서 공중을 달리며 나타난다.

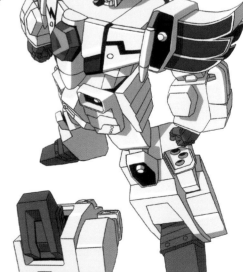

그레이트 골드란(그레이트 골드런)

초기 디자인 컨셉

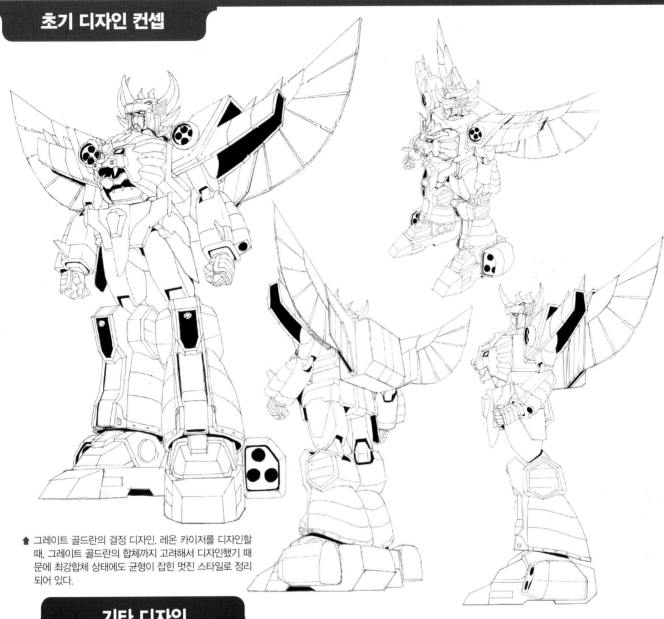

▲ 그레이트 골드란의 결정 디자인. 레온 카이저를 디자인할
때, 그레이트 골드란의 합체까지 고려해서 디자인했기 때
문에 최강합체 상태에도 균형이 잡힌 멋진 스타일로 정리
되어 있다.

기타 디자인

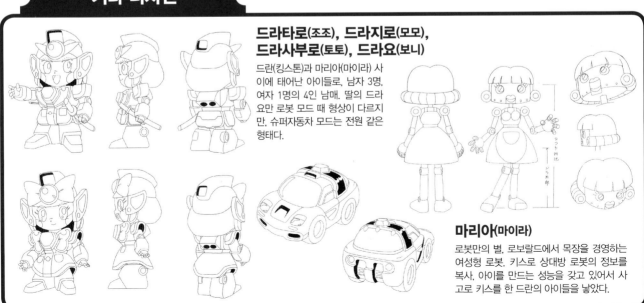

드라타로(조조), 드라지로(모모),
드라사부로(토토), 드라요(보니)

드란(킹스톤)과 마리아(마이라) 사
이에 태어난 아이들로, 남자 3명,
여자 1명의 4인 남매. 딸의 드라
요만 로봇 모드 때 형상이 다르지
만, 슈퍼자동차 모드는 전원 같은
형태다.

마리아(마이라)

로봇만의 별, 로보랄드에서 목장을 경영하는
여성형 로봇. 키스로 상대방 로봇의 정보를
복사, 아이를 만드는 성능을 갖고 있어서 사
고로 키스를 한 드란의 아이들을 낳았다.

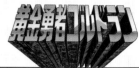

애니메이션 결정 디자인

붉은 파워 스톤을 가진 골드란, 소라카게(스카이 호크), 레온 카이저 황금의 용자 로봇 3대가 '황금수합체'하여 탄생한 키 28.2m의 초거대 용자 로봇. 주군 3인이 모험 세트를 들고 명령하면 스카이 골드란과 레온 카이저의 2체가 합체한다. 파워, 공격력, 비행능력 등 여러 면이 파워업한 최강의 용자 로봇으로, 그레이트 골드란이 탄생할 때 레젠드라(라젠드라)로 향하는 길이 열린다고 말한 대로, 우주 저편에 있는 레젠드라까지의 길이 빛의 레일로서 나타났다.

그레이트 어체리

레온 카이저의 상반신 부분이 변형한 그레이트 골드란의 최강 무기. 이 그레이트 어체리에서 골든 애로가 발사되어 적을 뚫는 '파이널 숏(정의의 황금화살)'이 필살기.

백은기사단(실버사총사)

초기 디자인 컨셉

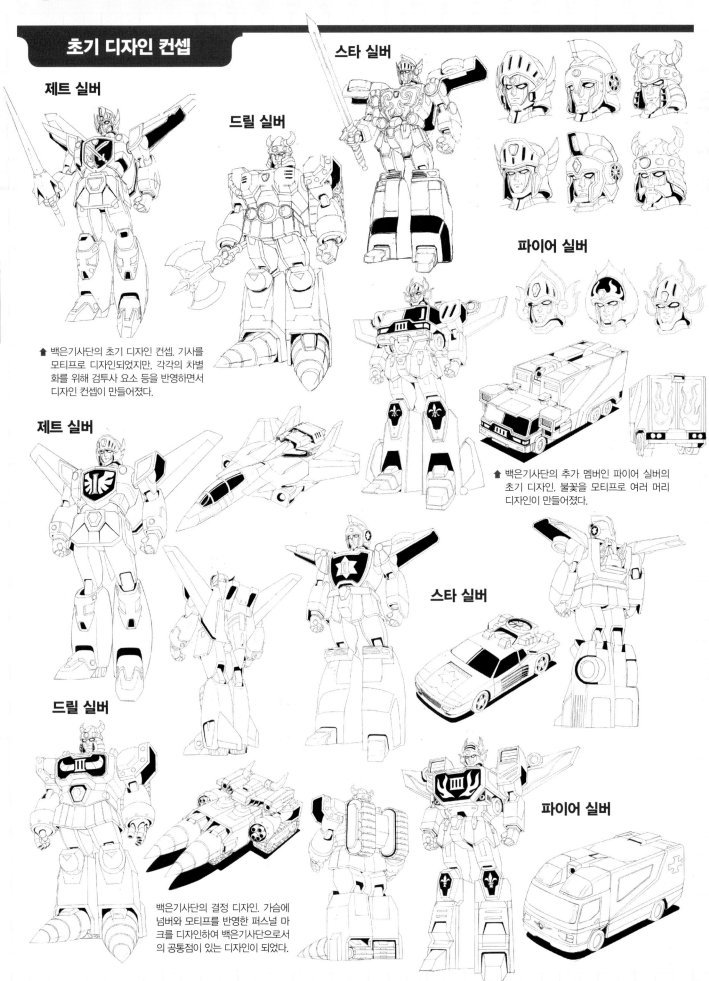

제트 실버

드릴 실버

스타 실버

파이어 실버

⬆ 백은기사단의 초기 디자인 컨셉. 기사를 모티프로 디자인되었지만, 각각의 차별화를 위해 검투사 요소 등을 반영하면서 디자인 컨셉이 만들어졌다.

제트 실버

드릴 실버

⬆ 백은기사단의 추가 멤버인 파이어 실버의 초기 디자인. 불꽃을 모티프로 여러 머리 디자인이 만들어졌다.

스타 실버

파이어 실버

백은기사단의 결정 디자인. 가슴에 넘버와 모티프를 반영한 퍼스널 마크를 디자인하여 백은기사단으로서의 공통점이 있는 디자인이 되었다.

애니메이션 결정 디자인

녹색의 파워 스톤에서 부활한 백은기사단. 하늘의 기사 제트 실버를 리더로, 별의 기사 스타 실버, 대지의 기사 드릴 실버, 불꽃의 기사 파이어 실버까지 총 4대로 구성된다.

제트 실버

제트기로 변형 가능한 키 10.1m의 용자 로봇으로 '제트 스피어'와 '제트 실드'를 가진다.

스타 실버

경찰차로 변형 가능한 키 10.2m의 용자 로봇으로 '스타 소드'와 '스타 실드'를 장비.

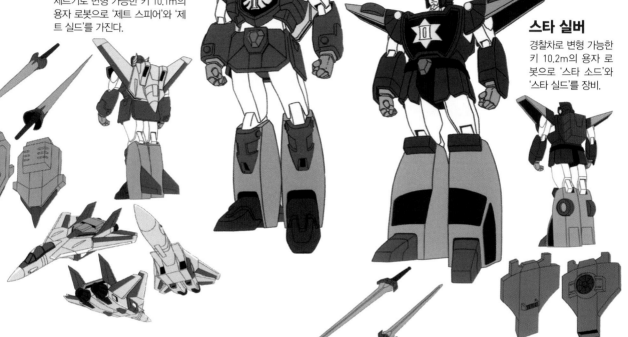

드릴 실버

드릴탱크로 변형 가능한 키 10m의 용자 로봇으로 '드릴 액스'와 '드릴 실버'를 갖고 있다.

파이어 실버

구급차로 변형 가능한 키 10m의 용자 로봇으로 '파이어 보우건'이 무기.

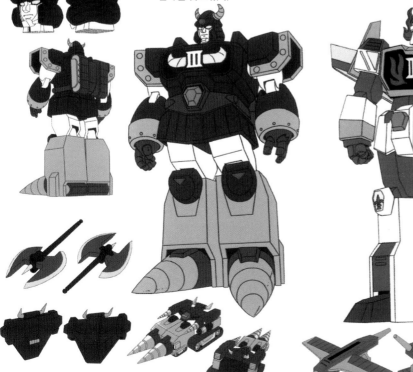

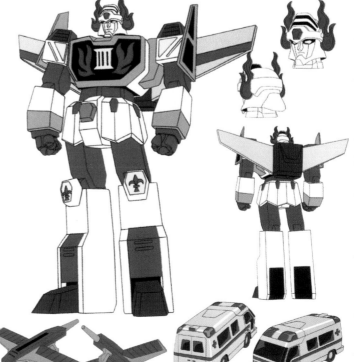

실버리온 & 갓 실버리온(슈퍼 실버리온)

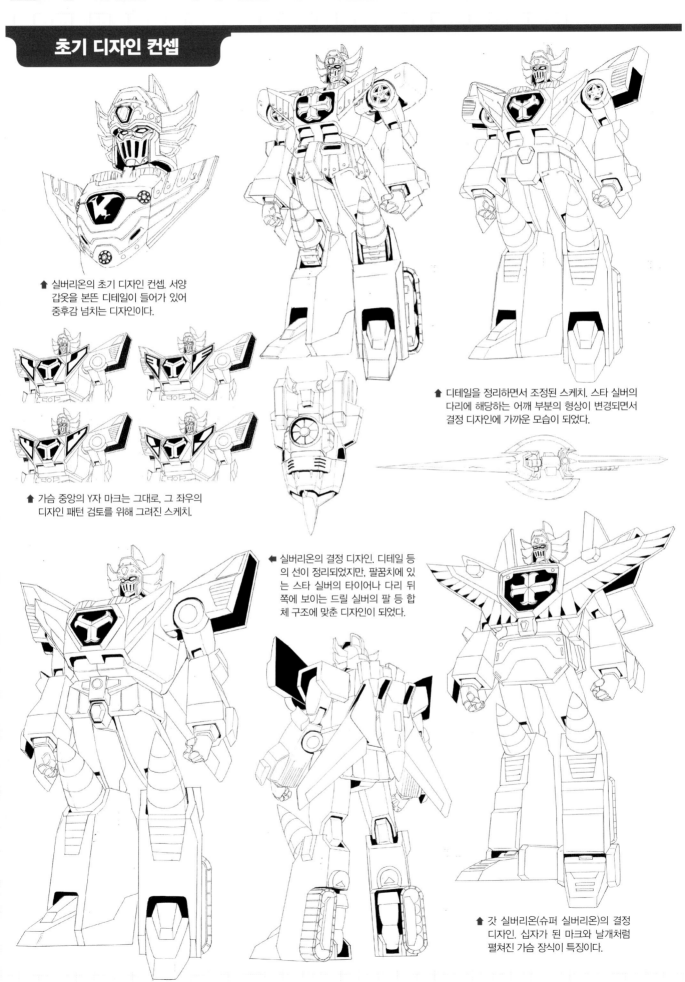

⬆ 실버리온의 초기 디자인 컨셉. 서양 갑옷을 본뜬 디테일이 들어가 있어 중후감 넘치는 디자인이다.

⬆ 가슴 중앙의 Y자 마크는 그대로, 그 좌우의 디자인 패턴 검토를 위해 그려진 스케치.

⬆ 디테일을 정리하면서 조정된 스케치. 스타 실버의 다리에 해당하는 어깨 부분의 형상이 변경되면서 결정 디자인에 가까운 모습이 되었다.

◀ 실버리온의 결정 디자인. 디테일 등의 선이 정리되었지만, 팔꿈치에 있는 스타 실버의 타이어나 다리 뒤쪽에 보이는 드릴 실버의 팔 등 합체 구조에 맞춘 디자인이 되었다.

⬆ 갓 실버리온(슈퍼 실버리온)의 결정 디자인. 십자가 된 마크와 날개처럼 펼쳐진 가슴 장식이 특징이다.

애니메이션 결정 디자인

백은기사단의 제트 실버, 스타 실버, 드릴 실버의 3대가 합체해서 완성되는 키 20.3m의 거대 용자 로봇. 무릎의 드릴로 적을 차는 '스파이럴 니 킥'이나 트라이 실드에서 발사하는 '트윈 빔'이 무기. 필살기는 트라이랜서에 플라즈마를 실어 적을 분쇄하는 '트라이 피니시'.

실버리온

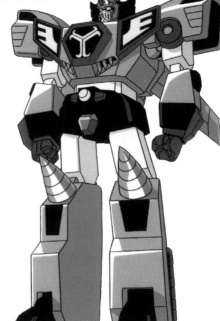

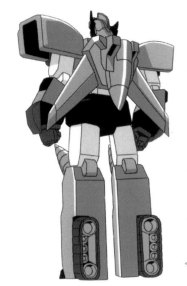

◀ 백은기사단의 3대가 가진 무기를 합체시킨 트라이 랜서와 방패를 합체시킨 트라이 실드.

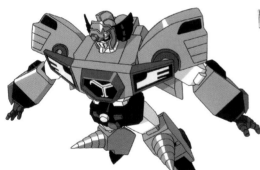
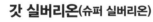

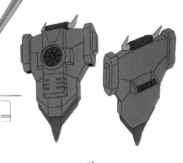

갓 실버리온(슈퍼 실버리온)

백은기사단의 4대가 전부 합체하여 탄생한 키 23.5m의 거대 용자 로봇. 필살기는 전신을 하얗게 빛내며 트라이 랜서로 적에게 돌진하는 '갓 피니시'(파이어 음속돌파 공격).

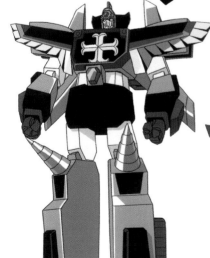

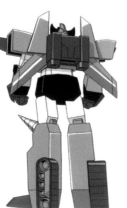

어드벤저

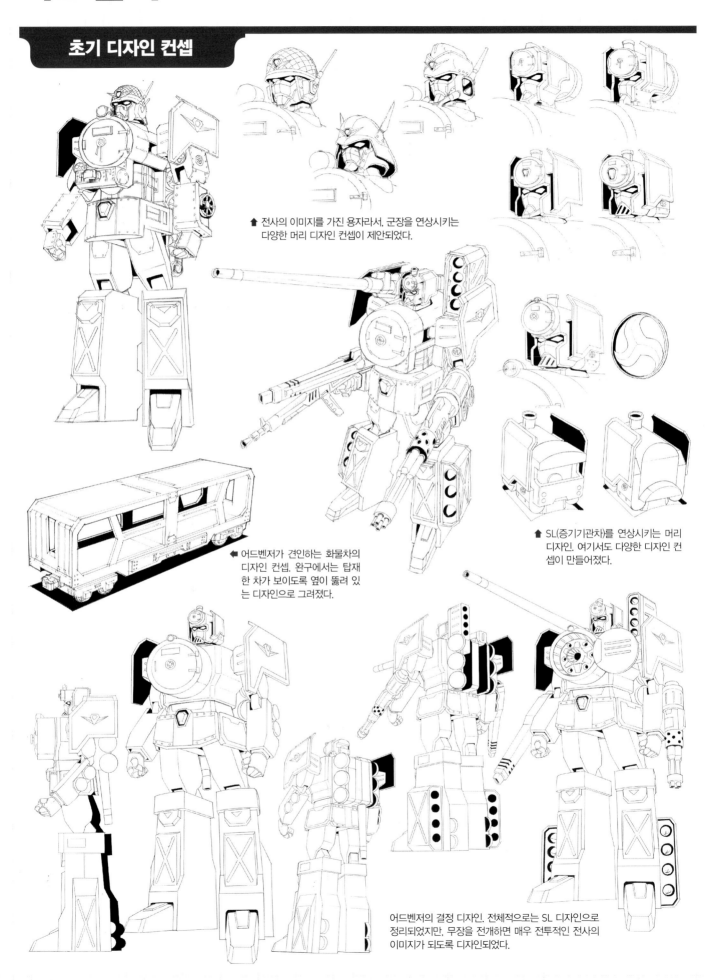

▲ 전사의 이미지를 가진 용자라서, 군장을 연상시키는 다양한 머리 디자인 컨셉이 제안되었다.

▲ SL(증기기관차)를 연상시키는 머리 디자인. 여기서도 다양한 디자인 컨셉이 만들어졌다.

◀ 어드벤저가 견인하는 화물차의 디자인 컨셉. 완구에서는 탑재한 차가 보이도록 옆이 뚫려 있는 디자인으로 그려졌다.

어드벤저의 결정 디자인. 전체적으로는 SL 디자인으로 정리되었지만, 무장을 전개하면 매우 전투적인 전사의 이미지가 되도록 디자인되었다.

애니메이션 결정 디자인

드란 다음으로 각성한 레젠드라(라젠드라)의 용자 로봇으로 푸른 파워 스톤을 가진다. '전사'의 정신을 가진 용자 로봇으로, 전신에 다양한 중화기가 내장되어 있다. 키 20.1m로, SL(증기기관차) 모드로 변형이 가능하다. 타쿠야(팽이) 등 주군만이 아니라 다른 용자 로봇도 태우고 레젠드라로 향한다. 빛의 레일을 달리면 우주공간에서도 주행할 수 있으며, 레젠드라로 향하는 모험에는 필요 불가결한 존재다.

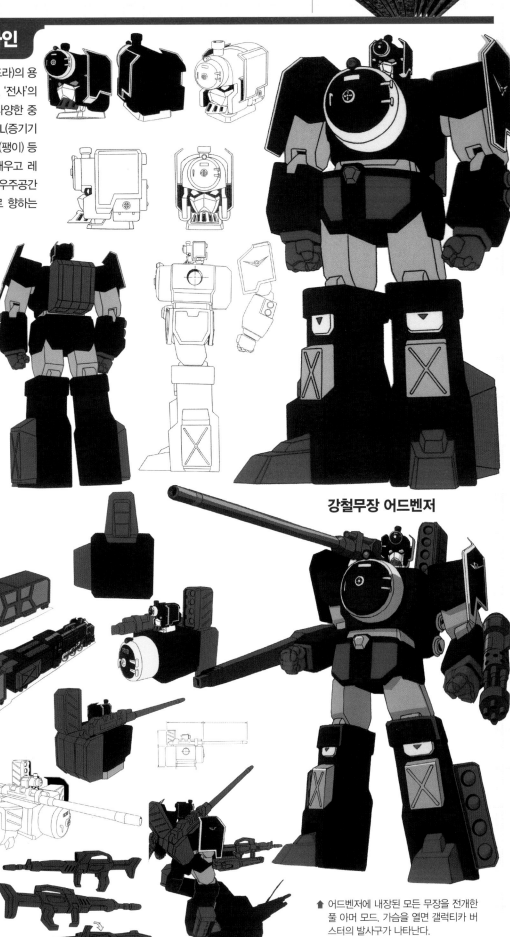

C-62

강철무장 어드벤저

⬆ 어드벤저에 내장된 모든 무장을 전개한 풀 아머 모드. 가슴을 열면 갤럭티카 버스터의 발사구가 나타난다.

캡틴 샤크

초기 디자인 컨셉

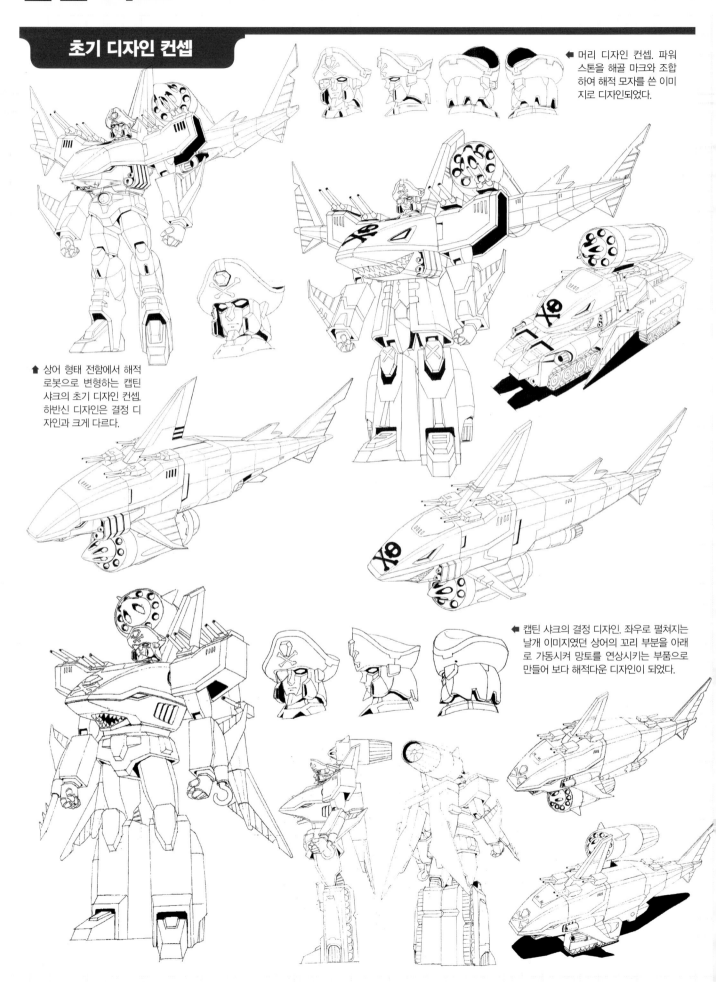

◀ 머리 디자인 컨셉. 파워
스톤을 해골 마크와 조합
하여 해적 모자를 쓴 이미
지로 디자인되었다.

▲ 상어 형태 전함에서 해적
로봇으로 변형하는 캡틴
샤크의 초기 디자인 컨셉.
하반신 디자인은 결정 디
자인과 크게 다르다.

◀ 캡틴 샤크의 결정 디자인. 좌우로 펼쳐지는
날개 이미지였던 상어의 꼬리 부분을 아래
로 가동시켜 망토를 연상시키는 부품으로
만들어 보다 해적다운 디자인이 되었다.

애니메이션 결정 디자인

8대의 용자 로봇들이 모두 악인의 손에 넘어갔을 때 등의 사태를 대비해 만들어진 9번째 용자 로봇. 달에 숨겨졌던 파워 스톤을 발견한 월터(울프)에 의해 부활한다. 길이 42.5m의 우주전함 모드에서 키 20m의 해적 로봇으로 변형한다. 필살기는 어깨의 미사일을 연속 발사하는 '16연장 미사일 런처'. 어드벤저를 어깨에 합체시키면 더욱 강력한 '하이퍼 갤럭티카 버스터'를 발사할 수 있다. 아이들을 도와주기 위해 용자들의 뒤를 쫓아 레젠드라(라젠드라)로 향한다.

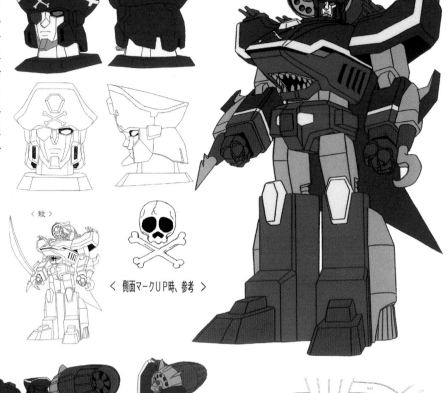

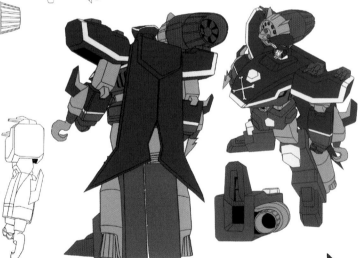

⬆ 캡틴 샤크의 브릿지. 정체를 숨기고 이터 이자크(후크 선장)가 된 월터(울프)가 함장을 맡고 있다.

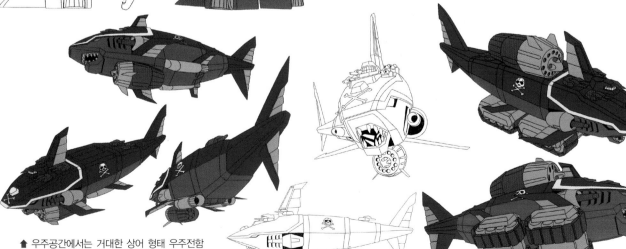

⬆ 우주공간에서는 거대한 상어 형태 우주전함 모드로 작동. 육상에서는 아래쪽에 캐터필러를 전개시켜 상어 형태의 배틀 탱크가 된다.

자조리건(스콜피건) & 데스개리건(데스케리건)

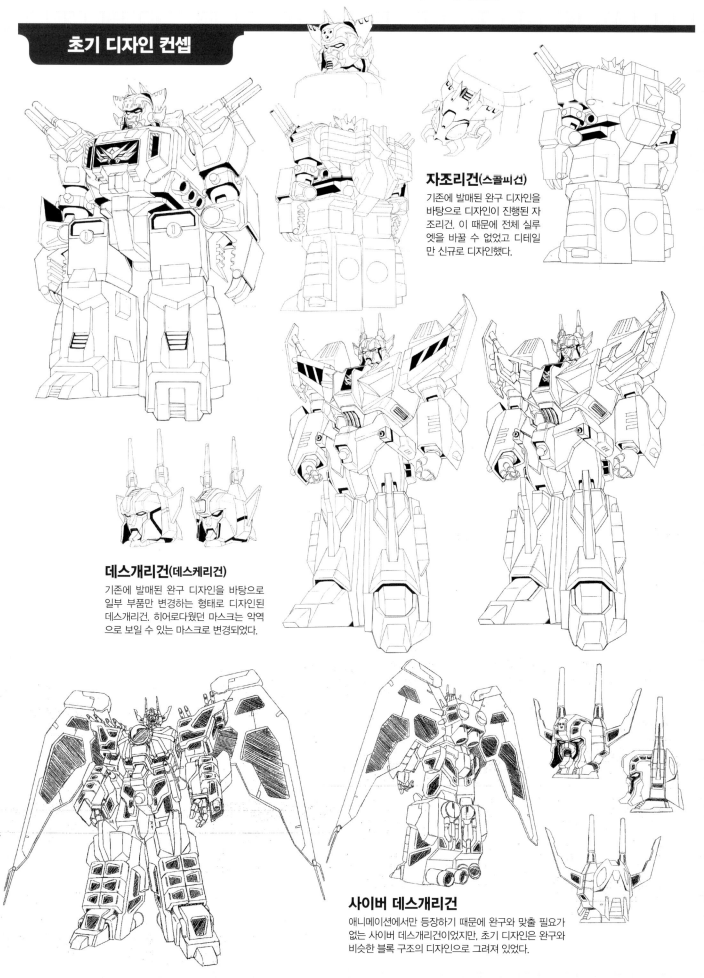

자조리건(스콜피션)

기존에 발매된 완구 디자인을 바탕으로 디자인이 진행된 자조리건. 이 때문에 전체 실루엣을 바꿀 수 없었고 디테일만 신규로 디자인했다.

데스개리건(데스케리건)

기존에 발매된 완구 디자인을 바탕으로 일부 부품만 변경하는 형태로 디자인된 데스개리건. 히어로다웠던 마스크는 악역으로 보일 수 있는 마스크로 변경되었다.

사이버 데스개리건

애니메이션에서만 등장하기 때문에 완구와 맞출 필요가 없는 사이버 데스개리건이었지만, 초기 디자인은 완구와 비슷한 블록 구조의 디자인으로 그려져 있었다.

애니메이션 결정 디자인

왈자크(우르잭) 공화제국의 비행전함으로, 거대한 전갈을 본뜬 형태다. 월터(울프)가 타는 로봇이나 양산형 커스텀 기어 등 다양한 로봇을 탑재해 파워스톤의 수색활동에 나선다.

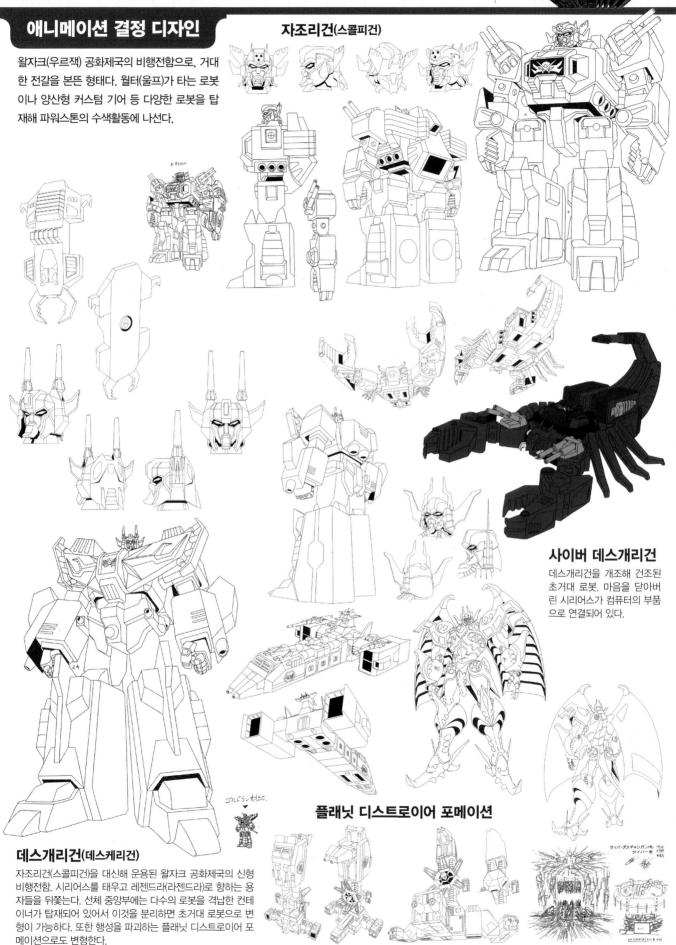

자조리건(스콜피건)

사이버 데스개리건

데스개리건을 개조해 건조된 초거대 로봇. 마음을 닫아버린 시리어스가 컴퓨터의 부품으로 연결되어 있다.

플래닛 디스트로이어 포메이션

데스개리건(데스케리건)

자조리건(스콜피건)을 대신해 운용된 왈자크 공화제국의 신형 비행전함. 시리어스를 태우고 레전드라(라젠드라)로 향하는 용자들을 뒤쫓는다. 선체 중앙부에는 다수의 로봇을 격납한 컨테이너가 탑재되어 있어서 이것을 분리하면 초거대 로봇으로 변형이 가능하다. 또한 행성을 파괴하는 플래닛 디스트로이어 포메이션으로도 변형한다.

타쿠야(팽이), 카즈키(솔개), 다이(바우)

초기 디자인 컨셉

🔺 골드 스코프와 골드 라이트의 디자인 컨셉. 여기에 골드 시버를 추가한 3가지 아이템이 주인공 3인의 모험 아이템이다.

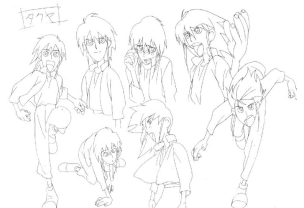

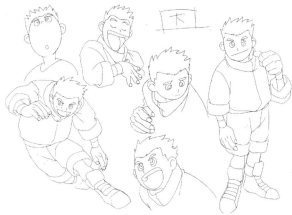

🔺 주인공 3인의 초기 디자인. 이 단계에서는 '타쿠야'가 '유스케', '카즈키'가 '타쿠야', '다이'가 '대'라는 이름이었다. 캐릭터 이미지는 초기 디자인 때부터 거의 굳어졌다.

주인공 소년들

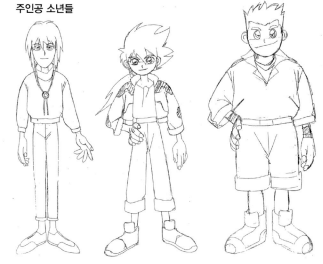

타쿠야(팽이), 카즈키(솔개), 다이(바우) 3명의 결정 직전 러프 디자인. 다이에 벨트지갑이 추가되었기 때문에 결정 디자인에는 오른손 위치를 변경해서 간략화되었다. 그밖에는 결정 디자인과 차이점이 보이지 않는다.

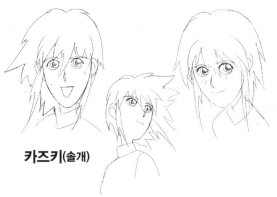

타쿠야(팽이)

다이(바우)

카즈키(솔개)

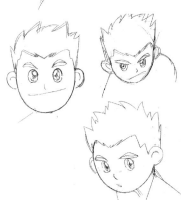

애니메이션 결정 디자인

이시와 초등학교에 다니는 호기심 왕성한 12살 6학년. 레전드라(라젠드라)의 용자인 드란을 우연히 부활시킨 것을 계기로 용자들의 주군이 되어 레전드라의 보물을 찾는 모험 여행을 떠난다. 레전드라의 보물을 노리는 왈자크(우르잭) 제국의 방해에도 굴하지 않고 8대의 용자 로봇을 부활시켜 우주 저편에 있는 레전드라로 향한다. 호기심이 왕성하고 장난꾸러기인 타쿠야(팽이)가 리더를 맡고, 잘난 체하고 염세적인 카즈키(솔개), 운동을 잘 하는 다이의 3명이 모두 용자들의 주군이다.

타쿠야(하라시마 타쿠야)(팽이)

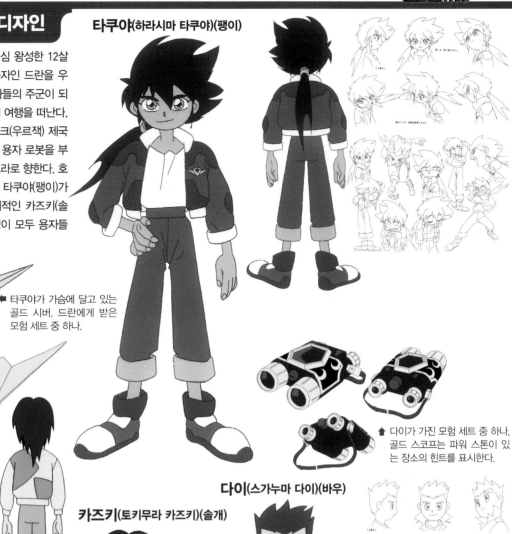

◀ 타쿠야가 가슴에 달고 있는 골드 시버. 드란에게 받은 모험 세트 중 하나.

▲ 다이가 가진 모험 세트 중 하나. 골드 스코프는 파워 스톤이 있는 장소의 힌트를 표시한다.

▲ 카즈키가 드란에게 받은 모험 세트 중 하나인 골드 라이트.

다이(스가누마 다이)(바우)

카즈키(토키무라 카즈키)(솔개)

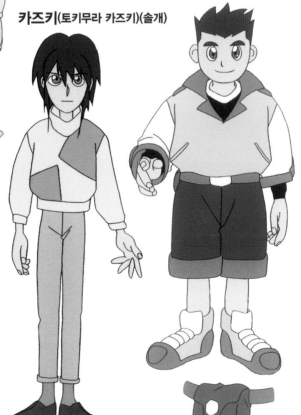

월터 왈자크(울프 우르잭), 이터 이자크(후크 선장)

초기 디자인 컨셉

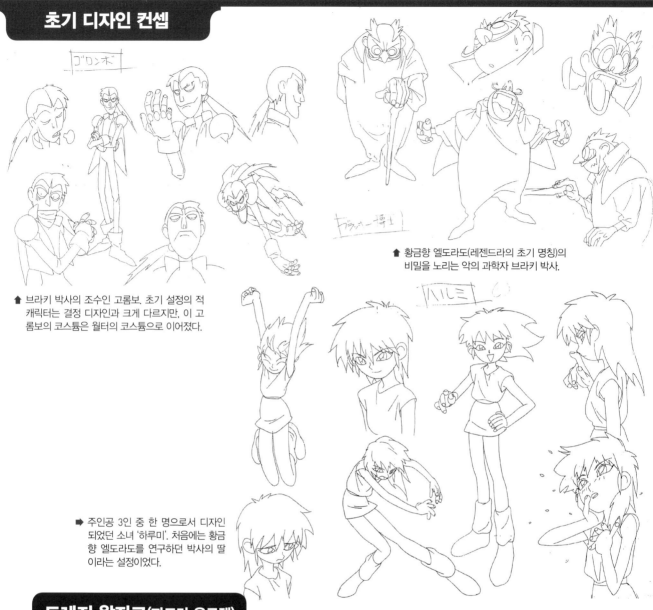

↑ 황금향 엘도라도(레젠드라의 초기 명칭)의 비밀을 노리는 악의 과학자 브라키 박사.

↑ 브라키 박사의 조수인 고롬보. 초기 설정의 적 캐릭터는 결정 디자인과 크게 다르지만, 이 고 롬보의 코스튬은 월터의 코스튬으로 이어졌다.

➡ 주인공 3인 중 한 명으로서 디자인 되었던 소녀 '하루미'. 처음에는 황금 향 엘도라도를 연구하던 박사의 딸 이라는 설정이었다.

트레저 왈자크(파트라 우르잭)

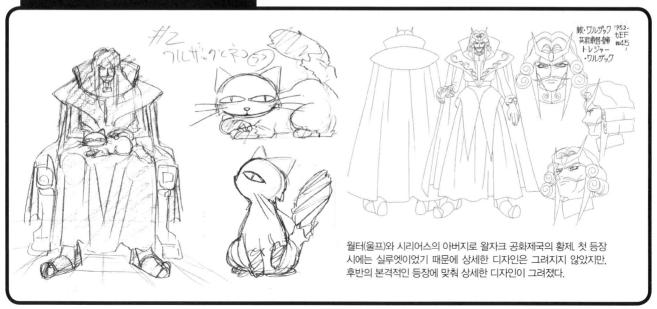

월터(울프)와 시리어스의 아버지로 왈자크 공화제국의 황제. 첫 등장 시에는 실루엣이었기 때문에 상세한 디자인은 그려지지 않았지만, 후반의 본격적인 등장에 맞춰 상세한 디자인이 그려졌다.

애니메이션 결정 디자인

왈자크(우르잭) 공화제국의 왕자. 왈자크 공화제국
일본대사관에 근무하지만, 레전드라의 석판을 발
견한 것을 계기로 파워 스톤의 수색이 주임무가 된
다. 타쿠야(팽이)의 말빨에 휘둘려 부활의 주문을
가르쳐주는 등 계속 실패만 하며 파워 스톤을 손에
넣지 못한다. 하지만 완전한 악이 되지 못하고, 어
딘가 미워할 수 없는 성격으로 타쿠야 일행과의 교
류를 통해 결국 정의의 마음에 눈을 뜬다. 달의 파
워 스톤을 발견하여 캡틴 샤크를 각성시킨 뒤에는
이터 이자크(후크 선장)로서 정체를 숨기며 그들의
모험을 뒤에서 돕는다.

월터 왈자크(울프 우르잭)

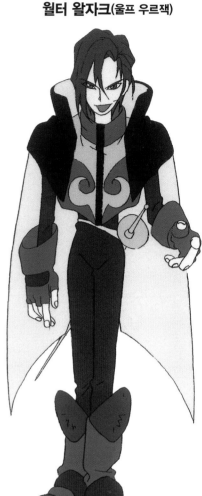

이터 이자크(후크 선장)

캡틴 샤크의 함장이자 우주해적인
모습. 샤란라(샬랄라) 외에는 정체
를 다 눈치채지만, 본인은 잘 숨기
고 있다고 생각한다.

샤란라 시스루(샬랄라 발바리), 카넬 상그로스,

초기 디자인 컨셉

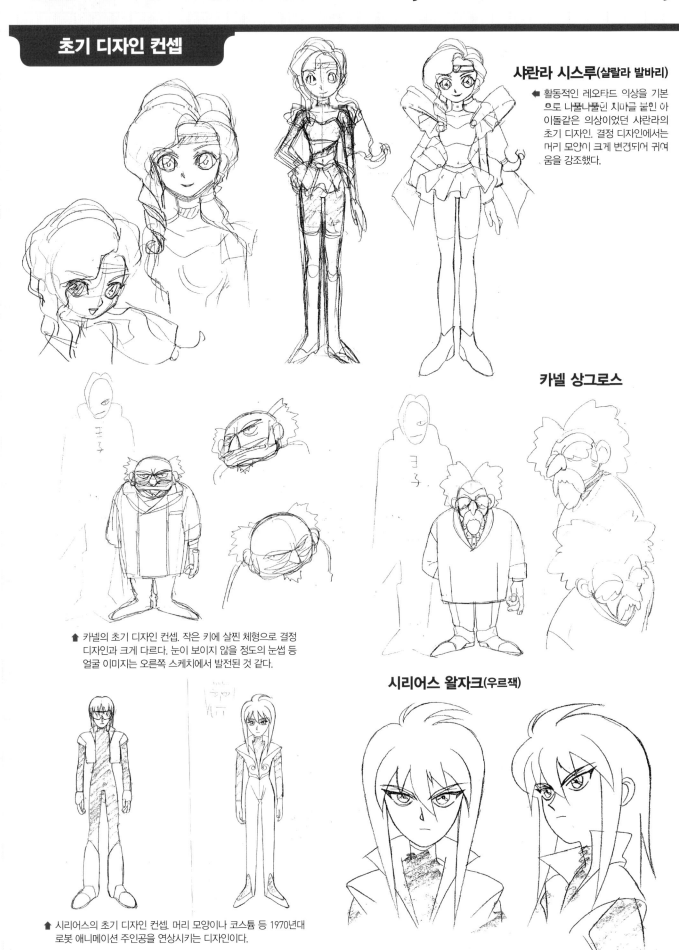

샤란라 시스루(샬랄라 발바리)

◀ 활동적인 레오타드 이상을 기본 으로 나풀나풀한 치마글 붙인 아 이돌같은 의상이었던 샤란라의 초기 디자인. 결정 디자인에서는 머리 모양이 크게 변경되어 귀여 움을 강조했다.

카넬 상그로스

▲ 카넬의 초기 디자인 컨셉. 작은 키에 살찐 체형으로 결정 디자인과 크게 다르다. 눈이 보이지 않을 정도의 눈썹 등 얼굴 이미지는 오른쪽 스케치에서 발전된 것 같다.

시리어스 왈자크(우르잭)

▲ 시리어스의 초기 디자인 컨셉. 머리 모양이나 코스튬 등 1970년대 로봇 애니메이션 주인공을 연상시키는 디자인이다.

168

애니메이션 결정 디자인

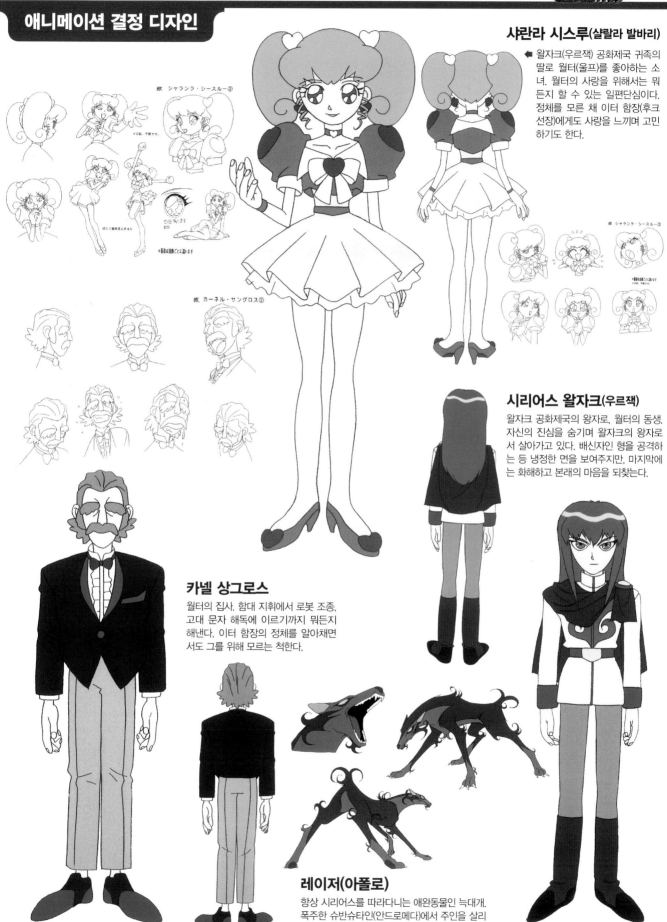

敵 シャランラ・シースルー③

敵 カーネル・サングロス②

샤란라 시스루(샬랄라 발바리)

◀ 왈자크(우르잭) 공화제국 귀족의
딸로 월터(울프)를 좋아하는 소
녀. 월터의 사랑을 위해서는 뭐
든지 할 수 있는 일편단심이다.
정체를 모른 채 이터 함장(후크
선장)에게도 사랑을 느끼며 고민
하기도 한다.

敵 シャランラ・シースルー②

시리어스 왈자크(우르잭)

왈자크 공화제국의 왕자로, 월터의 동생.
자신의 진심을 숨기며 왈자크의 왕자로
서 살아가고 있다. 배신자인 형을 공격하
는 등 냉정한 면을 보여주지만, 마지막에
는 화해하고 본래의 마음을 되찾는다.

카넬 상그로스

월터의 집사. 함대 지휘에서 로봇 조종,
고대 문자 해독에 이르기까지 뭐든지
해낸다. 이터 함장의 정체를 알아채면
서도 그를 위해 모르는 척한다.

레이저(아폴로)

항상 시리어스를 따라다니는 애완동물인 늑대개.
폭주한 슈반슈타인(안드로메다)에서 주인을 살리
기 위해 몸을 희생해 탈출정에 태운다.

환상의 작품!! 포토라이저(가칭)

'용자왕 가오가이가(사자왕 가오가이거)'에 이어지는 용자 시리즈로서 구상되었던 환상의 작품. 카메라나 쌍안경이 소형 로봇으로 변신하는 지금까지 없었던 컨셉으로 그려져 있고, 권총이 변형하는 로봇도 있었다. 공룡 형태, 새 형태의 메카나 비클과 합체해서 거대 용자 로봇이 된다.

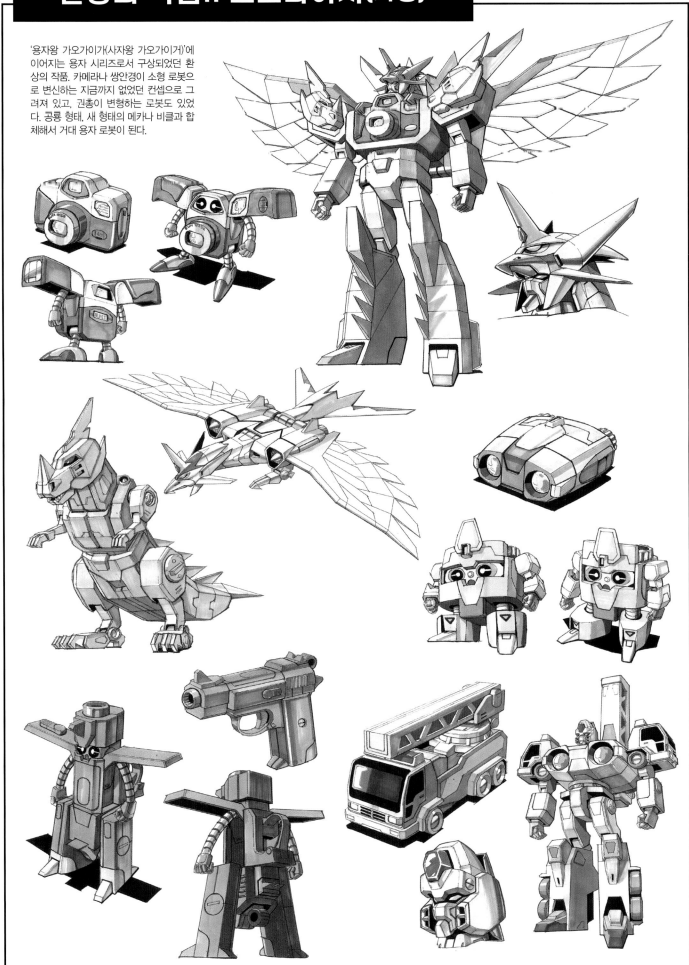

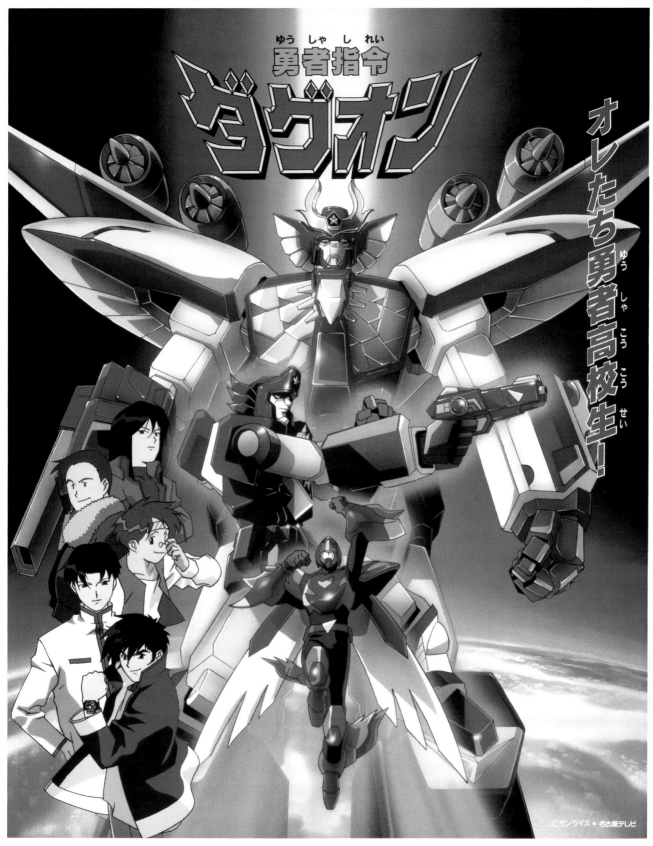

名古屋テレビ

テレビ朝日系全国ネット
毎週土曜日夕方5：00～5：30（朝日放送は金曜日5：00～5：30）

■制作/名古屋テレビ・サンライズ
■音楽/ビクターエンタテインメント ●オープニングテーマ「輝け!!ダグオン」 ●エンディングテーマ「風の中のプリズム」 ●歌Nieve（ニーブ）
■雑誌/講談社「テレビマガジン」「おともだち」「たのしい幼稚園」「コミックボンボン」小学館「てれびくん」「幼稚園」徳間書店「テレビランド」

テレビ朝日

다그 파이어 & 파이어 엔(열)

초기 디자인 컨셉

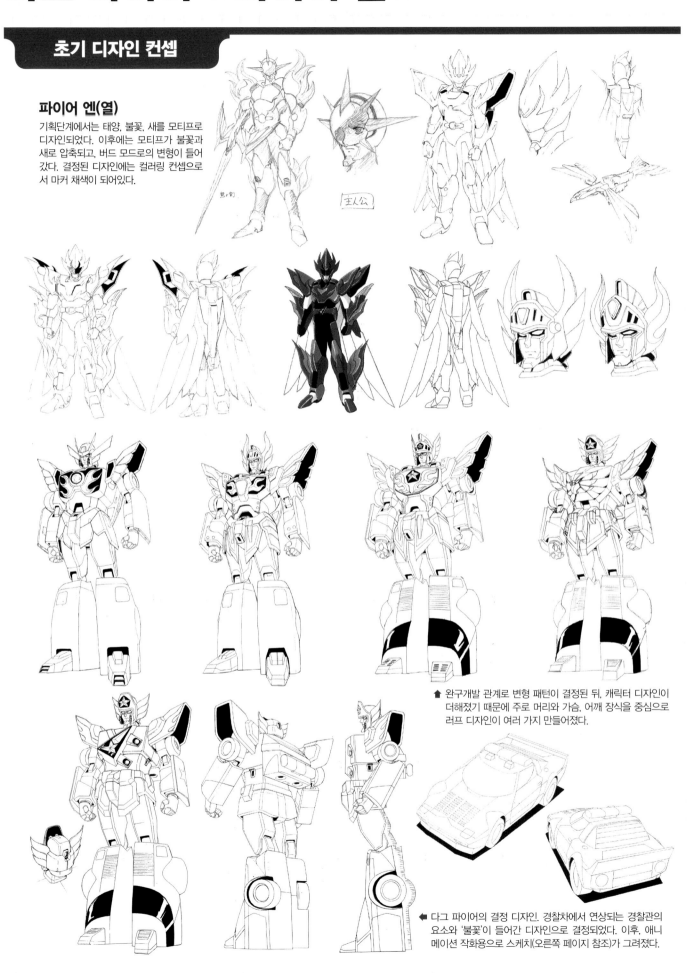

파이어 엔(열)

기획단계에서는 태양, 불꽃, 새를 모티프로 디자인되었다. 이후에는 모티프가 불꽃과 새로 압축되고, 버드 모드로의 변형이 들어갔다. 결정된 디자인에는 컬러링 컨셉으로서 마커 채색이 되어있다.

↑ 완구개발 관계로 변형 패턴이 결정된 뒤, 캐릭터 디자인이 더해졌기 때문에 주로 머리와 가슴, 어깨 장식을 중심으로 러프 디자인이 여러 가지 만들어졌다.

← 다그 파이어의 결정 디자인. 경찰차에서 연상되는 경찰관의 요소와 '불꽃'이 들어간 디자인으로 결정되었다. 이후, 애니메이션 작화용으로 스케치(오른쪽 페이지 참조)가 그려졌다.

애니메이션 결정 디자인

다그 파이어

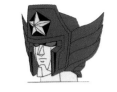
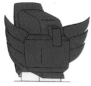
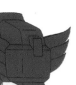

파이어 스트라토스와 파이어 엔(열)이 '융합합체' 하여 변형하는 키 10.8m의 로봇 형태. 공격, 방어, 스피드의 밸런스가 상당히 좋고, 평상시 팔 장갑 안에 수납되어 있는 핸드건 '파이어 블래스터' 가 주무기다. 비행능력이 없는 것이 약점이지만, 동료와의 연계로 보완하며 싸운다. 가슴에 다그온 엠블럼이 붙어있는 것이 특징이며, 별 부분에서 화염탄 '스타 번'을 발사한다.

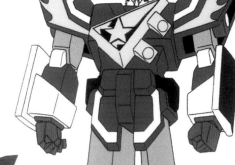

파이어 블래스터

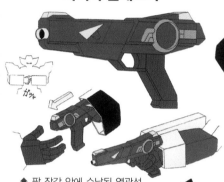

⬆ 팔 장갑 안에 수납된 열광선 총. 영상에서는 딱 한번 양손 에 들고 쌍권총으로 썼다.

파이어 스트라토스
(파이어 경찰차)

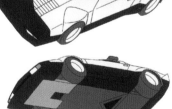

경찰차를 브레이브 성인이 스캔해서 만들어낸 지구방 위용의 다그 비클. 엔(열)이 운전하기도 하지만 자동조 종으로도 움직인다.

파이어 엔

다이도우지 엔(강열)이 다그 커맨더로 변신 (트라이 다그온)해서 다그텍터를 입은 모 습. 팔꿈치 치기(엘보 클로)나 펀치 공격의 '파이어 너클' 등 육탄전이 특기다.

엔의 다그텍터가 새 형태로 변 형한 비행 형태. 전신을 불꽃 으로 감싸고 적에게 돌격하는 '파이어 버드 어택'이 필살기.

파이어 다그온

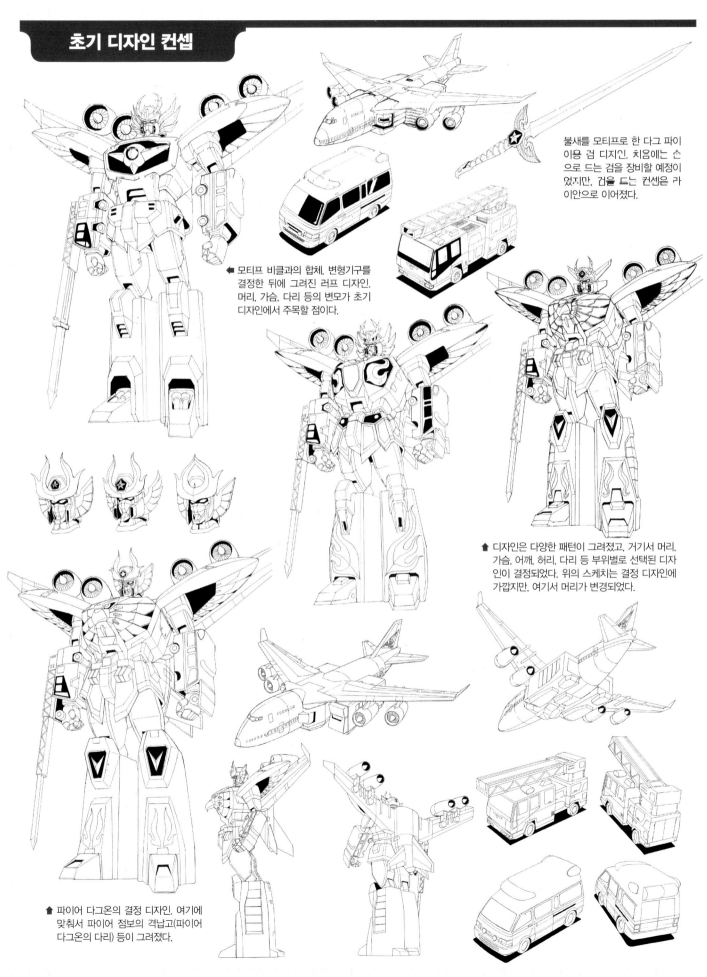

불새를 모티프로 한 다그 파이 이용 검 디자인. 처음에는 손으로 드는 검을 장비할 예정이었지만, 검을 드는 컨셉은 라이안으로 이어졌다.

◀ 모티프 비클과의 합체, 변형기구를 결정한 뒤에 그려진 러프 디자인. 머리, 가슴, 다리 등의 변모가 초기 디자인에서 주목할 점이다.

▲ 디자인은 다양한 패턴이 그려졌고, 거기서 머리, 가슴, 어깨, 허리, 다리 등 부위별로 선택된 디자인이 결정되었다. 위의 스케치는 결정 디자인에 가깝지만, 여기서 머리가 변경되었다.

▲ 파이어 다그온의 결정 디자인. 여기에 맞춰서 파이어 점보의 격납고(파이어 다그온의 다리) 등이 그려졌다.

애니메이션 결정 디자인

다그 비클인 파이어 점보, 파이어 래더(파이어 소방차), 파이어 레스큐(파이어 구급차)의 3기가 다그 파이어와 '화염합체'해서 완성되는 거대 로봇. 합체할 때 다그 파이어는 비클 형태로 가슴에 격납된다. 키 20.4m의 대형 로봇이지만 공중전이 특기다. 등의 4기의 엔진 부분에서는 고열화염 '제트 파이어 스톰'을, 이마에서는 '파이어 스타 번'을 발사한다. 가슴의 부리에서는 적의 움직임을 멈추는 광선 '파이어 홀드(파이어 빔)'를 발사한다.

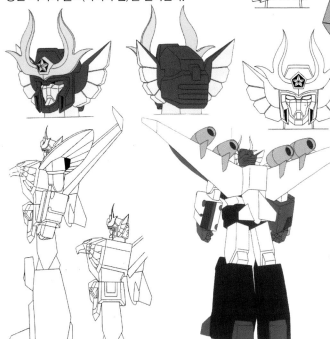

파이어 블레이드

파이어 래더의 사다리 부분이 늘어나 형성되는 파이어 다그온 전용 검. 적에게 돌진해서 스치며 십자 모양으로 베는 것이 필살기.

파이어 레스큐(파이어 구급차)

구급차를 바탕으로 만든 다그 비클. 다그텍터의 수리장치도 갖추고 있다.

파이어 래더(파이어 소방차)

사다리차를 바탕으로 만든 다그 비클. 파이어 다그온의 오른팔이 된다.

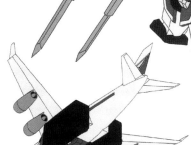

파이어 점보

점보 제트기를 브레이브 성인이 스캔해서 만든 다그 비클. 스트라토스, 래더, 레스큐 등 각 기체를 수납한다.

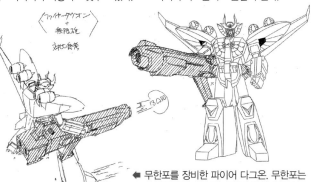

◀ 무한포를 장비한 파이어 다그온. 무한포는 오른쪽 허리의 조인트를 통해 합체한다.

파워 다그온

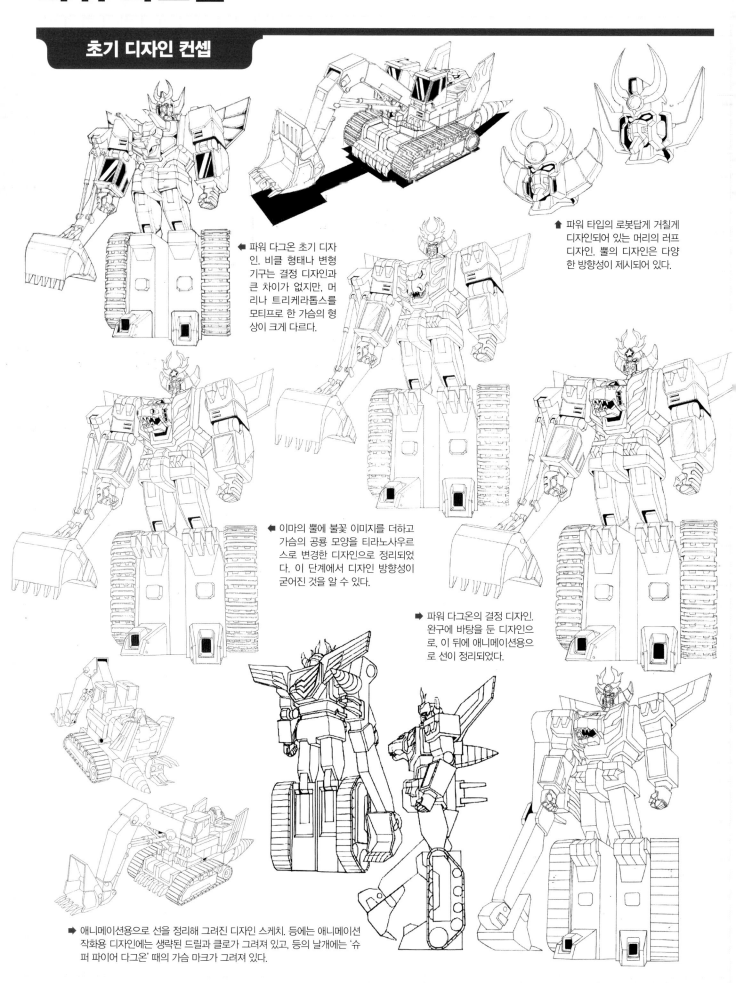

◀ 파워 다그온 초기 디자인. 비클 형태나 변형 기구는 결정 디자인과 큰 차이가 없지만, 머리나 트리케라톱스를 모티프로 한 가슴의 형상이 크게 다르다.

⬆ 파워 타입의 로봇답게 거칠게 디자인되어 있는 머리의 러프 디자인. 뿔의 디자인은 다양한 방향성이 제시되어 있다.

◀ 이마의 뿔에 불꽃 이미지를 더하고 가슴의 공룡 모양을 티라노사우르스로 변경한 디자인으로 정리되었다. 이 단계에서 디자인 방향성이 굳어진 것을 알 수 있다.

➡ 파워 다그온의 결정 디자인. 완구에 바탕을 둔 디자인으로, 이 뒤에 애니메이션용으로 선이 정리되었다.

➡ 애니메이션용으로 선을 정리해 그려진 디자인 스케치. 등에는 애니메이션 작화용 디자인에는 생략된 드릴과 클로가 그려져 있고, 등의 날개에는 '슈퍼 파이어 다그온' 때의 가슴 마크가 그려져 있다.

애니메이션 결정 디자인

파괴된 파이어 점보 대신 파이어 엔(열)에게 주어진 새로운 힘. 공사현장의 작업차량을 바탕으로 갤럭시 루나가 만들어낸 다그 비클, 파이어 쇼벨(파이어 포크레인)과 다그 파이어가 '강력합체'하여 탄생한 키 20.2m의 용자 로봇. 그 이름대로 모든 다그온 중에서 가장 강한 파워를 자랑하고, 다리 캐터필러를 사용한 고속 기동력도 겸비한다. 오른팔의 파워 쇼벨 암을 사용한 변칙적인 공격이 큰 특징. 이마에서는 광선 '파이어 스타 번'을 발사하고, 가슴의 공룡 입에서는 화염 '마그마 블래스트'를 발사한다.

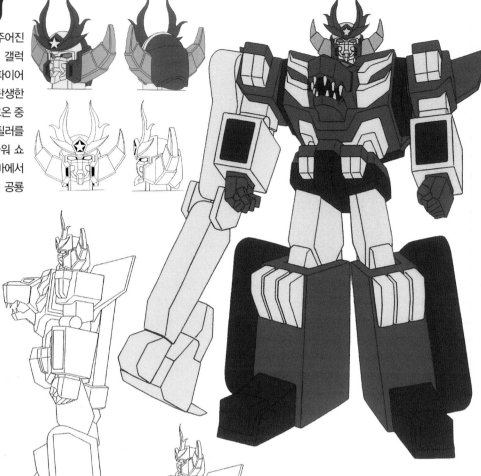

파이어 쇼벨(파이어 포크레인)

◀ 하반신을 변형시킨 파워 탱크 모드. 이 상태로 지상을 고속으로 달릴 수 있다.

◀ 무한포를 장비한 파워 다그온. 무한포는 왼쪽 어깨에 나타나는 조인트를 통해 장착한다.

▲ 파워 쇼벨 암의 끝부분은 자유자재로 변신하는 기능이 있다. 싸움에 맞춰서 '파워 드릴 암'이나 '파워 클로 암'으로 변화해 다양한 공격방법으로 적을 격파한다.

슈퍼 파이어 다그온

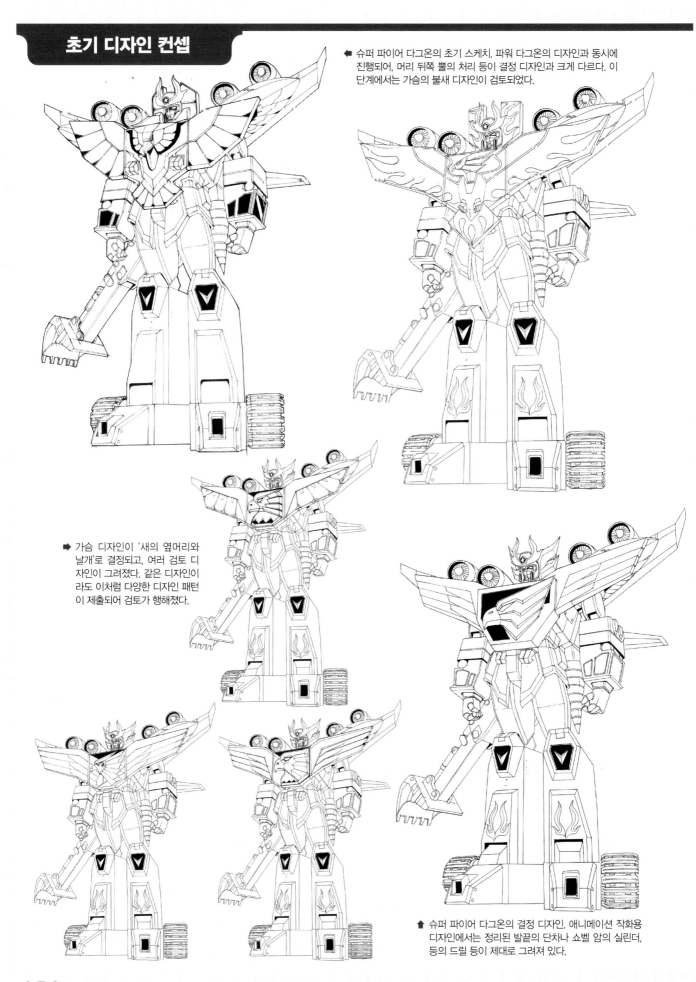

◀ 슈퍼 파이어 다그온의 초기 스케치. 파워 다그온의 디자인과 동시에 진행되어, 머리 뒤쪽 뿔의 처리 등이 결정 디자인과 크게 다르다. 이 단계에서는 가슴의 불새 디자인이 검토되었다.

➡ 가슴 디자인이 '새의 옆머리와 날개'로 결정되고, 여러 검토 디 자인이 그려졌다. 같은 디자인이 라도 이처럼 다양한 디자인 패턴 이 제출되어 검토가 행해졌다.

⬆ 슈퍼 파이어 다그온의 결정 디자인. 애니메이션 작화용 디자인에서는 정리된 발끝의 단차나 쇼벨 암의 실린더, 등의 드릴 등이 제대로 그려져 있다.

애니메이션 결정 디자인

다그 베이스에 숨겨져 있던 합체 프로그램에 의해 탄생한 최강의 용자 로봇(키: 24.8m). 다그 베이스에서 발사되는 '초화염합체 광파'에 의해, 파이어 다그온과 파워 다그온이 '초화염합체'한 모습이다. 파워 다그온은 분해되어 백팩, 팔, 다리, 발, 머리 장식으로 파이어 다그온에 장착되고, 파이어 래더(파이어 소방차)와 파이어 레스큐(파이어 구급차)는 다리에 수납된다. 몸에는 무한대의 힘을 감추고 있으며, 엔(열)에 의해 그 힘을 끌어내어 무한대의 강함을 발휘한다. 그러나 융합해 있는 엔이 크게 소모된다는 결점이 있기 때문에, 그야말로 어쩔 수 없는 상황에서 최후의 수단으로만 사용된다. 작품 등장 회수는 단 3회.

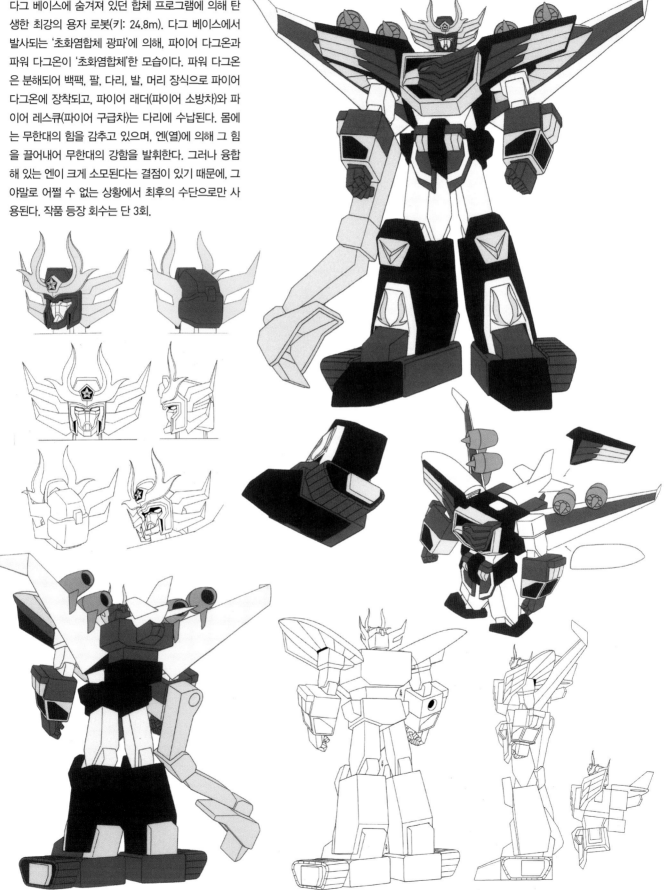

라이안 & 건키드

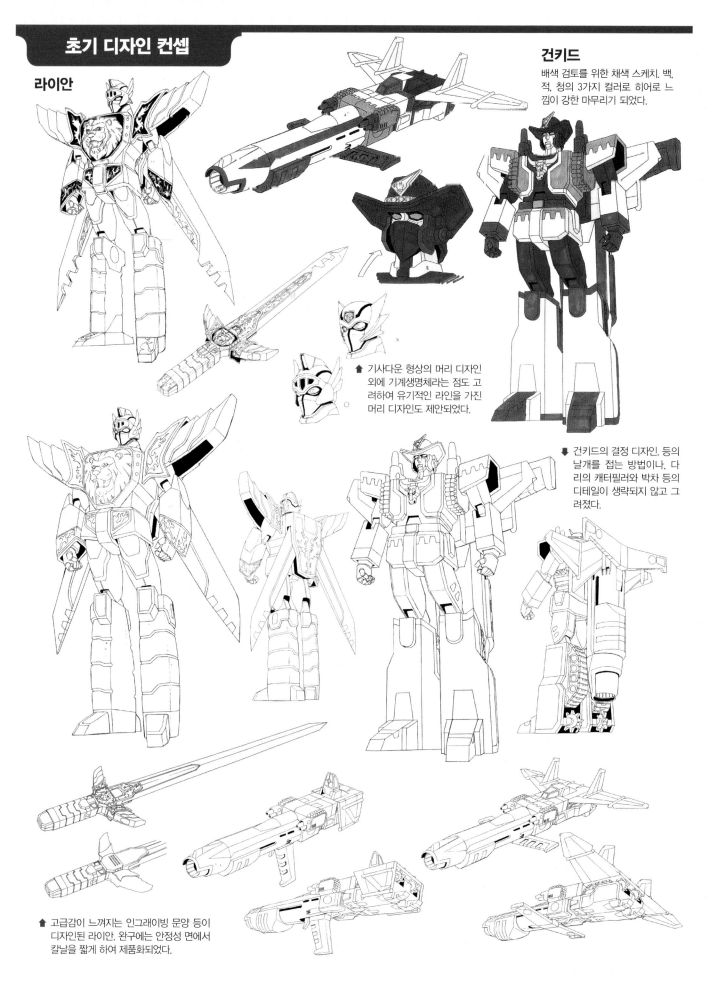

라이안

건키드

배색 검토를 위한 채색 스케치. 백, 적, 청의 3가지 컬러로 히어로로 느낌이 강한 마무리가 되었다.

⬆ 기사다운 형상의 머리 디자인 외에 기계생명체라는 점도 고려하여 유기적인 라인을 가진 머리 디자인도 제안되었다.

⬇ 건키드의 결정 디자인. 등의 날개를 접는 방법이나. 다리의 캐터필러와 박차 등의 디테일이 생략되지 않고 그려졌다.

⬆ 고급감이 느껴지는 인그래이빙 문양 등이 디자인된 라이안. 완구에는 안정성 면에서 칼날을 짧게 하여 제품화되었다.

애니메이션 결정 디자인

라이안

고향별과 20억의 동포를 멸망시킨 아크 성인을 쫓아 지구로 온, 기계생명체인 검 성인. '우주검사 라이안'이라는 별명을 갖고 있다. 처음에는 자신의 복수만을 위해 싸우지만, 서서히 다그온들에게 마음을 열게 된다. 키 10.7m의 인간 형태에서 '라이안 소드'라는 확대축소가 가능한 검으로 변형해 파이어 엔(열), 파이어 다그온, 파워 다그온의 필살무기로서 함께 싸운다. 건키드의 대부이자 교육 담당으로 활약하는데, 그 모습은 그야말로 보호자=아버지이다. 사르갓소 괴멸 후에는 건키드와 함께 엘바인 태양계로 떠난다.

라이오 소드

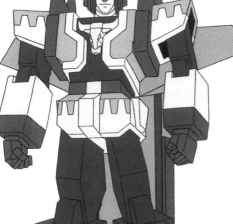

건키드

메가쥬 성인이 다그온과 싸우기 위해 제작한 키 10.1m의 기계생명체. 정식 명칭은 '건드로이드 T96'이라고 하며, 자각이 없는 채 지구 침략을 위해 그 파워를 이용당한다. 싸움 뒤에는 보호되어 다그온의 일원이 되지만, 타고난 것인지 철없는 아이 그 자체인 성격으로 항상 문제를 일으킨다. 비행 형태인 '키드 파이터', 전차 형태인 '키드 탱크', 대포 형태인 '무한포'로 4단 변형이 가능하다. 동료가 된 후에는 검 성인의 말로 '새로운 생명'이라는 뜻의 '건키드'라는 이름을 라이안에게 받고, 그의 교육을 통해 정신적으로 성장한다.

▲ 배틀 모드 시에는 마스크로 얼굴을 감추지만, 평소에는 어린애처럼 웃거나 화를 내는 등 표정이 풍부하다. 모자의 다그온 엠블럼은 동료가 된 후에 붙인 것.

키드 파이터

키드 탱크

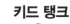

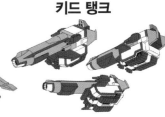

무한포

다그 터보 & 터보 카이(터보 바다) & 다그 아머(다그 파워)

초기 디자인 컨셉

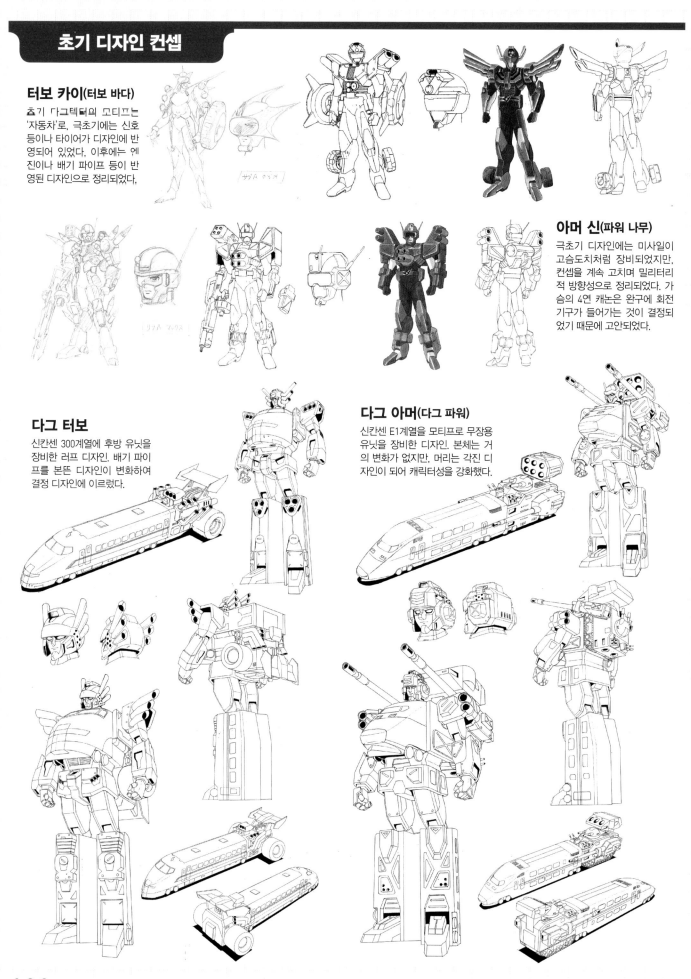

터보 카이(터보 바다)

초기 다그터보의 모티프는 '자동차'로, 극초기에는 신호등이나 타이어가 디자인에 반영되어 있었다. 이후에는 엔진이나 배기 파이프 등이 반영된 디자인으로 정리되었다.

아머 신(파워 나무)

극초기 디자인에는 미사일이 고슴도치처럼 장비되었지만, 컨셉을 계속 고치며 밀리터리적 방향성으로 정리되었다. 가슴의 4연 캐논은 완구에 회전 기구가 들어가는 것이 결정되었기 때문에 고안되었다.

다그 터보

신칸센 300계열에 후방 유닛을 장비한 러프 디자인. 배기 파이프를 본뜬 디자인이 변화하여 결정 디자인에 이르렀다.

다그 아머(다그 파워)

신칸센 E1계열을 모티프로 무장용 유닛을 장비한 디자인. 본체는 거의 변화가 없지만, 머리는 각진 디자인이 되어 캐릭터성을 강화했다.

애니메이션 결정 디자인

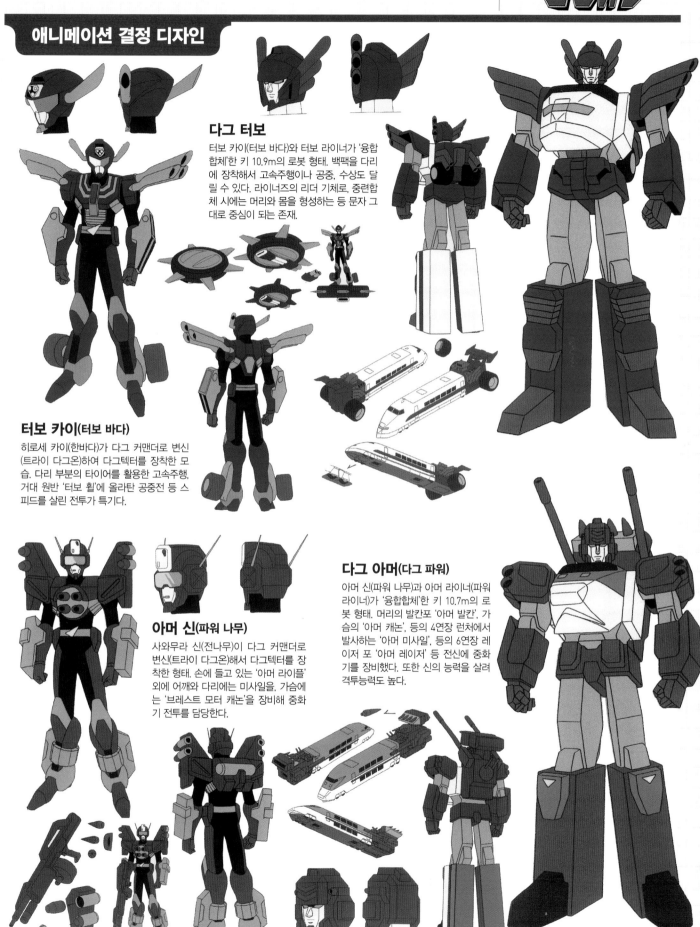

다그 터보

터보 카이(터보 바다)와 터보 라이너가 '융합합체'한 키 10.9m의 로봇 형태. 백팩을 다리에 장착해서 고속주행이나 공중, 수상도 달릴 수 있다. 라이너즈의 리더 기체로, 중련합체 시에는 머리와 몸을 형성하는 등 문자 그대로 중심이 되는 존재.

터보 카이(터보 바다)

히로세 카이(한바다)가 다그 커맨더로 변신(트라이 다그온)하여 다그텍터를 장착한 모습. 다리 부분의 타이어를 활용한 고속주행, 거대 원반 '터보 휠'에 올라탄 공중전 등 스피드를 살린 전투가 특기다.

아머 신(파워 나무)

사와무라 신(전나무)이 다그 커맨더로 변신(트라이 다그온)해서 다그텍터를 장착한 형태. 손에 들고 있는 '아머 라이플' 외에 어깨와 다리에는 미사일을, 가슴에는 '브레스트 모터 캐논'을 장비해 중화기 전투를 담당한다.

다그 아머(다그 파워)

아머 신(파워 나무)과 아머 라이너(파워 라이너)가 '융합합체'한 키 10.7m의 로봇 형태. 머리의 발칸포 '아머 발칸', 가슴의 '아머 캐논', 등의 4연장 런처에서 발사하는 '아머 미사일', 등의 6연장 레이저 포 '아머 레이저' 등 전신에 중화기를 장비했다. 또한 신의 능력을 살려 격투능력도 높다.

다그 윙 & 윙 요쿠(윙 나래) & 다그 드릴

초기 디자인 컨셉

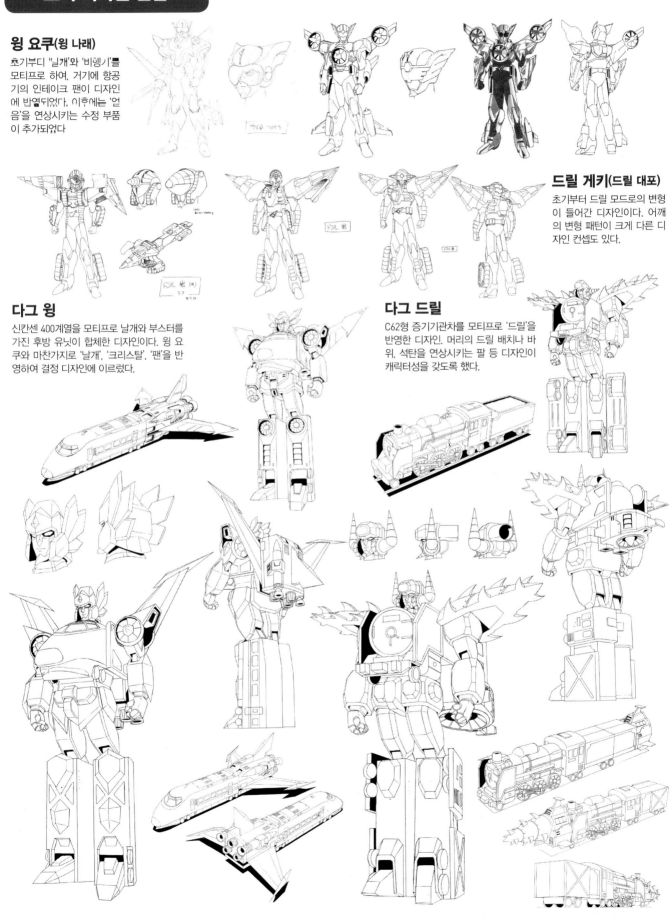

윙 요쿠(윙 나래)
초기부터 '날개'와 '비행기'를 모티프로 하여, 거기에 항공기의 인테이크 팬이 디자인에 반영되었다. 이후에는 '얼음'을 연상시키는 수정 부품이 추가되었다

드릴 게키(드릴 대포)
초기부터 드릴 모드로의 변형이 들어간 디자인이다. 어깨의 변형 패턴이 크게 다른 디자인 컨셉도 있다.

다그 윙
신칸센 400계열을 모티프로 날개와 부스터를 가진 후방 유닛이 합체한 디자인이다. 윙 요쿠와 마찬가지로 '날개', '크리스탈', '팬'을 반영하여 결정 디자인에 이르렀다.

다그 드릴
C62형 증기기관차를 모티프로 '드릴'을 반영한 디자인. 머리의 드릴 배치나 바위, 석탄을 연상시키는 팔 등 디자인이 캐릭터성을 갖도록 했다.

& 드릴 게키(드릴 대포)

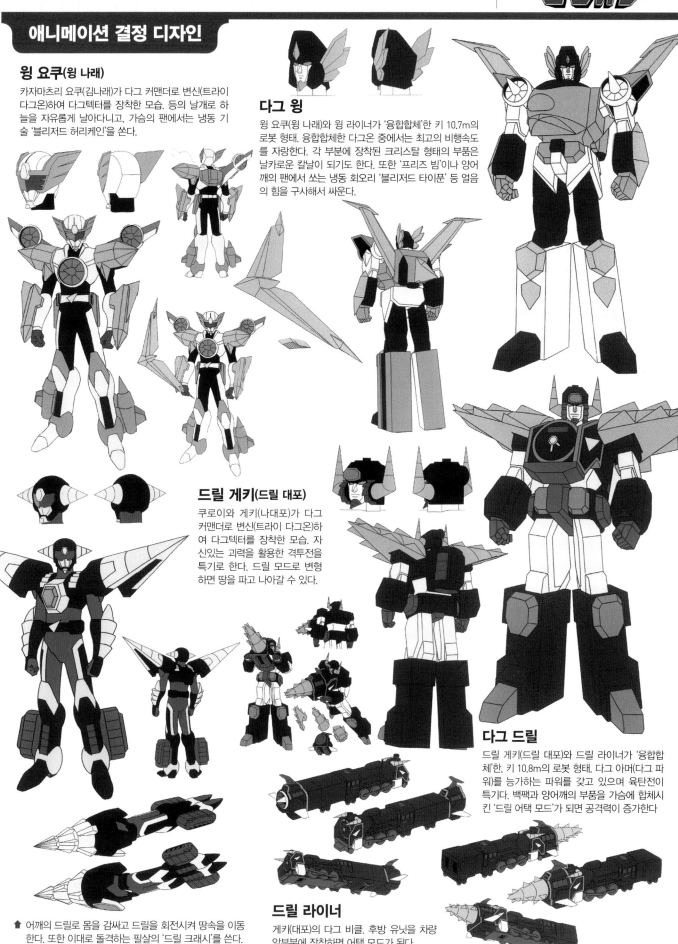

애니메이션 결정 디자인

윙 요쿠(윙 나래)

카자마츠리 요쿠(윙 나래)가 다그 커맨더로 변신(트라이 다그온)하여 다그텍터를 장착한 모습. 등의 날개로 하늘을 자유롭게 날아다니고, 가슴의 팬에서는 냉동 기술 '블리저드 허리케인'을 쏜다.

다그 윙

윙 요쿠(윙 나래)와 윙 라이너가 '융합합체'한 키 10.7m의 로봇 형태. 융합합체한 다그온 중에서는 최고의 비행속도를 자랑한다. 각 부분에 장착된 크리스탈 형태의 부품은 날카로운 칼날이 되기도 한다. 또한 '프리즈 빔'이나 양어깨의 팬에서 쏘는 냉동 회오리 '블리저드 타이푼' 등 얼음의 힘을 구사해서 싸운다.

드릴 게키(드릴 대포)

쿠로이와 게키(나대포)가 다그 커맨더로 변신(트라이 다그온)하여 다그텍터를 장착한 모습. 자신있는 괴력을 활용한 격투전을 특기로 한다. 드릴 모드로 변형하면 땅을 파고 나아갈 수 있다.

다그 드릴

드릴 게키(드릴 대포)와 드릴 라이너가 '융합합체'한, 키 10.8m의 로봇 형태. 다그 아머(다그 파워)를 능가하는 파워를 갖고 있으며 육탄전이 특기다. 백팩과 양어깨의 부품을 가슴에 합체시킨 '드릴 어택 모드'가 되면 공격력이 증가한다

▲ 어깨의 드릴로 몸을 감싸고 드릴을 회전시켜 땅속을 이동한다. 또한 이대로 돌격하는 필살의 '드릴 크래시'를 쓴다.

드릴 라이너

게키(대포)의 다그 비클. 후방 유닛을 차량 앞부분에 장착하면 어택 모드가 된다.

라이너 다그온 & 슈퍼 라이너 다그온

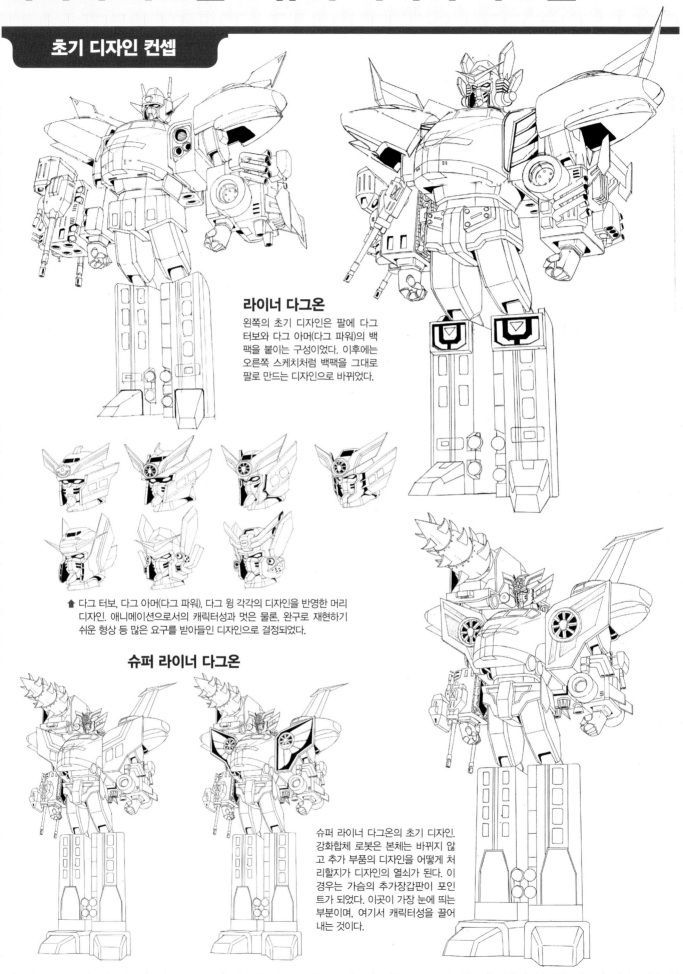

라이너 다그온

왼쪽의 초기 디자인은 팔에 다그 터보와 다그 아머(다그 파워)의 백 팩을 붙이는 구성이었다. 이후에는 오른쪽 스케치처럼 백팩을 그대로 팔로 만드는 디자인으로 바뀌었다.

⬆ 다그 터보, 다그 아머(다그 파워), 다그 윙 각각의 디자인을 반영한 머리 디자인. 애니메이션으로서의 캐릭터성과 멋은 물론, 완구로 재현하기 쉬운 형상 등 많은 요구를 받아들인 디자인으로 결정되었다.

슈퍼 라이너 다그온

슈퍼 라이너 다그온의 초기 디자인. 강화합체 로봇은 본체는 바뀌지 않고 추가 부품의 디자인을 어떻게 처리할지가 디자인의 열쇠가 된다. 이 경우는 가슴의 추가장갑판이 포인트가 되었다. 이곳이 가장 눈에 띄는 부분이며, 여기서 캐릭터성을 끌어내는 것이다.

애니메이션 결정 디자인

라이너 팀의 초기 멤버인 다그 터보, 다그 아머(다그 파워), 다그 윙이 '중련합체'한 키 20.5m의 거대 로봇 형태. 움직일 때 주가 되는 인격은 카이(바다)의 것으로, 신(나무)과 요쿠(나래)는 기술 발동 시 등의 서포트 역할을 맡는다. 합체 시에는 다그 터보가 머리, 몸통 왼팔을 형성하고, 다그 아머(다그 파워)는 오른쪽 어깨, 오른팔, 오른쪽 다리가 되고, 다그 윙은 왼쪽 어깨, 왼쪽 다리 등을 구성한다. 왼팔의 '다그 휠 커터'나 오른팔의 '아머 버스터', 냉동 돌풍 '라이너 블리저드' 등 합체 전 각 기체의 기술을 그대로 사용한다. 고속회전 하여 적에게 돌격하는 '라이너 태클'이 필살기.

라이너 다그온

슈퍼 라이너 다그온

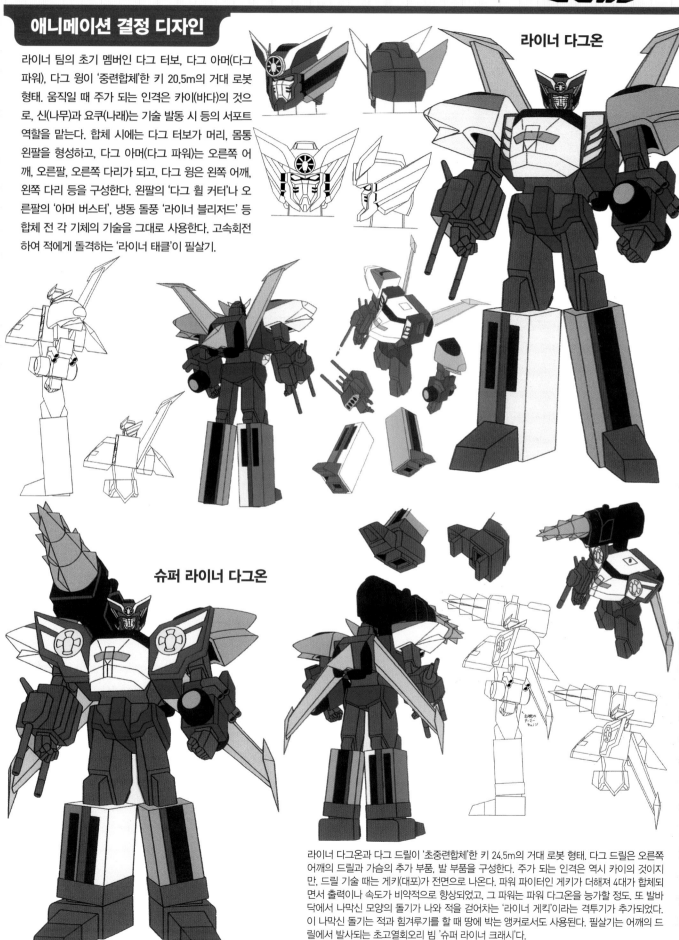

라이너 다그온과 다그 드릴이 '초중련합체'한 키 24.5m의 거대 로봇 형태. 다그 드릴은 오른쪽 어깨의 드릴과 가슴의 추가 부품, 발 부품을 구성한다. 주가 되는 인격은 역시 카이의 것이지만, 드릴 기술 때는 게키(대포)가 전면으로 나온다. 파워 파이터인 게키가 더해져 4대가 합체되면서 출력이나 속도가 비약적으로 향상되었고, 그 파워는 파워 다그온을 능가할 정도. 또 발바닥에서 나막신 모양의 돌기가 나와 적을 걷어차는 '라이너 게킥'이라는 격투기가 추가되었다. 이 나막신 돌기는 적과 힘겨루기를 할 때 땅에 박는 앵커로서도 사용된다. 필살기는 어깨의 드릴에서 발사되는 초고열회오리 빔 '슈퍼 라이너 크래시'다.

다그 섀도우 & 섀도우 류(섀도우 드래곤)

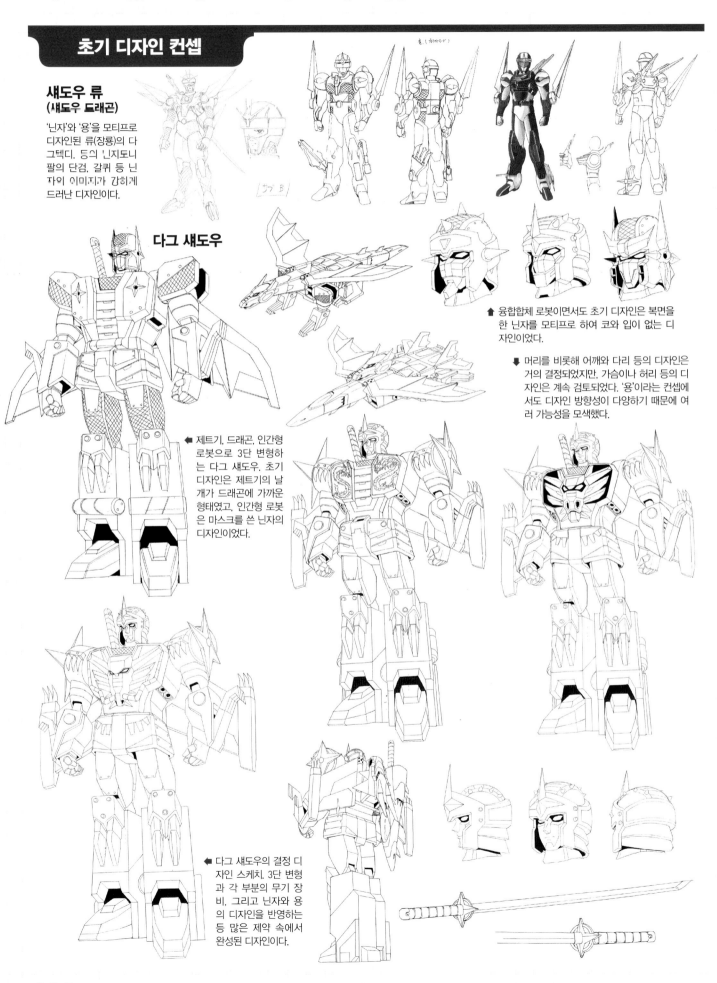

초기 디자인 컨셉

섀도우 류
(섀도우 드래곤)

'닌자'와 '용'을 모티프로
디자인된 류(장룡)의 다
그텍디. 등의 '닌지도니
팔의 단검, 갈퀴 등 닌
자이 이미지가 강하게
드러난 디자인이다.

다그 섀도우

← 제트기, 드래곤, 인간형
로봇으로 3단 변형하
는 다그 섀도우. 초기
디자인은 제트기의 날
개가 드래곤에 가까운
형태였고, 인간형 로봇
은 마스크를 쓴 닌자의
디자인이었다.

↑ 융합합체 로봇이면서도 초기 디자인은 복면을
한 닌자를 모티프로 하여 코와 입이 없는 디
자인이었다.

⬇ 머리를 비롯해 어깨와 다리 등의 디자인은
거의 결정되었지만, 가슴이나 허리 등의 디
자인은 계속 검토되었다. '용'이라는 컨셉에
서도 디자인 방향성이 다양하기 때문에 여
러 가능성을 모색했다.

← 다그 섀도우의 결정 디
자인 스케치. 3단 변형
과 각 부분의 무기 장
비, 그리고 닌자와 용
의 디자인을 반영하는
등 많은 제약 속에서
완성된 디자인이다.

애니메이션 결정 디자인

섀도우 류(섀도우 드래곤)와 섀도우 제트가 '융합합체'
하여 변형, 완성된 키 10.8m의 로봇 형태. 등에 찬 '명
도 카게무라사키(보랏빛 그림자)'나 팔꿈치의 발톱 '섀
도우 클로', 어깨의 '섀도우 수리검' 등 다양한 무기
를 구사해 싸운다. 3대의 자율형 동물 로봇 '섀도우 가
드'(수호 로봇)들과의 연계 공격을 특기로 한다. 초필
살기는 드래곤 형태 '섀도우 드래곤'으로 변형해 광탄
을 발사하는 '드래곤 플라즈마 번'이다.

다그 섀도우

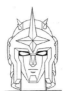

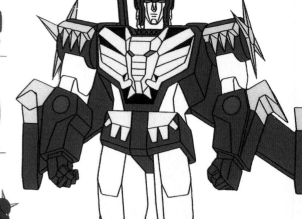

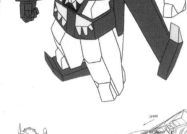

84. シャドージェット@/コクピット

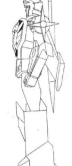
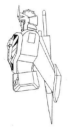

섀도우 제트

섀도우 류 (섀도우 드래곤)

하시바 류(장룡)가 다그 커맨더로 변신(트라
이 다그온)하여 다그텍터를 장비한 모습. 평
상시의 류보다도 한층 더 재빠른 은밀행동
이 특기이며, 변환자재의 기술로 적을 교란
한다. 팔꿈치의 '섀도우 쿠나이'를 써서 몸을
회전시키는 '대회전 검풍참'이 필살기.

섀도우 드래곤

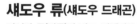
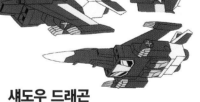

⬆ 류가 휴대하고 있는 카드는 던지면
3체의 '섀도우 가드'(수호 로봇)'들이
실체화 해 다그온을 보좌해서 연계
행동을 한다.

섀도우 다그온 & 가드 애니멀(수호 로봇)

초기 디자인 컨셉

↴ 이미 완구의 합체기구가 완성되어 있어서 디자인은 형태와 장식, 머리와 가슴의 변모가 위주로 되었다. 가슴이 되는 섀도우 드래곤의 날개를 보면 디자인 작업은 다그 섀도우와 섀도우 다그온의 동시진행이었던 것 같다.

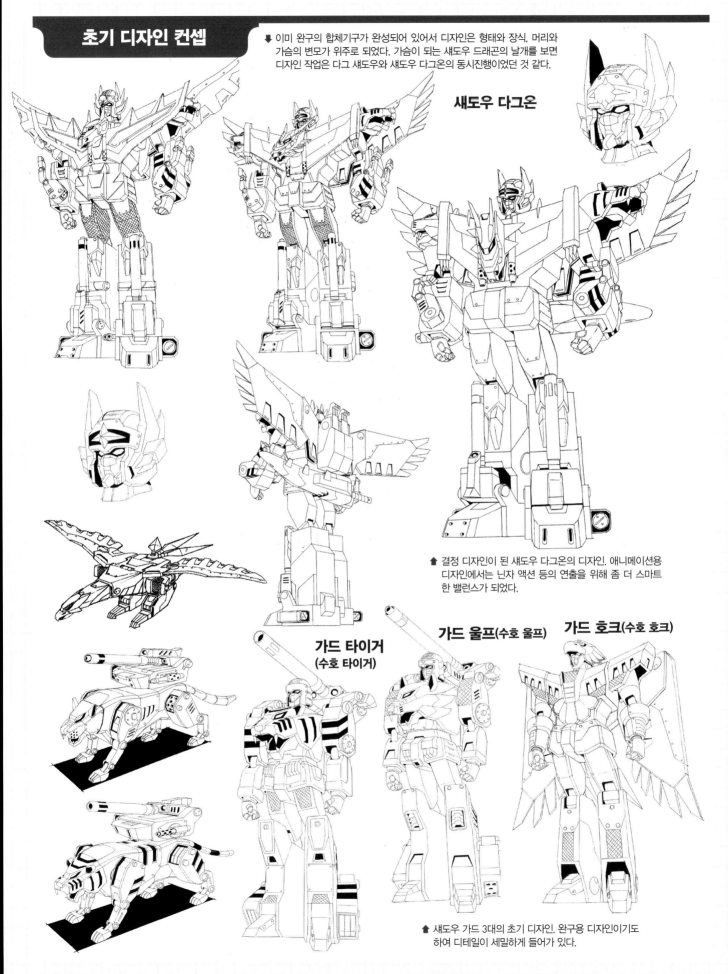

섀도우 다그온

↑ 결정 디자인이 된 섀도우 다그온의 디자인. 애니메이션용 디자인에서는 닌자 액션 등의 연출을 위해 좀 더 스마트 한 밸런스가 되었다.

가드 타이거
(수호 타이거)

가드 울프(수호 울프)

가드 호크(수호 호크)

↑ 섀도우 가드 3대의 초기 디자인. 완구용 디자인이기도 하여 디테일이 세밀하게 들어가 있다.

애니메이션 결정 디자인

다그 섀도우와 3체의 섀도우 가드(수호 로봇)가 '기수 합체'한 키 20.3m의 거대 로봇 형태. 다그 섀도우가 몸체와 다리가 되고, 가드 타이거(수호 타이거)가 왼팔과 왼발, 가드 울프(수호 울프)가 오른팔과 오른발, 가드 호크(수호 호크)가 날개로 합체한다. 무기는 여전한 명도 카게무라사키(보랏빛 그림자)와 가드 호크의 꼬리가 변형한 '섀도우 대수리검', 양다리의 '섀도우 캐논', 각 가드 애니멀의 눈에서 쏘는 '섀도우 건 빔' 등.

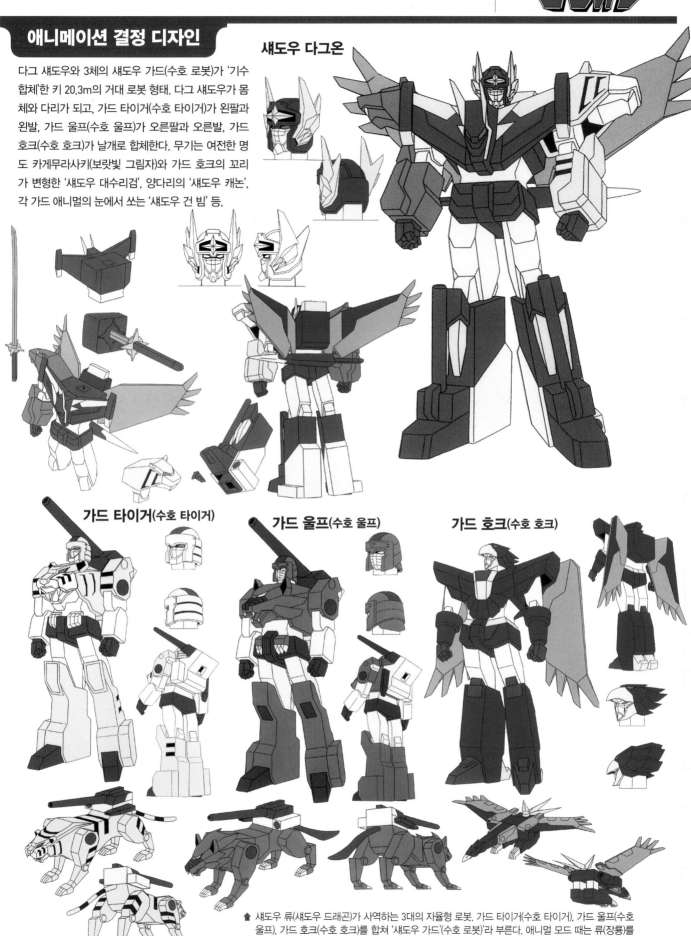

섀도우 다그온

가드 타이거(수호 타이거)

가드 울프(수호 울프)

가드 호크(수호 호크)

⬆ 섀도우 류(섀도우 드래곤)가 사역하는 3대의 자율형 로봇. 가드 타이거(수호 타이거), 가드 울프(수호 울프), 가드 호크(수호 호크)를 합쳐 '섀도우 가드'(수호 로봇)'라 부른다. 애니멀 모드 때는 류(장룡)를 등에 태워 행동할 수 있다. 로봇 모드 때는 3대의 콤비네이션을 살린 재빠른 공격이 특기다.

다그 썬더 & 썬더 라이

썬더 라이

초기 디자인에서 검토가 거듭된 것은 역시 머리 부분. 번개를 모티프로 하면서도 다양한 패턴이 제시되었다.

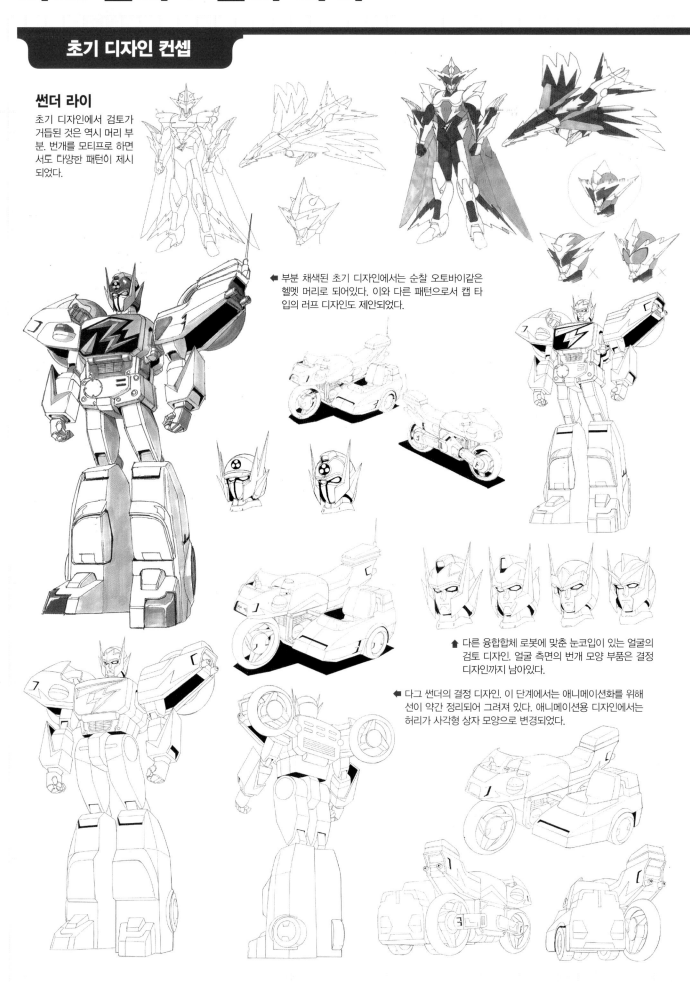

◀ 부분 채색된 초기 디자인에서는 순찰 오토바이같은 헬멧 머리로 되어있다. 이와 다른 패턴으로서 캡 타입의 러프 디자인도 제안되었다.

▲ 다른 융합합체 로봇에 맞춘 눈코입이 있는 얼굴의 검토 디자인. 얼굴 측면의 번개 모양 부품은 결정 디자인까지 남아있다.

◀ 다그 썬더의 결정 디자인. 이 단계에서는 애니메이션화를 위해 선이 약간 정리되어 그려져 있다. 애니메이션용 디자인에서는 허리가 사각형 상자 모양으로 변경되었다.

애니메이션 결정 디자인

썬더 라이가 거대화한 썬더 바이크와 '융합합체'한 키 10.6m의 로봇 형태. 머리의 뿔에서 발사하는 '썬더 애로'와 가슴에서 발사하는 '썬더번', 양손에서 넓은 범위로 발사하는 '볼트 슛' 등 다채로운 광선 기술을 갖고 있다. 양손에 전기를 모아 불꽃 칼날로 적을 베는 '썬더 슬래시'나 '덴게킥' 등으로 격투능력도 높다.

다그 썬더

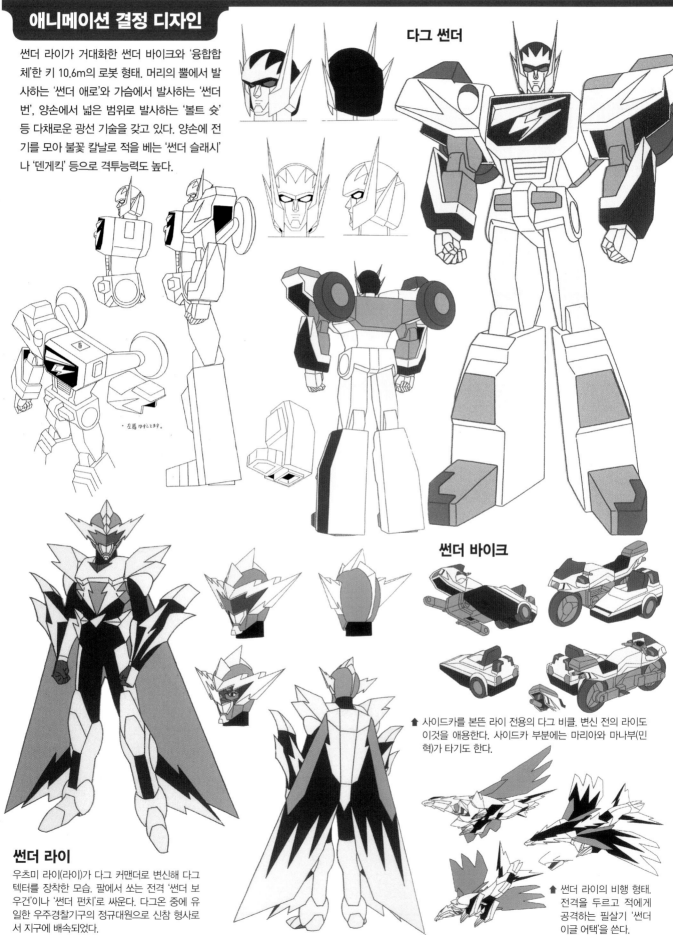

썬더 바이크

썬더 라이

우츠미 라이(라이)가 다그 커맨더로 변신해 다그 텍터를 장착한 모습. 팔에서 쏘는 전격 '썬더 보우건'이나 '썬더 펀치'로 싸운다. 다그온 중에 유일한 우주경찰기구의 정규대원으로 신참 형사로서 지구에 배속되었다.

↑ 사이드카를 본뜬 라이 전용의 다그 비클. 변신 전의 라이도 이것을 애용한다. 사이드카 부분에는 마리아와 마나부(민혁)가 타기도 한다.

↑ 썬더 라이의 비행 형태. 전격을 두르고 적에게 공격하는 필살기 '썬더 이글 어택'을 쓴다.

썬더 다그온 & 다그 베이스

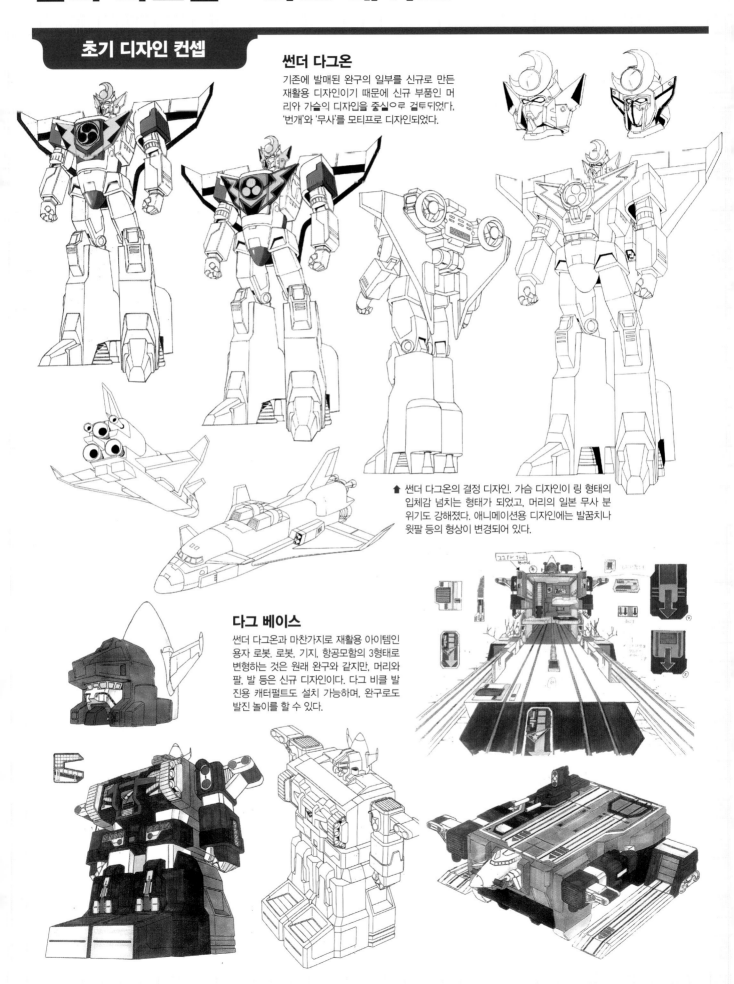

썬더 다그온

기존에 발매된 완구의 일부를 신규로 만든 재활용 디자인이기 때문에 신규 부품인 머리와 가슴의 디자인을 중심으로 검토되었다. '번개'와 '무사'를 모티프로 디자인되었다.

⬆ 썬더 다그온의 결정 디자인. 가슴 디자인이 링 형태의 입체감 넘치는 형태가 되었고, 머리의 일본 무사 분위기도 강해졌다. 애니메이션용 디자인에는 발꿈치나 윗팔 등의 형상이 변경되어 있다.

다그 베이스

썬더 다그온과 마찬가지로 재활용 아이템인 용자 로봇. 로봇, 기지, 항공모함의 3형태로 변형하는 것은 원래 완구와 같지만, 머리와 팔, 발 등은 신규 디자인이다. 다그 비클 발진용 캐터펄트도 설치 가능하며, 완구로도 발진 놀이를 할 수 있다.

애니메이션 결정 디자인

다그 썬더와 썬더 셔틀이 '뇌명합체'한 키 20.7m의 거대 로봇 형태. 썬더 셔틀이 몸체의 대부분을 이루고 백팩으로 다그 썬더가 합체한다. 수직 꼬리날개 부분이 변형한 '썬더 라이플'이나 번개형 칼날을 가진 '썬더 랜서'가 무기다. 이마에 있는 초승달 모양 엠블럼에서 '문 커터'라고 하는 강력한 광선을 발사한다.

썬더 다그온

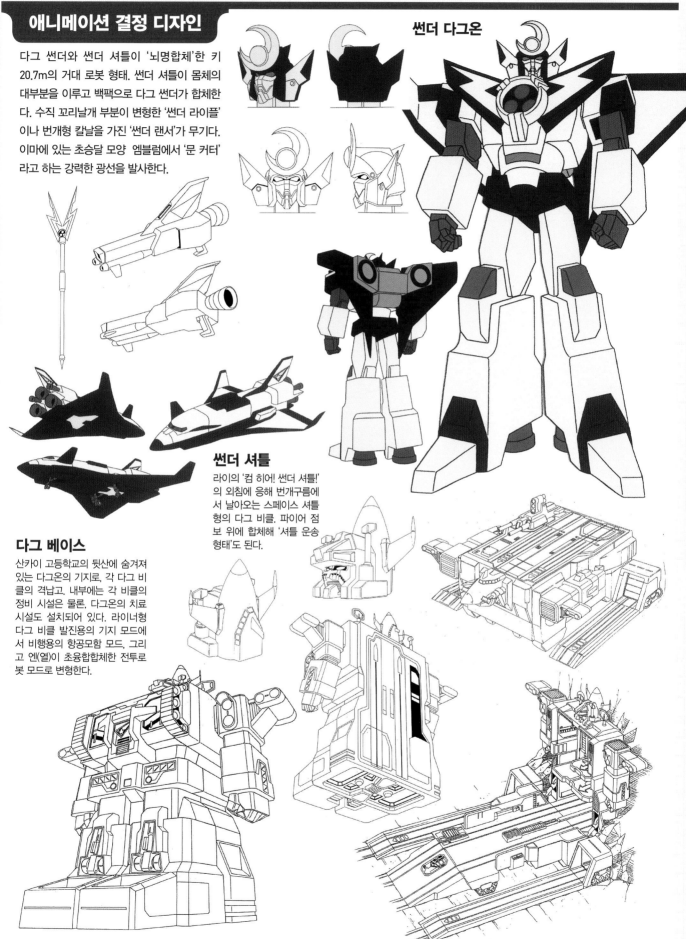

썬더 셔틀

라이의 '컴 히어! 썬더 셔틀!'의 외침에 응해 번개구름에서 날아오는 스페이스 셔틀형의 다그 비클. 파이어 점보 위에 합체해 '셔틀 운송 형태'도 된다.

다그 베이스

산카이 고등학교의 뒷산에 숨겨져 있는 다그온의 기지로, 각 다그 비클의 격납고. 내부에는 각 비클의 정비 시설은 물론, 다그온의 치료 시설도 설치되어 있다. 라이너형 다그 비클 발진용의 기지 모드에서 비행용의 항공모함 모드, 그리고 엔(열)이 초융합합체한 전투로봇 모드로 변형한다.

다이도우지 엔(강열), 하시바 류(장룡),

초기 디자인 컨셉

엔(열)과 류(룡)의 초기 디자인. 엔은 장난꾸러기같은 모습이
완화되어 조금 어린 인상을 준다. 류는 교복을 입고 있어서
모범생같은 분위기를 풍긴다.

엔의 액션 포즈와 표정의 초기 디자인. 재킷과 셔츠 소매의 길이가
결정 디자인과 다르지만, 이미지는 거의 확정되었다.

엔의 초기 디자인 스케치. '열혈이란…'이라는 메모에서 주인공상을
검토하고 있는 분위기를 읽을 수 있다. 머리띠에 교복, 손가락이 뚫린
장갑 등 70~80년대 히어로물을 연상시키는 복장으로 디자인되었다.

류의 액션 포즈와 표정의 초기 디자인. 복장도 표정도 쿨한 이미지로
결정 디자인에 가깝지만, 머리 모양은 많이 다르다.

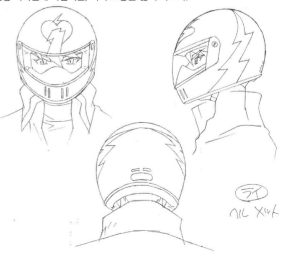

엔의 사복 디자인 컨셉. 당시의 고등학생다운 분위기를 반영하기 위해
사복 패션 이미지도 검토되었다.

라이가 썬더 바이크에 탈 때 쓰는 헬멧 디자인. 번개 디자인이 들어간
풀 마스크로 그려져 있다. 거의 이대로 결정 디자인이 되었다.

애니메이션 결정 디자인

다이도우지 엔(강열)

산카이 고등학교 1학년. 7월 24일생. 키 171cm. 혈액형 O형. '이게 청춘이지'가 입버릇으로 명랑쾌활한 열혈 사나이지만 학교생활은 지각과 땡땡이의 상습범으로, 기본적으로는 문제아. 다른 학교의 통이었던 게키(대포)와 큰 싸움을 벌여 게키의 팔을 부러뜨리는 등 입학하자마자 근신 처분을 받는다. 이러저러해서 선도부의 카이(바다)와는 물과 기름같은 관계다.

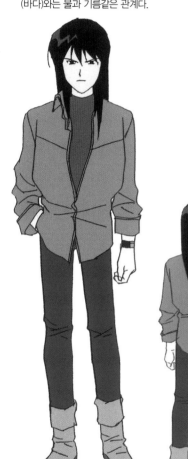

하시바 류(장룡)

산카이 고등학교 1학년. 11월 7일생. 키 173cm. 혈액형 AB형. 병으로 입원 중인 미나코(장미나)라는 여동생이 있다. 말수가 적고 쿨한 한 마리 늑대지만, 동물에게는 마음을 열고 있다. 항상 아르바이트에 열중하고 있고 나무 위나 옥상에서 자는 일이 많다.

우츠미 라이(라이)

산카이 고등학교 1학년. 3월 18일생. 키 172cm. 혈액형 A형. 초능력을 가진 진라이 성인으로, 우주경찰기구의 정규대원. 신참 형사로서 지구에 부임하여 산카이 고등학교에 편입. 7번째의 다그온으로서 동료가 된 엔 일행을 '선배'라 부른다. 성격은 성실하고 붙임성도 좋아서 여학생들에게 인기가 좋다.

우주경찰기구의 제복을 입은 라이. 가슴에는 다그온의 엠블럼 배지가 빛나고 있다.

히로세 카이(한바다), 사와무라 신(전나무), 카자마츠리 요쿠(김나래),

초기 디자인 컨셉

⬆ 카이(바다), 신(나무), 요쿠(나래)의 초기 디자인. 결정 디자인에 비해 어린 이미지로 디자인되었다. 또한, '후우'라는 이름이었던 요쿠는 '박사 캐릭터'로서 그려졌다.

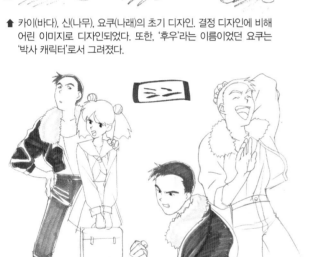

⬆ 카이, 신, 요쿠의 결정에 가까운 러프 디자인. 머리 모양이나 복장이 결정 디자인에 가깝고, 컬러링 검토도 진행되었다. 카이만 재킷의 디자인이 다르고, 비율을 포함해 아직 소년다움이 남아 있다.

⬆ 쿠로이와 게키(나대포)의 초기 디자인. 러프 스케치에서도 알 수 있듯이 처음에는 '반'이라는 이름이었던 모양.

⬆ 제 16화에 처음 등장한 게키의 러프 디자인. 입에는 나뭇잎을 물고, 교복 소매가 다 해진 60〜70년대 학교 통의 디자인이다.

애니메이션 결정 디자인

히로세 카이(한바다)

산카이 고등학교 2학년. 1월 17일생. 키 180cm. 혈액형 A형. 별명은 악마 선도부장. 냉정침착하고 '찐'이 붙을 만큼 진지한 꼰대. 'Don't say four or five!'가 입버릇. 항상 대립하는 엔(열)과는 마음 속에서 뜨거운 우정을 느끼고 있다. 자유분방한 여동생, 나기사가 있다.

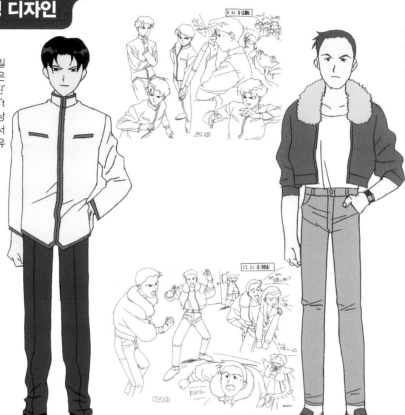

사와무라 신(전나무)

산카이 고등학교 2학년. 6월 12일생. 키 181cm. 혈액형 B형. 4형제 중 셋째. 밝고 분위기 메이커에 스포츠에도 능한 나이스 가이. 유도부 주장이지만 연습보다 걸 헌팅에 신경을 쓰고 있다. 나중에 에리카라는 여자친구가 생긴다.

카자마츠리 요쿠(김나래)

산카이 고등학교 2학년. 10월 8일생. 키 162cm. 혈액형 A형. 항상 존댓말을 쓰는 학교 제일의 천재이며 벌레나 파충류를 좋아하는 마니아이기도 하다. 과학 마니아다움을 발휘하며 다그온의 참모역인 카이를 보좌하면서 다그 베이스의 기능 해석에 몰두하고 있다. 우주인의 표본을 수집하는 버릇이 있다.

요쿠가 애용하는 관찰용 스코프.

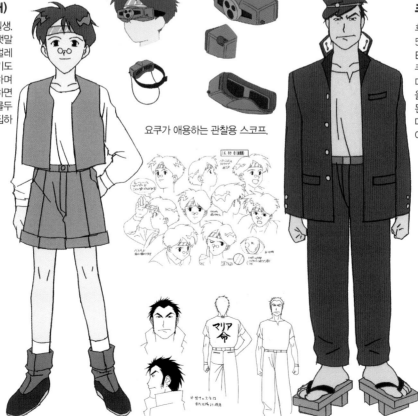

쿠로이와 게키(나대포)

후운 고등학교의 통으로 3학년. 5월 5일생. 키 183cm. 혈액형 B형. 대학생 누나가 있는데 요쿠의 누나와는 친구인 것 같다. 마리아에 대한 숨겨진(?) 애정을 갖고 있다. 다그온으로 임명된 뒤에는 예전에 싸웠던 것을 다 잊고, 엔(열)과 좋은 파트너이자 친구가 된다.

토베 마리아(민마리아), 토베 마나부(민혁), 갤럭시 루나

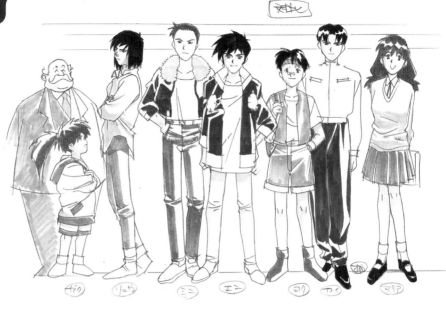

초기 디자인 상태의 메인 캐릭터 키 비교표. 마리아는 엔과 거의 같은 키로 디자인되어 있고, 기운차고 활발하다기보다는 얌전해 보이는 캐릭터 이미지였다.

↑ 토베 남매의 초기 디자인은 마리아의 머리 모양이 크게 달랐고, 그야말로 '소꿉친구인 소녀'라는 분위기였다. 마나부는 묶은 머리가 길고 키도 작은 개그 만화적인 비율이다.

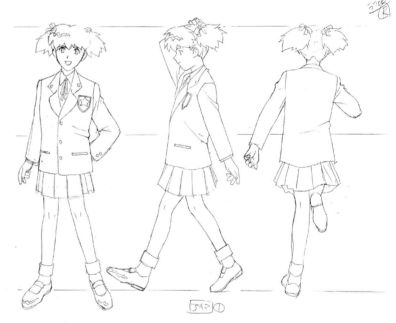

↑ 결정 디자인에 가까워진 마리아의 러프 디자인. 머리도 두 갈래로 묶고 팔다리의 밸런스 등이 리얼한 여고생으로 보인다.

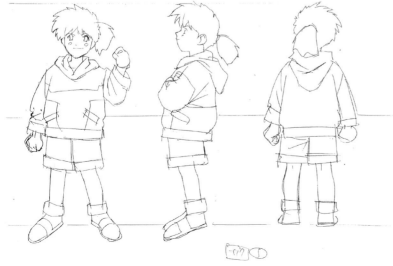

↑ 머리 모양이나 복장, 비율 밸런스까지 거의 결정 디자인에 가까워진 마나부. 거의 이 디자인대로 선을 정리해 결정 디자인이 되었다.

애니메이션 결정 디자인

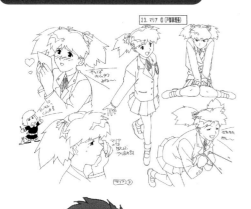

토베 마리아(민마리아)

산카이 고등학교 1학년. 4월 8일생. 키 162cm. 혈액형 A형. 마나부의 누나. 엔(열)과는 초등학교 3학년부터 같은 반이며, 이성을 초월한 오랜 관계. 혼자뿐인 초상현상 연구회의 회장을 맡고 있으며, 여러 이상 현상이 벌어지는 장소를 반드시 직접 답사한다. 귀여운 용모와는 달리 과격한 오컬트 맹신 경향이 있어서 신(나무)에게는 여자취급조차 받지 못한다. 엔은 '오컬트 소녀'라고 부른다.

토베 마나부(민혁)

별명은 가쿠지만 본인은 마음에 들어하지 않는다. 10세인 초등학생으로 마리아의 남동생. 12월 2일생. 키 130cm. 혈액형 B형. 다그온의 광팬으로, 자칭 다그온 클럽 회원 제 1호. 선천적인 정의감과 용기로 악에 맞서는 강한 마음을 갖고 있다. 하지만 위험을 돌아보지 않고 전투장소에 오는 등 무작정 저지르고 보는 성격.

갤럭시 루나

행성 오파스 출신인 우주경찰 기구의 여형사 루나가 가슴의 크리스탈로 변신한 모습. 지구에는 퀸 자고스를 쫓아왔고 엔(열) 일행과 협력해서 싸운다. 전투 중 세뇌되어 다그온의 적이 되지만, 카이(바다)의 노력으로 제정신을 차린다.

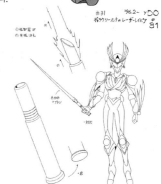

▲ 우주경찰기구 제 108분서 제 5순찰부대 소속을 증명하는 경찰수첩. 갤럭시 루나의 무기는 립스틱형의 레이저 검 '루나틱 레이피어'.

기타 디자인

초기 디자인 컨셉

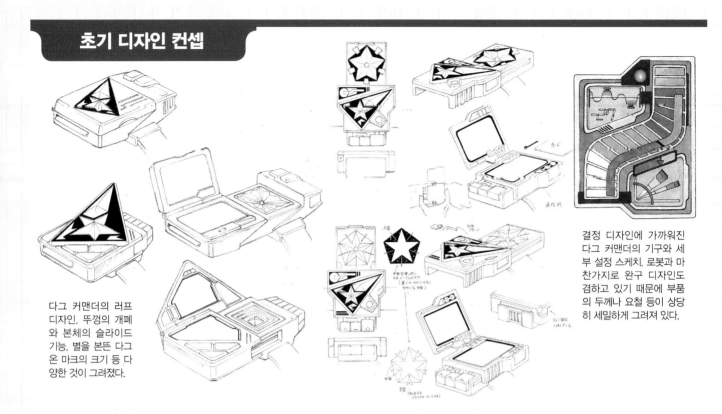

다그 커맨더의 러프 디자인. 뚜껑의 개폐와 본체의 슬라이드 기능, 별을 본뜬 다그온 마크의 크기 등 다양한 것이 그려졌다.

결정 디자인에 가까워진 다그 커맨더의 기구와 세부 설정 스케치. 로봇과 마찬가지로 완구 디자인도 겸하고 있기 때문에 부품의 두께나 요철 등이 상당히 세밀하게 그려져 있다.

애니메이션 결정 디자인

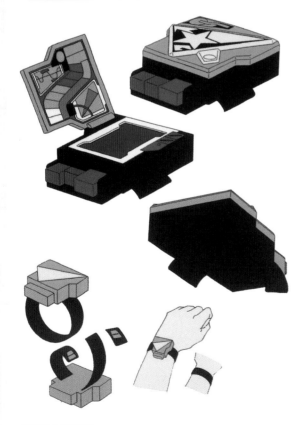

다그 커맨더

7인의 다그온이 팔에 차는 브레슬릿. 다그온의 상징인 동시에 본체를 아래쪽으로 슬라이드시켜 다그텍터를 장착하기 위한 변신 아이템으로 작동한다. 통신기로서 사용할 때는 뚜껑을 연다

브레이브 성인

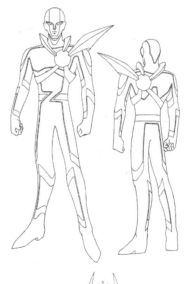

우주경찰기구에 속한 우주인 형사. 우주감옥 사르갓소의 위협에서 지구를 구하기 위해 용기 있는 행동으로 사람을 구한 엔(열) 일행을 다그온으로 임명하고, 다그 커맨더와 다그 비클을 맡긴다. 카이(바다)와 신(나무)이 그에게 지구를 지키지 못하는 이유를 물었을 때, '목숨이 얼마 남지 않았다'라고 말한다. 그 뒤, 와르가이아 3형제의 지구 총공격 시에는 지구에 와서 다그온들을 돕다가 전사한다.

브레이브 성인 재판관

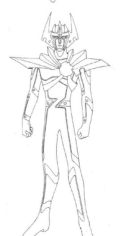

흉악우주경찰관 데스캅에게 판결을 내린 브레이브 성인 재판관. 엔 일행을 다그온으로 임명한 브레이브 성인과는 다른 사람이며 투구같은 것을 머리에 쓰고, 가슴과 어깨에도 갑옷을 입고 있다.

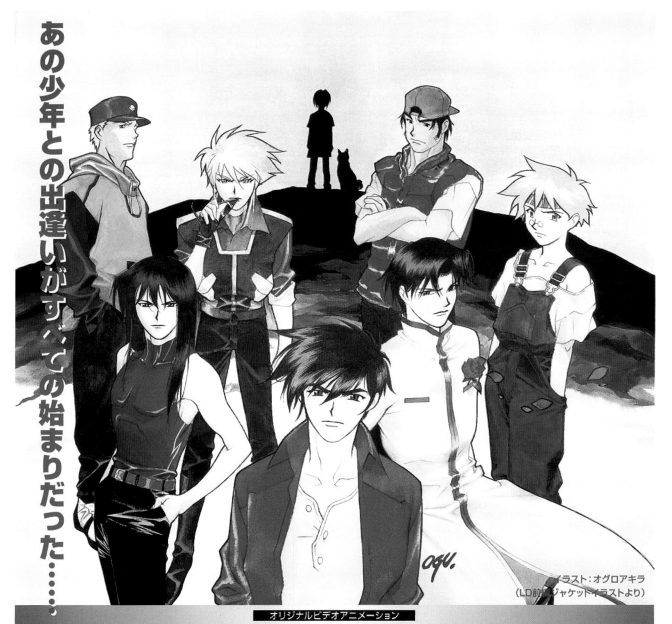

あの少年との出逢いがすべての始まりだった……

イラスト：オグロアキラ
（LD前編ジャケットイラストより）

オリジナルビデオアニメーション

前編 **10/22** ON SALE 後編 **12/17** ON SALE

勇者指令ダグオン
水晶の瞳の少年

スタッフ＝キャラクターデザイン原案：オグロアキラ／キャラクターデザイン・作画監督：柳沢テツヤ／脚本：北嶋博明／監督：望月智充
出演＝大堂寺炎：遠近孝一／広瀬 海：子安武人／沢邑 森：山野井仁／風祭 翼：結城比呂／刃柴 竜：私市 淳／黒岩 激：江川央生／
宇津美雷：山口勝平／ケンタ：柊 美冬 ほか
前編主題歌「Chanceをくれないか」／後編主題歌「永遠の想い出」（歌：巣瀬哲生、ビクターエンタテインメント）
前編 ビデオ：VVAS1043 LD：JVLA58016 後編 ビデオ：VVAS1044 LD：JVLA58017 各￥5,800（税抜）30分（予定） ©サンライズ

予約特典		好評発売中！！	
前編 テレビシリーズ ビデオジャケットイラスト ポートレート集A（8枚セット） 後編 テレビシリーズ ビデオジャケットイラスト ポートレート集B（8枚セット）	OVA化記念ビデオ **勇者指令ダグオン 思い出メモリアル、そして……** 特別価格￥2,800（税抜） 【収録内容】 新録ナレーション（子安武人、遠近孝一）でつづるテレビシリーズキャラクターファイル／アニメーション「ダグオン」最終回収録現場レポート（出演：子安武人、遠近孝一、私市 淳 ほか）／遠近孝一（エン役）の望月監督直撃インタビュー／テレビスポットコレクションほか VVAS1030 55分	**テレビシリーズ 勇者指令ダグオン ビデオ＆LD** ビデオ全16巻（各巻3話収録、各￥5,800（税抜）） 全巻オグロアキラ描き下ろしジャケットイラスト／リバーシブルジャケット仕様 第9巻～第15巻には出演声優による対談を収録 **LD全6巻（各巻8話収録、各￥11,900（税抜））** 全巻オグロアキラ描き下ろしジャケットイラスト／Wジャケット仕様 VOL.4～VOL.6には出演声優による対談を収録	
購入特典			
①オグロアキラ描き下ろしジャケットイラスト（VCTとLDは別絵柄） ②VCTはリバーシブルジャケット仕様、LDはWジャケット仕様			

Victor 発売元 日本ビクター株式会社 販売元 ビクター エンタテインメント株式会社

파이어 엔 & 섀도우 류 & 썬더 라이

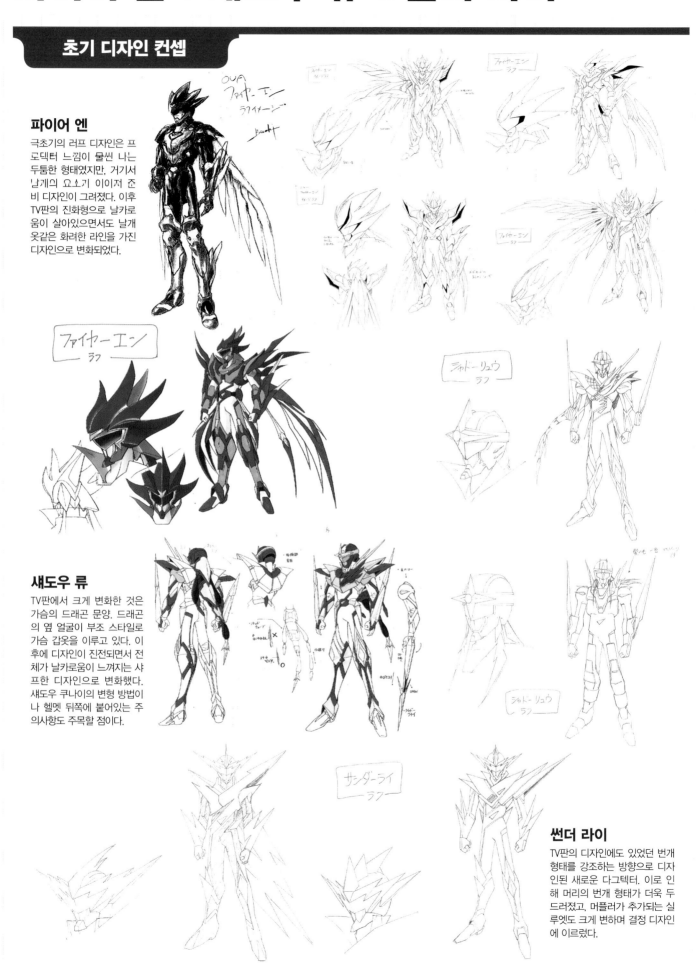

파이어 엔

극초기의 러프 디자인은 프로덱터 느낌이 물씬 나는 두툼한 형태였지만, 거기서 날개의 요소기 이이저 준비 디자인이 그려졌다. 이후 TV판의 진화형으로 날카로움이 살아있으면서도 날개옷같은 화려한 라인을 가진 디자인으로 변화되었다.

섀도우 류

TV판에서 크게 변화한 것은 가슴의 드래곤 문양. 드래곤의 옆 얼굴이 부조 스타일로 가슴 갑옷을 이루고 있다. 이후에 디자인이 진전되면서 전체가 날카로움이 느껴지는 샤프한 디자인으로 변화했다. 섀도우 쿠나이의 변형 방법이나 헬멧 뒤쪽에 붙어있는 주의사항도 주목할 점이다.

썬더 라이

TV판의 디자인에도 있었던 번개 형태를 강조하는 방향으로 디자인된 새로운 다그텍터. 이로 인해 머리의 번개 형태가 더욱 두드러졌고, 머플러가 추가되는 실루엣도 크게 변하며 결정 디자인에 이르렀다.

series
07
OVA
용자지령 다그온 수정 눈동자의 소년

勇者指令
ダグオン
水晶の瞳の少年

애니메이션 결정 디자인

OVA '수정 눈동자의 소년'에서 엔, 류, 라이 3명이 장착하는 다그텍터의 새로운 디자인. 디자인은 TV판에서 완전히 바뀌었으며, 공통적인 커다란 변경점은 입이 드러나 장착자의 표정을 볼 수 있다는 점이다. 류와 라이의 아머에서 보듯 무기류가 모두 강화되어 있는 것도 큰 포인트다.

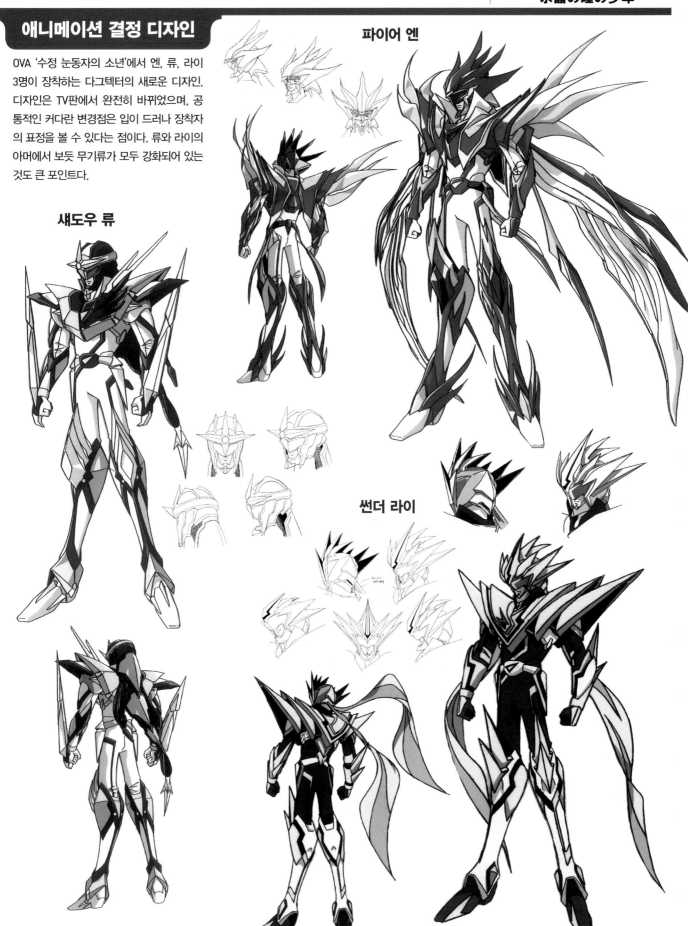

파이어 엔

섀도우 류

썬더 라이

터보 카이 & 아머 신 & 윙 요쿠 & 드릴 게키

초기 디자인 컨셉

터보 카이

배기 파이프의 형상을 보다 강조하는 방향으로 그려진 러프 디자인. 결정 디자인에는 가슴 아머의 대형화로 중후함과 고귀힘이 드러나는 디자인이 되었다.

아머 신

TV판보다 중무장인 아머 신의 러프 디자인. 결정 디자인에는 포신이나 탄두가 장갑으로 덮히고, 스타일리시한 실루엣으로 정리되었다.

윙 요쿠

결정 디자인보다 얼음 결정이나 크리스탈의 이미지를 강하게 드러낸 러프 디자인. 결정 디자인에는 가슴에 부메랑을 장비하고, 등에는 날개 모양의 안정장치가 추가되었다.

드릴 게키

가장 큰 특징인 어깨 드릴의 처리에 대해서 다양한 컨셉이 제출된 러프 디자인. 결정 디자인에서 등의 안정장치에 채용된, 캐터필러를 연상시키는 주름 파이프의 형태가 이 단계에서는 팔이나 다리에서도 나타난다.

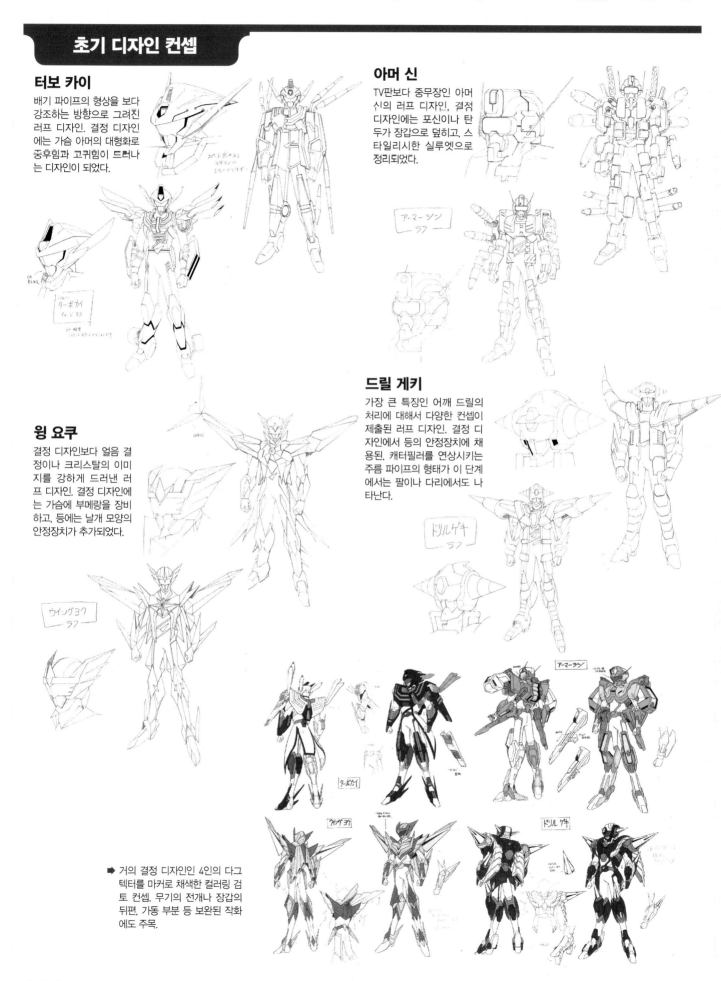

➡ 거의 결정 디자인인 4인의 다그 텍터를 마커로 채색한 컬러링 검토 컨셉. 무기의 전개나 장갑의 뒤편, 가동 부분 등 보완된 작화에도 주목.

애니메이션 결정 디자인

OVA '수정 눈동자의 소년'에서 카이 등 4인이 변신
하는 새로운 다그텍터의 디자인. 카이의 아머는 허
리에 망토같은 옷자락이 추가되어 있는 것이 특징.
그 외에 요쿠는 부메랑, 신은 허리의 빔 캐논 등 각
자 신형 무기가 탑재되어 있다.

터보 카이

아머 신

윙 요쿠

드릴 게키

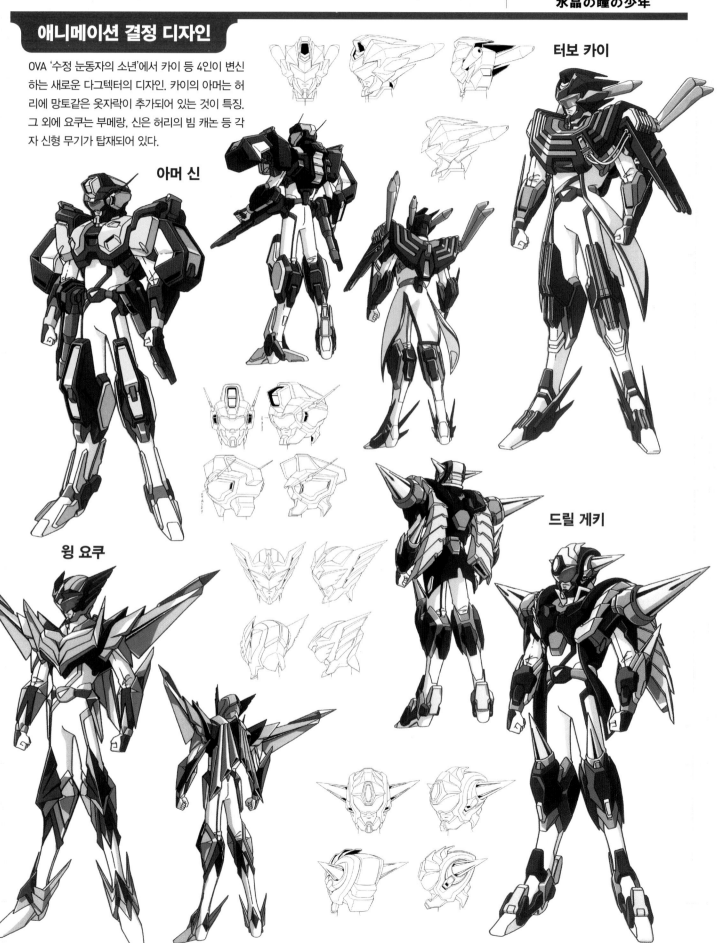

켄타, 다이도우지 엔, 하시바 류, 우츠미 라이, 히로세 카이, 사와무라 신,

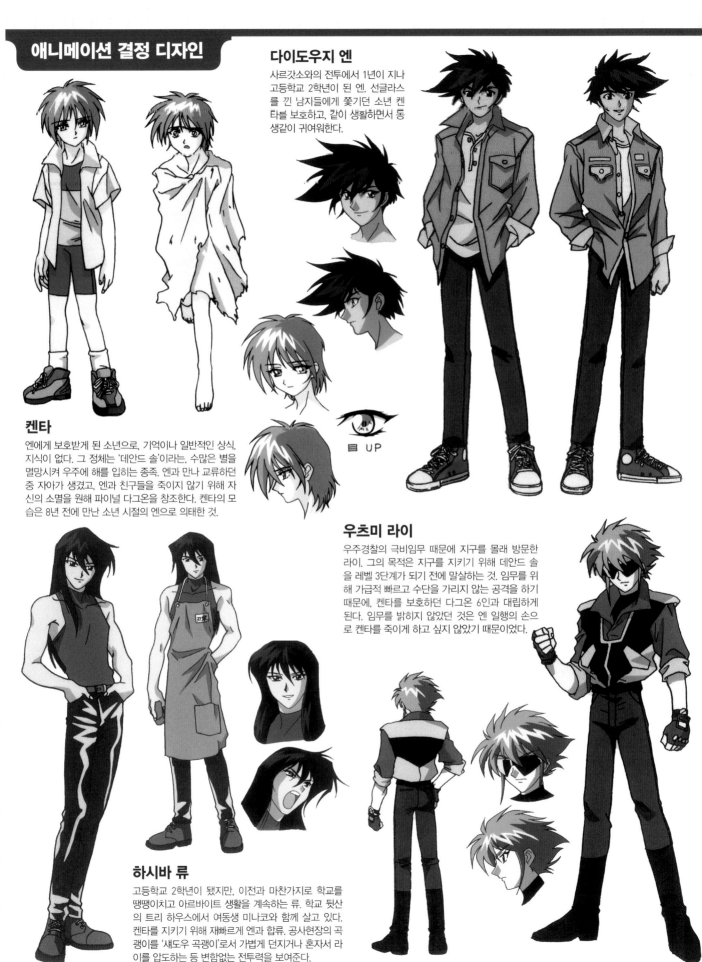

애니메이션 결정 디자인

다이도우지 엔
사르갓소와의 전투에서 1년이 지나 고등학교 2학년이 된 엔. 선글라스를 긴 남자들에게 쫓기던 소년 켄타를 보호하고, 같이 생활하면서 동생같이 귀여워한다.

目 UP

켄타
엔에게 보호받게 된 소년으로, 기억이나 일반적인 상식, 지식이 없다. 그 정체는 '데안드 솔'이라는, 수많은 별을 멸망시켜 우주에 해를 입히는 종족. 엔과 만나 교류하던 중 자아가 생겼고, 엔과 친구들을 죽이지 않기 위해 자신의 소멸을 원해 파이널 다그온을 창조한다. 켄타의 모습은 8년 전에 만난 소년 시절의 엔으로 의태한 것.

우츠미 라이
우주경찰의 극비임무 때문에 지구를 몰래 방문한 라이. 그의 목적은 지구를 지키기 위해 데안드 솔을 레벨 3단계가 되기 전에 말살하는 것. 임무를 위해 가급적 빠르고 수단을 가리지 않는 공격을 하기 때문에, 켄타를 보호하던 다그온 6인과 대립하게 된다. 임무를 밝히지 않았던 것은 엔 일행의 손으로 켄타를 죽이게 하고 싶지 않았기 때문이었다.

하시바 류
고등학교 2학년이 됐지만, 이전과 마찬가지로 학교를 땡땡이치고 아르바이트 생활을 계속하는 류. 학교 뒷산의 트리 하우스에서 여동생 미나코와 함께 살고 있다. 켄타를 지키기 위해 재빠르게 엔과 합류. 공사현장의 곡괭이를 '섀도우 곡괭이'로서 가볍게 던지거나 혼자서 라이를 압도하는 등 변함없는 전투력을 보여준다.

히로세 카이

입시공부로 바쁜 고등학교 3학년. 선도부에서는 명예부장이 되어 후배들을 지휘하고 있고, 사실상 은퇴하지 않았다. 점점 막나가고 있는 여동생 나기사의 행동 때문에 골치를 썩고 있다. 엔에게서 연락을 받고 입시공부를 잠시 쉬고, 켄타를 지키기 위해 다시 다그온으로서 행동을 개시한다. 켄타에 대해서는 '사랑스런 켄짱'이라며 엄청나게 귀여워한다.

사와무라 신

고등학교 3학년. 에리카와 교제는 계속하고 있지만, 데이트를 갑자기 취소당하는 등 그녀의 손에서 놀아나고 있는 모양. 모자를 눌러쓰고 선글라스를 끼거나, 스쿠터를 타고 다니는 등 청춘을 구가하고 있다. 그래도 정이 많고 동료를 위해 행동한다. 다정함과 강함은 예전 그대로고 유도 기술도 여전하다.

카자마츠리 요쿠

고등학교 3학년. 자택에서 복제 쥐에게 알코올을 투여하는 실험&관찰 이라고 하는, '들키면 감옥행'인 연구를 하고 있다. 라이의 이상한 행동에 대해 엔의 집 얘기를 꺼내며 몰아붙이거나, 자백제를 주사하려고 하는 등 말투는 정중하지만 빠른 두뇌 회전과 매드 사이언티스트다운 광기는 더욱 심해졌다. 여전히 말이 많다.

쿠로이와 게키

고등학교 졸업 후에는 주류판매점 미카와야에서 트럭을 몰며 배달 일을 하고 있다. 엔과 켄타의 도피행을 돕는 등 강한 우정과 우직한 점은 변하지 않았다. 켄타에 대해서는 '한 대 치고 싶다'고 생각하는 등, 그 모습이 엔과 닮았다는 것을 무의식적으로 깨닫는다. 여전히 나막신을 애용하고 있다.

파이널 다그온

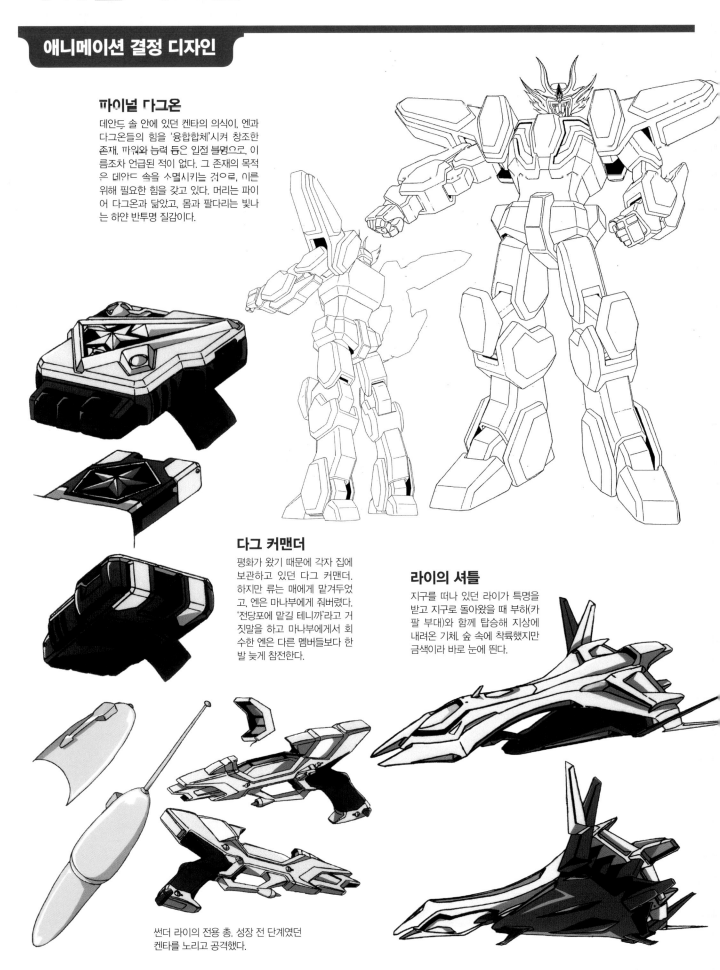

파이널 다그온

데안드 솔 안에 있던 켄타의 의식이, 엔과 다그온들의 힘을 '융합합체'시켜 창조한 존재. 파워와 능력 등은 일절 불명으로, 이름조차 언급된 적이 없다. 그 존재의 목적은 데아드 솔을 소멸시키는 것으로, 이를 위해 필요한 힘을 갖고 있다. 머리는 파이어 다그온과 닮았고, 몸과 팔다리는 빛나는 하얀 반투명 질감이다.

다그 커맨더

평화가 왔기 때문에 각자 집에 보관하고 있던 다그 커맨더. 하지만 류는 매에게 맡겨두었고, 엔은 마나부에게 줘버렸다. '전당포에 맡길 테니까'라고 거짓말을 하고 마나부에게서 회수한 엔은 다른 멤버들보다 한 발 늦게 참전한다.

라이의 셔틀

지구를 떠나 있던 라이가 특명을 받고 지구로 돌아왔을 때 부하(카팔 부대)와 함께 탑승해 지상에 내려온 기체. 숲 속에 착륙했지만 금색이라 바로 눈에 띈다.

썬더 라이의 전용 총. 성장 전 단계였던 켄타를 노리고 공격했다.

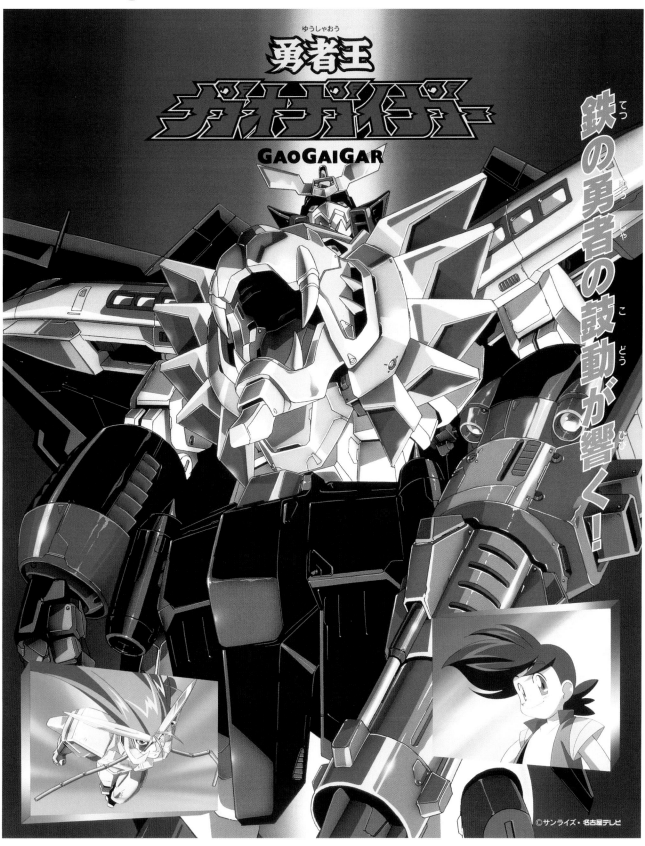

가이가(가이거)

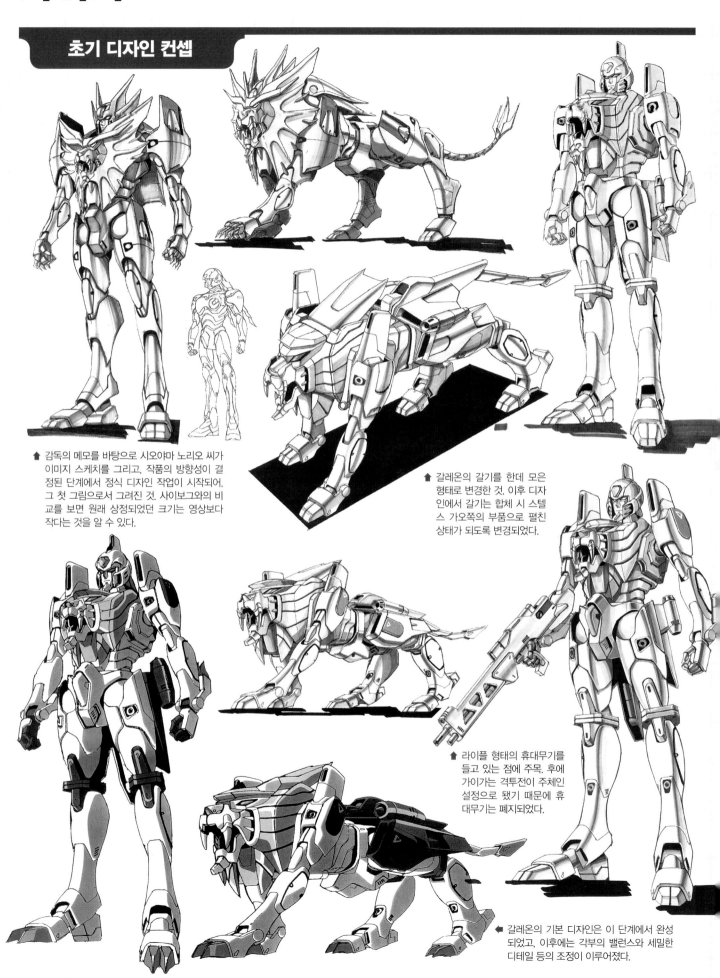

↑ 감독의 메모를 바탕으로 시오야마 노리오 씨가 이미지 스케치를 그리고, 작품의 방향성이 결정된 단계에서 정식 디자인 작업이 시작되어, 그 첫 그림으로서 그려진 것. 사이보그와의 비교를 보면 원래 상정되었던 크기는 영상보다 작다는 것을 알 수 있다.

↑ 갈레온의 갈기를 한데 모은 형태로 변경한 것. 이후 디자인에서 갈기는 합체 시 스텔스 가오쪽의 부품으로 펼친 상태가 되도록 변경되었다.

↑ 라이플 형태의 휴대무기를 들고 있는 점에 주목. 후에 가이가는 격투전이 주체인 설정으로 됐기 때문에 휴대무기는 폐지되었다.

← 갈레온의 기본 디자인은 이 단계에서 완성되었고, 이후에는 각부의 밸런스와 세밀한 디테일 등의 조정이 이루어졌다.

애니메이션 결정 디자인

키: 23.5m/무게: 112.6t

우주 메카 라이온인 갈레온이 사이보그 가이와 퓨전한 모습. 기동성을 살린 격투전이 특기지만, 강대한 적과 대치했을 때는 가오 머신과 파이널 퓨전해서 가오가이가(가오가이거)가 된다. 안티 삼중련 태양계 재생시스템으로서 만들어졌지만 기계승화를 막기 위해 개조되어, 어린 마모루와 함께 삼중련 태양계를 탈출해 지구에 왔다. 무기는 양팔의 '가이가 클로'.

가이가(가이거)

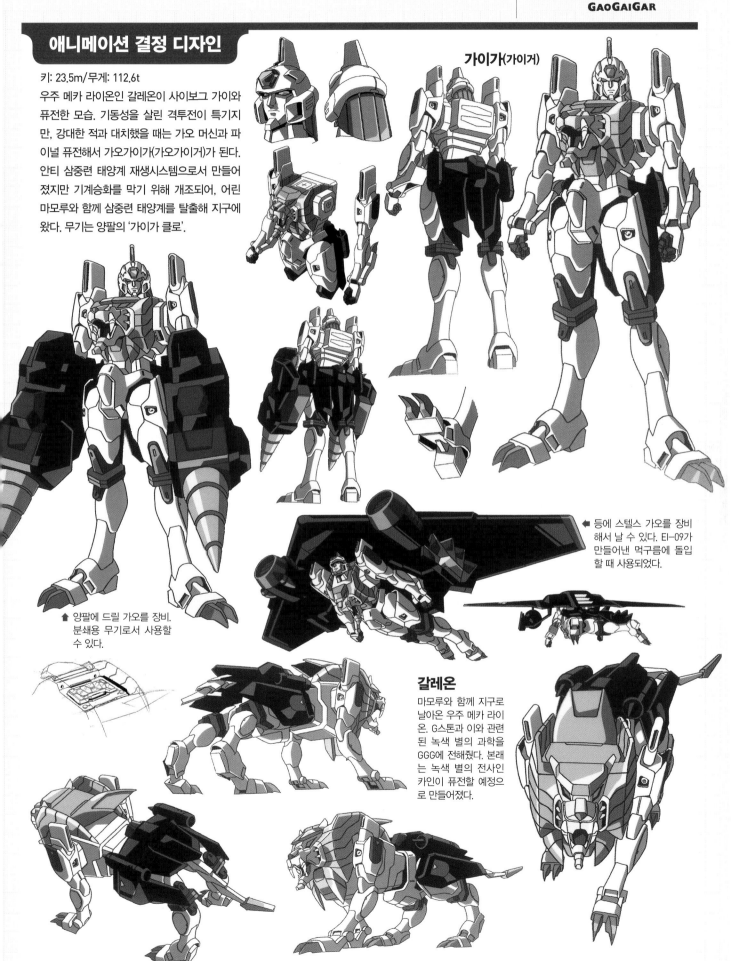

↑ 양팔에 드릴 가오를 장비. 분쇄용 무기로서 사용할 수 있다.

◀ 등에 스텔스 가오를 장비해서 날 수 있다. EI-09가 만들어낸 먹구름에 돌입할 때 사용되었다.

갈레온

마모루와 함께 지구로 날아온 우주 메카 라이온. G스톤과 이와 관련된 녹색 별의 과학을 GGG에 전해줬다. 본래는 녹색 별의 전사인 카인이 퓨전할 예정으로 만들어졌다.

가오가이가(가오가이거)

초기 디자인 컨셉

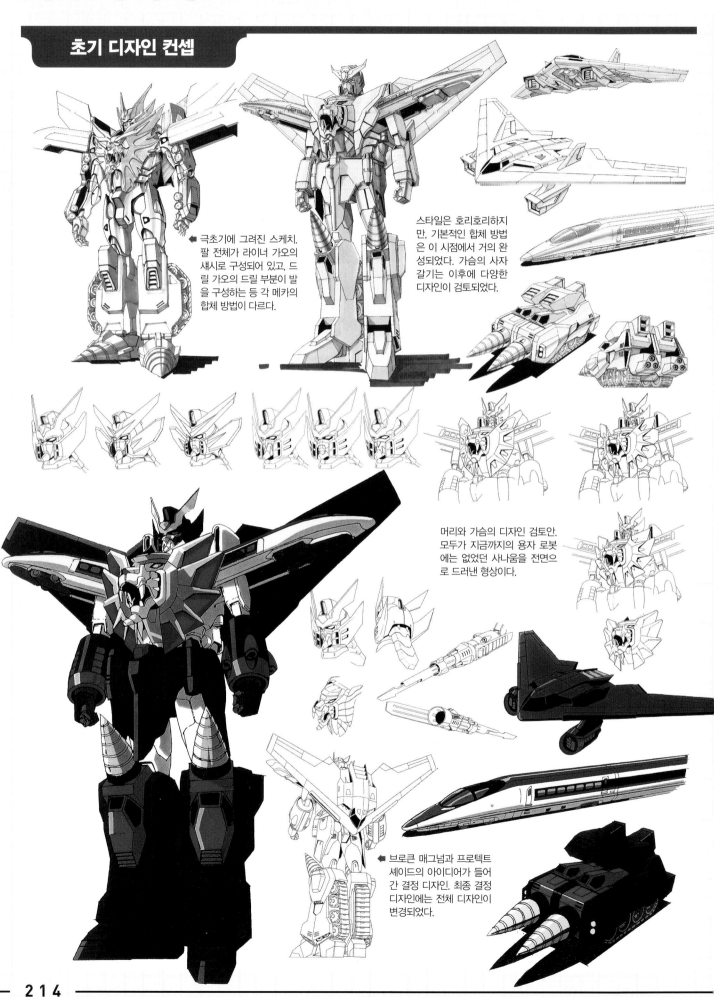

◀ 극초기에 그려진 스케치. 팔 전체가 라이너 가오의 샤시로 구성되어 있고, 드릴 가오의 드릴 부분이 발을 구성하는 등 각 메카의 합체 방법이 다르다.

스타일은 호리호리하지만, 기본적인 합체 방법은 이 시점에서 거의 완성되었다. 가슴의 사자 갈기는 이후에 다양한 디자인이 검토되었다.

머리와 가슴의 디자인 검토안. 모두가 지금까지의 용자 로봇에는 없었던 사나움을 전면으로 드러낸 형상이다.

◀ 브로큰 매그넘과 프로텍트 셰이드의 아이디어가 들어간 결정 디자인. 최종 결정 디자인에는 전체 디자인이 변경되었다.

애니메이션 결정 디자인

키: 31.5m / 무게: 630t

가이개(가이거)와 3대의 가오 머신이 파이널 퓨전
하여 탄생한 슈퍼 메카노이드. 존더(젠타)와의 싸
움이 시작된 단계에는 미완성으로, 파이널 퓨전의
성공률이 낮았지만 이후에 프로그램을 개선하고
하이퍼 툴을 개발하여 완성도를 높인다. 처음에는
헬 앤드 헤븐이 필살기였다. 합체 프로그램을 쓸
수 없을 때는 각 가오 머신에 GGG 대원이 탄다.

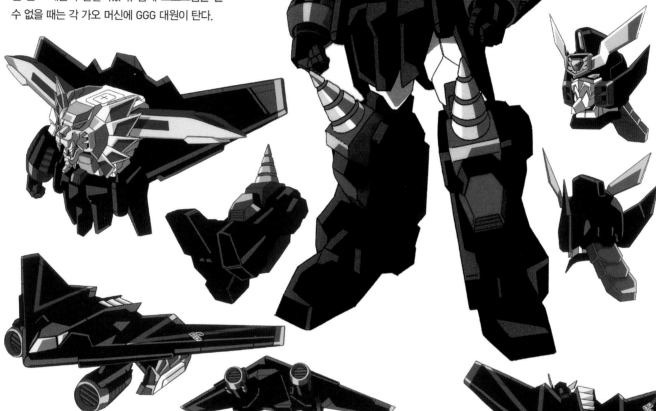

스텔스 가오
폭: 34.7m / 무게: 164t / 총 출력: 8만kW / 최고주행속도: 마하 0.95
전진익기 타입의 가오 머신으로, 다른 가오 머신의 수송에도
사용된다.

라이너 가오
길이: 24.6m / 무게: 55.4t / 총 출력: 5만kW /
최고주행속도: 마하 0.95
전용 중간차량을 연결하여 디바이딩 드라
이버의 수송도 맡는다. 장거리 이동 시에
는 스텔스 가오에 매달리기도 한다.

드릴 가오
길이: 18.2m / 무게: 298t /
총 출력: 11만kW / 최고주
행속도: 시속 120km
두 개의 드릴로 땅속을
파면서 전진할 수 있는
중전차.

⬆ '브로큰 매그넘'은 팔 부분을
고속으로 회전시켜 팔뚝 채
로 사출한다. '골디온 해머'를
사용할 때는 부담을 줄이기
위해 마그 핸드(맥 핸드)로
교환된다.

디바이딩 드라이버
전투의 피해를 최소한으로 줄이기 위해
공간을 왜곡시켜 전투 필드를 생성하는
하이퍼 툴. 공간왜곡 기능은 전투 필드
생성 외에도 응용된다.

골디마그(골디맥) & 스타 가오가이가(스타 가오가이거)

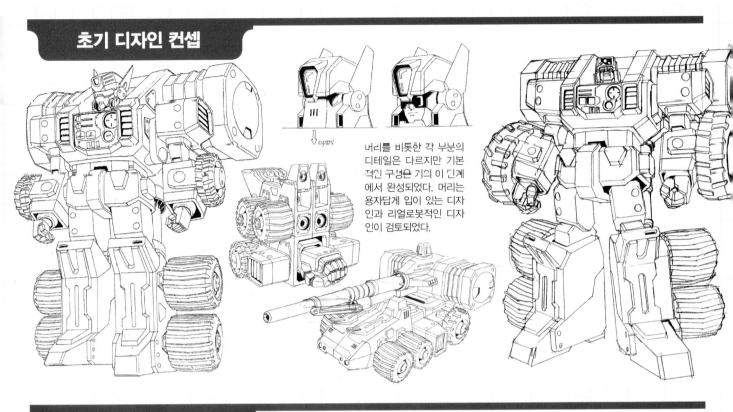

↓OPEN

머리를 비롯한 각 부분의 디테일은 다르지만 기본적인 구성은 기의 이 단계에서 완성되었다. 머리는 용자답게 입이 있는 디자인과 리얼로봇적인 디자인이 검토되었다.

애니메이션 결정 디자인

키: 25.5m/무게: 625t

'골디언 해머(정식 명칭: 그래비티 쇼크 웨이브 제네레이팅 툴)' 사용 시 가오가이가의 부담을 덜어주기 위해 개발한 마그 핸드(맥 핸드)로 변형하는 멀티로봇. 개발 기간을 단축하기 위해 AI에는 휴마 게케이(아파치)의 인격이 복사되어 있다. 튼튼한 기체구조를 가져 높은 중력에서도 활동할 수 있다.

골디 탱크

골디언 해머(정의의 황금 망치)

마그 핸드(맥 핸드)

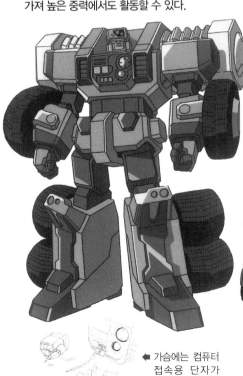

↑ 골디마그의 비클 형태. 높은 상공에서의 낙하에도 버틸 수 있다. 주무장인 마그 캐논은 골디마그 형태에서도 사용할 수 있다.

↓ 가오가이가에 장비할 때는 '골디언 매그넘'으로 발사 가능. '해머 헬 앤드 헤븐'을 사용해 최대 2개의 존더 핵을 적출할 수 있다.

← 가슴에는 컴퓨터 접속용 단자가 내장되어 있다.

초기 디자인 컨셉

애니메이션 결정 디자인

스텔스 가오 II

폭: 34.7m/무게: 164t/총
출력: 8만kW/최고주행속
도: 마하 0.95
슈퍼 울텍 엔진을 장비
한 우주용 가오 머신. 조
종석에 좌석을 증설하여
파일럿이 탑승해 운용할
수도 있다.

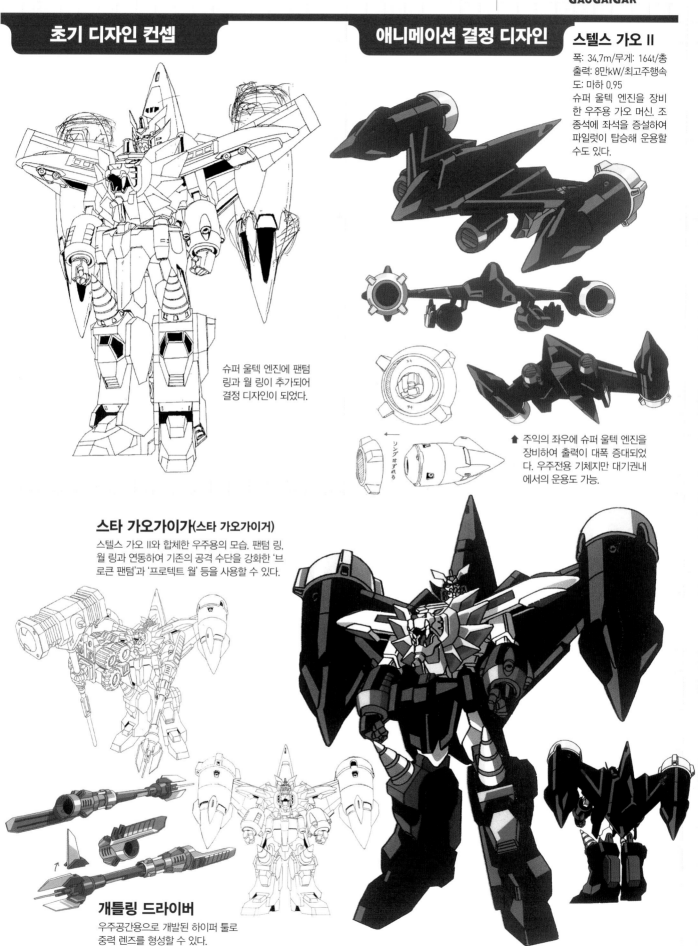

슈퍼 울텍 엔진에 팬텀
링과 월 링이 추가되어
결정 디자인이 되었다.

⬆ 주익의 좌우에 슈퍼 울텍 엔진을
장비하여 출력이 대폭 증대되었
다. 우주전용 기체지만 대기권내
에서의 운용도 가능.

스타 가오가이가(스타 가오가이거)

스텔스 가오 II와 합체한 우주용의 모습. 팬텀 링,
월 링과 연동하여 기존의 공격 수단을 강화한 '브
로큰 팬텀'과 '프로텍트 월' 등을 사용할 수 있다.

개틀링 드라이버

우주공간용으로 개발된 하이퍼 툴로
중력 렌즈를 형성할 수 있다.

플라이어즈 & 카펜터즈 & 하이퍼 툴

초기 디자인 컨셉

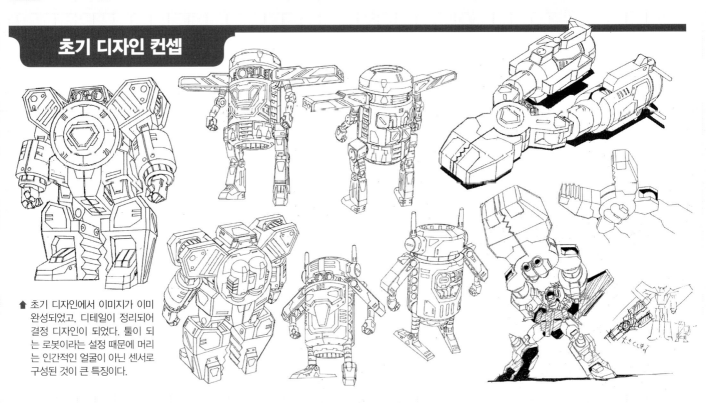

⬆ 초기 디자인에서 이미지가 이미
완성되었고, 디테일이 정리되어
결정 디자인이 되었다. 툴이 되
는 로봇이라는 설정 때문에 머리
는 인간적인 얼굴이 아닌 센서로
구성된 것이 큰 특징이다.

애니메이션 결정 디자인

미국의 GGG에서 개발한 하이퍼
툴로, 3대의 로봇이 합체하여 디
바이딩 드라이버에 의해 발생한
완곡공간을 수복하는 디멘션 플
라이어가 된다. 골디언 해머의
수송에도 사용되었고, 나중에는
대량생산되어 카펜터즈의 구성
메카로서 운용되었다.

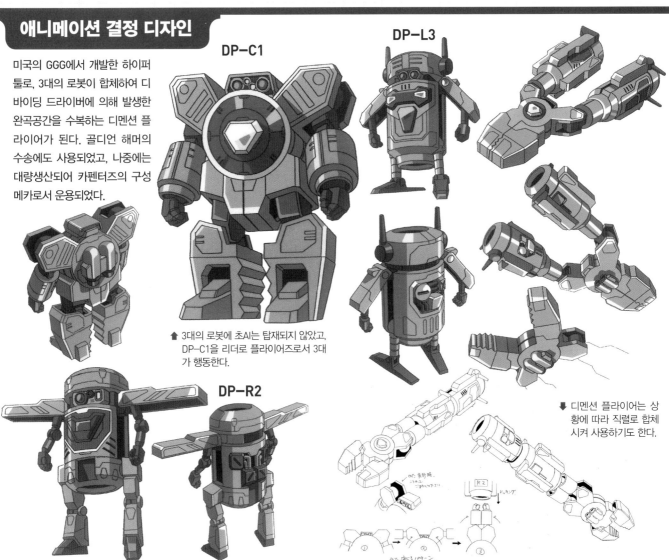

DP-C1

DP-L3

⬆ 3대의 로봇에 초AI는 탑재되지 않았고,
DP-C1을 리더로 플라이어즈로서 3대
가 행동한다.

DP-R2

⬇ 디멘션 플라이어는 상
황에 따라 직렬로 합체
시켜 사용하기도 한다.

애니메이션 결정 디자인

카펜터즈

만능역작경악함 카나야고(아폴로)에서 발진하는 로봇 군단으로, 파괴된 도시의 복구 등에 사용된다. 플라이어즈의 양산형을 포함해 6종류의 로봇으로 구성되어 있고, 기계신종과의 전투 후에 처음으로 그 모습을 드러냈다.

천수관음 타입

본체에 공작 툴을 장비한 6개의 매니퓰레이터를 장비하고 있어 절단에서 가공, 마무리 작업까지 한다.

접착 타입

4개의 탱크에 내장된 화학물질을 합성하여 어떤 건축자재에도 대응하는 접착제를 만들어낸다.

용접 타입

머리 꼭대기의 버너로 용접, 절단을 행한다. 물자 반입 등에도 이용된다.

골디언 모터

골디언 해머의 폭주재책으로 개발된 에머전시 툴. 골디언 해머의 중력충격파를 중화시키는 기능을 갖고 있다. 골디언 해머의 제어 프로그램 완성을 위해 미국 GGG에 연구용으로 남겨져 있었지만, 존더에게 융합되어 버린다.

모르큘 플라네

안티 메조트론 필드를 발생시킨 램 부분을 고속으로 이동시켜 대상의 원자핵결합을 파괴. 대패로 써는 것처럼 분쇄해 대팻밥으로 만들어 버린다. 존더 코어까지 파괴해버리기 때문에 봉인되었던 환상의 결전 툴. 프랑스의 바이오네트와의 싸움에서는 제거된 GS라이드 대신에 르네 자신이 제너레이터 유닛으로 연결되어 작동시켰다.

G 프레셔

정식 명칭은 그랜드 프레셔. 압력밥솥과 같은 툴로 내부에 적을 가두고 찍어눌러 버린다. 골디언 해머 이상의 높은 안정성과 파괴력을 갖고 있지만, 기체구조상 파괴할 수 있는 상대방의 크기에 제한이 있어서 사용할 기회는 적었다.

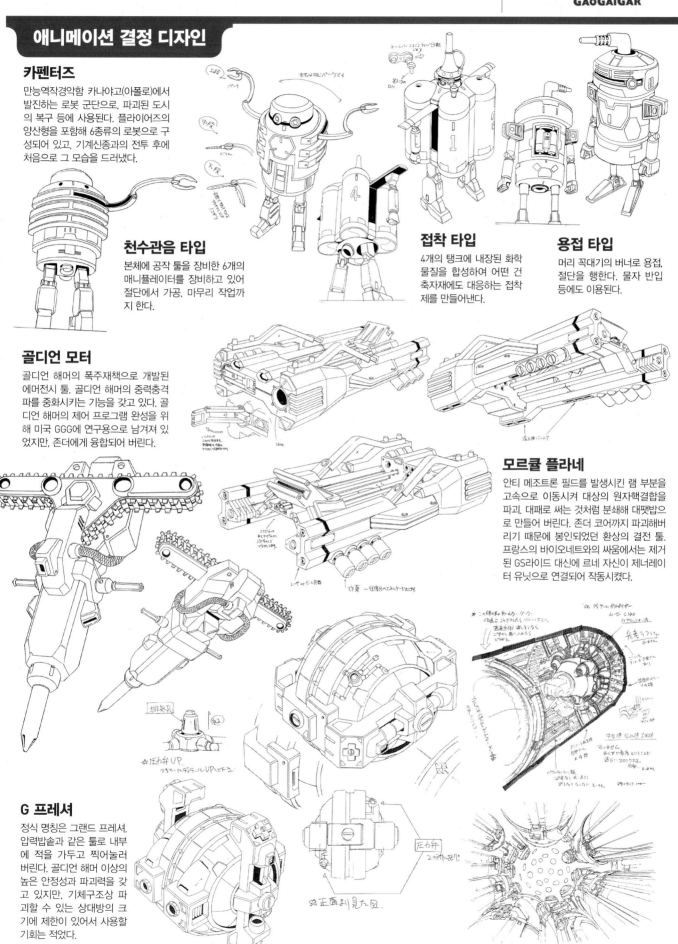

빙룡(블루건) & 염룡(레드건)

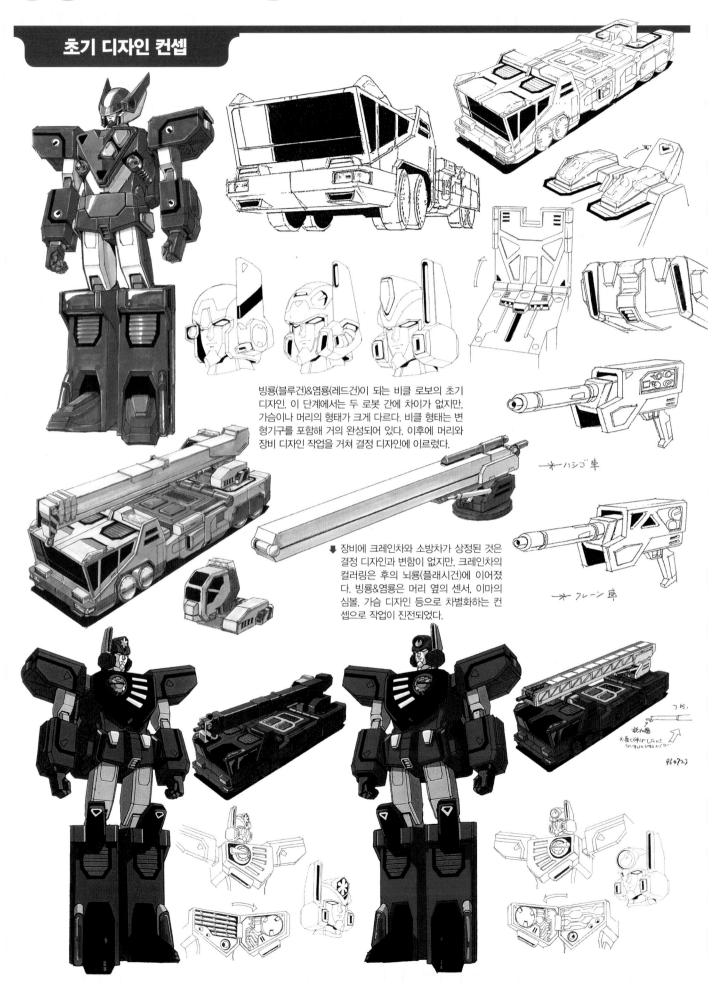

빙룡(블루건)&염룡(레드건)이 되는 비클 로보의 초기 디자인. 이 단계에서는 두 로봇 간에 차이가 없지만, 가슴이나 머리의 형태가 크게 다르다. 비클 형태는 변형기구를 포함해 거의 완성되어 있다. 이후에 머리와 장비 디자인 작업을 거쳐 결정 디자인에 이르렀다.

장비에 크레인차와 소방차가 상정된 것은 결정 디자인과 변함이 없지만, 크레인차의 컬러링은 후의 뇌룡(플래시건)에 이어졌다. 빙룡&염룡은 머리 옆의 센서, 이마의 심볼, 가슴 디자인 등으로 차별화하는 컨셉으로 작업이 진전되었다.

애니메이션 결정 디자인

[빙룡](블루건) 키: 20.5m/무게: 240t
[염룡](레드건) 키: 20.5m/무게: 240t

GGG 기동부대에 배치된 범용 AI를 탑재한 비클 로보. 그 AI는 미코토(리카)와 스완에 의해 반년에 걸쳐 교육과 프로그래밍이 이루어졌다. 빙룡의 시동이 조금 빨랐기 때문에 형이 되었다. 같은 환경에서 개발되었지만 형인 빙룡은 이성적이고, 동생인 염룡은 감정적인 등 서로 다른 성격을 갖고 있다. 비클 형태에서 로봇 형태로 시스템 체인지하여 임무에 임한다. 구조활동에 특화되어 있지만 전투 시에는 가오가이가를 서포트한다.

AI박스

빙룡&염룡의 두뇌에 해당하는, 마음이라고 할 수 있는 유닛. 기계신종과의 싸움에서는 가오 머신에 탑재되어 파이널 퓨전을 한다.

프리징 라이플

펜슬 런처

빙룡&염룡의 공통 무장으로 일반 작열탄 외에 경화탄(빙룡은 블루, 염룡은 레드), 네트탄 등 작전에 따라 장전한다.

⬆ 높이가 한정되어 있는 지하철 등의 좁은 장소나 육상을 고속주행할 때는 하반신만 비클 형태가 되는 세미 비클 모드로 행동한다.

밀러 실드

염룡의 장비로 에너지 계열의 공격을 반사한다. 초룡신으로 합체할 때는 가슴 장갑으로 사용된다.

멜팅 라이플

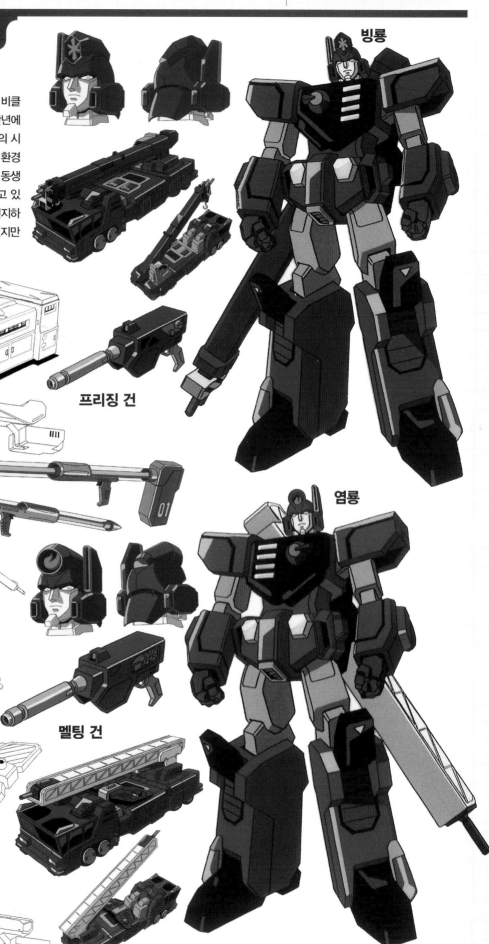

빙룡

프리징 건

염룡

멜팅 건

초룡신(썬더 바이킹) & 풍룡(윈드건) & 뇌룡(플래시건)

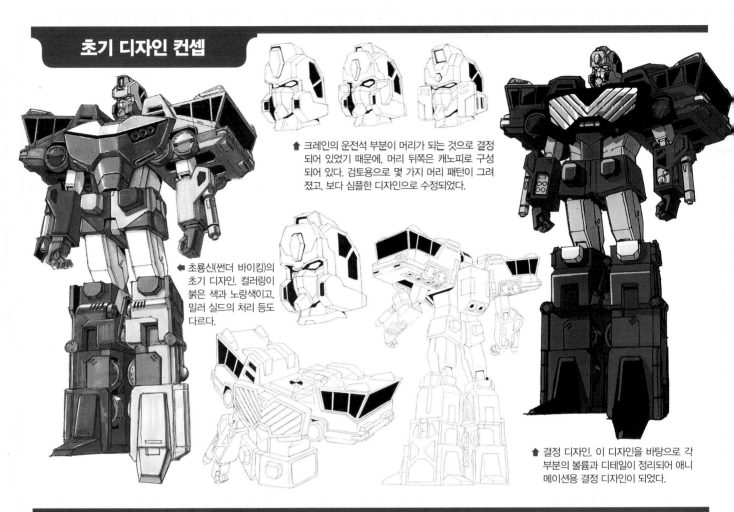

초기 디자인 컨셉

크레인의 운전석 부분이 머리가 되는 것으로 결정되어 있었기 때문에, 머리 뒤쪽은 캐노피로 구성되어 있다. 검토용으로 몇 가지 머리 패턴이 그려졌고, 보다 심플한 디자인으로 수정되었다.

◀ 초룡신(썬더 바이킹)의 초기 디자인. 컬러링이 붉은 색과 노랑색이고, 밀러 실드의 처리 등도 다르다.

▲ 결정 디자인. 이 디자인을 바탕으로 각 부분의 볼륨과 디테일이 정리되어 애니메이션용 결정 디자인이 되었다.

애니메이션 결정 디자인

키: 28.8m/무게: 495t

빙룡(블루건)과 염룡(레드건)이 서로의 펄스를 동조시켜 신 메트리컬 도킹한 합체 비클 로보. 파워는 가오가이가에 필적한다. 폭풍 등의 충격을 날려버려 피해를 막아내는 메가톤 툴 '이레이저 헤드'는 초룡신밖에 사용할 수 없다. 우주에서 활동할 때는 SP팩을 장비한다. 거대 운석을 파괴하기 위해 우주로 사라지지만, 더 파워의 힘에 의해 태고의 지구로 귀환. 65000만년의 잠을 거쳐 부활한다.

초룡신(썬더 바이킹)

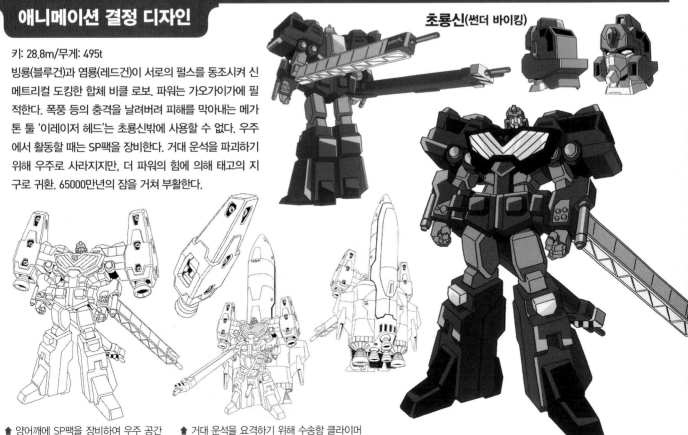

▲ 양어깨에 SP팩을 장비하여 우주 공간에서의 기동성을 강화할 수 있다.

▲ 거대 운석을 요격하기 위해 수송함 클라이머 1을 추가 부스터로 장착했다.

& 격룡신(썬더 카이저)

초기 디자인 컨셉

빙룡(블루건)과 염룡(레드건)의 완구 금형을 재활용하기 위한 캐릭터로 등장이 결정되어 있었기 때문에 디자인 작업은 수월하게 진행되었다.

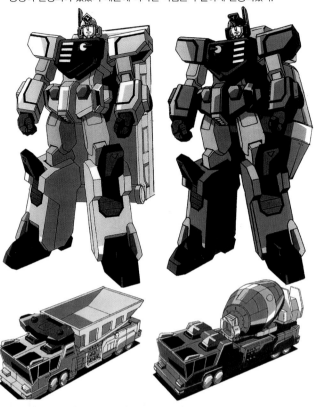

애니메이션 결정 디자인

빙룡, 염룡의 데이터를 바탕으로 중국에서 개발된 비클 로보. 그 AI는 군사병기로서 교육을 받았기 때문에 처음에는 윤리관에 문제가 있었지만, GGG와 행동하면서 용자로서 자각을 가진다.

풍룡(윈드건) **뇌룡(플래시건)**

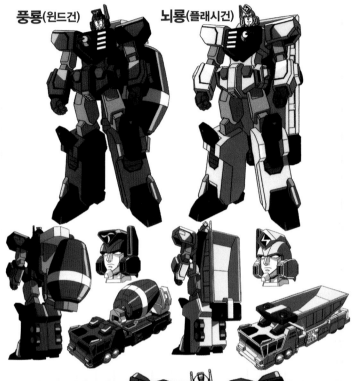

애니메이션 결정 디자인

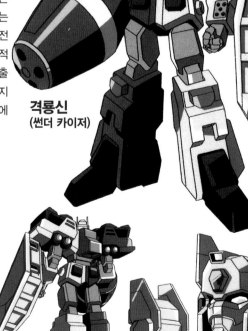

강룡신(썬더 자이언트)

태고에서 돌아온 초룡신의 파워에 의해 풍룡과 염룡이 신메트리컬 도킹한 모습. 프로그램에 없는 합체이기 때문에 각 비클 로보에 큰 부담을 준다.

환룡신(썬더 마커스)

빙룡과 뇌룡이 신메트리컬 도킹한 모습으로, 합체에 필요한 심퍼레이트 수치는 200%라고 한다. 초룡신이 얻은 더 파워의 영향으로 합체에 성공했다.

키: 28m/무게: 456t

중국과학원 항공성제부에서 개발된 풍룡과 뇌룡이 신메트리컬 도킹한 모습. 오른팔에서 쏘는 바람의 에너지와 왼팔에서 쏘는 번개 에너지에 의해 대량의 하전 입자를 방출하는 '샨토우론(무적의 드래곤)'으로 존더 핵을 적출할 수 있다. 초룡신과 마찬가지로 SP팩을 장비하여 우주공간에서 기동력을 높일 수 있다.

격룡신(썬더 카이저)

볼포그(볼포크)

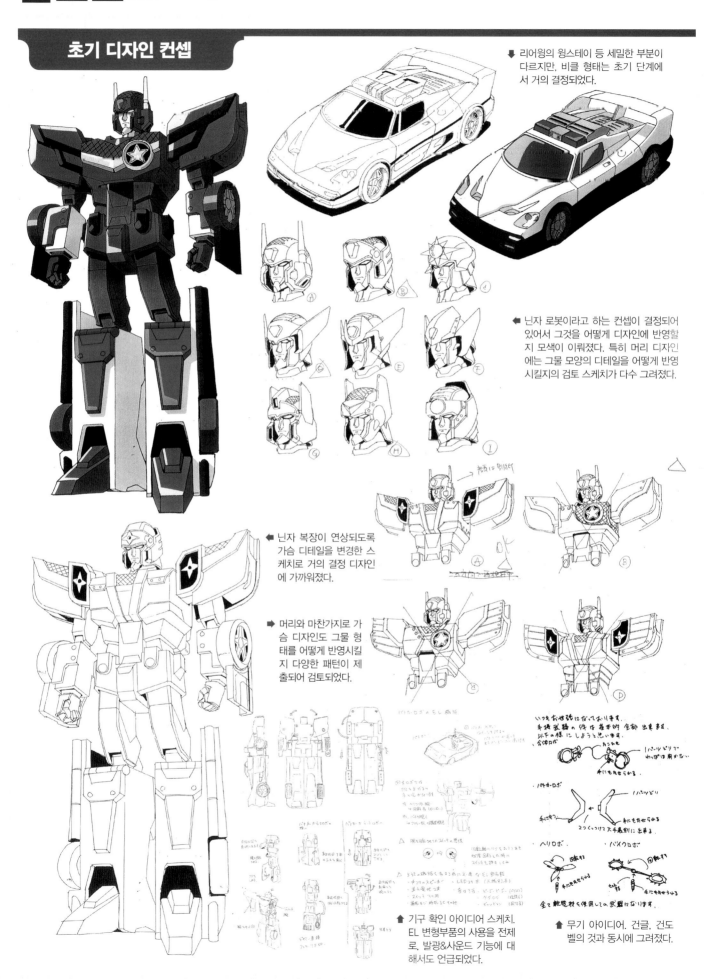

➡ 리어윙의 윙스테이 등 세밀한 부분이 다르지만, 비클 형태는 초기 단계에서 거의 결정되었다.

⬅ 닌자 로봇이라고 하는 컨셉이 결정되어 있어서 그것을 어떻게 디자인에 반영할지 모색이 이뤄졌다. 특히 머리 디자인에는 그물 모양의 디테일을 어떻게 반영시킬지의 검토 스케치가 다수 그려졌다.

⬅ 닌자 복장이 연상되도록 가슴 디테일을 변경한 스케치로 거의 결정 디자인에 가까워졌다.

➡ 머리와 마찬가지로 가슴 디자인도 그물 형태를 어떻게 반영시킬지 다양한 패턴이 제출되어 검토되었다.

⬆ 기구 확인 아이디어 스케치. EL 변형부품의 사용을 전제로, 발광&사운드 기능에 대해서도 언급되었다.

⬆ 무기 아이디어. 건글, 건도 벨의 것과 동시에 그려졌다.

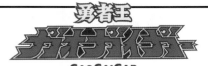

勇者王
GaoGaiGar

애니메이션 결정 디자인

키: 10.7m/무게: 13.5t

GGG첩보부 소속의 비클 로보. 마모루(장한별)의
호위와 첩보활동 등이 주임무다. AI는 과거의 내
각조사실 정보원이었던 사람의 인격을 복사했다.
'홀로그래픽 카모프라주(거울빛 반사)'에 의해 모
습을 숨긴 채로 행동할 수 있다. 양어깨의 '프로텍
션 빔'과 '포그 가스(안개포)'로 적을 혼란에 빠트
리는 전법이 특기. 존더 배리어 등을 무효화하는
'멜팅 사이렌' 등 다양한 장비를 갖고 있다.

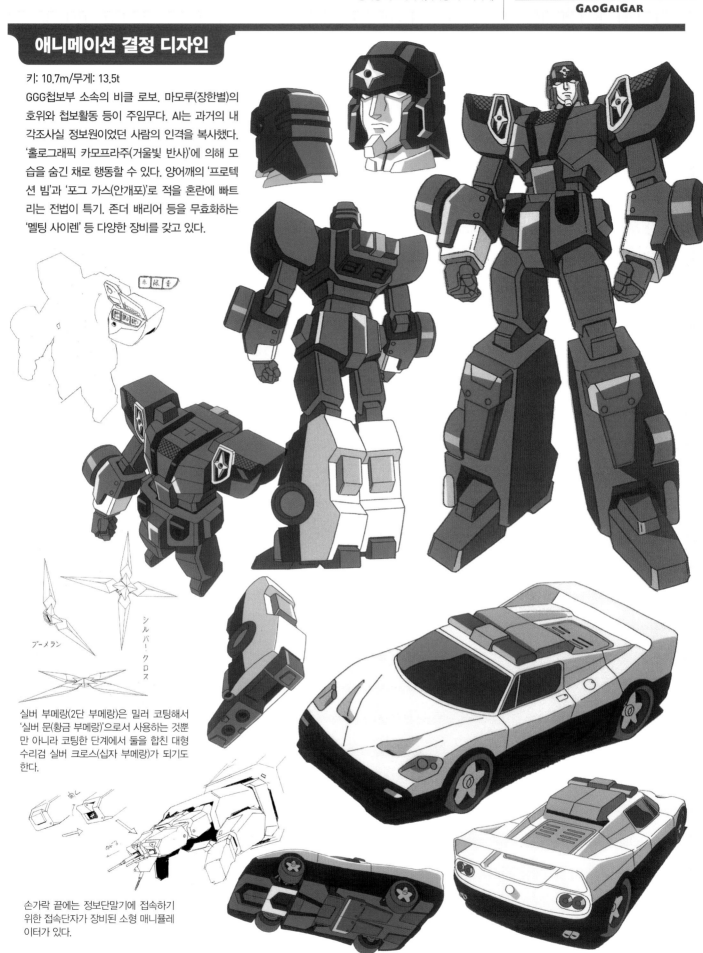

赤 綠 青

ブーメラン

シルバー・クロス

실버 부메랑(2단 부메랑)은 밀러 코팅해서
'실버 문(황금 부메랑)'으로서 사용하는 것뿐
만 아니라 코팅한 단계에서 둘을 합친 대형
수리검 실버 크로스(십자 부메랑)가 되기도
한다.

손가락 끝에는 정보단말기에 접속하기
위한 접속단자가 장비된 소형 매니퓰레
이터가 있다.

건도벨 & 건글

⬅ 기본 디자인은 바뀌지 않았지만, 헬리콥터가 변형하는 건글의 사이즈에 맞춰 초대형 오토바이로 설정되어 있다.

⬆ 건도벨, 건글의 머리 디자인은 개와 새의 형상을 반영한 것이지만, 그 처리에 대해서는 얼굴 자체를 동물 모티프로 하는 안도 검토되었다.

➡ 건도벨과 건글의 무기 아이디어 컨셉. 영상에선 사용되지 않았지만, 뼈 모양의 쌍절곤이나 계란형 폭탄 등의 코미컬한 아이디어도 보인다.

애니메이션 결정 디자인

[건도벨] 키: 8.9m, 무게: 1t
[건글] 높이: 12.3m

GGG 첩보부 소속의 비클 로보. 비클 형태인 건머신은 GGG 멤버의 이동수단으로서 사용되는 경우가 많다. 건로보 형태일 때는 볼포그(볼포크)를 서포트한다. AI로봇이긴 하지만 플라이어즈와 마찬가지로 자신의 의지는 없다.

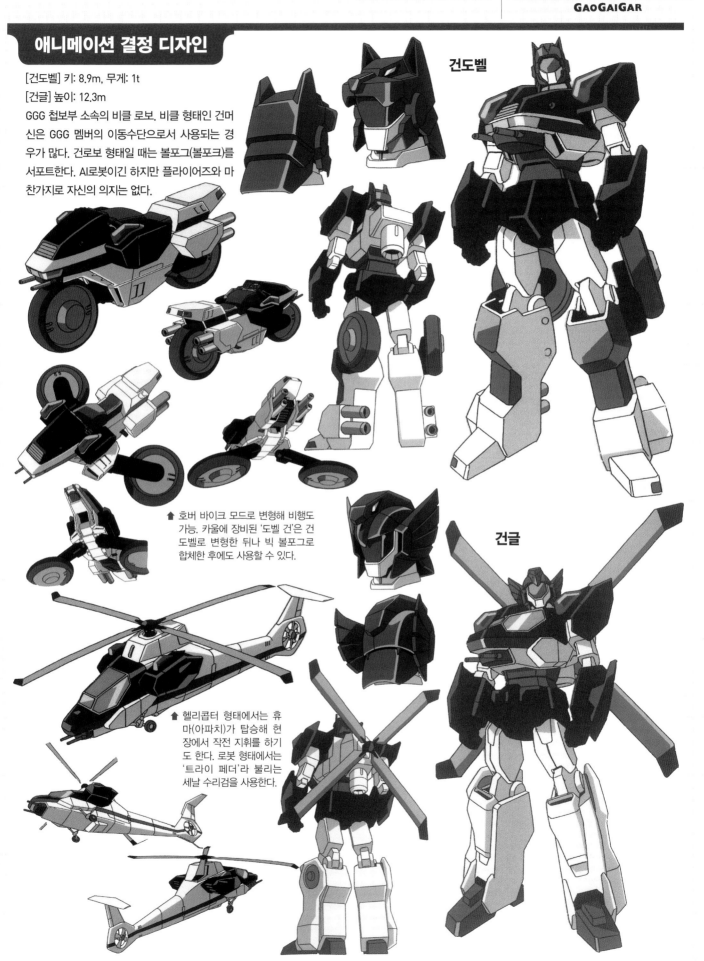

건도벨

⬆ 호버 바이크 모드로 변형해 비행도 가능. 카울에 장비된 '도벨 건'은 건도벨로 변형한 뒤나 빅 볼포그로 합체한 후에도 사용할 수 있다.

건글

⬆ 헬리콥터 형태에서는 휴마(아파치)가 탑승해 현장에서 작전 지휘를 하기도 한다. 로봇 형태에서는 '트라이 페더'라 불리는 세날 수리검을 사용한다.

빅 볼포그(빅 볼포크)

초기 디자인 컨셉

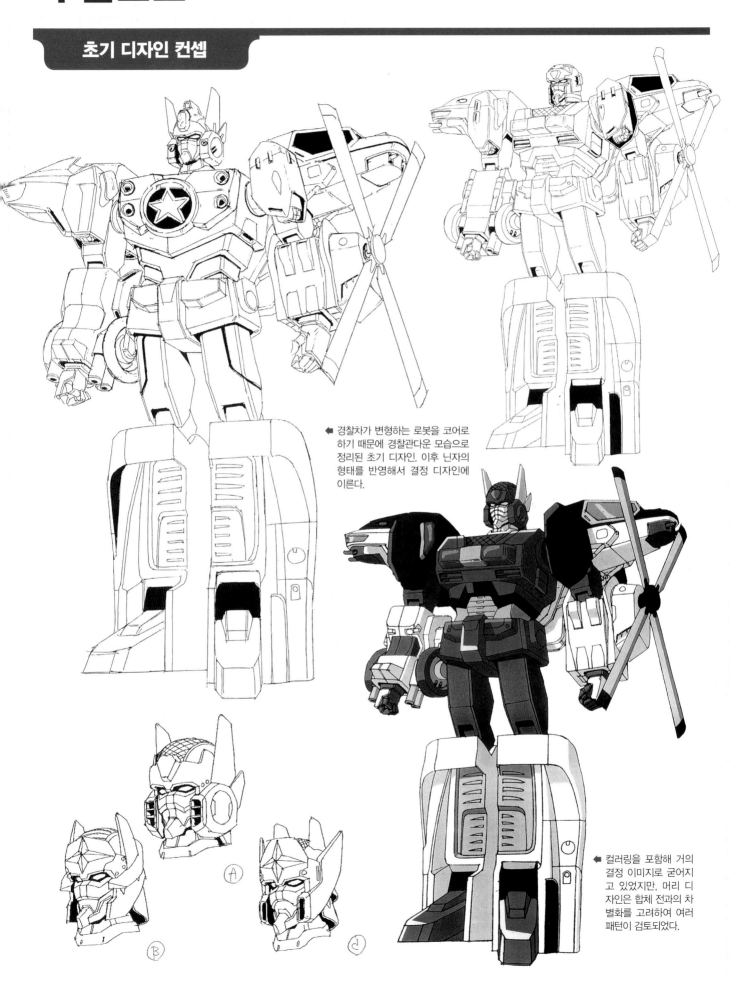

◄ 경찰차가 변형하는 로봇을 코어로 하기 때문에 경찰관다운 모습으로 정리된 초기 디자인. 이후 닌자의 형태를 반영해서 결정 디자인에 이른다.

◄ 컬러링을 포함해 거의 결정 이미지로 굳어지 고 있었지만, 머리 디 자인은 합체 전과의 차 별화를 고려하여 여러 패턴이 검토되었다.

애니메이션 결정 디자인

키: 21.8m/무게: 18t

볼포그(볼포크)가 2대의 건로보(건도벨, 건글)와 합체한 모습. 오른팔의 4000매그넘(거인 기관포)과 왼팔의 무라사메 소드(질풍 회전검)를 무기로 존더 로보와 싸운다. '초분신살법'이나 '대회전마참(불새 대회전 부메랑)' 등의 필살기가 있다.

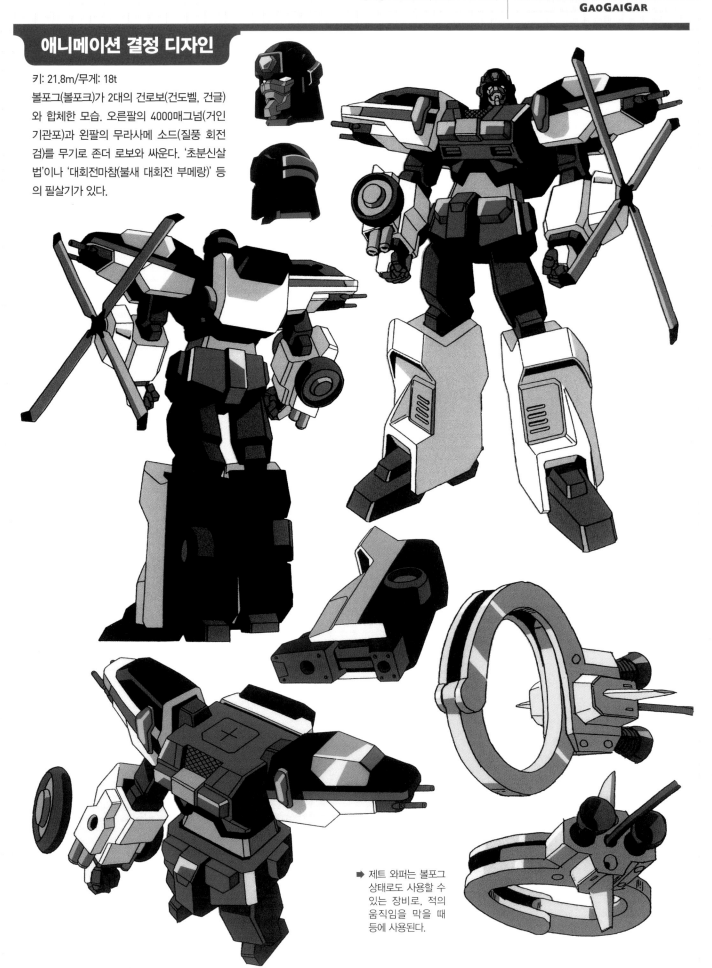

➡ 제트 와퍼는 볼포그 상태로도 사용할 수 있는 장비로, 적의 움직임을 막을 때 등에 사용된다.

마이크 사운더스 13세

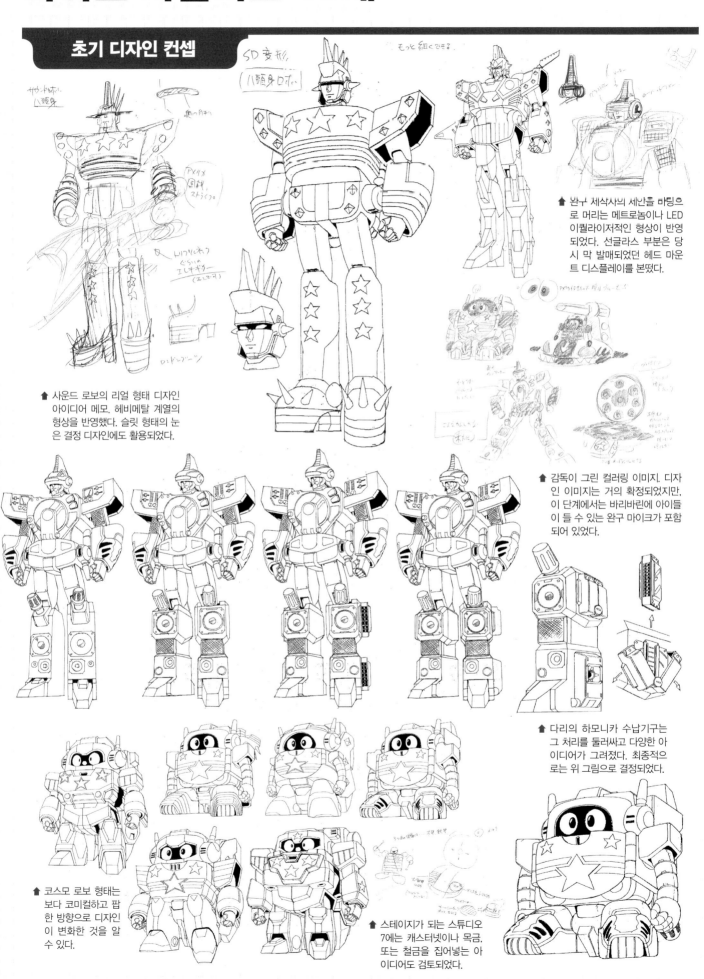

⬆ 완구 세삭사의 세안를 바팅으로 머리는 메트로놈이나 LED 이퀄라이저적인 형상이 반영되었다. 선글라스 부분은 당시 막 발매되었던 헤드 마운트 디스플레이를 본떴다.

⬆ 사운드 로보의 리얼 형태 디자인 아이디어 메모. 헤비메탈 계열의 형상을 반영했다. 슬릿 형태의 눈은 결정 디자인에도 활용되었다.

⬆ 감독이 그린 컬러링 이미지. 디자인 이미지는 거의 확정되었지만, 이 단계에서는 바리바린에 아이들이 들 수 있는 완구 마이크가 포함되어 있었다.

⬆ 다리의 하모니카 수납기구는 그 처리를 둘러싸고 다양한 아이디어가 그려졌다. 최종적으로는 위 그림으로 결정되었다.

⬆ 코스모 로보 형태는 보다 코미컬하고 팝한 방향으로 디자인이 변화한 것을 알 수 있다.

⬆ 스테이지가 되는 스튜디오 7에는 캐스터넷이나 목금, 또는 철금을 집어넣는 아이디어도 검토되었다.

230

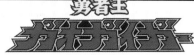

애니메이션 결정 디자인

키: 20.3m/무게: 38.6t

미국에서 개발된 우주환경 대응형 로봇. AI는 스탈리온의 인격을 바탕으로 하여 밝은 성격이며 누구와도 친근하게 지낸다. 전투 시에는 코미컬한 코스모 로보 형태에서 붐 로보 형태로 변형한다. 가슴에 장착하는 디스크(소리샘)에 의해 GS 라이드를 활성화하거나, 특정 대상물만 파괴하는 '솔리터리 웨이브'를 쏠 수 있다. 마이크 사운더스 1세부터 12세까지의 동형기가 생산되지만, 원종과의 싸움으로 인해 모두 파괴된다.

붐 로보 형태

기라기란VV

코스모 로보 형태

바리바린
아동용 비행 메카로 내부에 인간이 탑승할 수도 있다. 붐 형태는 사운드 증폭 장치가 있는 스튜디오 7으로 사용된다.

제이더

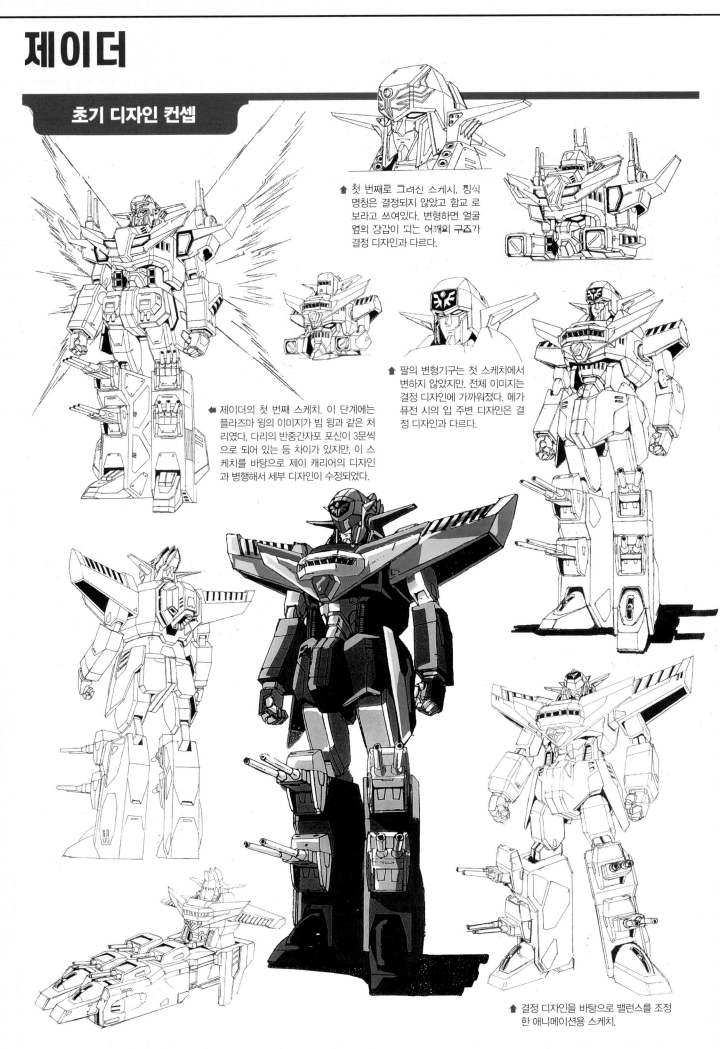

⬆ 첫 번째로 그리신 스케치. 정식 명칭은 결정되지 않았고 함교 로 보라고 쓰여있다. 변형하면 얼굴 옆의 장갑이 되는 어깨의 구조가 결정 디자인과 다르다.

⬅ 제이더의 첫 번째 스케치. 이 단계에는 플라즈마 윙의 이미지가 빔 윙과 같은 처리였다. 다리의 반중간자포 포신이 3문씩으로 되어 있는 등 차이가 있지만. 이 스케치를 바탕으로 제이 캐리어의 디자인과 병행해서 세부 디자인이 수정되었다.

⬆ 팔의 변형기구는 첫 스케치에서 변하지 않았지만. 전체 이미지는 결정 디자인에 가까워졌다. 메가 퓨전 시의 입 주변 디자인은 결정 디자인과 다르다.

⬆ 결정 디자인을 바탕으로 밸런스를 조정한 애니메이션용 스케치.

GaoGaiGar

애니메이션 결정 디자인

키: 25.3m/무게: 204t

솔다토 J(솔리타드 J)가 제이 버드와 퓨전한 모습. 등에서 발생하는 플라즈마 윙에 의한 높은 기동력과 양팔에서 발생시킨 '플라즈마 소드'를 구사한 고속 전투가 특기다. 고속이동에 특화되어 공격력이 부족하기도 하지만, 적의 견제 등 전술에 따라서는 절대적인 성과를 발휘한다.

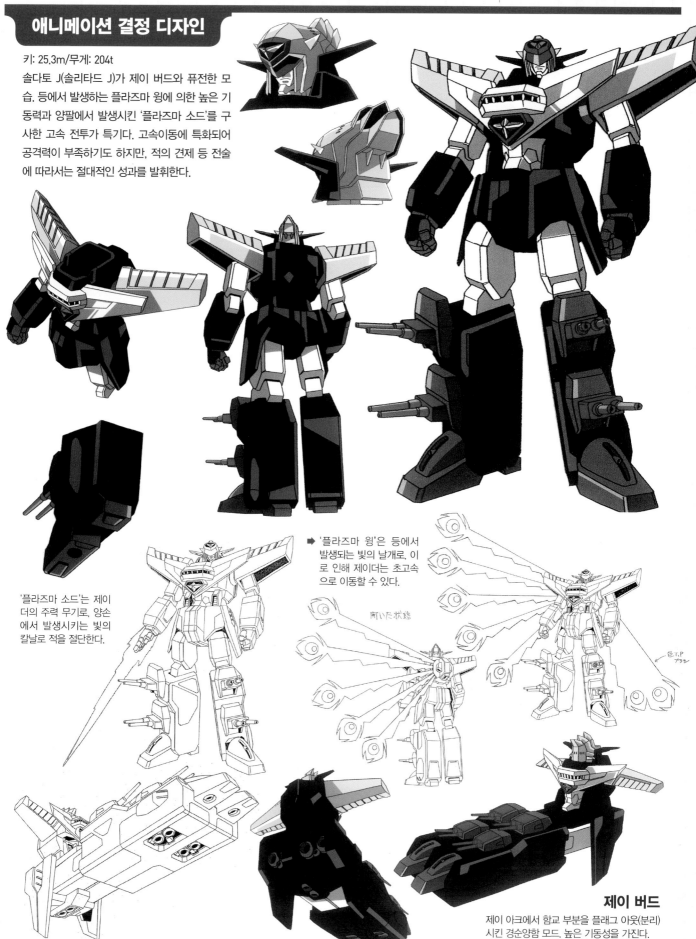

'플라즈마 소드'는 제이더의 주력 무기로, 양손에서 발생시키는 빛의 칼날로 적을 절단한다.

➡ '플라즈마 윙'은 등에서 발생되는 빛의 날개로, 이로 인해 제이더는 초고속으로 이동할 수 있다.

제이 버드

제이 아크에서 함교 부분을 플래그 아웃(분리)시킨 경순양함 모드. 높은 기동성을 가진다.

킹 제이더

초기 디자인 컨셉

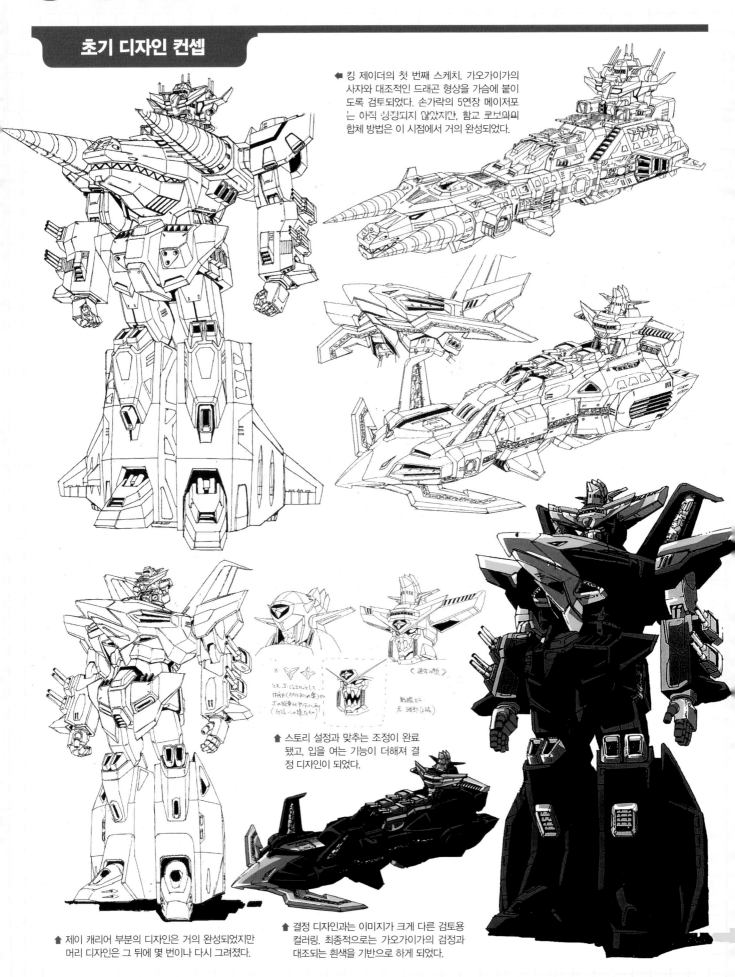

◀ 킹 제이더의 첫 번째 스케치. 가오가이가의 사자와 대조적인 드래곤 형상을 가슴에 붙이도록 검토되었다. 손가락의 5연장 메이저포는 아직 싱겅되지 않았지만, 함교 로보와의 합체 방법은 이 시점에서 거의 완성되었다.

▲ 스토리 설정과 맞추는 조정이 완료 됐고, 입을 여는 기능이 더해져 결정 디자인이 되었다.

▲ 제이 캐리어 부분의 디자인은 거의 완성되었지만 머리 디자인은 그 뒤에 몇 번이나 다시 그려졌다.

▲ 결정 디자인과는 이미지가 크게 다른 검토용 컬러링. 최종적으로는 가오가이가의 검정과 대조되는 흰색을 기반으로 하게 되었다.

애니메이션 결정 디자인

키: 101m/무게: 32720t

솔다토 J가 초노급전함 제이 아크와 메가 퓨전해
탄생한 자이언트 메카노이드. 원종의 수에 맞춰
31대가 만들어지지만, 그 사명을 완수하지 못하고
패배한다. 남겨진 1대는 존더의 앞잡이가 되지만,
지구에서 본래의 모습과 사명을 되찾아 원종과 싸
우게 된다. 몸체는 제네레이팅 아머로 싸여 있고,
필살기인 '제이 쿼스' 외에 반중간자포, ES미사일
등 온 몸에 강력한 무장을 가진다.

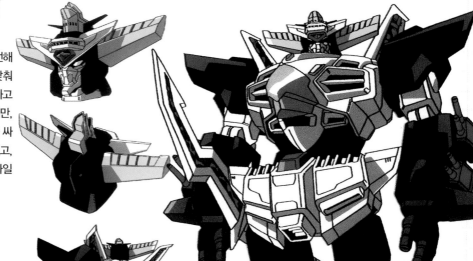

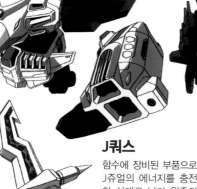

J쿼스

함수에 장비된 부품으로
J쥬얼의 에너지를 충전
한 상태로 날려 원종의
핵을 뚫고 적출한다.

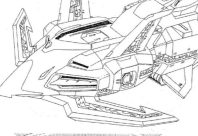

제이 아크

아소산의 지하에 잠자고 있던 초노급전함.
31척이 건조된 제이 아크급 함대 중 한 척.
다원우주를 연결하는 이공간 게이트인 ES
윈도우를 사용한 항행도 가능하다.

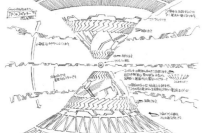

제이 라이더

함교부분만 제이더로 변형한
모습으로, 플라즈마 소드도
사용할 수 있다.

제이 캐리어

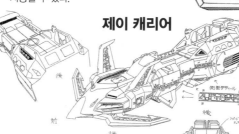

⬆ 제이 아크의 메인 컴퓨터인 토모로 0117.
존더에 의해 기계사천왕 중 하나로 사역
되지만, 이쿠미(하늘)에 의해 정해되어 본
래의 모습과 사명을 되찾는다.

⬅ 제이 버드가 분리된 상태로 컨트롤은
토모로 0117이 담당한다.

시시오 가이(사이보그 가이)

초기 디자인 컨셉

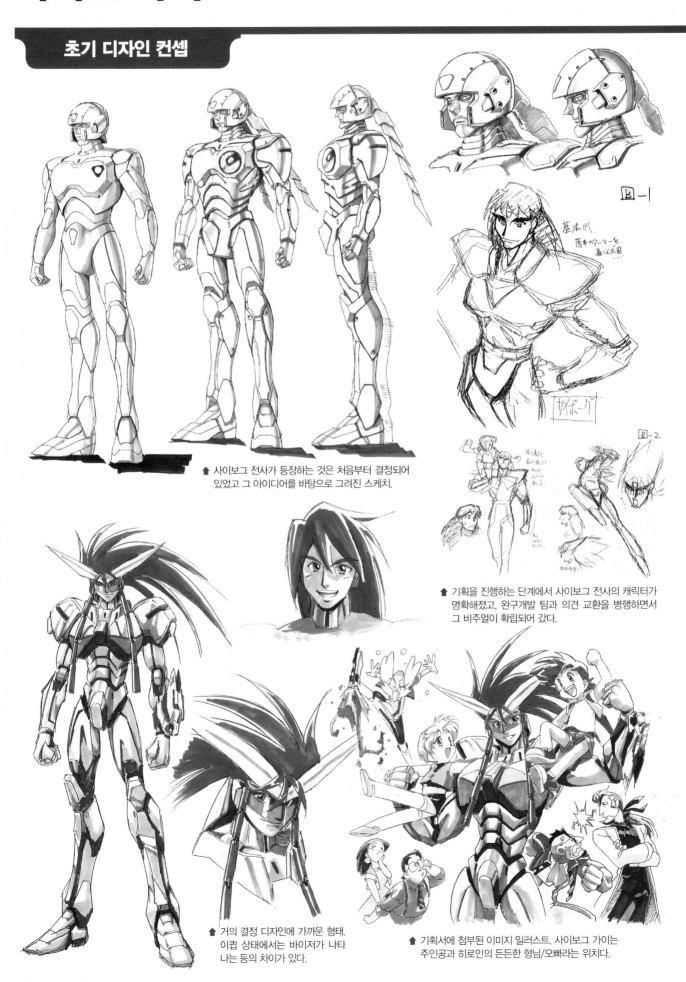

⬆ 사이보그 전사가 등장하는 것은 처음부터 결정되어
있었고 그 아이디어를 바탕으로 그려진 스케치.

⬆ 기획을 진행하는 단계에서 사이보그 전사의 캐릭터가
명확해졌고, 완구개발 팀과 의견 교환을 병행하면서
그 비주얼이 확립되어 갔다.

⬆ 거의 결정 디자인에 가까운 형태.
이큅 상태에서는 바이저가 나타
나는 등의 차이가 있다.

⬆ 기획서에 첨부된 이미지 일러스트. 사이보그 가이는
주인공과 히로인의 든든한 형님/오빠라는 위치다.

애니메이션 결정 디자인

고등학생 때 테스트 파일럿으로서 우주에 나가지만, 지구로 날아온 파스다와 접촉하여 빈사의 중상을 입는다. 아버지인 천재과학자 시시오 레오에 의해, 우주 메카 라이온 갈레온이 가져온 G스톤을 이식받아 정의의 사이보그로 부활한다. GGG 기동부대의 대장이며, 오퍼레이터인 우츠기 미코토(리카)와는 고등학생 때부터 알고 지냈다. 갈레온과 퓨전하여 가이가(가이거)가 된다. 가오가이가(가오가이거) 운용 초기에는 기술이 불안정했고 그 목숨을 깎으면서 존더(젠타)와 싸웠다.

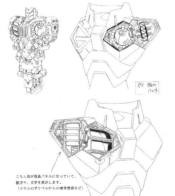

G스톤

녹색 별이 만들어낸, 무한의 에너지를 발생시키며 고도의 정보집적회로와 정보처리 시스템을 갖춘 '무한정보 서킷'. GGG는 이것을 해석하여 그 성능을 끌어내는 GS라이드나 울텍 엔진을 개발한다.

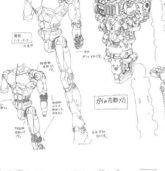
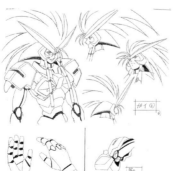
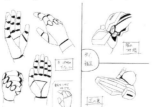

가오 브레스

사이보그 가이의 왼팔에 장착된 건틀릿형 액세서리. 갈레온을 부르는 프로젝션 빔을 발사할 수 있다.

윌 나이프

가오 브레스에 내장된 나이프로 근접격투 등에 사용된다. 그 날카로움은 가이의 의지에 좌우된다.

아마미 마모루(장한별), 우츠기 미코토(리카)

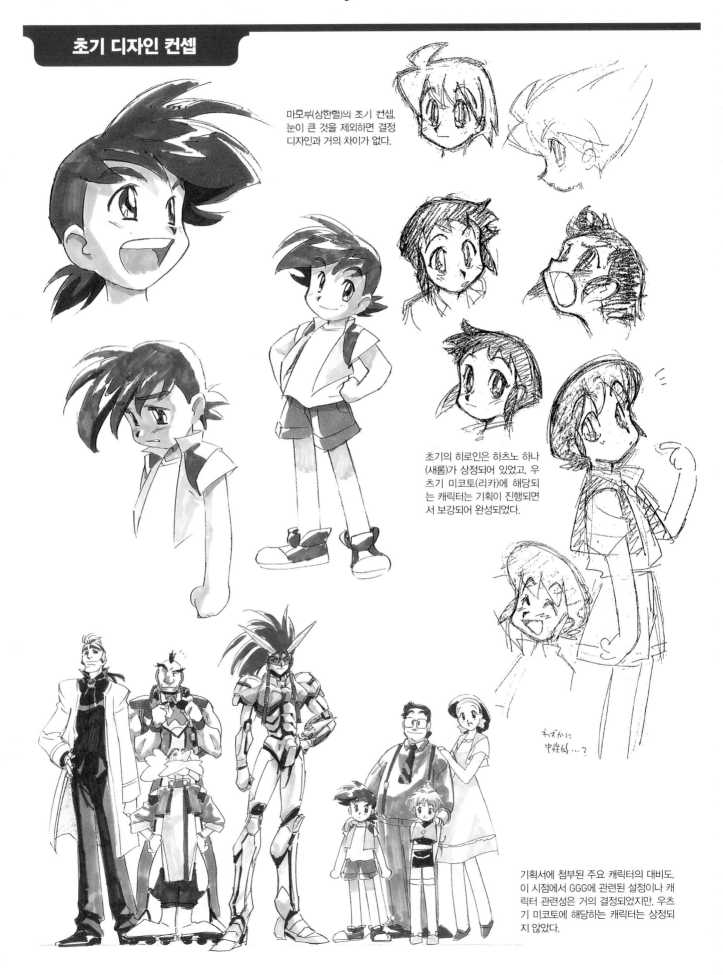

마모루(장한별)의 초기 컨셉. 눈이 큰 것을 제외하면 결정 디자인과 거의 차이가 없다.

초기의 히로인은 하츠노 하나(새롬)가 상정되어 있었고, 우츠기 미코토(리카)에 해당되는 캐릭터는 기획이 진행되면서 보강되어 완성되었다.

기획서에 첨부된 주요 캐릭터의 대비도. 이 시점에서 GGG에 관련된 설정이나 캐릭터 관련성은 거의 결정되었지만, 우츠기 미코토에 해당하는 캐릭터는 상정되지 않았다.

애니메이션 결정 디자인

카모메 제 1초등학교 3학년. 어릴 때 갈레온과 함께 녹색 별에서 지구로 왔다. 존더 핵을 정해하는 능력을 갖고 있어서 GGG의 특별 대원이 된다. 존더와의 싸움 속에서 자신이 녹색별의 지도자 카인의 아들이며, 본명은 라티오라는 것을 알게 된다. 출생의 비밀로 고민하는 면도 보이지만, 이윽고 그런 사실을 받아들여 GGG에서 빠질 수 없는 멤버로서 성장한다. 기계신종과의 싸움을 끝낸 뒤, 우주에 흩어져 있는 기계신종의 위협에 노출된 다른 별을 구하기 위해 갈레온과 함께 우주로 떠나지만...

아마미 마모루

언뜻 어디에나 있는 평범한 초등학생이지만, 가이와 함께 전투에 참가하는 등 용기있는 행동을 보여준다.

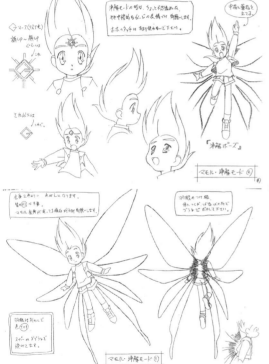

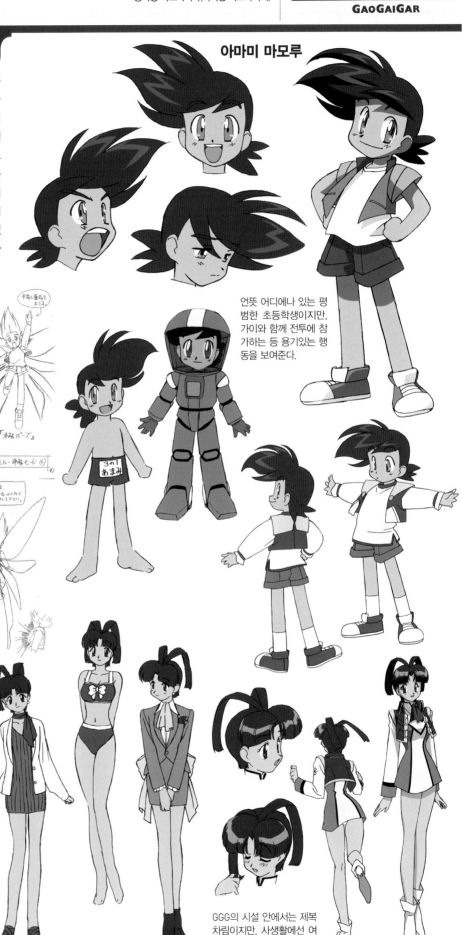

우츠기 미코토(리카)

GGG 기동부대의 오퍼레이터로서 파이널 퓨전이나 골디언 해머 등의 프로그램을 서포트한다. 가이와는 고등학교 때부터 알고 지냈고 공적, 사적으로 가이를 지탱해주는 존재. 파스다가 처음 지구에 왔을 때의 사고로 부모를 잃었는데, 그때 존더의 종자가 심겨진 것이 후에 판명된다.

GGG의 시설 안에서는 제복 차림이지만, 사생활에선 여러 패션을 즐기고 있다.

카이도 이쿠미(하늘), 솔다토 J(솔리타드 J)

초기 디자인 컨셉

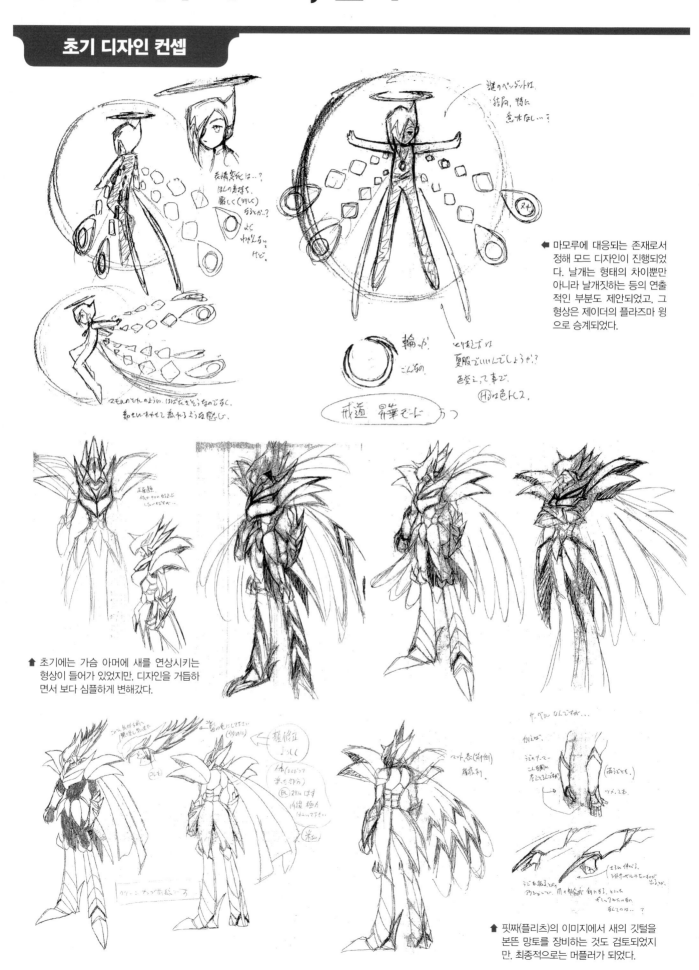

◀ 마모루에 대응되는 존재로서 정해 모드 디자인이 진행되었다. 날개는 형태의 차이뿐만 아니라 날개짓하는 등의 연출적인 부분도 제안되었고, 그 형상은 제이더의 플라즈마 윙으로 승계되었다.

▲ 초기에는 가슴 아머에 새를 연상시키는 형상이 들어가 있었지만, 디자인을 거듭하면서 보다 심플하게 변해갔다.

▲ 핏짜(플리츠)의 이미지에서 새의 깃털을 본뜬 망토를 장비하는 것도 검토되었지만, 최종적으로는 머플러가 되었다.

애니메이션 결정 디자인

카이도 이쿠미(하늘)

마모루(한별)의 반 친구. 그의 정체는 적색 별에서 개발된 생체병기 아르마. 카이도 부인의 양자로서 자랐다. 기계사천왕인 핏짜(플리츠)와 펜치논(판치노)을 정해하여 제이 아크를 부활시킨다. 마모루와는 달리, 스스로의 사명을 자각하고 지구인과 거리를 두고 있지만, 무의식 중에 지구에서 만난 사람들에 대한 애정이 싹트고 있었다. 기계원종의 전멸이 최대 목적이다. 원종과의 싸움이 끝난 뒤, 행방불명되지만 우주 저편에서 생존해 있었고, 그때 우주수축현상을 관측. 조사를 위해 지구로 귀환하지만...

⬇ 정해 모드에서는 온 몸이 빨갛게 빛나고, 등에서는 제이더의 플라즈마 윙과 닮은 날개를 전개한다. 정해능력은 원종핵에도 유효하다.

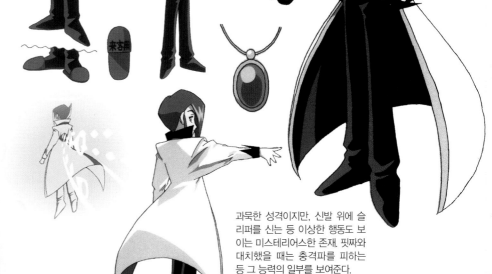

과묵한 성격이지만, 신발 위에 슬리퍼를 신는 등 이상한 행동도 보이는 미스테리어스한 존재. 핏짜와 대치했을 때는 충격파를 피하는 등 그 능력의 일부를 보여준다.

솔다토J (솔리타드 J)

붉은 별의 '솔다토 사단'에 소속되어 있던 사이보그 전사. 기계사천왕 중 한 명인 핏짜로서 파스다를 섬기고 있었지만, 정해되면서 본래의 모습을 되찾는다. 자부심이 강한 성격으로 처음에는 GGG 기동부대의 구성원들과 거리를 두지만, 마지막에는 그들을 인정하며 용자로서 같이 싸운다. 무기는 양팔의 플라즈마 소드로 상대를 찢는 라디앤드 리퍼.

J쥬얼

붉은 별이 녹색 별의 G스톤을 바탕으로 에너지 출력을 강화한 시스템으로서 개발한 것.

기계신종

파스다가 지구에 날아왔을 때 우츠기 미코토 (리카)에게 심었던 종자가 성장해 탄생한 신종의 존더. G스톤에 대한 저항력도 높고, 전역쌍동보수함 아마테라스(안드로메다)와 거기에 격납된 툴늘을 흡수해 소누다 로보가 된다. 모든 물질을 기계승화시키는 것이 아니라 소멸시켜버리는 물질승화를 행하지만, 마지막에는 기적에 의해 정해되어 본래의 우츠기 미코토로 돌아온다. 이 사건으로 우츠기 미코토는 세미 에볼류더라고 할 수 있는 존재가 된 것이 나중에 밝혀진다.

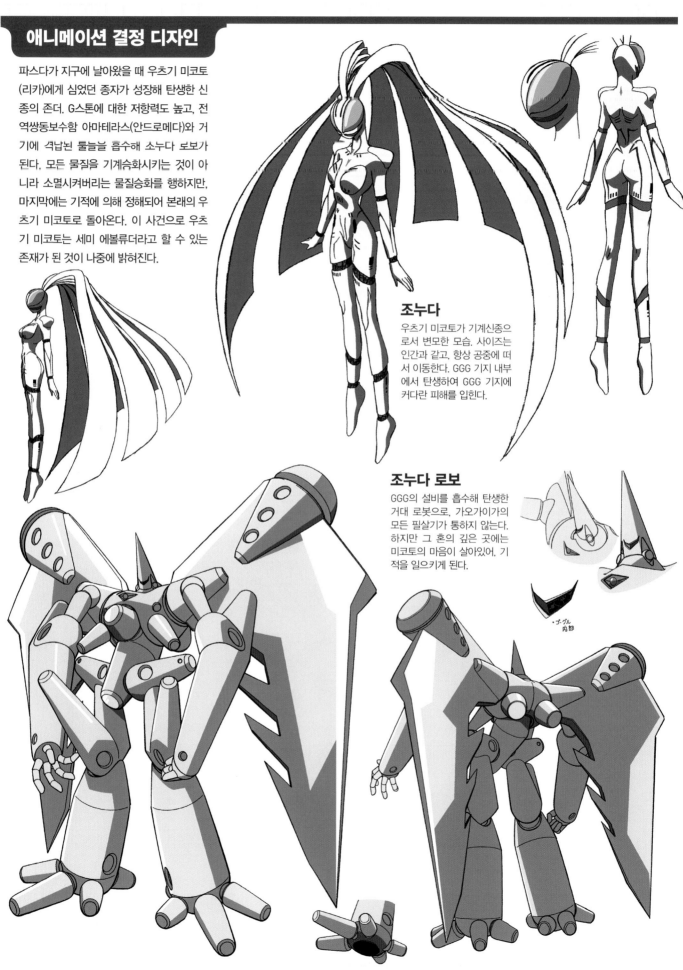

조누다

우츠기 미코토가 기계신종으로서 변모한 모습. 사이즈는 인간과 같고, 항상 공중에 떠서 이동한다. GGG 기지 내부에서 탄생하여 GGG 기지에 커다란 피해를 입힌다.

조누다 로보

GGG의 설비를 흡수해 탄생한 거대 로봇으로, 가오가이가의 모든 필살기가 통하지 않는다. 하지만 그 혼의 깊은 곳에는 미코토의 마음이 살아있어, 기적을 일으키게 된다.

가오파

초기 디자인 컨셉

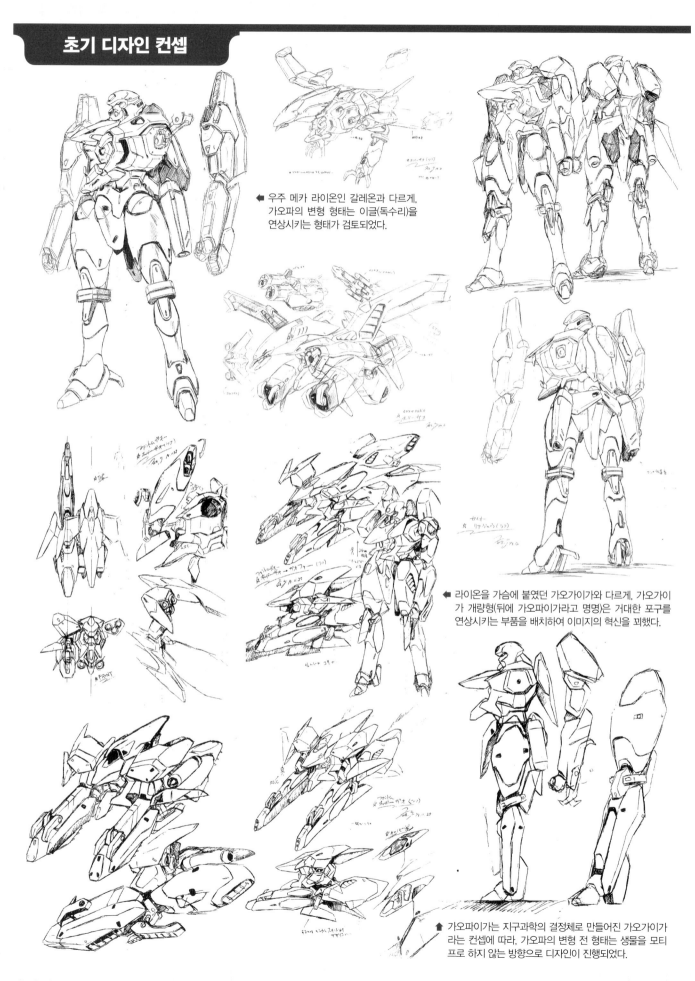

◀ 우주 메카 라이온인 갈레온과 다르게, 가오파의 변형 형태는 이글(독수리)을 연상시키는 형태가 검토되었다.

◀ 라이온을 가슴에 붙였던 가오가이가와 다르게, 가오가이가 개량형(뒤에 가오파이가라고 명명)은 거대한 포구를 연상시키는 부품을 배치하여 이미지의 혁신을 꾀했다.

▲ 가오파이가는 지구과학의 결정체로 만들어진 가오가이가 라는 컨셉에 따라, 가오파의 변형 전 형태는 생물을 모티프로 하지 않는 방향으로 디자인이 진행되었다.

애니메이션 결정 디자인

가오파

키: 23.5m/무게: 112.6t

우주 메카 라이온 갈레온이 아마미 마모루와 함께 우주로 떠나버린 뒤, 가오가이가를 대신할 신생 용자왕의 핵으로서 개발된 지구제 메카노이드. 에볼류더가 된 가이와 팬텀 가오가 퓨전하여 탄생한다. 백병전을 특기로 하며, 기본적인 무장은 양팔에 장비된 팬텀 크로뿐이다. 다른 가오 머신과 파이널 퓨전을 실행할 때는 가슴에서 프로그램 링을 발생시킨다.

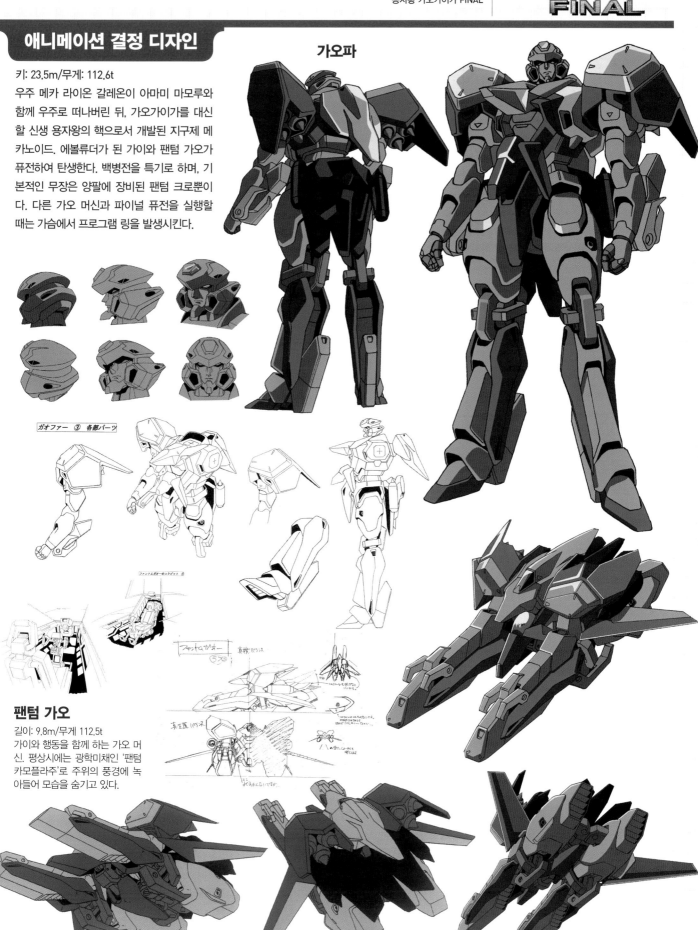

ガオファー ③ 各部パーツ

ファントムボディーのコクピット ④

팬텀 가오

길이: 9.8m/무게 112.5t

가이와 행동을 함께 하는 가오 머신. 평상시에는 광학미채인 '팬텀 카모플라주'로 주위의 풍경에 녹아들어 모습을 숨기고 있다.

가오파이가

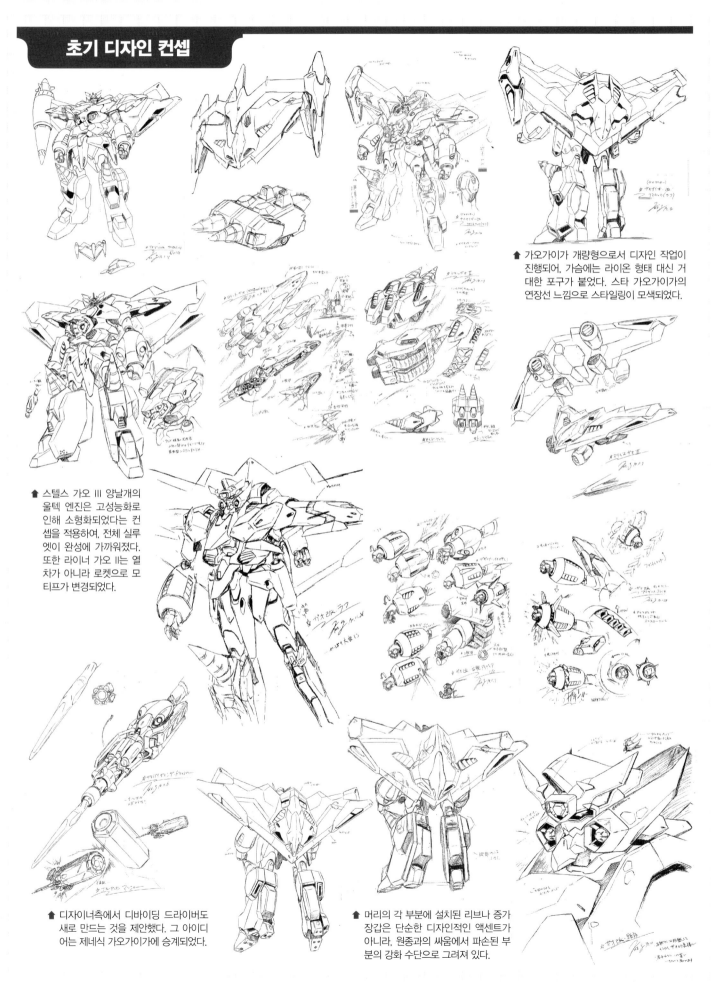

⬆ 가오가이가 개량형으로서 디자인 작업이 진행되어, 가슴에는 라이온 형태 대신 거대한 포구가 붙었다. 스타 가오가이가의 연장선 느낌으로 스타일링이 모색되었다.

⬆ 스텔스 가오 III 양날개의 울텍 엔진은 고성능화로 인해 소형화되었다는 컨셉을 적용하여, 전체 실루엣이 완성에 가까워졌다. 또한 라이너 가오 II는 열차가 아니라 로켓으로 모티프가 변경되었다.

⬆ 디자이너측에서 디바이딩 드라이버도 새로 만드는 것을 제안했다. 그 아이디어는 제네식 가오가이가에 승계되었다.

⬆ 머리의 각 부분에 설치된 리브나 증가 장갑은 단순한 디자인적인 액센트가 아니라, 원종과의 싸움에서 파손된 부분의 강화 수단으로 그려져 있다.

series
08
OVA
용자왕 가오가이가 FINAL

勇者王
ガオガイガー
FINAL

애니메이션 결정 디자인

키: 32m/폭: 35m/무게: 660t /내장 탱크 총량: ——.–t/
최고주행속도: 시속 185km/최고비행속도: 마하 600(우
주공간)/최대출력: 2000만kW

인류를 공격하는 수많은 위협에 대항하기 위해 인류가
만들어낸 파이팅 메카노이드. 가오파와 가오 머신이 파
이널 퓨전하여 탄생한다. 디바이딩 드라이버 등 가오가
이가의 장비와도 호환성이 있다. 오른팔에서 내뿜는 브
로큰 팬텀, 왼팔에서 발생시키는 프로텍트 월 등, 가오
가이가에서 유래된 장비도 강화되어 있다.

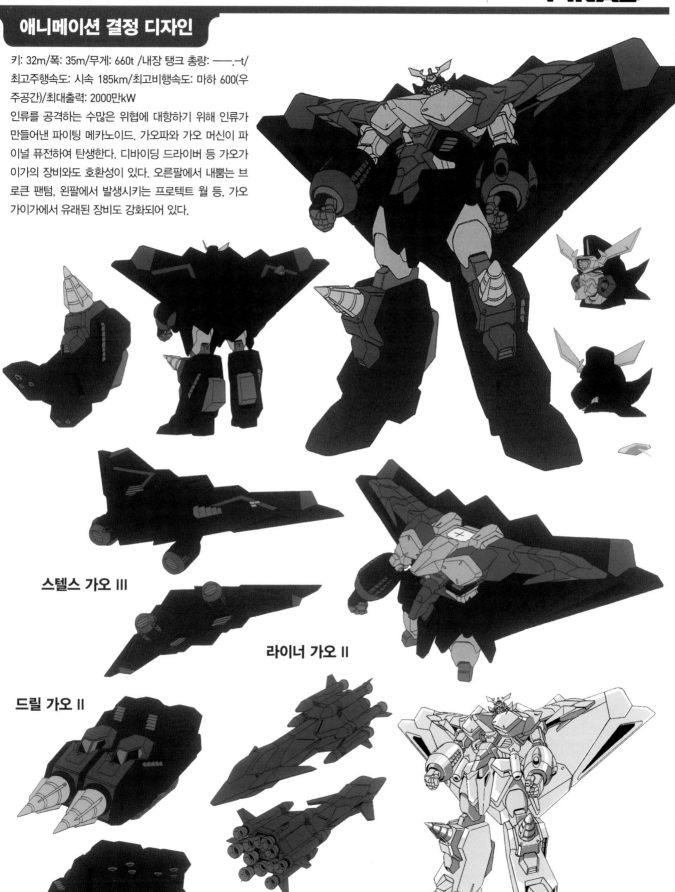

스텔스 가오 III

라이너 가오 II

드릴 가오 II

➡ 골디언 해머를 장착해 해머 헬 앤드
헤븐을 사용할 때는 가오가이가와 마
찬가지로 온 몸이 금색으로 빛난다.

제네식 가이가

초기 디자인 컨셉

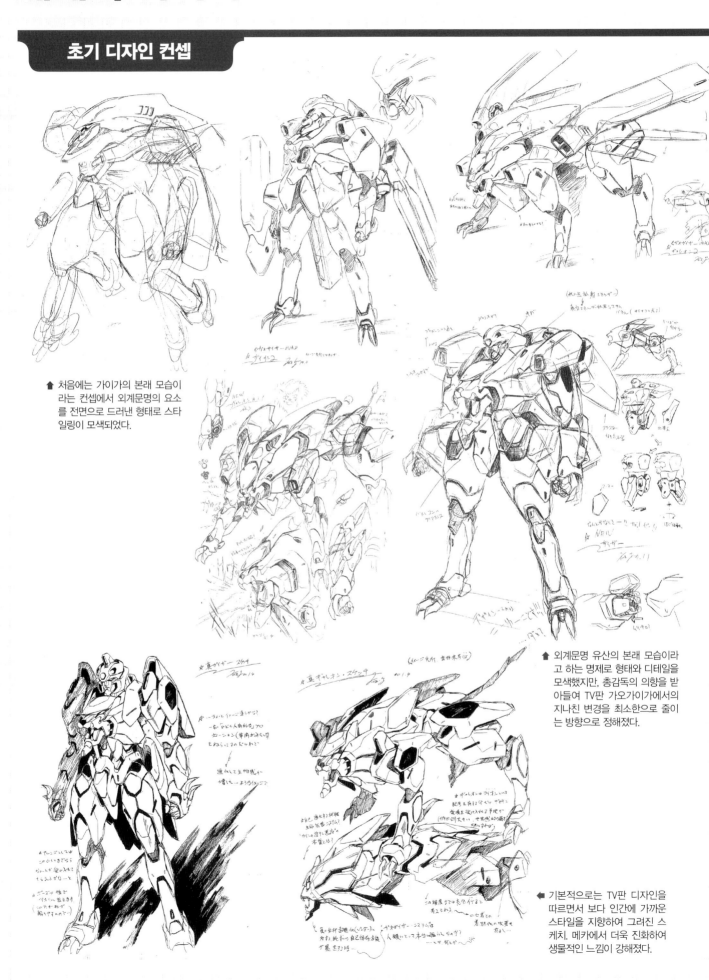

🔼 처음에는 가이가의 본래 모습이라는 컨셉에서 외계문명의 요소를 전면으로 드러낸 형태로 스타일링이 모색되었다.

🔼 외계문명 유산의 본래 모습이라고 하는 명제로 형태와 디테일을 모색했지만, 총감독의 의향을 받아들여 TV판 가오가이가에서의 지나친 변경을 최소한으로 줄이는 방향으로 정해졌다.

◀ 기본적으로는 TV판 디자인을 따르면서 보다 인간에 가까운 스타일을 지향하여 그려진 스케치. 메카에서 더욱 진화하여 생물적인 느낌이 강해졌다.

⬆ 머리 형상도 제네식 가오가이가의 러프에 있는 '이빨'을 연상시키는 형상을 반영해서 검토되었지만, 최종적으로는 TV판과 거의 같아졌다.

애니메이션 결정 디자인

키: 23.5m/무게: 118.2t/총출력: 33만kW 이상
G 크리스탈 속에서 우주 메카 라이온 갈레온이 본래 모습이 된 제네식 갈레온과 에볼루더 가이가 퓨전한 모습. 양팔에 장비한 제네식 클로는 솔 11 유성주의 파츠 큐브를 일격에 파괴해 버린다. 솔 11 유성주는 페이 라 카인을 제네식 갈레온에 퓨전시켜 파괴신의 힘을 손에 넣으려 하고 있었다.

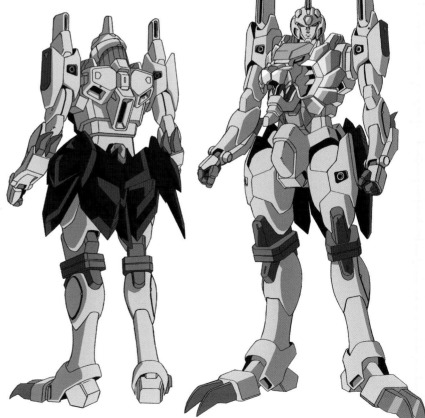

제네식 가오 머신

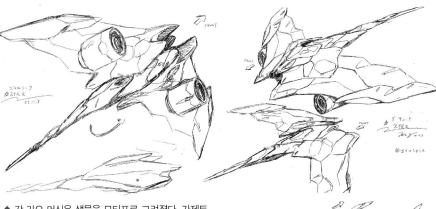

▲ 극초기 제네식 가오 머신의 아이디어 스케치. 외계문명의 유산답게 특정한 모티프가 없는 오브제같은 비행체 모습이 제안되었다. 드릴 니에 대해서는 원래 무릎에 공구상자와 같은 기능을 집어넣으려던 제안이 있어 그 아이디어의 하나로서 그려졌다.

▲ 각 가오 머신은 생물을 모티프로 그려졌다. 가제트 가오는 처음에 가오리를 연상시키는 디자인으로 진행되었지만, 총감독의 아이디어에 의해 새를 연상시키는 것으로 변경되었다.

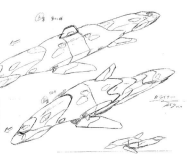

➡ 팔을 구성하는 가오 머신은 처음엔 좌우가 합체하도록 고안되었다. 또한 본체의 상하가 바뀌어 앞뒤로 접속되어 돌고래 형태로 만들려는 시도가 행해졌다.

감독의 의향과 메카 디자이너의 아이디어를 정리하기 위해 설정제작 담당이 그린 메모. 제네식 가오 머신은 육해공의 생물을 모티프로 결정되었고, 이후에는 이 방향에 따라 디자인이 진행되었다.

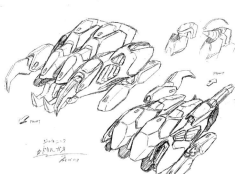

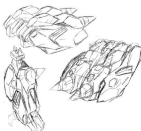

▲ 드릴 가오에 해당하는 메카는 소라게를 연상시키는 형태로 이미지가 정리되었지만, 드릴 니를 살려 두더지 형태의 메카로 바뀌었다.

총감독이 그린 스케치. 입체적으로 부품의 위치관계를 파악하기 쉽게 색연필로 색칠되었다. 각 부품의 세밀한 관계성 등도 이 시점에서 대부분 완성되었다.

애니메이션 결정 디자인

녹색 별이 기계승화된 후, G 크리스탈 속에서 깊은 잠에 빠져있던, 제네식 가오가이가를 구성하기 위한 메카닉들. GGG 기동부대의 가오 머신은 갈레온에서 추출한 제네식 가오 머신의 데이터를 바탕으로 개발되었다. 우츠기 미코토의 결사적인 제네식 드라이브에 의해 제네식 가오가이가로 파이널 퓨전한다.

가제트 가오
길이: 36m/폭: 37.5m/무게: 195.3t/총출력: 250만kW/최고비행속도: 마하10(대기권 내)

프로텍트 가오
길이: 15.1m/무게: 31.4t/총출력: 78.1만kW/최고속도: 65kt

브로큰 가오
길이: 15.1m/무게: 31.4t/총출력: 78.1만kW/최고속도: 65kt

스파이럴 가오
길이: 20.3m/무게: 156.5t/총출력: 170만kW/최고속도: 시속 210km

스트레이트 가오
길이: 20.3m/무게: 156.5t/총출력: 170만kW/최고속도: 시속 210km

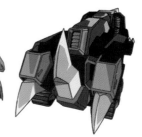

제네식 가오가이가

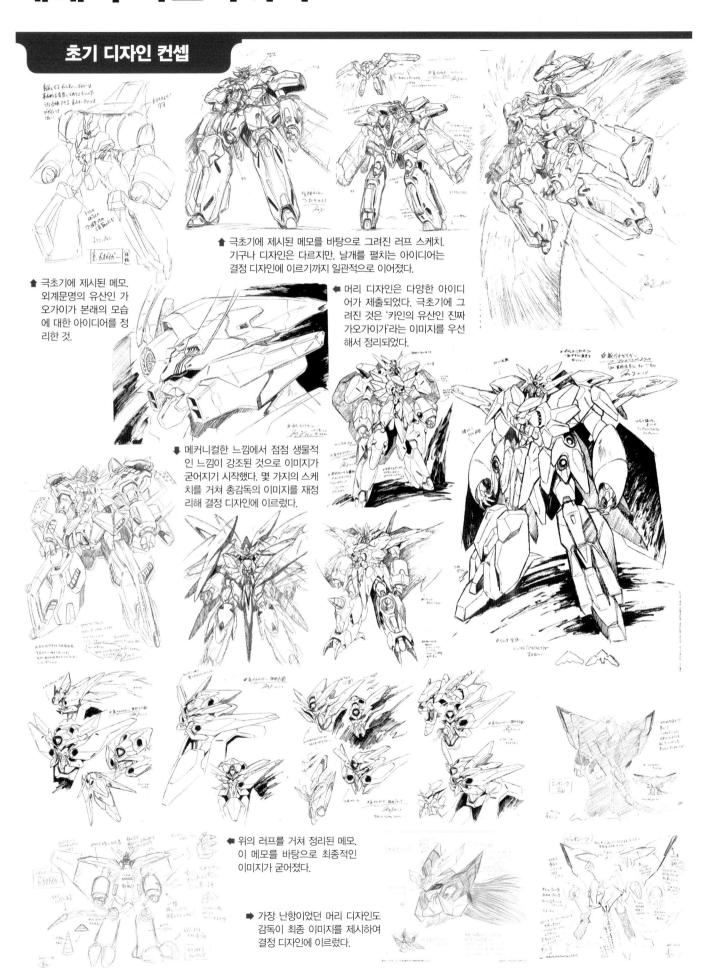

↑ 극초기에 제시된 메모를 바탕으로 그려진 러프 스케치. 기구나 디자인은 다르지만, 날개를 펼치는 아이디어는 결정 디자인에 이르기까지 일관적으로 이어졌다.

↑ 극초기에 제시된 메모. 외계문명의 유산인 가오가이가 본래의 모습에 대한 아이디어를 정리한 것.

← 머리 디자인은 다양한 아이디어가 제출되었다. 극초기에 그려진 것은 '카인의 유산인 진짜 가오가이가'라는 이미지를 우선해서 정리되었다.

↓ 메커니컬한 느낌에서 점점 생물적인 느낌이 강조된 것으로 이미지가 굳어지기 시작했다. 몇 가지의 스케치를 거쳐 총감독의 이미지를 재정리해 결정 디자인에 이르렀다.

← 위의 러프를 거쳐 정리된 메모. 이 메모를 바탕으로 최종적인 이미지가 굳어졌다.

→ 가장 난항이었던 머리 디자인도 감독이 최종 이미지를 제시하여 결정 디자인에 이르렀다.

애니메이션 결정 디자인

키: 34.7m (머리까지 31.5m)/폭: 37.5m/무게: 684.7t/
총출력: 1억kW 이상/최고주행속도: 시속 195km

제네식 가이가와 5기의 제네식 가오 머신이 파이널 퓨전하여 탄생한 궁극의 제네식 메카노이드. 붉은 별이 만들어낸 삼중련 태양계의 재생 프로그램인 솔 11 유성주가 폭주할 때 이를 제어하기 위해 녹색 별에서 만들어진 가오가이가의 진정한 모습. 전신에는 다양한 툴이 내장되어 있어, 상황에 따라 구분해서 사용한다. 지구제의 메커니즘인 골디언 크러셔와 강제적으로 커넥트해, 솔 11 유성주와의 싸움에서 승리한다.

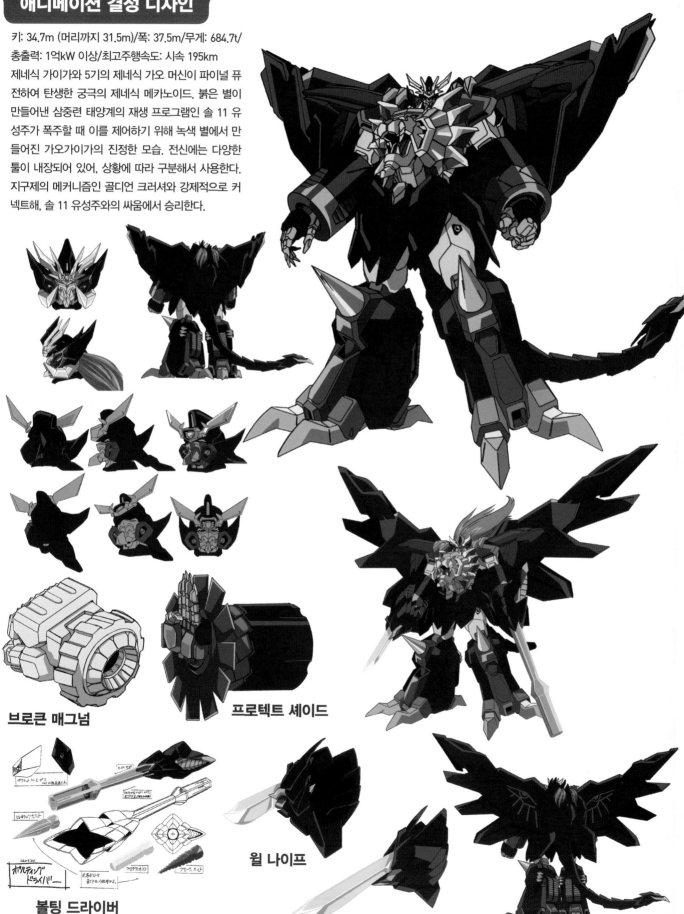

브로큰 매그넘

프로텍트 셰이드

월 나이프

볼팅 드라이버

가오가이고 & 폴코트

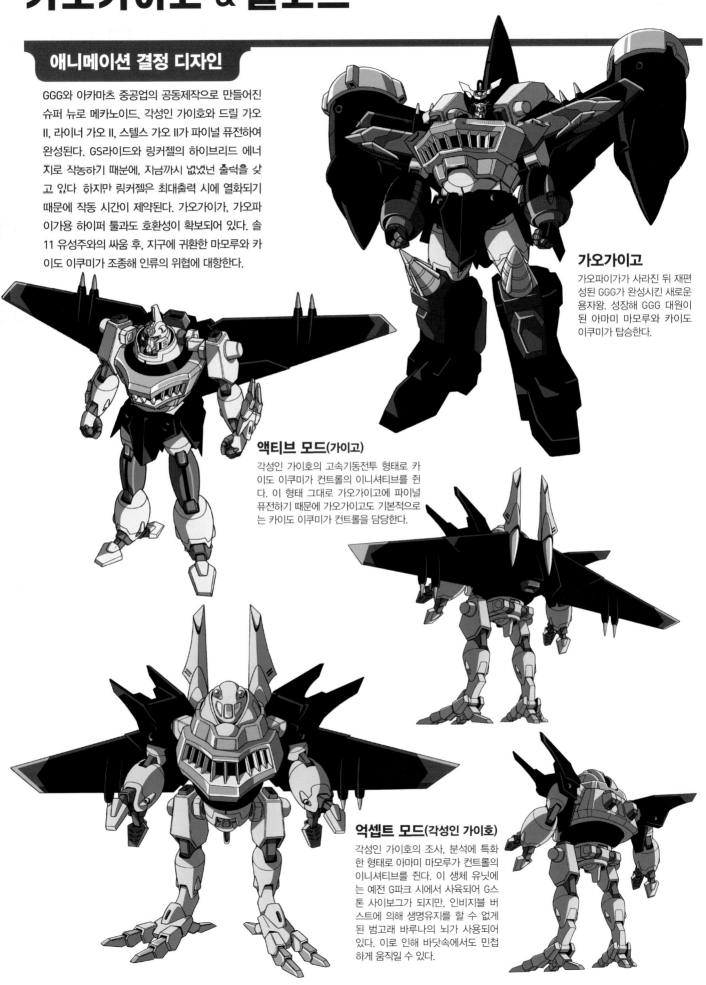

GGG와 아카마츠 중공업의 공동제작으로 만들어진 슈퍼 뉴로 메카노이드. 각성인 가이호와 드릴 가오 II, 라이너 가오 II, 스텔스 가오 II가 파이널 퓨전하여 완성된다. GS라이드와 링커젤의 하이브리드 에너지로 작농하기 때문에, 지금까시 없었던 출력을 갖고 있다. 하지만 링커젤은 최대출력 시에 열화되기 때문에 작동 시간이 제약된다. 가오가이가, 가오파이가용 하이퍼 툴과도 호환성이 확보되어 있다. 솔 11 유성주와의 싸움 후, 지구에 귀환한 마모루와 카이도 이쿠미가 조종해 인류의 위협에 대항한다.

가오가이고

가오파이가가 사라진 뒤 재편성된 GGG가 완성시킨 새로운 용자왕. 성장해 GGG 대원이 된 아마미 마모루와 카이도 이쿠미가 탑승한다.

액티브 모드(가이고)

각성인 가이호의 고속기동전투 형태로 카이도 이쿠미가 컨트롤의 이니셔티브를 쥔다. 이 형태 그대로 가오가이고에 파이널 퓨전하기 때문에 가오가이고도 기본적으로는 카이도 이쿠미가 컨트롤을 담당한다.

억셉트 모드(각성인 가이호)

각성인 가이호의 조사, 분석에 특화한 형태로 아마미 마모루가 컨트롤의 이니셔티브를 쥔다. 이 생체 유닛에는 예전 G파크 시에서 사육되어 G스톤 사이보그가 되지만, 인비지블 버스트에 의해 생명유지를 할 수 없게 된 범고래 바루나의 뇌가 사용되어 있다. 이로 인해 바닷속에서도 민첩하게 움직일 수 있다.

series
08
OVA
용자왕 가오가이가 FINAL

勇者王
ガオガイガー
FINAL

키: 10.5m/무게: 1.4t/출력: 5400kW/최고속도: 시속 422km

프랑스에 본부가 있는 특수범죄 대응조직 샤쇠르가 개발한 첩보용 비클 로보로, 그 개발에는 볼포그의 기술이 피드백되어 있다. 극한까지 소형화되어 있기 때문에 내장무기는 없고, 무장은 트럭으로 위장한 옵션으로 대응한다. 가슴에는 '냄새'를 감지하는 이온센서를 장비하고 있다. 바이오네트와의 전투로 대파되어 버리는데, 그때 GS라이드가 소실되어 그 AI는 변형되지 않는 동형 자동차에 이식되었다. 아마미 마모루와 카이도 이쿠미가 귀환한 뒤에는 재생 GGG의 비클 로보로서 시스템 체인지 기능이 회복될 뿐만 아니라, 2체의 건 로보와 삼위일체한 빅 폴코트의 모습도 선보인다.

폴코트

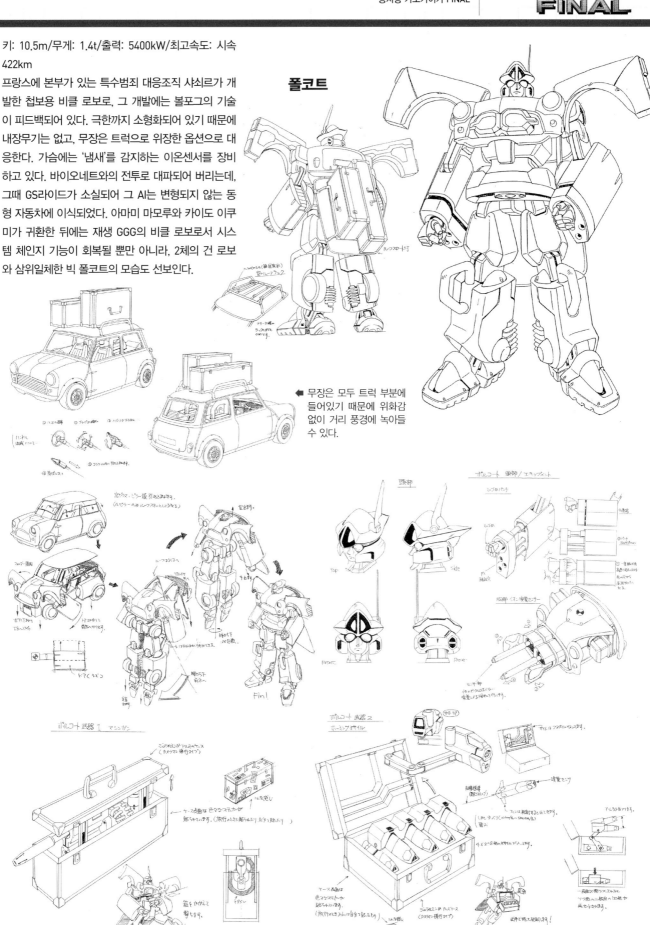

◀ 무장은 모두 트럭 부분에 들어있기 때문에 위화감 없이 거리 풍경에 녹아들 수 있다.

광룡 & 암룡

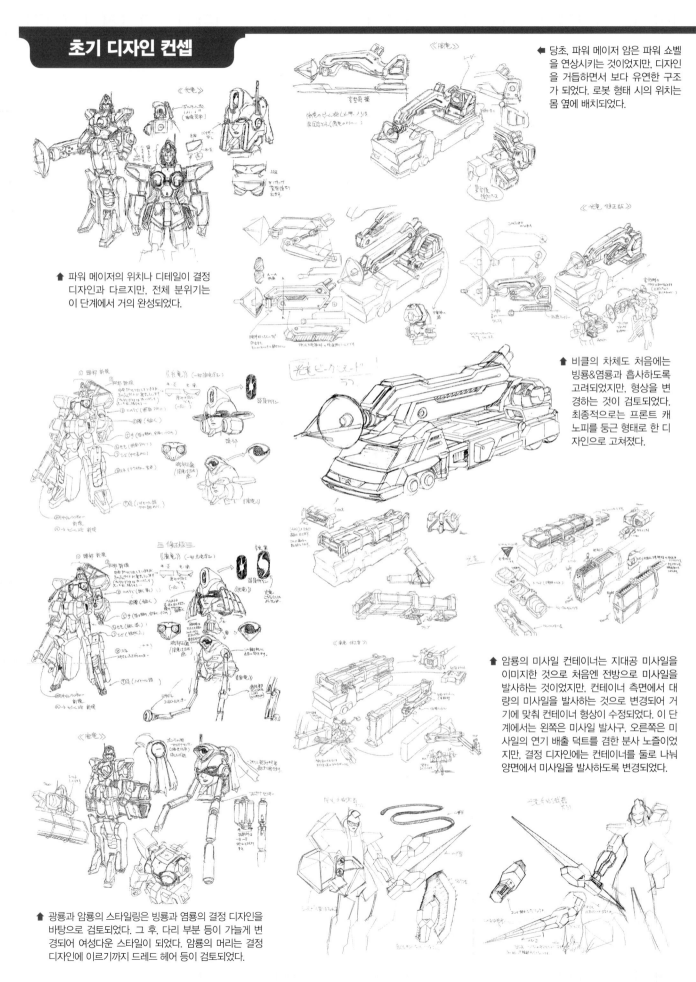

◆ 당초, 파워 메이저 암은 파워 쇼벨을 연상시키는 것이었지만, 디자인을 거듭하면서 보다 유연한 구조가 되었다. 로봇 형태 시의 위치는 몸 옆에 배치되었다.

▲ 파워 메이저의 위치나 디테일이 결정 디자인과 다르지만, 전체 분위기는 이 단계에서 거의 완성되었다.

▲ 비클의 차체도 처음에는 빙룡&염룡과 흡사하도록 고려되었지만, 형상을 변경하는 것이 검토되었다. 최종적으로는 프론트 캐노피를 둥근 형태로 한 디자인으로 고쳐졌다.

▲ 암룡의 미사일 컨테이너는 지대공 미사일을 이미지한 것으로 처음엔 전방으로 미사일을 발사하는 것이었지만, 컨테이너 측면에서 대량의 미사일을 발사하는 것으로 변경되어 거기에 맞춰 컨테이너 형상이 수정되었다. 이 단계에서는 왼쪽은 미사일 발사구, 오른쪽은 미사일의 연기 배출 덕트를 겸한 분사 노즐이었지만, 결정 디자인에는 컨테이너를 둘로 나눠 양면에서 미사일을 발사하도록 변경되었다.

▲ 광룡과 암룡의 스타일링은 빙룡과 염룡의 결정 디자인을 바탕으로 검토되었다. 그 후, 다리 부분 등이 가늘게 변경되어 여성다운 스타일이 되었다. 암룡의 머리는 결정 디자인에 이르기까지 드레드 헤어 등이 검토되었다.

애니메이션 결정 디자인

[광룡] 키: 20.5m/무게: 210t
[암룡] 키: 20.5m/무게: 235t

GGG와 협력관계에 있는 프랑스의 특수범죄 대
응조직 샤쇠르에 소속된 비클 로보. 빙룡과 염룡
을 바탕으로 하면서 독자적인 설계가 되어 있고,
전투에 특화된 장비를 갖고 있다. 바이오네트와
의 싸움에 처음으로 참가하고, Q파츠를 둘러싼
사건을 해결하기 위해 르네와 함께 GGG에 합류.
GGG와 삼중련 태양계를 향해 떠나게 된다.

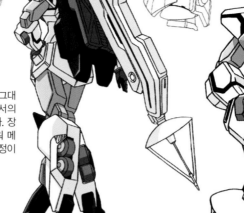

광룡
AI는 어린 성격 그대
로지만, 언니로서의
자각은 갖고 있다. 장
비하고 있는 파워 메
이저는 출력 조정이
가능하다.

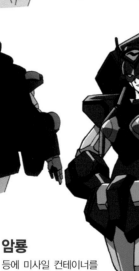

암룡
등에 미사일 컨테이너를
장비하고 있고, 발사하는
미사일은 작전에 따라
교체가 가능하다.

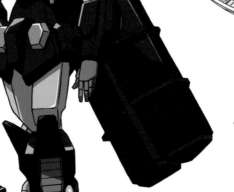

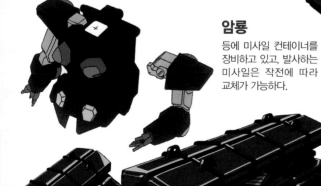

천룡신

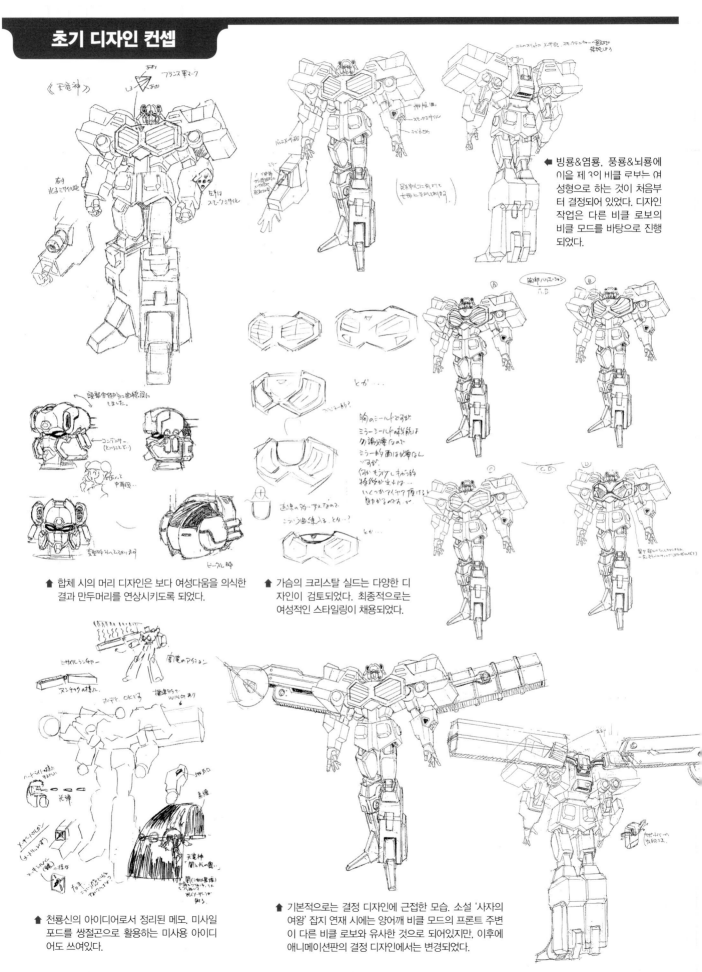

빙룡&염룡, 풍룡&뇌룡에 이을 제 3의 비클 로보는 여성형으로 하는 것이 처음부터 결정되어 있었다. 디자인 작업은 다른 비클 로보의 비클 모드를 바탕으로 진행되었다.

⬆ 합체 시의 머리 디자인은 보다 여성다움을 의식한 결과 만두머리를 연상시키도록 되었다.

⬆ 가슴의 크리스탈 실드는 다양한 디자인이 검토되었다. 최종적으로는 여성적인 스타일링이 채용되었다.

⬆ 천룡신의 아이디어로서 정리된 메모. 미사일 포드를 쌍절곤으로 활용하는 미사용 아이디어도 쓰여있다.

⬆ 기본적으로는 결정 디자인에 근접한 모습. 소설 '사자의 여왕' 잡지 연재 시에는 양어깨 비클 모드의 프론트 주변이 다른 비클 로보와 유사한 것으로 되어있지만, 이후에 애니메이션판의 결정 디자인에서는 변경되었다.

애니메이션 결정 디자인

키: 28m/무게: 250t

광룡과 암룡이 심메트리컬 도킹한 모습. EI-01(파스다)의
공격방법을 연구해서 장비된 '빛과 어둠의 춤'은 반사경
을 이용해 전방위에서 공격한다. AI의 능력을 완전히 사
용하여 고도의 계산이 가능하고, 정확하게 상대를 명중시
킬 수 있다. 또, 몸 속에는 최종병기로서 내장형 탄환X를
장비한다. 이것은 프랑스제 비클 로보에만 탑재된 것으
로, G스톤에 작용하여 봉인된 고에너지를 발동시킨다.

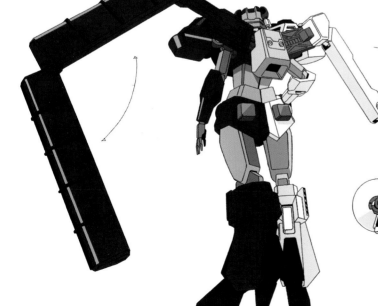

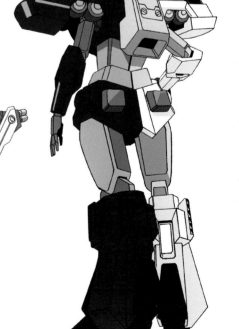

▲ 등의 장비는 접속 암에 의해 유연하게 움직일 수
있다. 양팔에서는 더블 림 온글이라 불리는 에너
지 소드를 발생시킬 수 있다.

디비전 함 & 골디언 크러셔

애니메이션 결정 디자인

기계신종과의 싸움에서 GGG는 카나야고를
제외한 디비전 함을 잃어버린다. 이에 조직인
사의 재편, 가오파이가의 개발과 병행해서 새
로운 디비전 함이 만들어지게 된다. 새롭게
준공된 3척의 디비전 함은 지금까지의 전투에
서 얻은 정보도 피드백되어 있고, 외우주함행
기능도 추가되어 그 성능은 이전의 디비전 함
과 비교가 되지 않는다.

디비전 II 만능역작경악함 카나야고

기계신종과의 싸움이 종결되었을 때 처음으로 그 전모를 드러낸다.
함내에는 다수의 카페터즈가 수용되어 있어, 파괴된 도시를 순식간
에 부흥시킨다. Q파츠를 둘러싼 바이오네트와의 전투에서 피해를
입은 파리의 부흥에도 활약한다. 지구권을 추방당한 GGG 함대와는
행동을 같이 하지 않는다.

디비전 VII 초익사출지령함 츠쿠요미

유실된 이자나기를 대신하는 디비전 함. 양날개에는 개방형의 밀러 캐터펄
트를 장비해 하이퍼 툴을 사출한다. 양날개를 접은 상태에서는 오비트 베
이스에 접안해 있고, 출격 시에는 양날개를 전개하여 지구권에 돌입한다.

디비전 IX 극휘각성복동함 히루메

유실된 아마테라스를 대신하는 디비전 함. 대형 정비공장이 내부에 마련되어 있어
하이퍼 툴들이나 용자 로봇들의 보수, 점검, 수리를 담당한다. 자재 창고를 겸하는
중앙부는 수리공장과 메탈 락커를 포함한 4개의 선체로 둘러싸인 구조다.

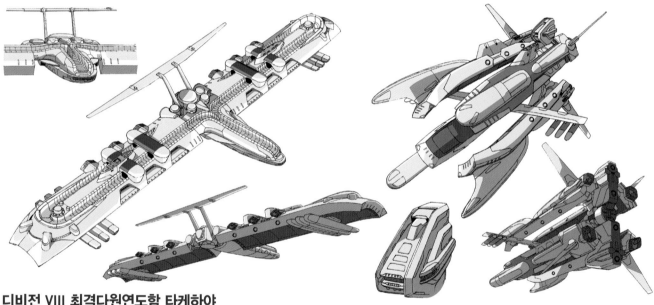

디비전 VIII 최격다원연도함 타케하야

유실된 스사노오를 대신하는 디비전 함. 성능을 강화한 리플렉터 빔 II를
장비. 삼중련 태양계로 향하는 GGG함대의 기함적인 역할을 맡는다. 브릿
지에는 볼포그가 대기하고 있다.

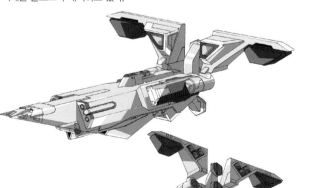

탈출정 쿠시나다

골디언 크러셔 기동을 위해 3척의 디비전 함 승무원들은 타
케하야의 탈출정 쿠시나다로 이동한다. 지금까지의 실전 경
험을 바탕으로 많은 승무원을 수용할 수 있게 설계되었다.

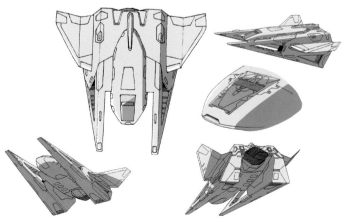

새로 만들어진 3척의 디비전 함에 숨겨진 최종병기가 골디언 크러셔다. 정식 명칭은 그래비티 쇼크웨이브 제네레이팅 디비전 툴. Z마스터급의 적에 대응하기 위해 GGG가 극비리에 개발한 것으로, 3척의 디비전 함이 합체하여 탄생한다. 길이 20km에 이르는 중력장 에너지 필드를 형성해, 행성 규모의 적도 광자 레벨까지 분해소거해버린다. 그 제어에는 레프리 가오가이가와의 전투에서 파괴된 골디마그의 AI가 사용된다. 본래는 가오파이가용 장비였지만, 제네식 가오가이가는 용기와 근성으로 강제적으로 커넥트해, 솔 11 유성주의 본체인 피사 솔을 파괴한다.

골디언 크러셔

기동 키

골디언 크러셔는 너무나도 강대한 파괴력으로 인해 기동할 때 미국과 일본의 GGG에서 각각 관리하는 키를 동시에 사용해야 한다. 타이가 코타로와 스완 화이트가 UN사무총장에게서 그 관리를 위탁받았다.

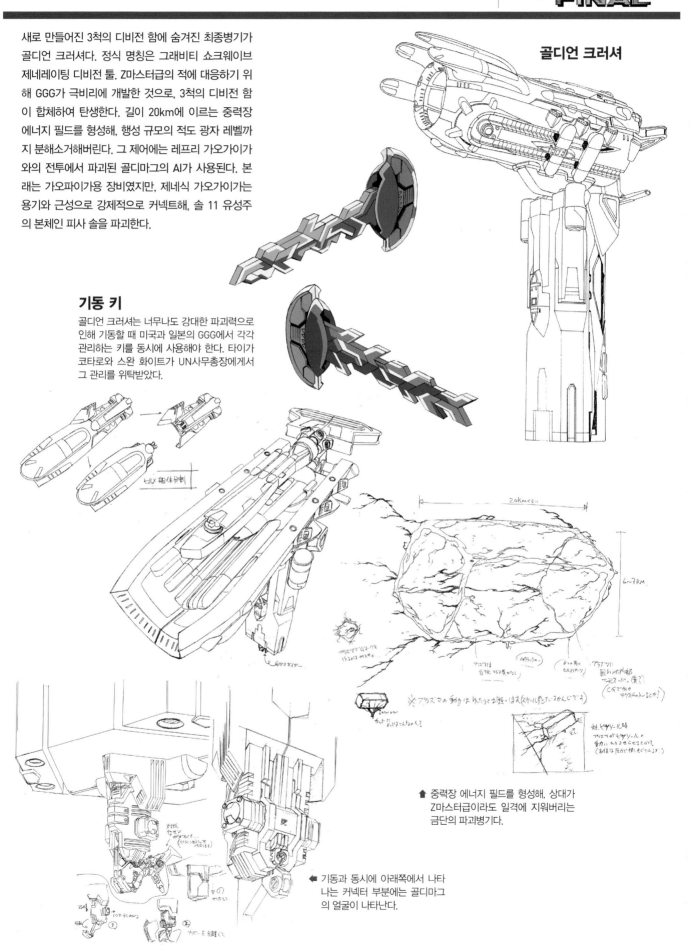

▲ 중력장 에너지 필드를 형성해, 상대가 Z마스터급이라도 일격에 지워버리는 금단의 파괴병기다.

◀ 기동과 동시에 아래쪽에서 나타나는 커넥터 부분에는 골디마그의 얼굴이 나타난다.

아마미 마모루, 우츠기 미코토, 에볼류더 가이

초기 디자인 컨셉

애니메이션 결정 디자인

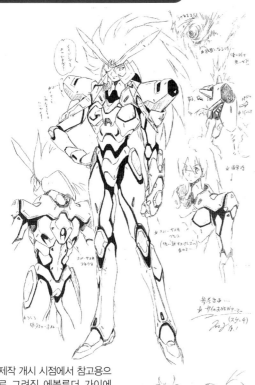

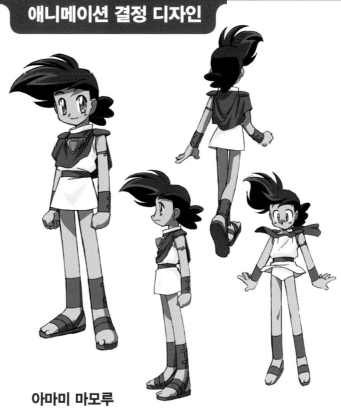

아마미 마모루

갈레온과 함께 우주로 떠나지만, 삼중련 태양계에서 솔 11 유성주의 존재를 알고 그들에게 대항한다. 나중에 삼중련 태양계에 도착한 GGG와 합류한다. 파스큐 머신에 닿았을 때 탄생한 레프리진(복제)은 솔 11 유성주에게 붙잡혀 케미컬 볼트로 세뇌되어버린다.

▲ 제작 개시 시점에서 참고용으로 그려진 에볼류더 가이에 해당하는 스케치. 에볼류더 가이의 디자인 작업은 이 스케치와는 별도로 진행되었다. 어깨에서 무기가 출현하는 등의 아이디어도 함께 제안되었다. 이 단계에서는 팬텀 가오가 호버 가오로 쓰여있는 것도 흥미롭다.

➡ 제네식 가오가이가의 스케치에 덤으로 그려진 우츠기 미코토 일러스트. 딱히 우츠기 미코토용의 스케치로서 그려진 건 아니다. 우연이긴 하겠지만 고글의 이미지 등 이후 영상에 가까운 비주얼이 된 것이 재미있다.

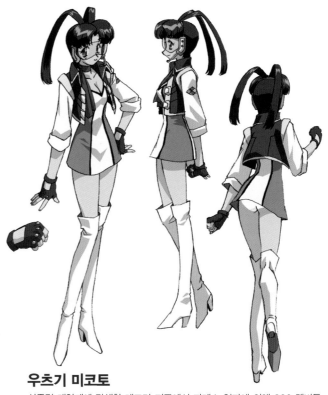

우츠기 미코토

삼중련 태양계에 탄생한 레프리 지구에서 파레스 입자에 의해 GGG 멤버들이 전의를 소실하고 있을 때, 세미 에볼류더였기 때문에 전의를 잃지 않고 사태해결에 나선다. 최종결전에서는 자신의 목숨을 걸고 G 크리스탈 프로그램을 기동시켜 제네식 가오가이가를 탄생시킨다.

◀ 가오파에 퓨전할 때의 이미지 스케치로, 본편에도 이 이미지가 이어져 있다.

에볼류더 가이

G스톤과 사이보그 몸체가 융합해 진화한 신인류 에볼류더. 행동할 때는 홀로그래픽 카모프라주 상태의 볼포그와 팬텀 카모프라주로 몸을 숨긴 팬텀 가오가 동행한다. 볼포그에서 사출된 ID 아머를 장착하면 이퀴 상태가 된다. 손으로 만지기만 해도 컴퓨터에 접속해 프로그램을 조작하거나 우주복 없이 우주공간에서 행동할 수도 있다. 팬텀 가오와 퓨전하여 가오파가 된다.

월 나이프

왼손에 장비된 나이프로 파리에서는 기믈렛과의 싸움에서 사용했다.

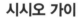

➡ 솔 11 유성주의 한 명인 팔파레파에 의해 케미컬 볼트가 박힌 모습. 레프리 용자들을 이끌고 GGG를 습격한다.

시시오 가이

에볼류더로 진화했지만 외모는 보통 인간과 다르지 않다. 기계신종과의 싸움 후에도 GGG 기동부대의 대장으로서 임무를 수행한다.

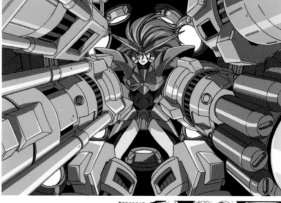

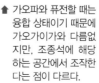

⬆ 가오파와 퓨전할 때는 융합 상태이기 때문에 가오가이가와 다름없지만, 조종석에 해당하는 공간에서 조작한다는 점이 다르다.

르네·카디프·시시오

초기 디자인 컨셉

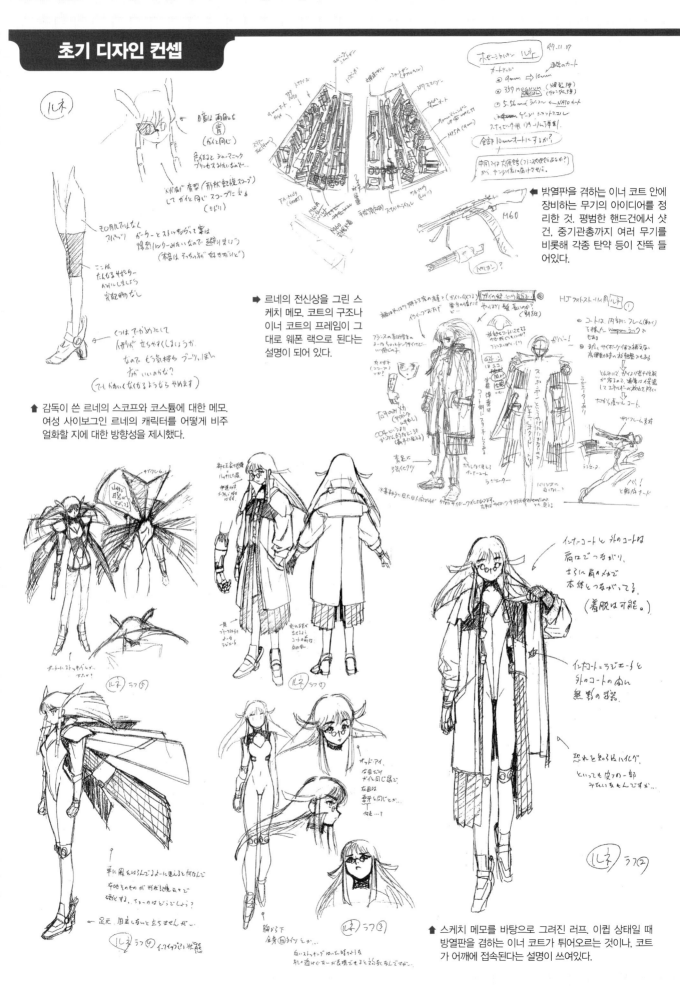

➡️ 방열판을 겸하는 이너 코트 안에 장비하는 무기의 아이디어를 정리한 것. 평범한 핸드건에서 샷건, 중기관총까지 여러 무기를 비롯해 각종 탄약 등이 잔뜩 들어있다.

➡️ 르네의 전신상을 그린 스케치 메모. 코트의 구조나 이너 코트의 프레임이 그대로 웨폰 랙으로 된다는 설명이 되어 있다.

⬆️ 감독이 쓴 르네의 스코프와 코스튬에 대한 메모. 여성 사이보그인 르네의 캐릭터를 어떻게 비주얼화할 지에 대한 방향성을 제시했다.

⬆️ 스케치 메모를 바탕으로 그려진 러프. 이큅 상태일 때 방열판을 겸하는 이너 코트가 튀어오르는 것이나. 코트가 어깨에 접속된다는 설명이 쓰여있다.

애니메이션 결정 디자인

시시오 라이가의 딸로 시시오 가이와는 사촌. 후의 GGG 장관이 되는 아카마츠 시게루와는 배다른 남매에 해당한다. 14세 때 바이오네트에게 개조수술을 받아 사이보그가 되어버린다. 프랑스의 특수범죄 대응조직에 구출되었을 때 아버지 라이가의 손으로 G스톤 사이보그화 되어, 샤쇠르의 멤버로서 행동. 과격한 행동 때문에 '사자의 여왕(리온 레뉴)'이라는 별명을 얻는다. 불완전한 사이보그 몸체이기 때문에 항상 냉각장치를 겸한 코트를 입고 있다. 처음에는 아버지에 대한 반발로 어머니의 성을 쓰지만, 화해 후에는 시시오 성도 쓴다. 광룡과 암룡을 거느리고 솔 11 유성주와의 싸움에 참가할 때는 솔다토 J와 함께 킹 제이더에 메가 퓨전한다.

➡ 시시오 라이가에 의해 G스톤이 오른팔에 이식되어 사이보그 바디는 안정됐지만, 발열문제는 해결되지 않았다.

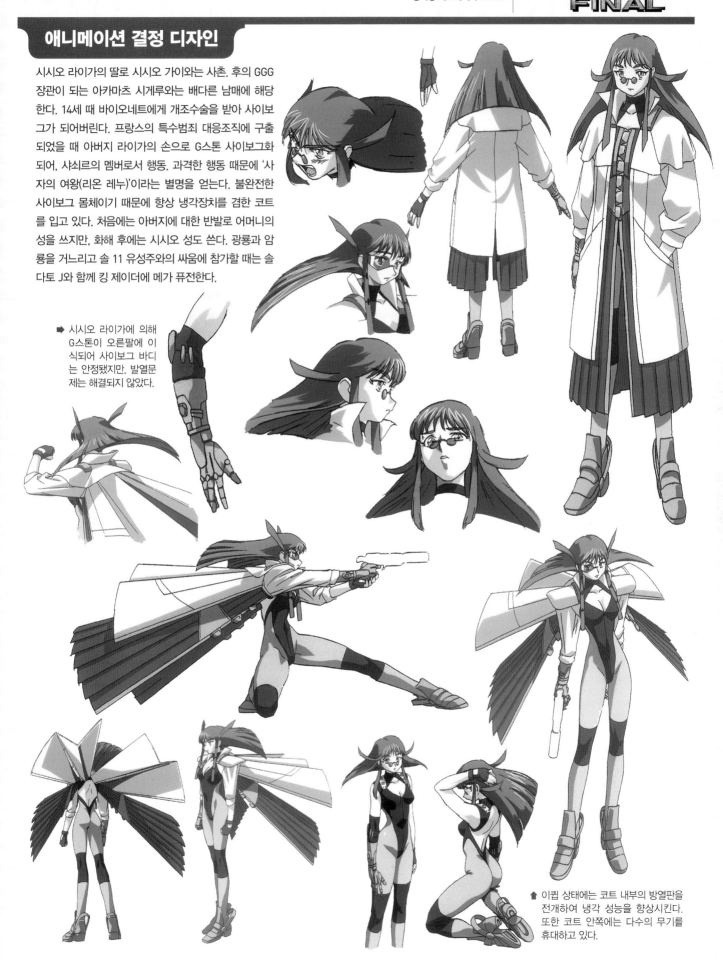

⬆ 이큅 상태에는 코트 내부의 방열판을 전개하여 냉각 성능을 향상시킨다. 또한 코트 안쪽에는 다수의 무기를 휴대하고 있다.

솔 11 유성주

삼중련 태양계의 재생 프로그램을 실행하는 11인의 전사. 라우드 G스톤을 동력원으로 하고, 그 힘은 GGG 기동부대를 능가한다. 삼중련 태양계를 재생한다는 목적으로 다른 차원의 우주를 소멸시키는 것에도 망설임이 없다. 이를 위해 파스큐 머신을 이용한 물질복원장치로 지구에 존재하는 우주의 암흑물질을 강탈한다. 무한이라고 할 수 있는 재생능력은 GGG 기동부대나 툴 로보, 오비트 베이스만이 아니라 지구 자체의 복제도 만들어내는 것이 가능하다.

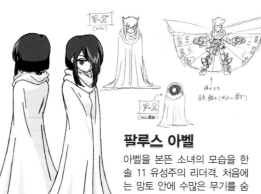

팔루스 아벨

아벨을 본뜬 소녀의 모습을 한 솔 11 유성주의 리더격. 처음에는 망토 안에 수많은 무기를 숨기고 있는 것뿐만 아니라 메카니컬한 몸체도 상정되어 있었다.

페이 라 카인

녹색 별의 지도지 기인을 본뜬 모습을 하고 있어, 제네식 갈레온과도 퓨전할 수 있다.

필너스

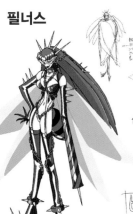

↑ 벌과 SM 여왕님이라는 컨셉으로 인해, 양팔에 채찍과 양초(양초로 보이는 버너)를 장비하는 것이 당초부터 생각되어 있었다.

피사 솔

솔 11 유성주의 본체라고 할 수 있는 존재로, 그 인간체는 빛에 싸인 장발의 여성이라는 감독의 메모를 바탕으로 디자인 작업이 진행되었다.

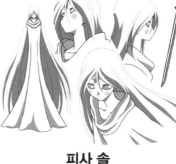

포르탄

빅 볼포그에 대항하는 존재로서 닌자+경찰견이라는 컨셉이다. 결정 디자인에 이르기 전에는 빅 볼포그와 마찬가지로 3체가 합체하는 디자인도 검토되었다.

피바터

처음에는 포크레인과 아파토사우르스가 합쳐진 디자인이 검토되었지만, 위의 스케치 요소를 조합하여 디자인 작업이 진행되었다.

프라누스

처음에는 트리케라톱스형 전차에 탄 여성형 로마 기사라는 컨셉이었지만, 기사의 요소를 강조한 것으로 변경되어 결정 디자인에 이르렀다.

펠크리오

마이크 사운더스에 대항하는 존재로서 악기의 집합체라는 아이디어로 정리되었지만, 최종적으로는 클래식한 이미지가 되었다.

페츄르온

물고기를 연상시키는 스타일이었지만, 결정 디자인에서는 갑각류적인 이미지가 되었다. 팔 부분은 초기 이미지를 이어받았다.

펠크리오 & 브루브룬

브루브룬은 바리바린에 대항하는 존재로서 상어와 오픈 릴 데크를 모티프로 디자인이 검토되었다.

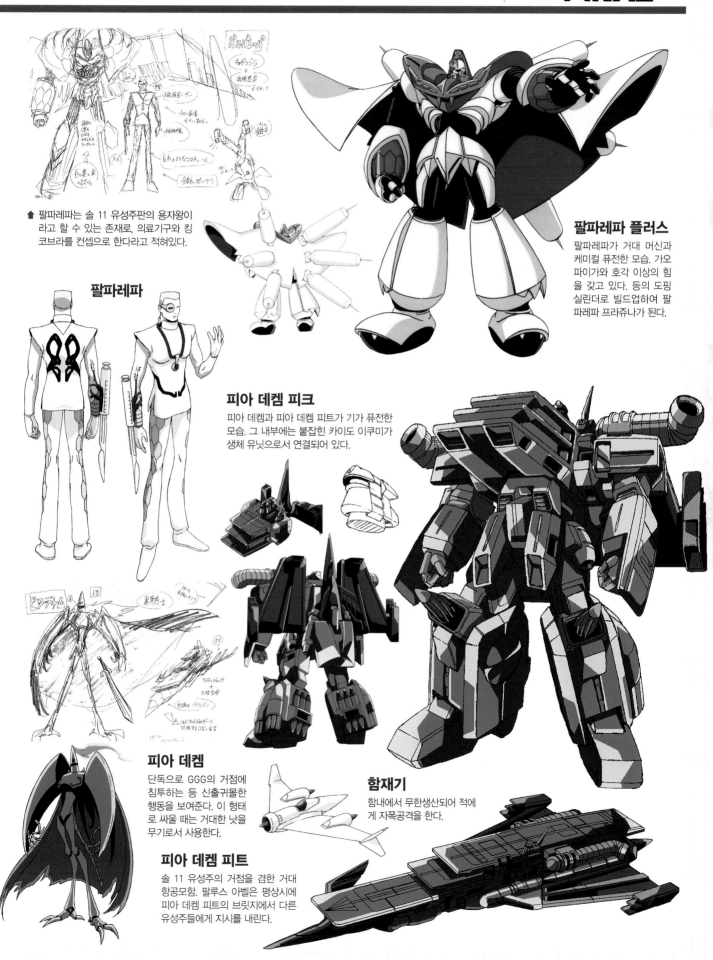

팔파레파는 솔 11 유성주판의 용자왕이라고 할 수 있는 존재로, 의료기구와 킹코브라를 컨셉으로 한다라고 적혀있다.

팔파레파 플러스

팔파레파가 거대 머신과 케미컬 퓨전한 모습. 가오파이가와 호각 이상의 힘을 갖고 있다. 등의 도핑 실린더로 빌드업하여 팔파레파 프라쥬나가 된다.

팔파레파

피아 데켐 피크

피아 데켐과 피아 데켐 피트가 기가 퓨전한 모습. 그 내부에는 붙잡힌 카이도 이쿠미가 생체 유닛으로서 연결되어 있다.

피아 데켐

단독으로 GGG의 거점에 침투하는 등 신출귀몰한 행동을 보여준다. 이 형태로 싸울 때는 거대한 낫을 무기로서 사용한다.

함재기

함내에서 무한생산되어 적에게 자폭공격을 한다.

피아 데켐 피트

솔 11 유성주의 거점을 겸한 거대 항공모함. 팔루스 아벨은 평상시에 피아 데켐 피트의 브릿지에서 다른 유성주들에게 지시를 내린다.

용자 시리즈 메인 스태프 & 메인 성우진

series 01
용자 엑스카이저

스태프
기획: 선라이즈
원작: 야다테 하지메
감독: 야타베 카츠요시
시리즈 구성: 히라노 야스시
캐릭터 디자인: 히라오카 마사유키
메카닉 디자인: 오오카와라 쿠니오
디자인 협력: 디자인메이트
미술감독: 오카다 토모아키
촬영감독: 스기야마 유키오 (1~26화)
　　　　　토리코시 카즈시 (27~48화)
음향감독: 치바 코이치
음악: 타나카 코헤이
음악제작: 킹 레코드
연출 치프: 후쿠다 미츠오
작화 치프: 핫토리 켄지

프로듀서: 이마이 마코토(나고야TV)
　　　　　혼나 요이치(도큐 에이전시)
　　　　　요시이 타카유키(선라이즈)
제작: 나고야TV
　　　도큐 에이전시
　　　선라이즈

성우진
호시카와 코우타: 와타나베 쿠미코
토쿠다 오사무: 야마데라 코이치
츠키야마 코토미: 요코야마 치사
엑스카이저: 하야미 쇼
스카이 맥스: 나카무라 다이키
대시 맥스: 호시노 미츠아키
드림 맥스: 시오야 코조
블루 레이커: 키쿠치 마사미
그린 레이커: 쿠사오 타케시
다이노 가이스트: 이시즈카 운쇼
프테라 가이스트: 코스기 쥬로타
썬더 가이스트: 안자이 마사히로(제1~23화)
　　　　　　　마키시마 나오키(제24~48화)
혼 가이스트: 고오리 다이스케

series 02
태양의 용자 파이버드(지구용사 선가드)

스태프
기획: 선라이즈
원작: 야다테 하지메
감독: 야타베 카츠요시
시리즈 구성: 히라노 야스시
캐릭터 디자인: 우에다 히토시
메카닉 디자인: 오오카와라 쿠니오
디자인 협력: 디자인메이트
미술: 오카다 토모아키
음향: 치바 코이치
음악: 타나카 코헤이
촬영: 토리코시 카즈시
음악제작: 빅터 음악산업
애니메이터 치프: 오오바리 마사미
연출 치프: 히다카 마사카즈

프로듀서: 이마이 마코토(나고야TV)
　　　　　혼나 요이치(도큐 에이전시)
　　　　　요시이 타카유키(선라이즈)
제작: 나고야TV
　　　도큐 에이전시
　　　선라이즈

성우진
카토리 유우타로/파이버드: 마츠모토 야스노리
아마노 켄타: 이쿠라 카즈에
아마노 하루카: 이와오 준코
아마노 박사: 나가이 이치로
쿠니에다 요시코: 카츠키 마사코
사츠타 형사: 사사오카 시게조
에이스 바론: 시오야 코조
가드 스타: 반도 나오키
가드 파이어: 마키시마 나오키
가드 레스큐: 츠치타니 코우지
가드 윙: 토타니 코우지
장고 박사: 타키구치 쥰페이
수라: 야나다 키요유키
조로: 시마카 유우
드라이어스: 고오리 다이스케

series 03
전설의 용자 다간(전설의 용사 다간)

스태프
기획: 선라이즈
원작: 야다테 하지메
감독: 야타베 카츠요시
시리즈 구성: 고부 후유노리,
　　　　　히라노 야스시(제29화~제26화)
캐릭터 디자인: 히라오카 마사유키
메카닉 디자인: 오오카와라 쿠니오
디자인 협력: 스튜디오 라이브, 디자인메이트,
　　　　　오카다 토모아키(디자인오피스 메카맨)
미술: 오카다 토모아키
음향: 치바 코이치
촬영: 토리코시 카즈시
편집: Y.A스태프, 후세 유미코, 노지리 유키코
음악: 이와사키 야스노리
컬러 코디네이터: 우타가와 리츠코

애니메이터 치프: 타카야 히로토시
연출 치프: 타카마츠 신지
프로듀서: 이마이 마코토(나고야TV),
　　　　　오하라 마미(도큐 에이전시)
　　　　　요시이 타카유키, 후쿠사와 후미쿠니(선라이즈)
제작: 나고야TV
　　　도큐 에이전시
　　　선라이즈

성우진
타카스기 세이지: 마츠모토 리카
코사카 히카루: 사유리
사쿠라코지 호타루: 시라토리 유리
얀챠: 타카노 레이
다간: 하야미 쇼
제트 세이버: 타카미야 슌스케
정보 세이버: 호시노 미츠아키
셔틀 세이버: 사와키 이쿠야
호크 세이버: 하야시 노부토시(칸나 노부토시)
빅 랜더: 시마다 빈
터보 랜더: 야나다 키요유키
마하 랜더: 카와이 요시오
드릴 랜더: 마키시마 나오키
세븐 체인저: 코야스 타케히토

series 04
용자특급 마이트가인(용사특급 마이트가인)

스태프
기획: 선라이즈
원작: 야다테 하지메
감독: 타카마츠 신지
시리즈 구성: 카와사키 히로유키
캐릭터 디자인: 이시다 아츠코, 오구로 아키라
메카닉 디자인: 오오카와라 쿠니오
디자인 협력: 디자인메이트,
　　　　　오카다 토모아키(디자인오피스 메카맨)
치프 메카 작화감독: 야마네 마사히로
미술: 오카다 토모아키
색채설계: 우타가와 리츠코
촬영감독: 스기야마 유키오, 모리 나츠코
음향감독: 치바 코이치
음악: 쿠도 타카시

프로듀서: 이마이 마코토, 카코 히토시(나고야TV)
　　　　　오하라 마미(도큐 에이전시)
　　　　　후쿠사와 후미쿠니, 요시이 타카유키(선라이즈)
제작: 나고야TV
　　　도큐 에이전시
　　　선라이즈

성우진
센푸지 마이토: 히야마 노부유키
요시나가 사리: 야지마 아키코
라이바루 죠: 미도리카와 히카루
에그제브: 스가와라 마사시
가인: 나카무라 다이키
마이트 건버: 스즈키 카츠미
라이오 봄버: 마키시마 나오키
다이노 봄버: 카게가와 히로히코
버드 봄버: 키쿠치 마사미
혼 봄버: 마키시마 나오키
파이어 다이버: 오키아유 료타로
폴리스 다이버: 마키시마 나오키
제트 다이버: 키쿠치 마사미
드릴 다이버: 카게가와 히로히코

series 05
용자경찰 제이데커(로봇수사대 K-캅스)

스태프
기획: 선라이즈
원작: 야다테 하지메
감독: 타카마츠 신지
시리즈 구성: 카와사키 히로유키
캐릭터 디자인: 이시다 아츠코
메카닉 디자인: 오오카와라 쿠니오
메카 작화 감독: 야마네 마사히로
디자인 협력: 스튜디오 G-1
미술: 오카다 토모아키
색채설계: 이와사와 레이코
촬영: 마츠자와 히로아키, 모리 나츠코
음향: 치바 코이치
음악: 이와사키 야스노리
음악 프로듀서: 사사키 시로, 이토 마사키
음악제작: 빅터 엔터테인먼트

프로듀서: 카코 히토시(나고야TV)
　　　　　오하라 마미(도큐 에이전시)
　　　　　후루사와 후미쿠니(선라이즈)
제작: 나고야TV
　　　도큐 에이전시
　　　선라이즈

성우진
토모나가 유우타: 이시카와 히로미
토모나가 아즈키: 네야 미치코
토모나가 쿠루미: 우에다 유우지
사에지마 쥬조: 오오토모 류자부로
레지나 아르진: 미야무라 유코
데커드: 후루사와 토오루
듀크: 모리카와 토시유키
맥클레인: 오키아유 료타로
파워죠: 야마자키 타쿠미
덤프슨: 호시노 미츠아키
파워보이: 우우키 히로아키
섀도우마루: 나오키 후미히코
건맥스: 마키시마 나오키
카게로우: 나카하라 시게루
빅팀 올랜드: 코야스 타케히토

series
06
황금용자 골드란(황금용사 골드런)

스태프
기획: 선라이즈
원작: 야다테 하지메
감독: 타카마츠 신지
시리즈 구성: 카와사키 히로유키,
　　　　　카와사키 히로유키 각본연구소
캐릭터 디자인: 타카야 히로토시
메카닉 디자인: 오오카와라 쿠니오
게스트 메카 디자인: 아키모토 코우지 디자인메이트
디자인 협력: 스즈키 츠토무
미술감독: 오카다 토모아키
색채설계: 이와사와 레이코
촬영감독: 마츠자와 히로아키, 모리 나츠코
음향감독: 치바 코이치
음향제작: 센다 테츠코(크루즈)
음악: 마츠오 하야토

음악 프로듀서: 사사키 시로, 이토 마사키
음악제작: 빅터 엔테테인먼트
음악협력: 나고야TV 영상
프로듀서: 카코 히토시(나고야TV)
　　　　오하라 마미(도큐 에이전시)
　　　　타카모리 코우지(선라이즈)
제작: 도큐 에이전시
　　　선라이즈

성우진
하라시마 타쿠야: 미나미 오미
토키무라 카즈키: 모리타 치아키
스가누마 다이: 오카노 코스케
월터 왈자크: 모리카와 토시유키
카넬 상그로스: 챠후린
샤라라 시스루: 아사미 쥰코
드란: 나리타 켄이
레온: 오키아유 류타로
소라카게: 마키시마 나오키
제트 실버: 반도 나오키
스타 실버: 반도 나오키
드릴 실버: 반도 나오키
파이어 실버: 반도 나오키
어드벤저: 챠후린
캡틴 샤크: 야마노이 진

series
07
용자지령 다그온(로봇용사 다그온)

스태프
기획: 선라이즈
원작: 야다테 하지메
감독: 모치즈키 토모미
시리즈 구성: 아라키 켄이치
캐릭터 디자인: 오구로 아키라
메카닉 디자인: 오오카와라 쿠니오
디자인 웍스: 야마다 타카히로
미술감독: 오카다 토모아키
색채설계: 이와사와 레이코
촬영감독: 마츠자와 히로아키, 모리 나츠코
음향감독: 치바 코이치
음향제작: 센다 테츠코(크루즈)
음악: Edison
음악제작: 빅터 엔테테인먼트

프로듀서: 카코 히토시(나고야TV)
　　　　혼나 요이치, 오하라 마미(도큐 에이전시)
　　　　타카모리 코우지, 요시이 타카유키(선라이즈)
제작: 나고야TV
　　　도큐 에이전시
　　　선라이즈

성우진
다이도우지 엔: 토오치카 코이치
히로세 카이: 코야스 타케히토
사와무라 신: 야마노이 진
카자마츠리 요쿠: 유우키 히로
쿠로이와 게키: 에가와 히사오
하시바 류: 키사이치 아츠시
우츠미 라이: 야마구치 캇페이
토베 마리아: 나가사와 미키
토베 마나부: 나가사와 나오미
라이안: 히로세 유타카
건키드: 나가사와 미키
루나: 후카미즈 유미
브레이브 성인: 나카타 죠지

series
07
OVA
용자지령 다그온 수정 눈동자의 소년

스태프
기획: 선라이즈
원작: 야다테 하지메
감독: 모치즈키 토모미
각본: 키타지마 히로유키
캐릭터 원안: 오구로 아키라
캐릭터 디자인, 작화감독: 야나기자와 테츠야
메카닉 디자인: 야마다 타카히로
미술설정: 오카다 토모아키(디자인 오피스 메카맨)
색채설계, 색지장: 마스코 카즈미, 우츠노미야 유리코
촬영감독: 오케다 카즈노부
음향감독: 치바 코이치
음악: 야노 타츠미
음악 프로듀서: 나가타 모리히로(빅터 엔테테인먼트)

프로듀서: 비루카와 히로유키(일본 빅터)
　　　　타카모리 코우지(선라이즈)
그림콘티, 연출: 모치즈키 토모미
제작: 일본 빅터, 선라이즈

성우진
다이도우지 엔: 토오치카 코이치
히로세 카이: 코야스 타케히토
사와무라 신: 야마노이 진
카자마츠리 요쿠: 유우키 히로
쿠로이와 게키: 에가와 히사오
하시바 류: 키사이치 아츠시
우츠미 라이: 야마구치 캇페이
토베 마리아: 나가사와 미키
토베 마나부: 나가사와 나오미
켄타: 히이라기 미후유

series
08
용자왕 가오가이가(사자왕 가오가이거)

GaoGaiGar

스태프
기획: 선라이즈
원작: 야다테 하지메
감독: 요네타니 요시토모
시리즈 구성: 고부 후유노리(Number.31까지)
캐릭터 디자인: 키무라 타카히로
메카닉 디자인: 오오카와라 쿠니오
메카닉 작화감독: 요시다 토오루, 야마네 마사히로,
　　　　　스즈키 타츠야, 스즈키 타쿠야,
　　　　　스즈키 츠토무, 나카타니 세이이치
존더 디자인: 야마다 타카히로
스페셜 컨셉트: 노자키 토오루
디자인 웍스: 시오야마 노리오, 스즈키 타츠야, 센센
미술: 오카다 토모아키
색채설계: 시바타 아키코
촬영: 세키도 히로키, 쿠로키 야스유키

CG: SUNRISE D.I.D
음향: 치바 코이치
음악: 타나카 코헤이
음악제작: 빅터 엔테테인먼트
프로듀서: 카코 히토시, 요코야마 토시아키(나고야TV)
　　　　오하라 마미(도큐 에이전시),
　　　　타카하시 료스케(선라이즈)
제작: 나고야TV
　　　도큐 에이전시
　　　선라이즈

성우진
시시오 가이: 히야마 노부유키
아마미 마모루: 이토 마이코
우츠기 미코토: 한바 토모에
타이가 코타로: 이시이 코지
하츠노 하나: 요시다 코나미
핏짜/솔다토 J: 마도노 미츠아키
카이도 이쿠미: 사유리
빙룡: 야마다 신이치
염룡: 야마다 신이치
풍룡: 야마다 신이치
뇌룡: 야마다 신이치
골디마그: 에가와 히사오
볼포그: 코니시 카츠유키
마이크 사운더스 13세: 이와타 미츠오
나레이터: 코바야시 키요시

series
08
OVA
용자왕 가오가이가 FINAL

FINAL

스태프
기획: 선라이즈
원작: 야다테 하지메
총감독: 요네타니 요시토모
감독: 야마구치 유우지(FINAL_01~03)
조감독: 하라다 나나(FINAL_04~FINALofFINAL)
감수: 타카하시 료스케(FINAL_05~FINALofFINAL)
캐릭터 디자인: 키무라 타카히로
메카닉 디자인: 오오카와라 쿠니오, 후지타 카즈미
스페셜 컨셉트: 노자키 토오루
디자인 웍스: 스즈키 타츠야, 스즈키 타쿠야,
　　　　　나카타니 세이이치, 오카다 토모아키
미술: 사토 마사루(FINAL_01, 04~FINALofFINAL),
　　　카토 토모노리(FINAL_02),
　　　카토 히로시(FINAL_02~03),
　　　시마다 유우지(FINAL_03),

오카베 쥰(FINAL_05~FINALofFINAL)
색채설계: 치바 켄지
촬영: 세키도 히로키(FINAL_01~04),
　　　키베 사오리(FINAL_05),
　　　시무라 하루히코(FINAL_06),
　　　쿠와 바라 켄지(FINAL_07~FINALofFINAL)
음향: 치바 코이치,
　　　후지노 사다요시(FINAL_07~FINALofFINAL)
음악: 타나카 코헤이
프로듀서: 비루카와 히로유키
　　　　코바야시 신이치로(FINAL_01~06)
　　　　코치야마 타카시(FINAL_07~FINALofFINAL)
어시스턴트 프로듀서:
　　　코치야마 타카시(FINAL_01~06)
　　　마츠무라 케이이치(FINAL_04~FINALofFINAL)
제작: 빅터 엔테테인먼트, 선라이즈

성우진
시시오 가이: 히야마 노부유키
아마미 마모루: 이토 마이코
르네 카디프 시시오: 카카즈 유미
우츠기 미코토: 한바 토모에
카이도 이쿠미: 사유리
파퓨용 느와르: 카와스미 아야코
시시오 레오: 오가타 켄이치
타이가 코타로: 이시이 코지
휴마 게키: 에가와 히사오
나레이터: 코바야시 키요시

勇者聖戦 バーンガーン
<small>ゆう しゃ せい せん</small>

용자석전 반간

용자 시리즈 9번째라는 위치로, 1998년에 발매된 플레이스테이션용 게임 '브레이브 사가'에 등장한 작품. 게임 오리지널 작품이긴 하지만, 게임 내에서는 수많은 용자 시리즈 로봇이나 캐릭터들과 관계를 맺어, 일반적인 용자 시리즈의 한편으로 봐도 손색없는 설정과 디자인이 들어가 있다. 또 게임 내 영상으로서 애니메이션도 제작되어, 다른 용자 로봇이나 주인공들과도 공동 출연했다. 애니메이션 작품은 아니지만, 30주년을 기념한 용자 시리즈의 하나로서 여기 소개한다.

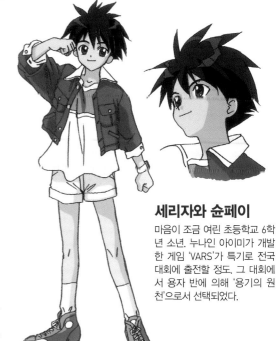

세리자와 슌페이

마음이 조금 여린 초등학교 6학년 소년. 누나인 아이미가 개발한 게임 'VARS'가 특기로 전국 대회에 출전할 정도. 그 대회에서 용자 반에 의해 '용기의 원천'으로서 선택되었다.

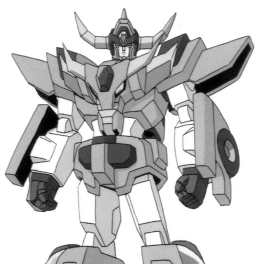

반

슌페이의 'VARS'에 융합한 성용자로, 스포츠 카로 변형. 슌페이의 '브레이브 챠지'로 15cm에서 10m로 거대화한다.

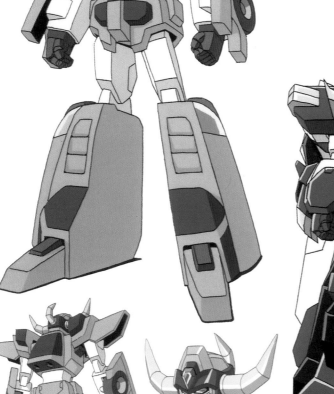

반간

거대 트레일러, 간 대셔와 반이 '용신합체'한 거대 용자 로봇. 용기의 화신으로서 슌페이의 용기에 의해 진정한 힘을 발휘한다. 드래곤 형태인 반간 드래곤으로 변형한다.

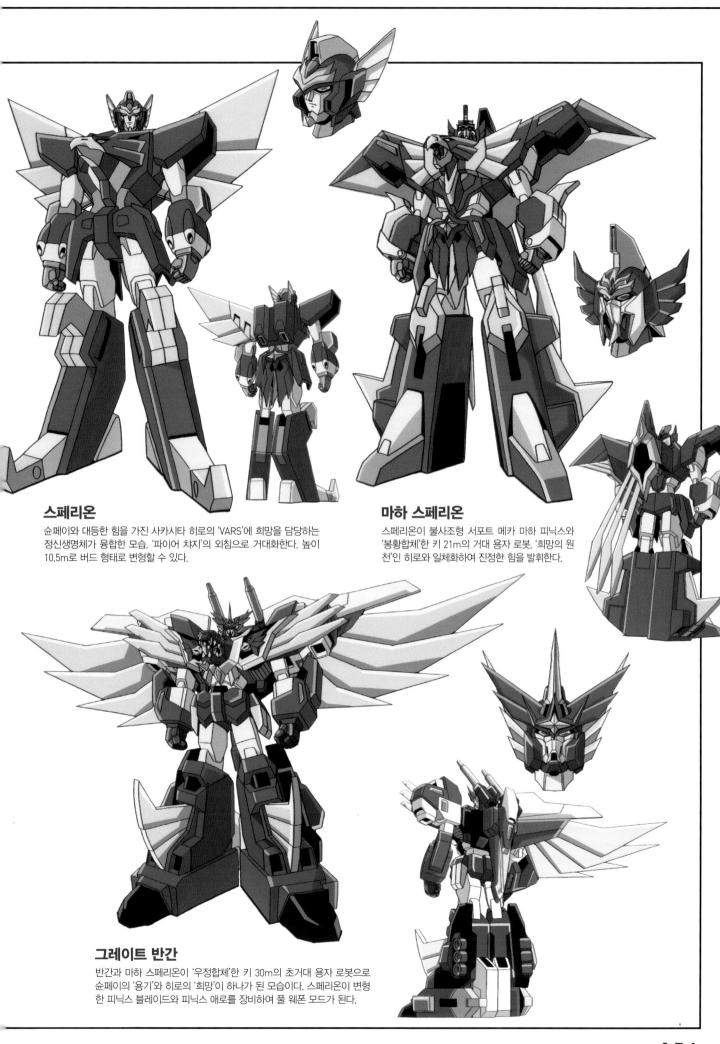

스페리온

슌페이와 대등한 힘을 가진 사카시타 히로의 'VARS'에 희망을 담당하는 정신생명체가 융합한 모습. '파이어 챠지'의 외침으로 거대화한다. 높이 10.5m로 버드 형태로 변형할 수 있다.

마하 스페리온

스페리온이 불사조형 서포트 메카 마하 피닉스와 '봉황합체'한 키 21m의 거대 용자 로봇. '희망의 원천'인 히로와 일체화하여 진정한 힘을 발휘한다.

그레이트 반간

반간과 마하 스페리온이 '우정합체'한 키 30m의 초거대 용자 로봇으로 슌페이의 '용기'와 히로의 '희망'이 하나가 된 모습이다. 스페리온이 변형한 피닉스 블레이드와 피닉스 애로를 장비하여 풀 웨폰 모드가 된다.

역자 **김익환**

오직 로봇 애니메이션 한 우물만 판 로봇 덕후. 한때는 [월간 뉴타입 한국판] 기자로 11년간 덕업일치
하며 살았지만, 지금은 그냥 평범한 덕후로 살고 있다.
[용자 시리즈] 중 가장 좋아하는 작품은 고전 SF의 엑기스로 가득한 '용자경찰 제이데커'. 제일 좋아
하는 용자는 은근히 건담스러운 합체 구조인 '다간 X'.

용자 로봇 디자인웍스 DX

1판 1쇄 | 2021년 3월 29일
1판 3쇄 | 2024년 9월 9일
지 은 이 | 선라이즈
옮 긴 이 | 김 익 환
발 행 인 | 김 인 태
발 행 처 | 삼호미디어
등 록 | 1993년 10월 12일 제21-494호
주 소 | 서울특별시 서초구 강남대로 545-21 거림빌딩 4층
 www.samhomedia.com
전 화 | (02)544-9456(영업부) / (02)544-9457(편집기획부)
팩 스 | (02)512-3593

ISBN 978-89-7849-635-3 (13650)